| 예술로 빛나는 그랜드 투어 |

# 배낭 속 예술 여행

| 예술로 빛나는 그랜드 투어 |

# 배낭 속 예술 여행

지은이 | **진성**

예술의 경지에 이른 거장들의 라이벌은 누구일까?
예술로 빛나는 도시 속에서
거장들의 찬란한 예술과 삶을 만나보자!

# 음악과 그림이 펼치는
# 그랜드 투어

## 예술은 무엇일까?

우리가 누군가에게 사랑을 고백할 때 말이나 글로 '사랑한다'고 전달하기가 매우 쑥스러워 좀처럼 실행하지 못할 때가 있다. 하지만 선물이나 노래 등 사랑을 대신할 수 있는 다른 형태로 전달하면 훨씬 부드럽고 간접적이지만 강한 인상을 남길 수 있다. 예술이 이런 형태와 비슷하다고 하겠다.

레프 톨스토이(Lev Tolstoy)는 《예술이란 무엇인가》에서 '예술이란 사람과 사람을 결합하는 수단'이라고 했다. 톨스토이의 말처럼 예술은 같은 분모를 느끼며 향유(享有)하는 사람들의 시각일지 모른다. 왜냐면 예술은 받아들이는 사람에 따라 그 아름다움의 기준이 다르기 때문이다.

전형적인 미인(美人)을 묘사한 그림보다 그물을 끌어 올리는 늙은 어부를 그린 그림에서 더 매력적인 아름다움을 느끼는 사람들도 있고, 클래식 음악을 아름답게 느끼는 사람도 있는가 하면 반면에 록 음악을 통해 아름다움을 느끼는 사람들도 있는 것이다. 그렇기에 '미(美)'라는 것 자체도 절대적인 하나의 기준이 아니다. 이처럼 예술에는 부동적인 가치라는 건 존재할 수 없다. 예술작품은 사람들이 주관으로 느끼며, 사람들의 주관은 영원불멸하는 절대적인 요소가 아니기 때문이다.

하지만 저마다 각기 다른 예술을 추구하는 예술가들의 고뇌에 찬 행위만은 공통적이다. 흔히 이름난 예술가를 우리는 천재나 아니면 거장이라 부른다. 그들의 명칭은 후대에 이르러 헌정되었으나 생전 당시에는 처절한 경쟁과 고뇌 속에서 작품을 만들었다.

그들 대부분은 빈민으로 살다가 사후에 재해석과 재발견의 과정을 거치고 나서야 좋은 작품으로 인정받았다. 빈센트 반 고흐(Vincent van Gogh)와 폴 고갱(Paul Gauguin), 모딜리아니(Amedeo Modigliani) 등 수많은 거장이 생전에는 빛을 보지 못하다가 사후에 빛을 보았다. 그들은 생존에 서로 교류하거나 경쟁하며 예술을 추구했다. 그들은 스승에게서 예술을 배웠으며 기량이 뛰어난 제자는 스승을 뛰어넘는 예술을 펼쳤다. 또한, 그들은 경쟁자를 통해서 기량을 키웠다.

미켈란젤로(Michelangelo Buonarroti)가 자신보다 나이가 스무 살 이상이나 차이가 나는 레오나르도 다 빈치(Leonardo da Vinci)와 경쟁을 느끼며 그의 명성에 도전하기 위해 베키오궁의 〈앙기아리 전투〉와 〈카시나의 전투〉 프레스코로 대결하였다. 이때 미켈란젤로는 조각이 전문이었지 회화는 처음이었다. 그러나 라이벌을 향한 꺾이고 싶지 않은 마음에서 그는 대화가인 다 빈치에게 대결의 도전장을 내민 것이다.

하지만 안타깝게도 두 거장의 작품은 완성을 보지 못해 미완(未完)의 승부로 갈렸으나 분명한 것은 미켈란젤로가 회화라는 분야에 눈을 뜨게 되었다는 것이다.

이번에는 당시 애송이와 같던 라파엘로(Raffaello Sanzio)가 미켈란젤로와 대결을 펼치게 된다. 라파엘로는 다 빈치의 회화 작품과 미켈란젤로의 조각 작품을 모사하여 자신의 것으로 만들었다. 그런 라파엘로의 도전에 자존심이 상한 미켈란젤로는 시스티나 예배당의 천장화 〈천지창조〉를 완성한다. 이에 맞선 라파엘로는 교황의 집무실에 〈아테네 학당〉을 비롯한 여러 점의 프레스코화를 완성하여 라이벌의 면모를 각인시킨다.

이처럼 라이벌은 비슷한 실력을 갖추어야 경쟁 관계가 형성된다. 실력에 차이가 나면 아무리 노력해도 라이벌로 인정하지 않는다. 따라서 라이벌은 자신의 실력을 발전시킬 수 있는 사람을 말한다. 하지만 노력해도 안 된다는 절망감을 선사하는 사람이기도 하다. 라이벌 관계를 어떻게 받아들이는가에 따라 인생이 달라지기 때문이다.

라이벌을 끊임없이 질투하고 끊임없이 비교함으로써 자신의 예술적 경지를 끌어올린 화가가 빈센트 반 고흐다. 고흐는 고갱과의 만남이 있었기에 자신의 예술 세계를 변화시킬 수 있었다.

고흐는 아를의 노란 집에 화가들의 공동체를 만들어 예술을 논하고자 했다. 누구도 찾아오지 않은 그곳에 폴 고갱이 나타났다. 그와 예술적인 부분뿐만 아니라 시시콜콜한 문제까지도 라이벌 의식이 동화되어 결국 파국으로 치닫는다. 두 사람은 공교롭게도 자살이라는 극단적 선택을 했으나 그들의 작품은 미술계의 최고로 인정받고 있다.

이 책은 예술가들의 라이벌과 인간관계를 조망한 내용을 위주로 하여 여행이라는 콘셉트를 추가하여 꾸몄다. 음악의 도시 오스트리아의 빈과 예술가의 언덕이라 할 수 있는 몽마르트르, 그리고 이탈리아 르네상스 발상지로 알려진 피렌체의 모습을 현장감 있는 자료와 답사를 통해 목격한 거장들의 흔적을 통해 스토리텔링을 들려주고자 한다.

예술은 성찰을 통해 보여준다고 한다. 그렇다고 소나기 속에서 배를 저으며 성찰할 수 없다. 소나기가 멎고 수면이 어느 정도 가라앉으면 우리는 전에 느끼지 못했던 새로운 형태의 아름다움에 홀연히 눈뜰 것이다. 그때가 바로 위대한 예술가의 진면목(眞面目)을 발견하게 될 것이다. 이 책에서 예술의 흔적을 일부나마 발견하기를 기대해 본다.

| 차례 |

| 차례 |

# 배낭 속 예술 여행

예술의 경지에 이른 거장들의 라이벌은 누구일까?
예술로 빛나는 도시 속에서
거장들의 찬란한 예술과 삶을 만나보자!

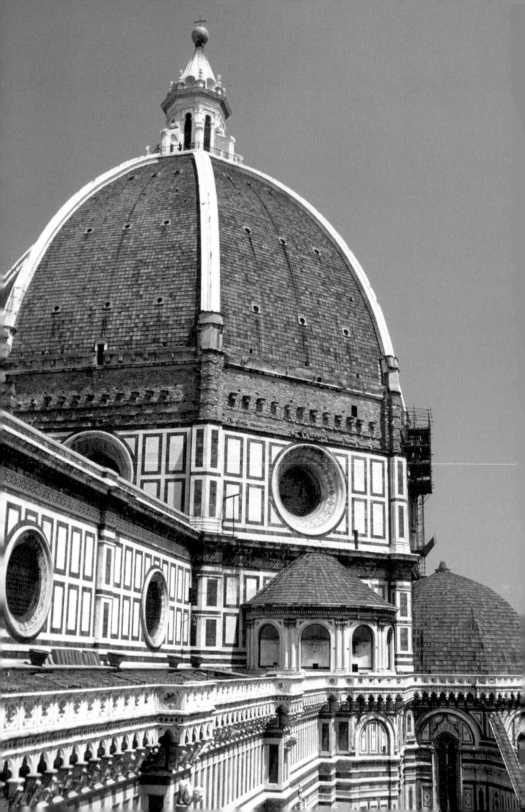

## 르네상스의 탄생지 **피렌체**

피렌체(Florence)는 이탈리아 토스카나의 중심 도시이자 역사상 중세, 르네상스 시대에는 건축과 예술로 유명한 도시이다. 이탈리아 르네상스가 이곳에서 발흥하였고 도시 중심에는 둥근 돔을 가진 성당인 산타 마리아 델 피오레(Santa Maria del Fiore)가 존재감을 과시하고 있으며, 이는 피렌체의 상징처럼 여겨진다.

매년 수백만 명이 넘는 관광객을 끌어모으고 있는 피렌체는 도시 전체가 문화유산이다 보니 거리 곳곳의 모든 게 예술품이자 이탈리아 정부의 중요재산이다. 과거 피렌체를 호령했던 메디치 가문의 예술애호사상에 따라 배출된 수많은 르네상스 대표 예술가의 작품이 피렌체 곳곳에 널려있어 마치 도시 전체가 박물관 같은 느낌을 준다. 굵직굵직한 르네상스의 예술가, 철학자, 과학자들이 모두 메디치 가문의 후원 아래 수많은 작품을 피렌체에 남겼다. 이 때문에 도시 전체가 유네스코 세계유산으로 선정되었다.

피렌체 대성당이라 부르는 산타 마리아 델 피오레 대성당의 거대한 둥근 돔은 르네상스의 상징이 되었고, 미켈란젤로, 갈릴레오, 마키아벨리, 시인 포스콜로, 철학자 젠틸레, 작곡가 로시니 같은 이탈리아의 가장 저명한 이들이 묻힌 산타 크로체 성당(Basilica di Santa Croce)은 아름다운 외관인 파사드를 자랑하고 있다.

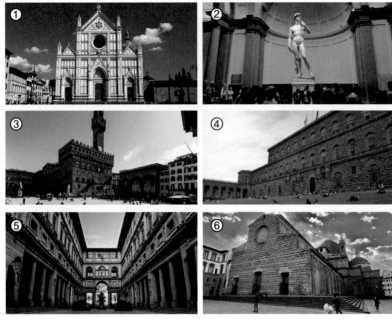

❶_산타 크로체 성당 전경.　　　　　❷_아카데미 미술관 내의 다비드 상.
❸_시뇨리아 광장 전경.　　　　　　　❹_피티 미술관 전경.
❺_우피치 미술관 전경.　　　　　　　❻_산 로렌초 성당 전경.

　또한 가치를 매길 수 없는 작품들의 컬렉션을 소장하고 있는 우피치 미술관(Galleria degli Uffizi)은 세계적으로 유일하게 약탈품이 없는 피렌체의 정신이 담겨있다. 미켈란젤로의 다비드상이 있는 피렌체 아카데미 미술관(Galleria dell'Accademia)과 시뇨리아 광장(Piazza della Signoria)의 피렌체의 역사적 사건과 관련된 동상들과 이곳에서 처형당한 지롤라모 사보나롤라를 기념하는 동판을 찾아볼 수 있다. 이외에 고고학 박물관(Museo di Storia Naturale di Firenze), 바르젤로 미술관(Museo nazionale del Bargello), 피티 미술관(Pitti Galleria), 그리고 베키오 궁전(Palazzo Vecchio)과 산 로렌초 성당(Basilica di San Lorenzo) 등등 이루 열거할 수 없을 정도로 세계적으로 유명한 예술 작품이 집중되어 있다.

# 필리포 브루넬레스키와
# 로렌초 기베르티

중세의 이탈리아는 북구(지금의 독일·오스트리아) 지역보다 낙후되어 있었다. 그들은 과거의 위대했던 로마제국이 게르만족의 침입으로 몰락했다는 사실을 너무나 잘 알고 있었다. 당시 이탈리아 사람들은 과거의 영광을 재현하고자 했지만, 상대적으로 커진 다른 제국에 밀려 정치·군사적으로 힘을 쓰지 못했다. 이런 암울한 시대의 분위기 속에서 예술과 문화는 다른 제국들을 압도할 유일한 자산이었다.

예술과 문화를 통해 대리만족을 느꼈던 이탈리아 사람들은 찬란했던 로마제국의 문화를 부활하고자 노력한다. 고딕이라는 말은 르네상스 시대의 이탈리아 작가들이 지어낸 것으로, 이탈리아 사람들은 고트족이 그들의 로마제국을 몰락하였다고 생각하여 북구의 고딕 예술을 야만적 형태의 예술이라고 치부하였다. 하지만 고딕 예술은 중세 암흑시대의 충격과 혼돈 뒤에서 서서히 진행되어 오다가 중세 후기에 이르러 국제적인 예술로 꽃을 피웠다.

이탈리아 사람들은 자신들의 예술마저도 북구의 고딕 예술에 종속되어 가는 것에 무기력함을 느꼈다. 이러한 분위기를 반전시켜 이탈리아 사람들을 열광하게 하고 자부심을 느끼게 한 사람은 바로 조각가이자 건축가인 필리포 브루넬레스키(Filippo Brunelleschi)였다.

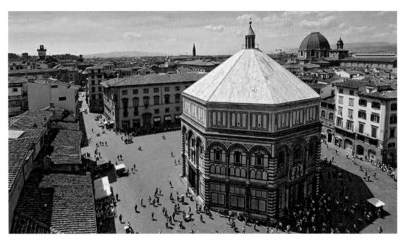

▲산타마리아 델 피오레 성당의 세례당_ 그늘진 부분에 사람들이 모여 있는 곳이 청동문이 있는 곳이다.

브루넬레스키는 1377년 피렌체의 공무원 집안에서 세 자녀 중 둘째로 태어 났다. 아버지는 아들이 자신의 뒤를 잇게 하려고 문학과 수학을 가르쳤다. 그 러나 예술에 마음을 둔 그는 아버지의 바람을 외면하고 금세공에 관심을 두었 다. 그리고 세공업자들의 모임에 등록하여 금세공자들과 교류한다.

이 시기 피렌체는 도시 개발로 새로운 건축물이 들어서고 많은 예술가와 건 축가가 모여들어 도시는 활력에 넘쳐났다. 하지만 1400년경 피렌체를 덮친 흑 사병으로 많은 사람이 고통 속에서 죽어가자 피렌체 정부는 신앙의 힘으로 상 황을 해결하고자 하였다.

그래서 결정된 것이 세례 요한 세례당(산타마리아 델 피오레 성당, Santa Maria del Fiore)의 동쪽 청동문을 다시 제작하여 신을 기쁘게 함으로써 고통에서 해방될 거라는 믿음에서 시작되었다. 피렌체 정부는 세례당의 문을 장식할 예술가를 선정하기 위해 공모전을 통해 공정하게 예술가를 발탁하고자 했다.

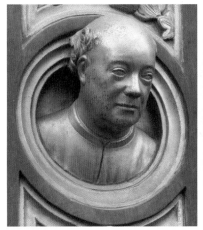
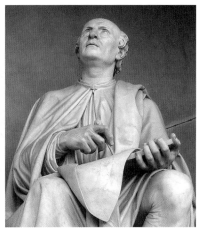

▲로렌초 기베르티 청동 두상_ 청동문의 고부조상이다.　▲필리포 브루넬레스키 동상_ 산타마리아 델 피오레 광장 소재.

　　많은 예술가가 참가했으나 마지막으로 남은 최후의 2인이 바로 로렌초 기베르티와 브루넬레스키였다. 두 사람의 우열을 가리기 위해 주최 측은 '희생 제물이 된 이삭'이라는 똑같은 주제로 청동문의 일부를 제작하여 제출하도록 요구하였다.

　　로렌초 기베르티(Lorenzo Ghiberti)는 이탈리아 초기 르네상스 시대의 금속공예가이며 조각가이다. 기베르티는 금세공사인 의붓아버지의 영향으로 일찍부터 도제 생활을 시작했고, 청동상의 도안을 그리고 제작하는 일에 매우 숙달되어 있었다. 그는 조각에도 능숙했다. 그는 1400년에 고향인 피렌체를 떠나 페사로의 통치자를 위해 일하고 있었다. 1401년 세례 요한 세례당의 청동문 공모전 소식을 듣고 곧 고향으로 돌아왔다. 공모전에서 그는 브루넬레스키와 최종 후보가 되어 경합을 벌이게 된다.

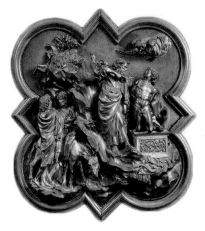
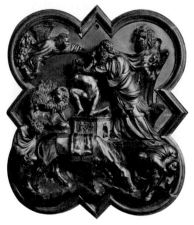

▲로렌초 기베르티 〈이삭의 희생〉_ 기베르티는 각 부분을 주조하여 조립한 브루넬레스키의 작품과는 달리 하나로 주조하여 훨씬 뛰어난 주조 기술을 보여주어 높은 점수를 받았다.

▲필리포 브루넬레스키 〈이삭의 희생〉_ 브루넬레스키는 인물들의 감정을 극적으로 나타냈을 뿐만 아니라, 조각이 네잎클로버 형태의 틀을 벗어나도록 하는 혁신을 보여주고 있다.

    기베르티가 출품한 작품은 이삭의 모습을 나체의 토르소로 묘사하였고, 브루넬레스키는 〈가시를 잡아당기는 사람〉으로 알려진 고전적인 조각상을 참고하여 묘사하였다. 최종 결선에서 심사위원들은 우열을 가리지 못하고 두 사람에게 합동 제작을 권유했다. 그러나 자존심이 강한 브루넬레스키는 자신과 작품 특성이 다른 사람과의 공동 제작은 불가능하다며 사퇴하였다.

    결국 청동문의 제작은 스물두 살의 젊은 기베르티로 선정되었으며, 그가 설립한 공방과 계약이 체결되자 그 공방은 하루아침에 피렌체에서 가장 유명한 곳이 되었다. 기베르티는 1407년 합법적으로 청동문의 작업을 넘겨받았다. 청동문 제작작업은 1424년까지 계속되었으나 기베르티는 이 작업에만 몰두하지는 않았다. 그는 대성당의 스테인드글라스를 디자인했으며 정기적으로 대성당 공사 감독자의 건축 고문 역할도 했다.

또한 1412년경 양모와 옷감 상인들의 조합에서 그에게 여러 길드의 공공건물인 오르산미켈레 교회의 외부 벽감(壁龕)에 그들의 수호성인인 〈성 요한상〉을 실물 크기보다 크게 만들어달라고 부탁했다. 이 것은 피렌체에서 처음으로 제작된 큰 청동상이었다.

1416년 기베르티는 〈성 요한상〉을 성공적으로 완성하여 이듬해 금도금을 했다. 이 작품에서 보여준 기술적인 완성도와 참신한 스타일로 그는 다른 두 조합으로부터도 오르산미켈레 교회의 벽감에 비슷한 크기의 청동조각상을 만들어달라는 주문을 받았다. 이제 기베르티는 피렌체 최고의 예술가가 되었다.

한편 기베르티에게 패배한 브루넬레스키는 절친한 친구 도나텔로(Donatello)와 로마로 향한다. 두 사람은 로마에서 고대 미술품을 발굴하고 연구하였다. 폐허에서 찾은 고대 조각상들은 얼굴이 반쪽이거나 팔과 다리가 없는 처참한 몰골이었다. 하지만 그들은 조각난 조각들을 모아 제 모습을 맞추면서 로마제국의 고대 유물에 열광하였다. 그런 두 사람을 두고 사람들은 '보물 사냥꾼'이라는 별명을 붙여 주었다.

▼**로마의 브루넬레스키와 도나텔로**_ 르네상스 시기 로마 교황들은 도시를 재건하려 힘썼다. 그러나 두 사람이 1402년 로마에 도착했을 때 로마는 피렌체와 베네치아와는 달리 약 3만 명의 영혼이 살고 있는 가난하고 질병에 시달리는 도시였다고 한다.

**막달라 마리아상_** 도나텔로의 작품으로 회개하는 막달라 마리아상을 묘각한 조각으로 도나텔로의 뛰어난 조각 실력을 유추해 볼 수 있다.

브루넬레스키와 도나텔로가 피렌체로 돌아왔을 때는 그들이 그리스·로마 시대가 남겨 놓았으나 중세를 거치면서 모두 사라진 기술을 완전히 습득한 상태였다. 이러한 시기에 피렌체의 산타 크로체 교회에서 제단을 장식할 조각상을 제작하기 위해 공모전을 발표하였다.

브루넬레스키는 자신이 구상한 안을 스케치하여 참가했다. 그런데 이번에는 절친한 친구인 도나텔로와 최종 우승에서 경합을 벌이게 되었다. 그러나 성당 측은 도나텔로의 안을 선택했다. 어찌 보면 친구를 위한 양보가 될 수도 있지만, 브루넬레스키가 조각에 더는 미련을 두지 않게 되는 결정적인 계기가 되었다.

1418년 브루넬레스키는 기베르티와의 조각상 경합에서 물러났던 산타 마리아 델 피오레 성당의 또 다른 설계 공모전에 참가한다. 이번 산타마리아 델 피오레 성당의 설계 공모는 성당 중앙에 올릴 돔 설계였다.

15세기 초 산타 마리아 델 피오레 성당은 원통형 부분은 건설되었지만, 성단소 위의 넓은 공간은 돔을 갖고 있지 못했다. 그래서 성단소 위 공간을 덮어 줄 돔 설계 공모를 시행한 것이다. 놀라운 것은 건물의 중앙이 팔각형으로 만들어진 건축물이었다는 것이다. 이런 상황에 천장에 돔을 올리려면 원형의 돔을 팔각으로 만들어야 했다. 이렇게 되면 돔을 지탱할 벽과 건물 본채를 연결해 줄 벽받이를 설치할 수 없을 뿐 아니라, 돔을 올리려면 그에 따른 내부 공간도 어마어마하게 넓어야 했다.

모든 참가자가 이런 기술적 난관으로 고민하고 있을 때, 브루넬레스키는 아무도 예상치 못한 제안을 한다. 그는 돔의 얼개 없이 돔을 세우겠다고 제안한 것이다.

▲**브루넬레스키의 달걀**_ 브루넬레스키가 심사위원들에게 달걀을 세워 보이는 장면이다. 훗날 아메리카 신대륙을 발견한 콜럼버스가 인용한 이야기이다. 주세페 파토리의 작품.

그의 놀라운 제안에 심사위원회의 몇몇 위원들은 그를 정신병자라 치부하며 쫓아냈다. 그러나 브루넬레스키는 뜻을 굽히지 않고 그들을 설득하려고 몇 번이고 설전을 벌였다. 브루넬레스키와 심사위원들이 설전을 벌일 때였다. 한참을 이야기하던 브루넬레스키는 달걀 하나를 들고 와서는 자신만이 이 달걀을 세울 수 있다고 주장했다. 그러자 심사위원들은 그를 조롱하며 달걀을 어떻게 세우냐고 반문했다. 브루넬레스키는 탁자에 달걀을 내리쳐 모서리를 깨트려 세웠고, 심사위원들은 "그건 우리도 할 수 있는 일이다."라고 항의했다.

그러자 브루넬레스키는 "그렇습니다. 제가 지붕에 돔을 올리는 방법을 말하면 여러분도 또 그렇게 말하겠죠."라고 말했다. 결국, 심사위원회에서는 회의를 거듭하여 청동 주조의 〈천국의 문〉을 만들어 성과를 보이고 있던 기베르티와 함께 작업할 것을 권유했다.

브루넬레스키는 마지못해 허락했으나 화가 났다. 친구인 도나텔로는 브루넬레스키에게 시공 설명회에 참석하지 말라고 조언했다. 시공 설명회가 열리는 날, 브루넬레스키는 병을 핑계로 참석하지 않았다. 브루넬레스키가 없는 설명회에서 기베르티는 조각에는 뛰어난 재주를 가지고 있으나 건축에 대해서는 아무것도 모르는 문외한이라는 것이 밝혀졌다. 브루넬레스키는 10여 년 전의 패배를 설욕할 수 있었다.

결국 심사위원회는 모든 권한을 브루넬레스키에게 맡겨 돔을 완성하라는 결정을 내렸다. 이에 브루넬레스키는 본격적으로 돔을 건축할 준비를 하였다. 그는 자신이 열변한 달걀 이론을 돔에 이식하였다.

달걀은 깨지기 쉬운 것이지만 세로 방향으로 달걀의 위아래를 누르면 깨지지 않고 견고하게 버틴다는 사실을 알고 있었다. 브루넬레스키는 돔의 천장을 두 겹으로 만들어 무게를 줄였으며, 더 무거운 안쪽 천장이 가벼운 바깥쪽 천장을 받치게 하였다.

▼**브루넬레스키의 돔**_ 르네상스의 상징과도 같은 브루넬레스키의 돔은 이후 서양의 모든 건물의 본보기가 되었다.

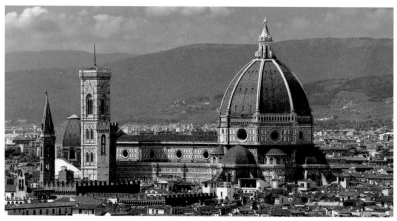

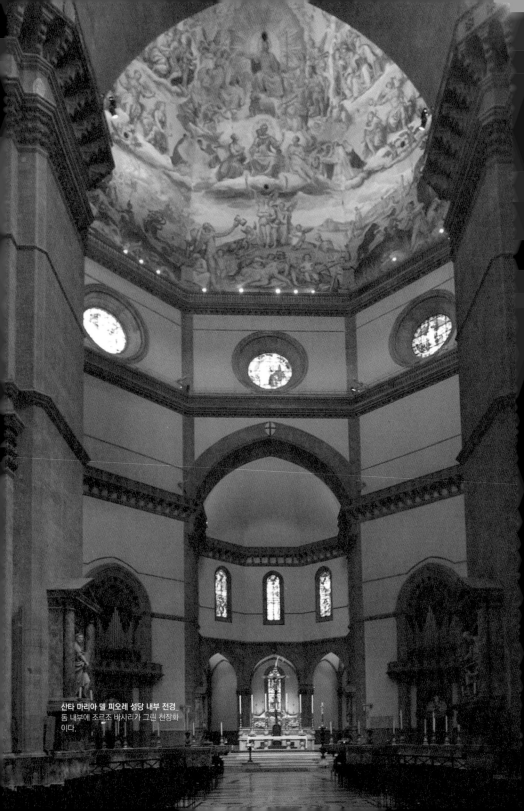

**산타 마리아 델 피오레 성당 내부 전경_**
돔 내부에 조르조 바사리가 그린 천장화
이다.

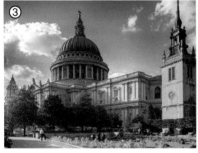
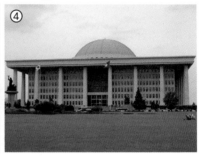

❶_로마의 성 베드로 대성당 전경.　　❷_미국 국회의사당 전경.
❸_영국 세인트 폴 대성당 전경.　　❹_한국 국회의사당 전경.

그리고 팔각형의 돔 외부와 내부 사이 공간에 아치형 구조물을 넣어 안팎의 힘이 균형을 이루면서 제 무게를 스스로 지탱하는 둥근 돔이 마침내 완성되었다. 이렇게 하여 '브루넬레스키의 돔'이라고 불리는 팔각형의 아름다운 곡선의 돔이 완성되었다. 이 돔은 역사상 최초의 팔각형 돔으로, 목재의 지지구조 없이 지어진, 당시에는 가장 큰 돔이었다. 그가 만든 돔은 고딕 양식의 직선적인 예술을 역사의 뒤편으로 밀어내고 르네상스 양식이라 불리는 새로운 건축 양식의 출발을 알렸다. 그 후 들어서는 기념비적인 건축물의 돔은 브루넬레스키의 돔을 모방했다.

**야외 박물관 시뇨리아 광장**

피렌체의 시뇨리아 광장(Piazza della Signoria)은 그야말로 야외 박물관이다. 우피치 미술관을 지나 광장에 들어서면 가장 먼저 눈에 들어오는 건물은 베키오 궁전(Palazzo Vecchio)이다. 이 건물은 피렌체 공화국의 중앙청사로 사용하던 건물로 현재도 피렌체의 시청사로 사용하고 있다.

베키오 궁전 입구에는 미켈란젤로(Michelangelo Buonarroti)의 다비드상과 헤라클레스와 카쿠스상이 세워져 있다.

1504년부터 베키오궁 앞을 지켰던 다비드상은 훼손을 방지하기 위해 1873년에 아카데미 갤러리(academy gallery)로 옮겨졌고 1910년부터 모조 조각상이 베키오 궁전 앞을 지키고 있다.

베키오궁 입구의 오른쪽에 우뚝 서 있는 조각상의 헤라클레스가 카쿠스의 머리를 쥐고 있는데, 헤라클레스가 열두 가지 노역 중 열 번째 노역인 게리온의 소떼를 빼앗아 돌아오는 길에 소들을 훔쳐 간 불을 뿜는 괴물 카쿠스를 물리치는 장면이다. 바치오 반디넬리(Baccio Bandinelli)가 1533년에 완성한 조각이다. 원래는 미켈란젤로에게 왼쪽에 세워진 다비드상과 쌍을 이룰 작품을 의뢰했으나 당시 너무 바쁜 그가 차일피일 작업을 미루자 그를 대신하여 반디넬리가 제작하였다.

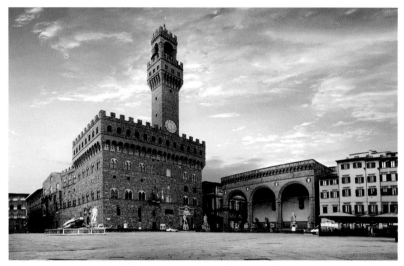

**▲시뇨리아 광장**_ 베키오궁과 조각상이 즐비한 란치의 화랑이 세 개의 아치를 이루고 있다.

▼헤라클레스와 카쿠스 조각상.　　　　　　　　　　▼미켈란젤로의 다비드 모조 조각상

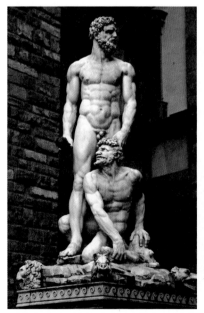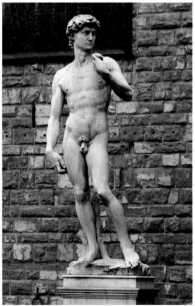

❶ 코시모 1세 대공의 기마상.　❷ 도나텔로의 홀로페르네스의 목을 치는 유디트 청동상.
❸ 넵튠의 분수.

베키오 궁전을 장식하고 있는 또 다른 조각상은 도나텔로(Donatello)가 1460년
에 완성한 홀로페르네스의 목을 치는 유디트 조각상이다. 전쟁에 패할 위기에
놓인 유대인을 위해 아시리아의 장군 홀로페르네스를 유혹하고 목을 벤 이야
기로 성경의 외경인 유딧서의 내용을 묘사하였다.

베키오 궁전의 왼쪽으로 바다의 신 넵튠(그리스 신화의 포세이돈)이 마차를 타고
등장하는 광경을 묘사하는 분수가 여행객의 갈증을 풀어주고 있다.

시뇨리아 광장 중앙에 세워진 청동기마상은 플랑드르 출신 조각가 조반니
다 볼로냐(Giovanni da Bologna)가 1594년 완성한 코시모 1세(Le Duc Cosimo I)이다. 코
시모 1세는 피렌체의 첫 번째 대공으로 피렌체 부흥을 이끈 메디치 가문의 인
물이다.

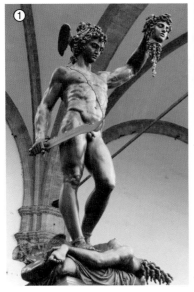

❶_첼리니의 페르세우스와 메두사 청동상.

❷_사비니 여인의 겁탈 조각상.
❸_켄타우로스를 공격하는 헤라클레스 조각상.

베키오 궁전의 오른쪽에는 르네상스의 조각상으로 가득한 란치의 회랑이 나온다. 그곳에는 벤베누토 첼리니(Benvenuto Cellini)의 작품인 페르세우스와 메두사가 등장한다. 메두사의 눈을 직접 보는 사람은 모두 돌로 변하는데, 페르세우스는 아테나 여신의 방패를 이용해 방패에 비친 메두사를 공격해 목을 치는 장면이다. 그런데 이 장면은 주변의 석상들과 묘한 대조를 이룬다. 마치 주위에 세워져 있는 조각상들이 메두사 때문에 돌로 변한 착각을 들게 한다.

회랑에는 켄타우로스를 공격하는 헤라클레스와 일리아스에 등장하는 패트로클루스의 시체를 품에 안은 메넬라우스와 로마 건국 신화 중의 하나인 사비니 여인의 겁탈 장면이 조각되어 있다. 또한, 여기는 예언자 사보나롤라(Girolamo Savonarola)의 화형(火刑)을 행한 곳으로 그를 기념하는 동판이 있다.

# 레오나르도 다 빈치와
# 미켈란젤로

1499년, 피렌체 시의회는 도시의 랜드마크(land mark)와 같은 상징성을 갖는 조각상을 제작하기 위해 조각가를 공모한다.

이 무렵 피렌체 출신 미켈란젤로(Michelangelo Buonarroti)는 로마에서 피에타 조각상을 만들고 있었다. 〈피에타〉는 십자가에 매달려 죽은 후에 어머니인 성모 마리아의 무릎에 놓인 예수 그리스도의 시신을 묘사한 것이다. 미켈란젤로는 피에타 조각에 미쳐 몸을 씻지도 않고 부츠를 신은 채 그대로 잠을 자기도 했다. 그는 항상 가난에 찌든 것처럼 살았고, 먹는 것에도 관심 없이 오직 조각에만 열중하였다. 이렇게 완성된 〈피에타〉는 대단한 찬사를 받으며 스물세 살의 미켈란젤로를 일약 로마의 별로 떠오르게 하였다.

미켈란젤로는 고향 피렌체에서 조각가를 선발한다는 소문을 듣고 한달음에 달려갔다. 그리고 산타 마리아 델 피오레 대성당 인근 공터 한 편에 놓여 있던 거대한 대리석을 보자마자 마음을 빼앗겼다. 이 대리석은 유명한 조각가인 도나텔로(Donatello)가 사들였으나 돌에 난 갈라진 틈을 발견하고는 반품하여 방치되고 있었다. 갈라진 틈 때문에 여러 조각가가 도전했지만 결국 포기했다.

하지만 미켈란젤로는 지금까지 없었던 독창적인 형태로 〈다비드〉 조각상을 구상하였다. 그는 갈라진 대리석 안에 있는 거인의 모습을 보고 있었다.

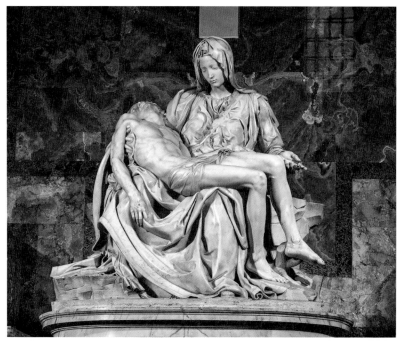

▲**피에타_** 성 베드로 성당에 있는 미켈란젤로의 피에타는 로마 시대 이후 최고의 걸작으로 알려졌다. 피라미드형 구도 위에 마리아의 머리가 있고, 그 아래 살아 숨 쉬는 듯한 그리스도와 아래로 퍼지는 마리아의 드레스는 십자가가 세워진 골고다의 언덕을 연상케 한다.

누구도 이 대리석으로 조각하겠다고 나서지 않자 적극적인 자세를 보인 미켈란젤로에게 돌아갔다. 그는 두오모 성당 근처에 작업장을 만들고 2년 동안 대리석과 씨름한다.

미켈란젤로가 피렌체로 돌아왔을 때, 레오나르도 다 빈치(Leonardo da Vinci)도 그곳에 있었다. 미켈란젤로는 익히 다 빈치의 명성을 알고 있었기에 처음에는 그를 존경했으나 예술가적 관점에서 자신도 그에 못지않다 생각했다. 미켈란젤로는 조각가였고, 다 빈치는 천재적 화가이자 만능 예술가였다.

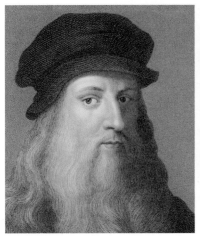

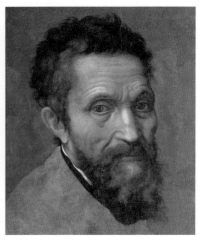

▲레오나르도 다 빈치_ 르네상스 시대의 이탈리아를 대표하는
천재적 미술가 · 과학자 · 기술자 · 사상가. 15세기 르네상스 미
술은 그에 의해 완벽한 완성에 이르렀다고 평가받는다.

▲미켈란젤로_ 르네상스 회화, 조각, 건축에서 뛰어난 업적을 남
겼다. 성 베드로 성당의 〈피에타〉, 〈다비드〉, 시스티나 대성당의
천장화 등이 대표작이다.

당시 다 빈치는 피렌체에서 이미 최고의 대우를 받는 인사였다. 피에타의
성공으로 자신감에 찬 젊은 미켈란젤로는 조각에서만큼은 다 빈치를 능가하
는 절대적 우위에 있다고 자부하였다.

그런데 다 빈치가 조각을 폄훼(貶毁)하고 다니자 화가 났다. 다 빈치는 조각
가는 예술인이 아니라 돌을 쪼개는 노동자일 뿐이라고 일갈했다.

"조각가는 무거운 도구를 들고 종일 중노동을 해야 한다. 그리고 작업이 끝
났을 때 온통 돌가루 먼지 쓴 몰골은 공사판 노동자와 같다. 반면에 화가는 작
업이 끝나도 처음과 같은 우아한 모습을 그대로 유지하기 때문에 예술의 가장
고귀한 정점은 회화이다."

이런 말에 자존심이 상한 미켈란젤로는 가만히 있지 못했다. 그는 어떤 모
임에서 다 빈치를 향해 반박하였다.

"최초의 인류는 동굴 벽에 그림을 그리기 훨씬 전부터 돌을 새겼소. 그러니 조각이야말로 최초의 독창적인 예술이 아니라고 말할 수 있겠소?"

이를 듣던 다 빈치는 예의 차분한 목소리로 미켈란젤로의 주장을 인정했다. 하지만 뒤이어 내뱉은 말이 과언(過言)이었다.

"적어도 그림이 생겨나기까지는 그렇소."

잔뜩 화가 난 미켈란젤로는 다 빈치가 밀라노에서 실패했던 청동기마상을 언급하였다. 그가 언급한 청동기마상은 다 빈치가 밀라노의 통치자 프란체스코 스포르차(Francesco Sforza)를 기념하는 기마상을 의뢰받아 작업했다. 1489년부터 착수한 이 작업에서 다 빈치는 말의 높이만 7미터가 넘는 거대한 점토 모형을 만든 다음에는 청동으로 주조해야 했다. 그런데 마침 프랑스군이 밀라노로 쳐들어왔고, 스포르차 가문은 다 빈치의 작품에 쓸 청동으로 대포를 만들어야 했다. 다 빈치가 만든 점토 모형은 한동안 그대로 방치되다가 밀라노를 장악한 프랑스군이 사격 연습용으로 쓰는 바람에 무너져 버렸다.

미켈란젤로는 다 빈치의 아픈 구석을 찔렀다. 그리고 다 빈치가 지금까지 제대로 끝낸 작품이 없다고 조롱했다. 또한 과거 동성애 문제로 고발당했던 다 빈치의 이력을 끄집어내어 힐난하였다.

드디어 〈다비드〉 조각상이 완성되었다. 거대한 거인의 다비드는 위풍당당하게 돌을 던지려는 벌거벗은 나체였다. 보통 사람 키의 세 배 가까이 되는 4m 높이의 〈다비드상〉은 건강한 신체와 고전적 자세를 지닌 영웅의 면모를 담고 있다. 순간적으로 찡그린 표정 묘사와 손과 발, 혈관의 세부적이고 사실적인 묘사에서 보이는 정신적 긴장감은 〈다비드상〉의 고전적이고도 르네상스적인 생동감이 함께하고 있음을 잘 보여준다.

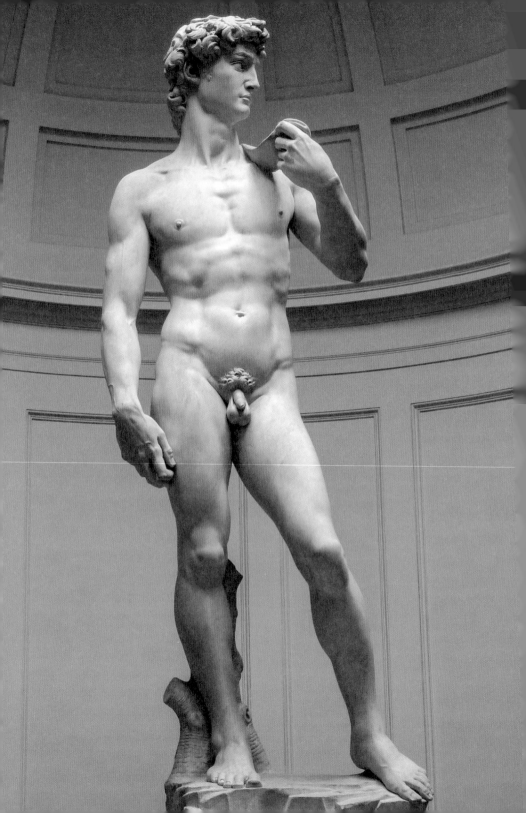

다비드의 자세에는 다소 긴장감이 감돌고 있다. 날카로운 눈매, 꼭 다문 입은 힘과 분노를 표현하고 있으며, 왼손에 쥔 돌멩이를 거인 골리앗을 향해 막 던질 듯 보인다. 피렌체를 구하기 위한 저항과 독립의 상징으로 느끼기에 부족함이 없었다.

다 빈치도 미켈란젤로의 〈다비드상〉을 보고 감탄하였다. 그러나 그는 결코 겉으로는 드러내지 않았다. 아니 그는 애써 미켈란젤로의 조각상을 깎아내리고고 했다.

시의회는 〈다비드상〉을 어디에 놓을지 결정하기 위해 자문단을 꾸렸다. 자문단에 다 빈치도 포함되어 있었다. 그 사실을 안 미켈란젤로는 매우 불쾌했다. 다 빈치는 애써 다비드의 드러나는 생식기를 문제 삼아 구석진 자리에 하반신이 가려질 위치를 찾자고 말하고 싶었으나 〈다비드상〉의 위용만은 거부할 수가 없었다. 여러 논의와 공방을 거쳐 지금의 베키오궁 문 앞에 세우기로 결론이 났다.

하지만 이 거대한 조각상을 옮기는 일도 쉽지 않았다. 운반구에 조각상을 단단히 고정하고 마흔 명 이상이 달라붙어야 했다. 이동 속도 또한 시간당 몇 미터 정도에 불과했다. 결국, 조각상을 옮기는 데만 거의 일주일 이상 걸렸다. 이동 기간에 미켈란젤로는 밤마다 잠을 자지 않고 조각상 옆을 지켜야 했다.

그러던 어느 날 밤, 다비드 조각상에 돌이 날아왔다. 미켈란젤로는 소리치며 쫓아갔으나 범인을 놓치고 말았다. 조각상에 흠집이라도 날까 봐 노심초사하던 미켈란젤로는 시의회에 부탁하여 무장 경비원을 잠복시켰다. 그리고 다시 괴한들이 나타났을 때 그들 중 여덟 명을 체포하였다.

◀**피렌체 아카데미 미술관의 〈다비드상〉**_ 다비드는 르네상스 시대의 이탈리아 예술가 미켈란젤로가 1501과 1504년 사이에 조각한 대리석상으로, 높이는 5.17m이다.

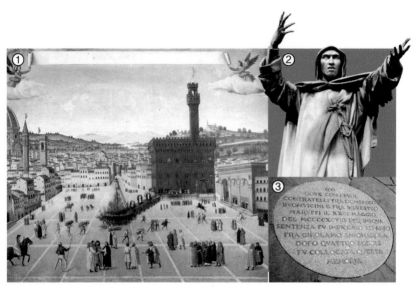

❶_ 시뇨리아 광장의 화형식 그림. / ❷_ 사보나롤라 조각상 / ❸_광장 화형당한 장소의 동판 문구.

**사보나롤라_** 그는 삶에 대한 중세의 초월적 태도를 재생하는 인물이 되고자 열망했고 열띤 연설을 통해 사람들에게 이 세계의 공허함을 포기하라고 역설했다. 피렌체 사람들은 인문주의자보다 그를 훨씬 더 기꺼이 따랐다.

돌을 던진 범인은 열다섯 살의 소년들이었다. 대부분 가족이 벌금을 내고 풀려났으나 주동자 세 명은 재판을 받았다. 그들은 벌거벗은 다비드가 신의 뜻을 거스르는 음란한 것이라고 주장했다. 이들은 몇 년 전 극단적인 금욕주의로 피렌체를 휘어잡았던 사보나롤라(Girolamo Savonarola)의 추종자였다. 재판관은 '예술에는 무식이라는 적이 있다'는 속담을 인용하며 그들을 감옥에 가둔다.

드디어 〈다비드상〉이 베키오궁 앞에 자리 잡았다. 사람들은 〈다비드상〉을 프랑스에 대한 피렌체 공화국의 승리를 상징하는 조각이자 수호신이라고 찬양하였다. 미켈란젤로에게는 최고의 시간이었지만 그리 길게 가지 못한다. 당시 베키오궁 건물 내 벽화를 맡은 다 빈치가 밑그림을 공개했는데, 이를 본 사람들이 역시 다 빈치가 최고라며 여론이 바뀌어 버린 것이다. 자존심이 상한 미켈란젤로는 다 빈치가 그렇게 자랑하는 회화로 정면 승부를 펼치기로 한다.

# 앙기아리 전투와
# 카시나의 전투

1503년 피렌체의 시의회는 베키오궁에 있는 피렌체 공화국 대의회실의 벽면 중 한 곳을 당시 최고의 예술가인 레오나르도 다 빈치에게 피렌체의 영광을 나타내는 〈앙기아리 전투〉를 묘사해 달라고 의뢰하였다.

'앙기아리 전투'는 피렌체 공화국이 이끄는 동맹군과 밀라노 공국군 사이에 벌어진 전투로 수천 명이 투입된 전투에서 마지막 날까지 교전을 벌였는데도 단 한 명만 전사했다는 놀라운 일이 벌어졌는데 마키아벨리(Niccolò Machiavelli)에 따르면 4시간 동안의 유격전 끝에 '병사가 말에서 떨어지면서' 전사자가 한 명 발생했다고 한다.

〈다비드〉 조각상이 완성되던 1504년 다 빈치는 베키오궁 내부에 〈앙기아리 전투〉 밑그림을 대중에게 공개하였다. 비록 완성되지 않은 드로잉의 밑그림이나 벽을 뛰쳐나올 것 같은 역동성에 사람들은 탄성을 내질렀다. 이 소문을 듣고 미켈란젤로는 매우 분노했다. 그가 분노한 이유는 크게 예술가의 자존심, 다 빈치의 이력, 그리고 금전적 문제였다.

▶ **베키오궁 전경_** 웅장한 로마네스크 양식의 궁전. 13세기에 착공하여 16세기에 현재의 모습을 갖추었다.

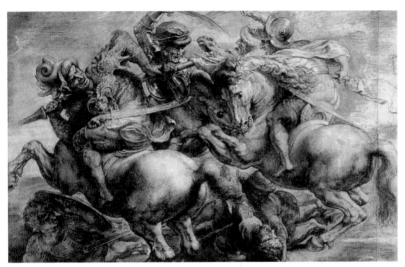

▲**앙기아리 전투_** 피렌체 베키오궁 대평의회실 장식을 위하여 위촉한 레오나르도 다 빈치의 미완성 벽화의 주제.
그림은 루벤스가 묘사하였다.

다 빈치는 언제나 조각은 회화보다 아래라고 조롱하였다. '자신은 그림을 그
릴 때 깨끗한 옷으로 단장하고 음악가의 연주를 들으며 자신이 좋아하는 채식
을 겸하며 붓을 든다'라고 자랑하였으며, '미켈란젤로는 종일토록 망치를 두드
리며 돌가루를 뒤집어쓰는 노동자'라고 폄하(貶下)하였다. 이에 앙심을 품고 있
던 미켈란젤로는 다 빈치가 벽화를 그린다는 것에 자존심이 허락하지 않았다.

또한 다 빈치는 피렌체의 적국이나 마찬가지인 로마냐의 공작인 체사레 보
르자의 군사 자문으로 일했다. 미켈란젤로가 보기에 다 빈치가 보르자의 군사
자문을 맡은 이력은 이적 행위였다. 그런 자에게 베키오궁의 벽화를 맡긴다는
것이 부당했다. 그리고 다 빈치가 받는 금액은 자신이 받는 금액보다 수십 배
나 차이가 나 항상 질투의 대상이었다.

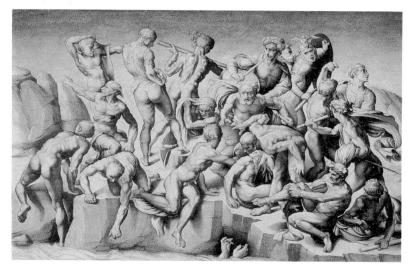

▲**카시나의 전투**_ 피렌체 공화국이 아르노 강변의 카시나에서 치른 피사 공화국 군대와의 전투. 미켈란젤로는 피렌체군의 목욕장면을 묘사하였다.

　미켈란젤로는 시의회 수반(首班)인 소데리니를 찾아가 자기에게도 벽화를 맡겨달라고 졸랐다. 소데리니는 미켈란젤로가 어릴 적 메디치가에서 그림 공부를 하고 있을 때부터 인연이 있던 사이였다. 끈질긴 요청 끝에 결국 미켈란젤로는 다 빈치가 맡은 벽의 바로 맞은편 벽에다 프레스코화를 그릴 수 있도록 했다. 이때 시의회가 미켈란젤로에게 약속한 보수는 다 빈치의 3분의 1에도 못 미치는 3천 플로린이었다. 하지만 미켈란젤로는 흔쾌히 받아들였다. 그는 돈보다는 그림으로 다 빈치를 꺾어보자는 복수의 열정에 사로잡혔다.

　피렌체 시의회는 미켈란젤로에게 '카시나 전투'를 묘사할 것을 주문하였다. 1364년 7월 28일 피렌체 용병들은 피사군과 대치하던 중 무더운 여름의 더위로 소강상태에 이르렀다. 용병들은 곧 카시나의 강변에서 목욕을 하였다.

이때 피사군의 습격을 알리는 경보가 울렸고 병사들은 허겁지겁 물에서 나와 전열을 장비한다. 그런데 이 경보는 병사들의 긴장을 유지하기 위해 지휘관이 내린 거짓 경보였다. 항상 긴장해야 할 전쟁터에서 지휘관의 슬기로운 지도력으로 피렌체군은 피사를 굴복시킬 수 있었다. 미켈란젤로는 혼란스러운 용병들의 목욕 장면을 그리려 했다.

라이벌 구도하에서 다 빈치와 미켈란젤로 두 사람이 받은 스트레스는 상당했다. 엄청난 심리적 중압감 속에서 두 사람은 겉으로 으르렁댔으나 속으로는 상대를 알고 싶어 했다. 다 빈치의 작업 노트에는 미켈란젤로의 〈다비드상〉을 묘사한 드로잉이 발견된다. 미켈란젤로에게는 다 빈치의 〈앙기아리 전투〉를 연상시키는 드로잉이 보인다. 어찌 보면 두 사람은 앙숙 관계였지만 경쟁을 통해 자신들의 예술혼을 끌어올렸다.

하지만, 두 사람의 대결은 허무하게 끝나고 만다. 미켈란젤로는 로마 교황의 부름을 받고 전임 교황과 맺었던 영묘 제작 계약을 완료하기 위해 로마로 돌아가야 했다. 그리고 다 빈치 역시 과거 밀라노의 한 수도원과 계약했던 〈암굴의 성모〉를 완성해야 했기에 피렌체를 떠나야 했다.

한동안 베키오궁에 그려진 두 사람의 거대한 드로잉은 르네상스 미술가들에게 교본이 되었다. 많은 화가가 베키오궁을 찾았으며 그들 중 라파엘로 (Raffaello Sanzio)는 그곳에 살다시피 하여 두 거장의 작품을 모사(模寫)하였다.

# 조루조 바사리와
# 레오나르도 다 빈치

현재 베키오궁의 500인의 방에는 다 빈치의 〈앙기아리 전투〉 벽화는 소실되었고 그 자리에 조르조 바사리(Giorgio Vasari)가 그린 〈마르시아노 전투〉 벽화가 그려져 있다. 그렇다면 〈앙기아리 전투〉 벽화가 어떻게 사라졌는가?

1494년 피렌체는 시민들이 메디치가를 쫓아낸다. 그리고 시의회를 조직하고 공화국을 세우는데, 이때 다 빈치와 미켈란젤로에게 베키오궁의 대회의장 장식을 위한 〈앙기아리 전투〉와 〈카시나의 전투〉를 의뢰한다. 그 뒤 다시 피렌체를 지배하게 된 메디치가는 조르조 바사리에게 베키오궁의 그림을 다시 그리도록 의뢰하였다.

"앙기아리 전투 그림을 지우고 그 위에 메디치 가문이 승리한 마르시아노 전투를 그려라."

조르조 바사리는 르네상스 최초의 미술사가이며 화가들의 전기를 쓴 작가로 유명하다. 또한, 그는 숙련된 화가이자 건축가였으며, 정밀한 설계 도안을 제공하고 그 대규모의 작업을 노련하게 감독하는 책임자이기도 했다.

그런 그가 1555년부터 1572년까지 메디치가의 코시모 1세(Cosimo I de' Medici)를 위해 베키오궁의 개축 작업에 건축가 겸 화가로 참여하게 되었는데, 다 빈치의 〈앙기아리 전투〉 그림을 뜯어내고 새로운 그림을 그릴 것을 명받게 되었다.

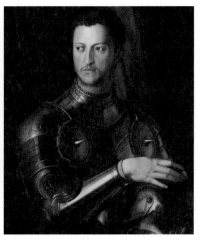

▲**조르조 바사리**_ 메디치가의 후원 아래 다양한 프레스코화와 우피치궁 설계 등을 맡았다. 특히 그의 《미술가 열전》은 세계 최초의 본격적인 미술사로 르네상스 예술을 이야기할 때 결코 빼놓을 수 없는 중요한 자료이다.

▲**코시모 1세**_ 메디치 가문의 일원으로 교황의 인정을 받아 피렌체를 중심으로 한 토스카나 대공국을 지배했다. 냉혹한 독재자였지만 피렌체를 강력하고 부강한 나라의 수도로 만들기도 했다.

바사리는 평소 다 빈치를 흠모하고 존경했으며 그가 쓴 《미술가 열전》에서도 다 빈치를 진정한 르네상스 사람이라고 칭송하였다. 그런데 그의 뛰어난 작품을 없애고 자신의 그림을 그린다는 것을 도무지 용납하지 못했다. 그렇다고 메디치가의 명을 어길 수 없는 노릇이었다.

고민에 빠진 그는 인부들을 매수하여 〈앙기아리 전투〉가 그려진 벽 앞에 간격을 두고 새로운 벽을 만들도록 지시하였다. 그리고 새로운 벽이 생기자 바사리는 그곳에 〈마르시아노 전투〉 벽화를 그렸다.

바사리는 다 빈치의 그림을 완전히 없애버리지 않았다. 그는 언젠가는 누군가가 다 빈치의 그림을 발견해주길 바라는 마음에서 자신의 그림 속에 암호와 같은 문장을 적어 넣었다.

"찾아라, 그러면 발견할 것이다."

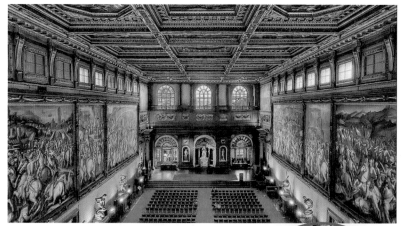

▲베키오궁 500인의 방 내부_ 양쪽 벽면에 바사리의 벽화로 가득차 있다.

**카시나의 전투_** 가로 6m, 세로 3m로 추정되는 이 벽화는 이탈리아 베키오궁에 있는 르네상스 미술의 거장 조르조 바사리의 프레스코 벽화 '마르시아노 전투'의 뒷벽에 다 빈치의 앙기아리 전투 벽화가 그려져 있다. 바사리는 다 빈치의 벽화를 살리기 위해 벽화의 뒤에 3㎝의 틈을 두고 벽을 하나 더 만들어 자신의 그림 속에 암호 문자를 새겨넣어 후대의 사람들에게 암시하였다.

▶초록 깃발에 "찾아라, 그러면 발견할 것이다." 라틴어를 그려넣어 암시하고 있다.

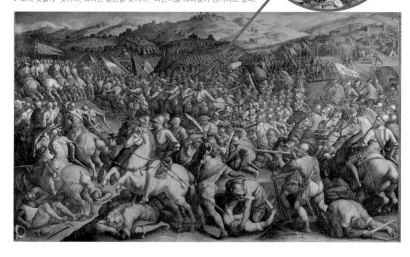

그로부터 400년이 지나도록 아무도 그 작은 문자를 발견하지 못했다.

2012년 미술학자이자 미국 캘리포니아의 세라치니(Serracini) 교수는 바사리의 암호 같은 문자를 발견하고는 연구한 끝에 "마르시아노 전투 뒤에 앙기아리 전투가 있다"고 주장했다.

실제 적외선 카메라로 〈마르시아노 전투〉를 촬영하면서 벽화의 3cm 뒤에 또 다른 벽이 있다는 것을 확인했다. 작은 구멍을 뚫고 소형 내시경을 넣어 관찰한 결과, 뒤쪽 벽에도 물감이 칠해져 있는 것을 찾아냈다. 물감의 성분은 망간과 철로 이루어진 것인데 르네상스 화가들 가운데 다 빈치만이 유일하게 사용했던 물감이었다.

세라치니 교수 덕에 〈앙기아리 전투〉를 찾을 수 있게 됐고, 그는 이 벽화를 발굴해야 한다고 주장했으나 〈앙기아리 전투〉를 발굴하기 위해선 〈마르시아노 전투〉를 훼손해야만 한다. 〈마르시아노 전투〉 역시 명작이기에 이를 반대하는 의견도 만만치 않다. 그래서 이탈리아 당국은 현재까지도 아무런 결정을 내리지 못하고 있다.

## 신의 은총이 깃든 **바티칸 미술관**

이탈리아 로마를 여행하다 보면 가톨릭의 총본산인 바티칸을 빼놓을 수 없다. 가톨릭 신자들은 성지와 같은 곳으로 교황(敎皇)을 위주로 추기경과 주교들이 행정을 담당하고 있는 세계에서 가장 작은 나라이다. 외교도 독자적으로 하고 있고, 여권도 이탈리아와 다른 것을 쓰고, 독자적으로 우표를 발행하지만, 화폐는 1999년 1월 1일부터 이탈리아와 같이 유로화를 쓰고 있다.

바티칸은 국토 전체가 유네스코 세계문화유산으로 지정된 문화재로, 성전과 건물은 물론, 곳곳에 있는 조각상이나 기둥, 장식 하나하나가 모두 예술품으로 평가받고 있다. 바티칸 내부의 건물로는 크게 바티칸 미술관·시스티나 소성당·성 베드로 대성당 등이 있다. 바티칸 미술관은 소위 말하는 세계 3대 박물관에 견주어도 손색이 없을 만큼 많은 예술품과 전시품을 소장하고 있다.

성 베드로 대성당은 입장료를 받지 않으나, 바티칸 미술관은 입장권을 사야들어갈 수 있다. 패키지 관광을 갈 때는 아침 일찍부터 입장하려고 줄을 길게 서야 하는데, 인터넷으로 줄을 서지 않고 들어갈 수 있도록 예약할 수 있지만 약속 시간에 가지 못하면 취소된다고 한다. 이를 고려해 최근에는 특전으로 사전예약을 넣는 상품이 늘고 있다고 한다.

▲바티칸 궁전의 벨베데레에 소장된 〈벨베데레 토르소〉_ 그리스 헬레니즘 시대의 대리석 조각상으로 대상에 짐승 가죽을 깔고 앉은 나체 남성의 양쪽 상퇴부를 포함한 동체부(토르소)가 남아 있다. 바위에 '아테네인 네스톨의 아들 아폴로니오스 작'의 명이 있다. 교황 클레멘스 7세 때 팔라초코론나에서 벨베데레의 뜰로 옮겨졌다.

　잘 단장된 야외를 뒤로하고 바티칸 미술관에 들어선다. 바티칸 미술관은 어마어마한 소장품들이 도열(堵列)하여 들어서 있는데, 워낙 많은 고대 조각상이 진열되어 있어 무엇을 볼지 정신이 없을 정도이다. 하지만 다른 거는 몰라도 〈벨베데레 토르소〉 조각상만은 꼭 감상하길 바란다. 토르소는 목·팔·다리 등이 없는 동체만의 조각을 뜻한다. 이 조각상은 비록 상체와 다리 부분이 절단되어 있지만, 남성미 넘치는 강인한 힘과 역동적인 포즈가 고스란히 전달되고 있다. 기원전 1세기경에 제작한 것으로 추정되는데, 발견 당시 이 조각상은 머리와 양쪽 팔, 다리가 없어 교황 율리우스 2세(Julius Ⅱ)가 미켈란젤로에게 이 조각상을 복원하도록 요청했다. 그러나 미켈란젤로는 "이것만으로도 완벽한 인체의 표현"이라고 극찬하며 교황의 요구를 일거에 거절했다고 한다.

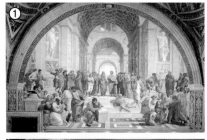

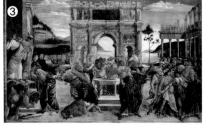

❶_ 라파엘로의 〈아테네 학당〉.
❸_ 보티첼리의 〈레위족의 처벌〉.

❷_시스티나 예배당 미켈란젤로의 천장화 〈천지창조〉

　또한 라파엘로의 방을 놓치지 말기를 바란다. 〈아테네 학당〉이 있는 것으로 잘 알려진 라파엘로의 방은 콘스탄티누스의 방, 서명의 방, 엘리오도르의 방, 보르고의 화재의 방 등으로 구성되어 있다.

　미술관을 지나 미로 같은 회랑을 지나면 시스티나 예배당으로 통하는 작은 문을 통과하게 되는데, 문을 뒤로하고 들어서자마자 우주와 같은 공간에 미켈란젤로의 천장화 〈천지창조〉가 시선을 압도한다.

　제단 위에는 미켈란젤로의 〈최후의 심판〉이 마치 세상의 종말을 알리는 듯 펼쳐지고 있어 뒷목이 아플 정도로 고개를 숙일 일이 없을 정도다. 또한, 양 벽면으로 산드로 보티첼리(Sandro Botticelli)와 라파엘로의 스승 피에트로 페루지노(Pietro Perugino)의 프레스코 성화가 그려져 있다.

시스티나 예배당의 천장화와 〈최후의 심판〉 제단화.

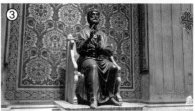

❶_ 베르니니의 작품 〈천개〉. ❷_ 성 베드로 대성당 본당 전경. ❸_ 아르놀포 디 캄피오의 성 베드로 청동상.

　시스티나 예배당을 나오면 성 바오로 대성당에 들어선다. 본당 안의 오른쪽으로 미켈란젤로의 〈피에타〉를 만날 수 있다. 많은 사람이 항상 모여 있어 쉽게 찾을 수 있다. 왼쪽 통로를 올라가면 오른쪽에 성 베드로의 청동상이 있다. 아르놀포 디 캄피오(Arnolfo di Cambio)가 제작한 것으로 피에타와 함께 이 성당의 명물로 통한다. 발가락에 입을 맞추면 죄를 용서받고 복을 얻는다는 전설로 오른쪽 발이 다 닳았을 정도이다.

　미켈란젤로가 설계한 돔과 더불어 또 하나의 명물로 평가받는 베르니니(Gian Lorenzo Bernini)의 작품인 교황 제단의 〈천개(Baldacchino)〉를 관람할 수 있다. 르네상스와 바로크 예술의 걸작인 이 천개는 높은 예술성에도 불구하고 제작 당시에는 과다한 청동금속을 사용하여 비난의 대상이었다. 본당의 회랑을 나와 광장으로 나서기 전 다시 한번 미켈란젤로와 라파엘로의 환상적인 예술성을 돌아보게 한다.

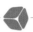

# 미켈란젤로와
# 라파엘로 산치오

"교황 율리오 2세와 나 미켈란젤로 사이에 있었던 모든 불화는 라파엘로와 브라만테의 질투 때문이었다. 나를 파멸시키기 위해 이들은 교황을 속여 무덤을 세우는 계획을 중지하도록 모함했다. 라파엘로도 그와 함께 이런 일을 꾸몄을 것이다. 왜냐하면, 라파엘로가 미술에서 이룬 모든 것은 바로 나한테서 얻은 것이기 때문이다."

일흔 살을 내다보는 고집스러운 늙은 미켈란젤로가 과거를 회상하며 쓴 회고문 중 그가 라파엘로(Raffaello Sanzio)를 원망하고 있다.

미켈란젤로가 레오나르도 다 빈치 못지않게 미워하던 라파엘로는 마르케 지방의 우르비노 출신이었다. 그는 가족 중 예술가가 없었던 미켈란젤로와는 달리 예술을 사랑하는 집안에서 태어나 어릴 적부터 그림을 접했다. 그의 아버지는 우르비노파에서 꽤 인정받고 있던 화가였다. 그리고 우르비노는 르네상스 문화의 선구자이면서 교황에게 작위를 받은 페데리코 3세(Federico)가 다스리는 동안 문화의 중심지이기도 하다.

라파엘로의 조각상

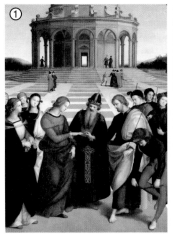

❶_라파엘로의 〈성모 마리아의 결혼〉 ❷_페루지노의 〈천국 열쇠를 받는 베드로〉

라파엘로는 우르비노 출신으로 그곳에서 활동했던 페루지노의 제자가 된다. 그는 스승의 〈천국 열쇠를 받는 베드로〉 작품을 모사하여 〈성모 마리아의 결혼〉을 그렸다. 두 작품 중 배경의 건물 모습과 원근법이 닮아있다. 라파엘로는 스승의 화풍을 익히고 흡수하는 피렌체에 가서 미술 활동을 하였으나 레오나르도 다 빈치와 미켈란젤로의 작품을 보고 자만했던 자신을 깨닫고는 두 거장의 그림을 열심히 모사한다.

페데리코의 작은 궁정에서는 하루도 거르지 않고 시인과 화가들이 모여 자신들의 작품을 선보였다. 이렇게 우르비노파가 결성되고 그런 환경에서 자란 라파엘로는 그림뿐만 아니라 시인으로서도 실력이 뛰어났다. 미켈란젤로가 피렌체로 와서 인문학을 처음 접했던 것과는 달리 라파엘로는 아버지의 영향으로 우르비노 특유의 예술적 인문학을 배웠다.

특히 150센티미터의 작은 키에 싸우다 코가 함몰된 미켈란젤로와는 다르게 라파엘로는 매우 잘생긴 꽃미남이었다. 그래서인지 몰라도 미켈란젤로는 평생 독신으로 생을 마감했으나 라파엘로는 당시 여성들의 인기가 끊이지 않았다고 한다. 유약하고 모성애를 자극하는 외모와는 별개로 그는 여색을 매우 밝혔다고 하는데 오죽하면 동시대 화가이자 미술사가인 조르조 바사리는 자신의 저서 《미술사 열전》에서 연애의 열병이 그를 죽음으로 몰고 간 게 아닐까라는 견해를 피력하기도 하였다.

또한 왕고한 고집불통인 미켈란젤로와는 다르게 사교성이 뛰어나 그가 홀로 피렌체에 와서도 기를란다이오(Domenico Ghirlandajo) 등의 여러 화가와 친교를 나눴다.

피렌체에 온 라파엘로는 다 빈치와 미켈란젤로의 그림을 보고 충격을 받았다. 특히 베키오궁의 두 사람의 드로잉을 보고는 자신의 실력이 그들보다 못하다고 여겨 밤낮을 가리지 않고 모사하고 연마하였다. 라파엘로가 4년간 피렌체에서 생활하면서 얻은 큰 수확은 다 빈치와 미켈란젤로의 폭넓은 구도와 독특한 소묘법, 그리고 풍부한 채색을 표현하는 방식을 습득한 것이다. 그러나 로마에 오기 전까지 그는 알려지지 않은 화가였다.

1508년 스물다섯 나이인 라파엘로는 고향 친구이자 친척인 도나토 브라만테(Donato Bramante)의 추천으로 교황 율리우스 2세(Julius Ⅱ)의 부름을 받아 로마로 갔다. 당시 미켈란젤로는 피에타 조각상으로 로마에서 일약 유명 인사였다. 그리고 교황 율리우스 2세와 허물없이 지냈는데 그런 미켈란젤로의 천재성을 질투한 브라만테는 이간질하여 교황과의 관계가 틀어지기도 하고 다시 좋아지기도 하는 애증의 관계였다.

이 시기 라파엘로가 교황을 알현하였다. 교황은 잘생기고 신사다운 라파엘로에게 호감을 느꼈다. 교황은 라파엘로에게 자신이 집무실을 그림으로 채우도록 주문하였다. 그리고 한편으로 미켈란젤로에게 시스티나 예배당의 천장화를 그리도록 주문하였다.

미켈란젤로는 매우 당황하였다. 그는 한때 레오나르도 다 빈치와 경쟁심으로 그림을 시도했으나 조각이 전문이었다. 또한, 천장화는 그려 본 적이 없어서 무척 난감하였다. 이 주문은 그를 질투한 브라만테가 교황을 꼬드겨 미켈란젤로를 곤경에 처하게 하려고 이루어진 것이다.

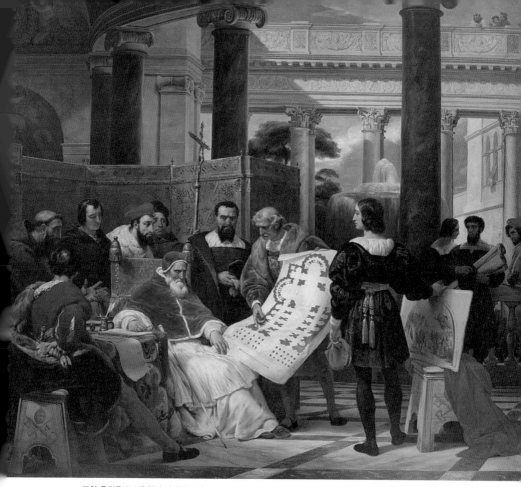

▲**교황 율리우스 2세 앞의 라파엘로와 브라만테**_ 브라만테가 성 베드로 대성당의 설계도를 설명하는 가운데 라파엘로는 자신의 그림에 대한 설명을 기다리고 있다. 베르네 호라체의 작품.

　미켈란젤로는 처음부터 천장화를 그릴 장본인은 자신이 아니고 교황의 방을 그리고 있는 라파엘로라고 하며 그를 추천했으나 교황은 허락하지 않았다. 결국 미켈란젤로는 시스티나 성당의 천장화를 그리기 시작한다. 그러나 모든 것이 새롭고 힘들었다. 어느 날 교황이 미켈란젤로의 작업장에 와서 작품이 언제 완성이 되느냐고 물었다. 이에 지친 미켈란젤로가 "완성되는 날 끝난다."고 대답하자 교황은 화를 내며 미켈란젤로에게 핀잔을 주었다.

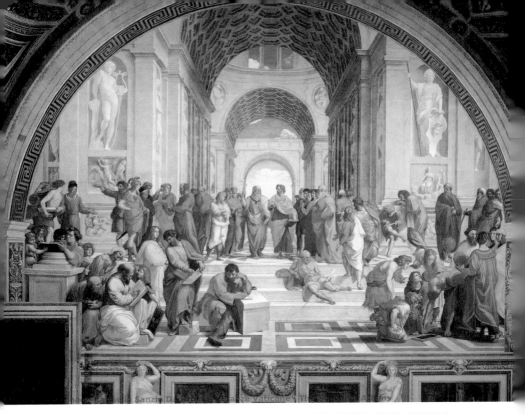

▲**라파엘로의 〈아테네 학당〉**_ 이 작품은 라파엘로가 로마에 가서 그린 그의 최고 역작이다. 등장하는 인물이 54명에 이르지만, 원근법을 사용해 산만하지 않고 웅장함을 나타낸다.

　그러자 미켈란젤로는 모든 것을 포기하고 로마를 떠나려고 했다. 교황은 급히 사자를 보내 사과했고, 미켈란젤로는 못 이기는 척 받아들이고 다시 천장화를 그리기 시작했다. 이처럼 미켈란젤로와 교황 율리우스 2세와의 관계는 애증의 관계였다.

　한편 라파엘로는 교황의 집무실인 서명의 방에 멋진 〈아테네 학당〉을 완성하였다. 교황을 비롯하여 추기경과 사람들은 〈아테네 학당〉을 보며 감탄하여 라파엘로에게 찬사를 보냈다. 서명의 방과 100미터 정도 떨어진 시스티나 예배당의 미켈란젤로는 천장에 매달려 고군분투하고 있을 때였다.

▲헤라클레이토스_ 소크라테스 이전의 주요 철학자로 만물의 근원을 불이라고 주장했으며 대립물의 충돌과 조화, 다원성과 통일성의 긴밀한 관계, 로고스에 주목했다. 미켈란젤로를 모델로 그렸다.

▲플라톤_ 왼쪽 손가락으로 하늘을 가리키고 있는 인물이 플라톤이며 오른쪽 인물이 아리스토텔레스이다. 라파엘로는 플라톤을 레오나르도 다 빈치를 모델로 하여 그렸다.

　　미켈란젤로는 라파엘로의 〈아테네 학당〉을 보고는 다른 사람처럼 감탄하기보다는 부아가 치밀어 올랐다. 그림 속 인물들이 자신의 화풍을 빼긴 듯 닮아 있을 뿐 아니라 그림 속에 허락도 없이 자신이 그려진 것을 발견하였다. 그것도 그리스 철학자 헤라클레이토스같이 못생긴 인물로 분장시켰고 혼자 떨어져 외톨이처럼 고심하고 있는 모습으로 묘사하고 있었다. 더욱 기분을 상하게 한 것은 벽화의 주인공인 플라톤이 자신이 가장 싫어하는 라이벌 레오나르도 다 빈치로 분장하였으니 분통이 터졌다.

　　미켈란젤로는 그날부터 시스티나 예배당에 누구도 출입할 수 없도록 문을 잠그고 그림을 그렸다. 하지만 브라만테는 몰래 문을 열어 라파엘로가 출입하도록 일을 벌였다.

▲**라파엘로의 〈아테네 학당〉의 피타고라스**_ 중앙의 피타고라스가 열심히 연구하여 적어가는 사이에 옆에서 한 사람이 재빠르게 훔쳐서 적고 있다.

　라파엘로는 〈아테네 학당〉에 이어 〈파르나소스〉를 와 여러 점의 벽화를 그려넣었다. 이 그림을 본 미켈란젤로는 라파엘로를 모방과 습작의 화가라고 꾸짖었다. 그는 분명 라파엘로가 자기 고향 친구인 브라만테와 짜고 날 파멸시키기 위해 음모를 꾸미고 있는 것이 분명하다고 생각했다. 시스티나 예배당 프로젝트만 해도 그렇다. 나보고는 20미터나 되는 높이의 천장에 그림을 그려넣으라고 하고, 라파엘로한테는 편하게 집무실 벽화를 맡기다니. 난 조각가이지 화가가 아닌데도 말이다.

　반면에 라파엘로는 활기차면서도 당당했다. 그는 다 빈치와 미켈란젤로의 작품을 모방하여 자신의 창조를 낳았다. 그가 그린 〈아테네 학당〉에서 그의 당당함을 나타내고 있는데, 피타고라스가 열심히 공식을 써 내려가고 있는데 바로 옆에서 한 사람이 그것을 능숙히 베끼고 있는 모습이 그려져 있다. 피타고라스는 자신의 임무에 열중하고 있으나 모방자는 바로 뒤에서 잽싸게 피타고라스의 것을 자신의 노트에 옮겨 놓고 있는 것이다.

라파엘로는 굳이 없어도 될 만한 이야기를 이처럼 크게, 그것도 눈에 잘 띄는 문 바로 옆에 그려 넣어 마치 옆방의 미켈란젤로에게 당당하게 보이려는 것일까? 이는 20세기 미술의 거장 피카소가 대신 대답한다.

"좋은 작가는 베끼지만, 위대한 작가는 훔친다."

미켈란젤로가 인체의 묘사에서 최고의 경지에 도달했다면 라파엘로는 당대의 사람들과 후대의 사람들이 경탄해 마지않는 인물들의 완전한 아름다움이었다. 그가 그린 성모상이 이를 증명하고 있다. 미켈란젤로와는 달리 라파엘로는 사람들과 좋은 관계를 맺고 있어서 분주한 공방을 계속 유지할 수 있었다. 그의 사교적인 성품 덕분에 교황청의 학자들과 고관대작들은 그를 친구로 삼았다. 라파엘로는 거의 모차르트만큼 젊은 나이인 서른일곱 번째 생일날에 사망했는데 당시 그를 추기경으로 만들자는 이야기까지 있었다.

시작이 있으면 끝이 있다. 처음에는 난감해하던 미켈란젤로는 시스티나 성당의 천장화를 훌륭히 완성했다. 교황 율리우스 2세가 미켈란젤로를 로마로 초청했을 때 이미 그의 이름은 세상에 널리 알려져 있었다. 하지만 시스티나 예배당의 천장화를 완성한 뒤에는 이전의 어떤 미술가도 누려보지 못했던 명성을 얻게 되었다. 그러나 이 엄청난 명성은 그에게 일종의 저주처럼 되어갔다. 왜냐하면, 율리우스 2세가 죽자 새로운 교황들은 이전의 교황보다 더 열렬히 자신의 이름을 미켈란젤로의 이름과 연결하고자 열망하였다.

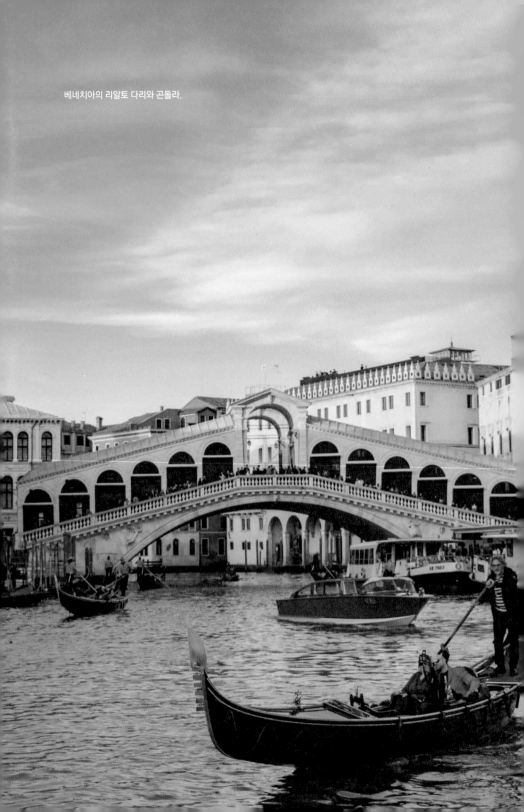

베네치아의 리알토 다리와 곤돌라.

## 운하와 낭만의 도시 베네치아

유럽 여행에서 빼놓을 수 없는 운하의 도시 베네치아(Venezia)는 영어식 발음으로 베니스(Venice)로 알려져 있다. 오늘날의 베네치아는 5세기경 시작된 것으로 보인다. 5세기 고트족과 훈족 등 온갖 이민족들의 맹렬한 습격에서 도망친 고대 로마 출신 난민들이 이 석호(潟湖)의 섬으로 왔다. 이들은 섬 전체가 습지대인 이 섬에 영구히 정착할 것이라고는 생각하지 못했고, 다만 고트족이 떠날 때까지 몇 년만 머무르려고 했다. 그러나 고트족은 이탈리아에 정착하자 이제 그들이 몇백 년이고 머무를 영구 정착지를 늪지대 위에 건설해야 했다. 그들이 떠올린 방법은 물컹한 토층 아래 단단한 층까지 닿는 기다란 나무판자들을 수직으로 섬 전체에 빼곡히 박는 것이었다. 베네치아인들은 이 어마어마한 노역과도 같은 일을 기어코 해냈고 그 위에 석판을 깔아 비로소 건물을 지어 올릴 '땅'을 마련할 수 있었다.

베네치아는 이후 유럽의 역사에서 동로마 제국의 지배와 프랑크 왕국으로부터 외침을 겪어야 했고 그 와중에도 간척(干拓)을 게을리하지 않아 도시가 성장하였고, 11~12세기 제4차 십자군 원정에서는 콘스탄티노플을 공격하여 동지중해의 영토를 확보하고는 막대한 영향력을 행사하게 되었다. 이후로는 북부 이탈리아의 도시들과 지역 패권을 두고 치열한 전쟁을 하게 된다.

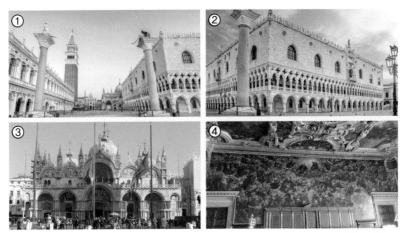

❶_산 마르코 광장 입구 / ❷_두칼레 궁전    ❸ 산 마르코 대성당 / ❹_궁전 안 틴토레토의 〈천국〉 그림

15세기 들어 베네치아는 문화적·군사적으로 전성기가 된다. 로마가 사코 디 로마로 쇠락하자 베네치아가 르네상스 건축의 중심으로 떠오르게 되었다. 이탈리아 최고로 유명한 광장인 '산 마르코 광장(San Marco Piazza)'과 비잔티움 양식으로 건설된 '산 마르코 대성당(Basilica San Marco)', 베네치아 공화국 정부 청사인 '두칼레 궁전(Palazzo Ducale)' 등과 운하를 따라 지은 도시의 미관(美觀)은 어느 곳에서도 볼 수 없는 장면을 보여주고 있다.

베네치아는 전 유럽의 귀족들에게 선망이 되는 '그랜드 투어(Grand Tour)' 장소였다. 그랜드 투어란 영국을 중심으로 한 유럽의 귀족 계층 자제들이 사회에 나가기 전에 이탈리아를 돌아보며 문물을 익히는 여행을 말하는데, 당시 베네치아는 지금의 라스베이거스처럼 남성 귀족의 상류층이 여행하였다. 그러나 19세기 후반에 증기선의 등장으로 세계여행이 점차 일반화되면서 귀족 계층의 특권으로 여겨던 그랜드 투어가 막을 내렸다. 인상주의 미술의 거장 클로드 모네(Claude Monet)는 1908년 베네치아를 여행해 여러 그림을 남겼다.

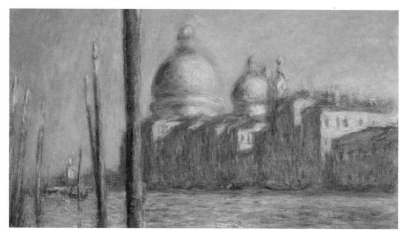

▲베네치아의 산타 마리아 델라 살루테 성당_클로드 모네의 작품.

15세기 베네치아는 레반트의 여왕이라 불리며 동지중해 무역을 독점하였다. 1453년 동로마 제국이 끝내 멸망하자 베네치아는 마침내 르네상스의 주역으로 자리하게 된다. 그리고 동로마 제국을 멸망시킨 오스만 제국과 치열한 경쟁을 벌여 끊임없는 전쟁을 하게 된다.

베네치아 최전성기인 15세기에서 18세기 말에 이르기까지 약 3세기 동안 음악, 미술, 연극, 출판 등 문화 전 분야에 걸쳐 황금기를 누리게 된다. 베네치아 풍경에서 초점을 이루는 바로크 양식의 웅장한 산타 마리아 델라 살루테 성당(Santa Maria della Salute)은 1687년에 완공되었는데, 베네치아를 대표하는 음악가 안토니오 비발디(Antonio Vivaldi, 1678~1741)는 당시 아홉 살의 소년이었다.

베네치아 음악은 산 마르코 대성당을 중심으로 활약한 음악가들이 이루었다. 플랑드르 출신의 작곡가 아드리안 빌라르트(Adrian Willaert, 1480~1562)를 비롯하여 안드레아 가브리엘리(Andrea Gabrieli, 1510~1586), 조반니 가브리엘리(Giovanni Gabrieli, 1557~1612) 등이 베네치아악파의 르네상스 음악을 전개하였다.

운하와 낭만의 도시 베네치아_65

| 음악과 희극의 언쟁 |

# 안토니오 비발디와
# 카를로 골도니

안토니오 비발디(Antonio Vivaldi)는 1678년 베네치아의 이발소를 운영하던 아버지 조반니 바티스타 비발디의 칠삭둥이 아들로 태어났다. 영아 사망이 심했던 당시 그의 부모는 백 일을 넘겨서야 유아세례를 주었다. 그는 유전으로 머리가 붉은색이라 평생 '빨간 머리의 사제(il Prete Rosso)'라는 놀림을 받았다.

비발디의 아버지는 이발소를 운영하면서 유명한 산 마르코 대성당의 바이올리니스트로도 활동하고 있었다. 당시 이발소에서 손님이 대기하는 동안 바이올린 연주를 들려주며 지루함을 달래주었다고 하는데, 비발디의 아버지의 뛰어난 연주로 이발소에는 많은 손님이 줄을 이었다고 한다.

연약했던 비발디는 열다섯 살 때인 1693년 9월 18일 올레오 수도원에 입회했으나 건강 문제로 집에서 출퇴근하는 배려를 받았는데, 그때 아버지에게 바이올린을 배우기 시작했다. 그는 곧 교회 관현악단에 들어갔으며 베네치아 음악의 위대한 전통을 접하면서 성장했다.

열다섯 살이 되던 해 비발디는 신학교에 입학하여 스물세 살 때 사제(司祭) 서품을 받았지만 어려서부터 몸이 약했던 그는 숨이 차서 미사 집전을 올릴 수가 없었기 때문에 사제로서 직무에 충실하지 않고 바이올린 연주에 심취하거나 음악에 전념하였다.

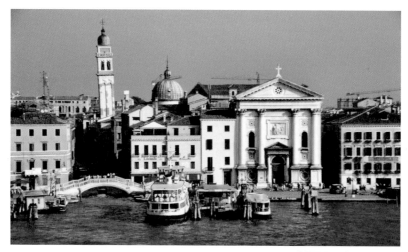

▲베네치아의 오스페달레 델라 피에타

　비발디는 1703년 3월에 베네치아의 소녀 고아원이자 음악학교인 피에타 고
아원(오스페달레 델라 피에타, Ospedale Della Pieta)의 바이올린 교사로 임명되었다. 말
이 교사이지 실적적으로는 지휘나 모든 악기와 합창의 감독도 겸했다. 비발디
는 40여 명으로 구성된 소녀 관현악단의 합주장(合奏長)이 되어 열과 성의를 다
해 음악을 가르쳤다. 그 결과 정기연주회를 열 정도로 인기를 구가하였고 베
네치아를 방문하는 유럽의 저명인사들도 비발디 관현악단의 연주를 관람하게
되었다.

　그 결과 비발디는 당시 피에타 고아원을 방문하는 유명 인사들과 친교를 맺
을 수 있었으며 1708년 말에는 베네치아에 방문한 프레데리크 4세(Frederik Ⅳ)에
게 자신의 바이올린 소나타집 Op. 2를 헌정했다. 예술 애호가로 이름 높았던
프레데리크 국왕은 베네치아에서 피에타의 연주를 자주 들었으며 돌아가서도
자신의 궁정에서 비발디의 바이올린 소나타를 자주 연주시켰다고 한다.

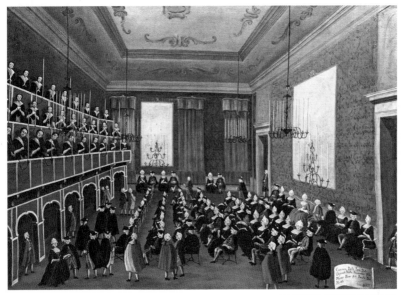

▲오스페달레 델라 피에타의 연주회 장면.

비발디는 교황청의 교황 앞에서 두 번이나 연주했다. 그리고 점점 유럽 각국으로 그의 음악이 알려지면서 수많은 후원자가 생기고 많은 부와 명예를 얻게 된다. 비발디는 오페라 공연과 다른 곳에서의 지휘 등의 일로 자주 자리를 비우게 되자, 피에타 측은 그에 대한 불평이 일기 시작했는데, 사실 어느 때는 몇 년 동안 베네치아를 떠나 있었다. 결국 비발디는 피에타 측과 그가 베네치아를 떠나있을 시 1개월에 2곡의 협주곡을 작곡해 주기로 계약했다.

비발디는 이제 대중에게 유명한 음악가로 인기를 누리게 되었다. 하지만 그는 사제의 직분이어서 음악 작품을 구상하는데 제약이 따랐다. 그는 대중이 좋아하는 흥행 요소가 높은 작품은 교구청의 추문 대상이 되었고 그렇지 않은 경우는 후원자들의 후원이 끊어지게 되기 때문이었다.

"베네치아 사람들은 생애의 절반은 종교에서 말하는 범죄를 저지르며 살아가고, 나머지 절반은 하느님의 용서를 비는 데 바치고 있다."라는 말이 있을 정도로 베네치아는 거친 뱃사람들과 예술가를 꿈꾸며 할 일이 없는 몽상가들이 우글거렸으니 성관계가 문란하였다. 거리에는 사생아와 고아들이 넘쳤고 갓난아기를 교회 문 앞에 버리는 일쯤은 예사로 여겨질 정도였다.

비발디도 베네치아의 고아가 된 소녀들의 음악 지휘자로 활동하며 명성을 쌓으며 그 역시 사제로 품위를 지켰으나 마흔다섯의 나이에 콘트랄토 가수 안나 지로(Anna Girò)와 관계에서 열정에 쌓이게 된다. 당시 사제의 신분으로 여성과의 사랑은 금기였으나 늦은 나이의 비발디는 세속의 갈림길에 섰다. 안나 지로는 프랑스에서 이민 온 가발 제조공의 딸로 비발디에게 성악을 배운 제자였다. 비발디가 노래 실력도 대단치 않은 그녀를 자기 오페라에 자주 등장시켰으므로 두 사람의 관계는 세인들의 입에 오르내리지 않을 수 없었다. 게다가 안나의 이복언니가 비발디의 가정부로 일하면서 그들 자매와 비발디는 아예 한집에 살기 시작했다.

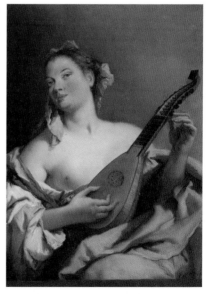

▶**안나 지로_** 비발디가 45세 되던 해에 20살 연하의 여제자 안나 지로와 사랑에 빠진다. 안나 지로는 실력이 좋지도 않으면서 비발디의 비호 아래 항상 오페라 주역 가수를 맡았다. 게다가 안나의 여동생과 언니는 안나와 함께 비발디와 한집에 살면서 염문에 휩싸이는데, '붉은 머리 사제가 어린 아가씨와 사랑에 빠져 있다'는 악성 루머가 장안의 화제가 되었다. 그림은 안나 지로를 연상시키는 만돌린을 연주하는 여인을 묘사한 조반니 바티스타 티에폴로의 작품이다.

비발디는 안나 지로를 주연으로 한 오페라 〈그리셀다(Griselda)〉를 제작하게 된다. 보카치오의 원작을 당대의 유명한 극작가인 카를로 골도니(Carlo Goldoni)가 수정한 대본을 사용했다. 카를로 골도니는 18세기를 대표하는 이탈리아의 극작가로 극의 개혁을 단행, 배우들의 즉흥적 대사에 익숙해 있던 가면극을 바꾸어, 사회 조건에 알맞은 대본으로 현실적인 인간을 보여주었다. 그는 〈두 주인을 섬기는 하인〉, 〈여관집 여주인〉 등의 걸작을 내놓았고 이탈리아 연극을 유럽에 전파하는 한편, 루이 15세 왕녀의 이탈리아어 교사가 되었다.

골도니와 손을 잡은 비발디는 1735년 5월 18일 베네치아의 테아트로 산 사무엘레 극장에서 초연(初演)되었다. 공연은 큰 환영을 받았다. 비발디의 음악도 음악이지만 대본을 골도니가 마련했다는 유명세 때문에 사람들은 극장으로 몰려들었다.

그런데 비발디는 초연에서 그리셀다의 이미지를 창조한 여배우 안나 지로를 고려하여 그녀의 음역에 맞게 작곡하였다. 이미 그녀와의 관계가 소문이 나던 시기라 베네치아 사람들은 두 사람을 주목하고 있었다. 더욱이 비발디는 사람들이 안 좋게 생각하는 빨간 머리 때문에 선입감이 좋지 않았다. 극작가 골도니는 그런 비발디를 한마디로 평했다.

"비발디는 바이올린 주자로서는 만점, 작곡가로서는 그저 그런 편이고, 사제로서는 0점이다."

비발디로서는 매우 따끔한 지적이었다. 자존심이 누구보다도 강한 비발디는 이에 지지 않고 골도니에 대한 평을 응수했다.

"골도니는 험담가로서는 만점, 극작가로서는 그저 그런 편이고, 법률가로서는 0점이다."

골도니가 베네치아에서 법률가로 활동하다 극작가가 된 것을 조롱하였다.

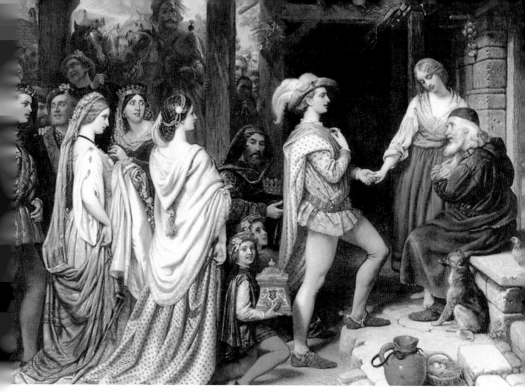

▲**그리셀다 이야기**_ 그리셀다는 미천한 농가의 딸로 그녀에게 반한 괄리에리 후작이 청혼한다. 괄리에리 후작은 아내 그리셀라가 얼마나 순종하고 인내하는지를 시험하기 위해 딸 아이가 태어나자 아이를 죽이기로 결정했다며 데려갔다. 이어 아들을 낳자 후작은 아들마저 죽이겠다고 데려갔으나 그리셀다는 순종하였다. 그리고 시간이 흘러 이번에는 젊은 여자를 소개하며 그녀와 결혼하겠다고 이혼해 달라고 요구하였다. 그리셀다는 남편을 사랑했기에 그말에 따르기로 하였으나 남편이 소개한 젊은 여자는 바로 자신의 딸로 밝혀지고 괄리에리 후작은 그동안의 일에 대한 용서를 빌며 행복하게 살았다. 보카치오가 민화를 각색하였고, 비발디는 오페라로 승화시켰다.

1736년 항상 의지하던 비발디의 아버지가 세상을 떠났다. 비발디는 아버지와 각별한 사이였고 아버지의 죽음 이후 교구청과의 관계가 나빠지자 '미사를 집전하지 않는 성직자'로 매도당한다.

비발디가 교회와의 관계가 급격히 냉각된 것은 제자 안나 지로와의 불륜 관계 때문이었다. 빨간 머리의 사제와 젊은 여자가 함께 다니는 모습은 특히 후원자들에게도 좋게 보이지 않았다. 결국, 안 좋은 소문으로 교황청에서 징계를 받고 사제 활동조차 금지된다.

비발디는 1737년 페라라에서 오페라를 제작하고 있었는데 교황의 대사에게 중단하라는 명을 받는다. 이 때문에 경제적인 손실이 매우 컸으나, 그에게는 경제적인 충격보다는 정신적인 충격이 더 컸다.

비발디는 자신이 사랑했고 성공을 거둔 베네치아에서 쫓겨났다. 그는 아름다운 베네치아를 떠나면서도 자존심을 굽히지 않았다.

"나는 사랑과 베네치아를 맞바꾸었을 뿐이다."

오스트리아 빈으로 이주한 비발디는 당시 자신의 음악을 좋아한 신성로마제국의 황제였던 카를 6세(Karl VI)의 후원을 받으려 했는데, 비발디와 안나가 빈에 도착하기 며칠 전에 황제가 사망하고 말았다. 후원해 줄 황제가 죽고 다른 후원조차 받지 못했던 비발디는 극심한 가난 속에 1741년 7월, 60세의 나이로 생을 마감하고 만다. 전성기 때는 전 유럽에 비발디의 이름이 알려져 있었지만, 말년에는 그에 대한 사람들의 관심이 차갑게 식었기 때문에 빈이라는 타지에서 쓸쓸하게 객사하였다. 지금의 빈 소년 합창단의 뿌리가 되는 소년 합창단이 장례식의 송가를 불렀으며 소년 합창단 속에 어린 요제프 하이든(Franz Joseph Haydn)이 있었다고 한다. 비발디의 유해는 모차르트(Mozart)처럼 묘지가 이장되는 과정에서 분실되어 행방이 묘연하다.

▶**안토니오 비발디의 초상**_ 비발디는 시대를 앞서 곡에 제목을 붙임으로써 음악 역사상 큰 발전을 이루었다. 〈사계〉라는 이름이 붙여지지 않았다면, 21세기 인류는 〈사계〉의 아름다운 선율을 결코 들을 수 없는 비운에 처해졌을지 모른다.

## 베네치아 화파의 명화를 찾아서

"아! 베네치아여, 정말 아름답구나!"

이 감탄사는 독일의 철학자 니체가 남긴 말이다. 니체가 감탄한 베네치아는 쇼펜하우어(Arthur Schopenhauer), 괴테(Johann Wolfgang von Goethe), 스탕달(Stendhal), 바그너(Richard Wagner) 등 수많은 인사가 방문하여 베네치아의 매력에 빠져들었다. 베네치아 하면 빠질 수 없는 것은 예술 관람이다. 특히 베네치아 미술은 15세기 피렌체의 르네상스 미술과 어깨를 겨룰 정도로 뛰어났다. 르네상스 당시 피렌체는 문화와 예술의 중심이었다. 하지만 베네치아의 화가 조르조네나 티치아노는 무작정 그들을 따라 하지 않았고, 그 도시의 환경에 적합한 예술의 길을 연구해서 마침내 르네상스 회화사에 새로운 길을 개척했다.

피렌체 거장들과 화풍을 달리하고 있는 베네치아 거장들의 명작을 감상할 수 있는 곳은 베네치아 아카데미 미술관(Gallerie dell'Accademia)이다. 이곳은 베네치아 예술의 신전으로 부를 정도로 베네치아 미술사의 정점(頂點)에 서 있다. 이곳에는 그 유명한 조르조네의 〈폭풍〉을 비롯하여 조반니 벨리니의 〈산 조베의 제단화〉와 젠틸레 벨리니의 〈산 마르코 광장의 예배 행렬〉, 티치아노의 〈성모 마리아의 봉헌〉 등 미술책에서 볼 수 있었던 주옥같은 베네치아 화파의 명작들을 만나볼 수 있다.

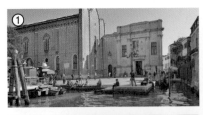
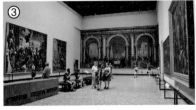

❶ ❸_ **베네치아 아카데미 미술관**_ 베네치아 화파 예술가들의 작품을 볼 수 있는 미술관이다. 1750년에 설립된 아카데미 미술관은 중세, 근세에 걸쳐 교회, 수도원, 길드에서 소장하고 있던 회화 800여 점을 보유하고 있다.
❷_ 르네상스 시대의 거장 조르조네의 〈노파〉를 그린 모습으로 당시 초상화로 이색적인 그림이다.

    베네치아 화파의 풍운아라 불리는 조르조네는 단 하나의 작품만으로 서양 미술사에 큰 족적(足跡)을 남겼다. 〈폭풍〉이라는 이 그림은 서양 미술사에 최초로 등장하는 번개가 나타나고 있다.

    그림에는 목가적인 배경 속에 두 명의 남녀가 오른쪽과 왼쪽으로 나뉘어 자리하고 있는데 큰 장대를 들고 있는 남성과 아이에게 젖을 물리고 있는 여성은 하반신을 드러낸 채로 관람자를 응시하고 있다. 이러한 구도는 〈폭풍〉의 제목과 아무런 연관이 없어 보이는데 지금까지도 여러 가지 해석을 낳고 있다. 그중 설득력 있는 해석은 그림의 두 남녀는 원죄로 에덴동산에서 추방된 아담과 하와를 가리킨다. 즉, 원죄 이후 아담은 노동의 어려움을 남성의 장대로 나타냈으며, 하와는 출산의 고통을 표현하고 있다는 것이다. 그리고 멀리 번개가 치는 장면은 신의 노여움을 나타내고 있다고 한다.

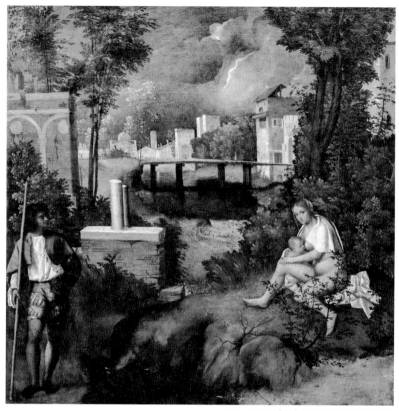

▲**조르조네의 《폭풍》**_베네치아 아카데미미술관 소장.

　이 작품의 가장 중요한 의미는 최초의 번개 표현은 물론 풍경화를 주제로
그린 서양 미술사 최초의 그림이다. 인물을 그릴 때 배경 정도로 치부했던 풍
경을 오히려 전면에 내세운 이 작품은 피렌체의 고전주의 화가들에게는 상상
할 수 없었던 장면이다. 그들은 두 명의 인물의 비례와 원근법이 무시된 구성
을 문제 삼을 수 있겠지만, 인물을 빼고 본다면 매우 훌륭한 풍경화가 펼쳐져
있다. 조르조네의 자유로운 화풍을 만끽할 수 있는 명작이다.

# 조르조네와
# 티치아노 베셀리오

조르조네(Giorgione)는 이탈리아 베네토 지방의 카스텔프랑코에서 태어나 베네치아의 권위 있는 조반니 벨리니(Giovanni Bellini)의 공방(工房)에 들어가게 된다. 조반니 벨리니는 베네치아의 유명한 가족 공방을 이루고 있었다. 가족 공방은 아버지에게서 아들로 전수되었으며, 아버지와 아들은 함께 작품을 제작하다가 아들의 독립된 공방 운영은 아버지가 죽은 후에 가능하였다. 이러한 이유는 베네치아에서의 미술은 상업적인 특징이 두드러졌다는 점이다. 도시에서 행해지는 다른 상거래와 마찬가지로 미술품도 거래되었다. 그림으로 가정경제를 유지하는 생계이자 가족 사업이었던 거다. 그리고 직계가족보다 결속이 느슨하나 솜씨 좋은 친척과 협력하기도 하고 유능한 화가와 결혼을 통하여 가업을 발전시키기도 했다.

조르조네는 조반니 벨리니의 공방에서 자신과 처지가 비슷한 티치아노(Vecellio Tiziano)를 만난다. 두 사람은 나이 차이가 났으나 형처럼 따르는 그를 조르조네는 항상 데리고 다녔다.

▶**조반니 벨리니의 흉상**_ 베네치아 화파의 창시자. 색채화파의 대표 화가로 벨리니가 표현한 핑크색은 '벨리니'라는 스파클링 와인 칵테일 색을 탄생시켰다.

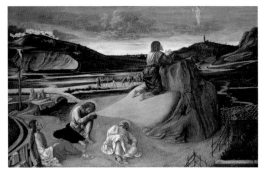

▶**감람산의 그리스도**_ 베네치아 화파의 거장인 조반니 벨리니의 작품으로 산등선에 부드러운 핑크빛의 색채는 '벨리니'라는 스파클링 와인 칵테일을 탄생시키기도 했다. 런던 내셔널 갤러리 소장.

조르조네는 스승 조반니 벨리니의 화풍을 따르지 않았다. 그가 추구하는 그림은 시적이고 인물의 명암법을 구사하여 그렸다. 당시 문화와 미술은 피렌체의 르네상스 고전주의 거장들이 주류(主流)를 이끌고 있었다. 피렌체 미술을 이끄는 거장들은 인체해부학에 관점을 두어 정교하면서 철저한 구도에 따른 미술이었다. 그들은 로마에 진출해 르네상스를 대표하는 기둥이 되었다.

조르조네는 피렌체와 로마에서 보여주는 그림들을 보고 실망했다. 그가 본 르네상스 거장들의 그림은 원근법과 기하학적 그림으로 감성을 느끼지 못했다. 가령 미켈란젤로(Michelangelo Buonarroti)의 그림에서 뛰어난 조각과 같은 인체 비례는 사실적인 그림에서는 흠잡을 것이 없지만 감정 표현에서는 미흡하다는 것이었다. 또한, 성모의 화가로 불리는 라파엘로(Raffaello Sanzio)는 감정 표현은 살아있으나 조르조네가 원하는 감정이 아니었다.

조르조네의 감정 이론은 화면에 나오는 인물 중 사랑하는 연인이 있다면 다른 인물들의 인체 비례를 떠나 두 사람을 크게 표현해야 한다는 거였다. 이런 구상은 사람의 시각을 나타내는 거보다 마음을 나타내는 지론이다. 조르조네의 작품과 피렌체와 로마 거장의 작품을 비교하면 그의 작품은 보이는 대로의 색채를 표현하는 피렌체파와는 달리 밝고 화려하게 그렸음을 볼 수 있다.

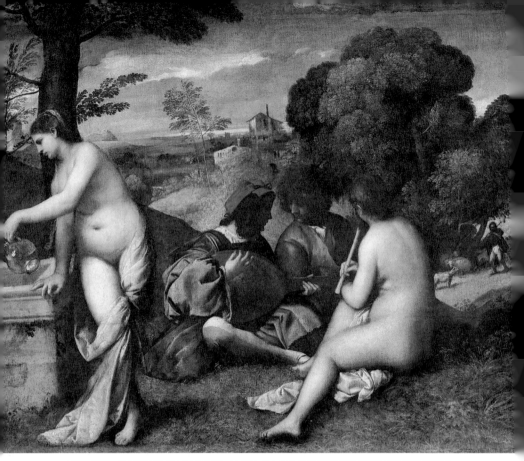

▲**전원음악회**_ 이 그림은 조르조네와 티치아노 두 사람 중 누구의 작품인지에 대해 공방이 치열했던 그림이다. 목동 두 사람은 누드의 여인을 인식하지 않는데, 그녀들은 여신이기에 두 사람의 눈에 보이지 않는 전원의 풍경이다. 루브르 박물관 소장.

　　조르조네는 티치아노와 관련된 재미난 이야기가 있다. 젊은 시절 조르조네는 음악을 좋아하는 예술가로 류트 연주에 뛰어났다. 하지만 그의 낙천적인 성격은 술 마시기를 좋아해서 자신이 좋아하는 티치아노를 데리고 술집에 자주 드나들었다. 한 번은 조르조네와 티치아노가 그림을 그리지 않고 술집에서 완전히 취하여 공방으로 돌아왔다. 그들의 스승 조반니 벨리니는 매우 화가 나서 사제관계를 끊고 두 사람을 공방 밖으로 내쫓았다.

그때, 티치아노는 열다섯 살의 어린 소년이라 겁에 질려 울었다. 조르조네는 개의치 않은 표정으로 티치아노를 달래며 이렇게 말했다.

"우리는 하나님에게 감사해야 해. 하나님이 우리를 위해 늙은 마귀의 손에서 벗어날 기회를 준 거야."

조르조네의 낙천적인 말에 티치아노는 울먹거리며 말했다.

"우리는 점심 먹을 돈도 없잖아?"

조르조네는 그런 티치아노를 보고 웃으며 말했다.

"기다려 봐, 우리는 조만간 왕과 왕비의 초상화를 그리게 될 테니까."

조르조네의 말처럼 훗날 티치아노는 신성로마제국의 카를 5세의 초상화를 그리고 황제로부터 백작의 자리에 오르는 영광을 누렸다.

조르조네는 계속하여 파격적인 그림을 그렸다. 당시까지만 해도 풍경은 그저 중심인물을 위한 배경으로 그려졌을 뿐 별다른 의미가 없었다. 그는 이런 점에서 탈피하여 풍경을 독자적으로 그리거나 작품의 분위기를 결정짓는 데 중요한 요소로 등장시켰다. 그리고 화면 속에서 먼 곳은 차가운 색으로 나타내고 가까운 곳은 따뜻한 색으로 나타내어 색채의 명암법을 연출하였다.

이런 기법은 새로 창안한 명암법으로 레오나르도 다 빈치(Leonardo da Vinci)가 '모나리자'를 그렸던 스푸마토(sfumato, 안개와 같이 색을 미묘하게 변화시켜 색깔 사이의 윤곽을 명확히 구분할 수 없도록 자연스럽게 옮아가도록 하는 명암법) 기법을 사용하고 있다. 1499년부터 1500년 사이에 다 빈치가 베네치아에 체류한 점으로 미루어 조르조네가 다 빈치를 만났는지 알 수 없으나, 남의 그림을 모방하지 않는 그의 성격은 다 빈치의 작품을 따라 하지 않았으리라 보고 있으며, 오늘날에는 두 사람이 명암법을 처음 시도한 인물로 불리고 있다.

# 잠자는 비너스
# 최초의 도상으로 태어나다

미술에서의 도상(圖像, Icon)은 '형태묘사'라는 의미를 나타내는데, 상징성, 우의성, 속성 등 어떤 의미가 있는 도상을 비교하고 분류하는 미술사의 한 분야이다. 이 작품 〈잠자는 비너스〉는 말 그대로 잠자는 여인의 원조인 전형을 확보하였는데 후대의 많은 예술가에게 영감과 도상을 제공하고 있다.

조르조네는 당시에 유행한 페스트에 전염되어 서른두 살의 아까운 나이에 요절하였다. 그는 숨을 거두기 전에 유작으로 남긴 〈잠자는 비너스〉를 미처 완성하지 못하고 눈을 감았다. 그러나 그의 사후에 티치아노가 붓을 대어 완성한다.

조르조네는 이 작품 속에 누워 잠자는 비너스를 그렸으며 배경은 티치아노가 완성한 것이다. 만약 조르조네가 티치아노처럼 오래 살았다면 이탈리아 르네상스 무대는 피렌체에서 베네치아로 자리 이동을 하였을지 모른다. 그만큼 그의 그림이 지니는 매력은 어떤 거장들의 작품과도 손색이 없다.

〈잠자는 비너스〉는 누드와 풍경을 결합하여 자연 속의 누드를 창조한 최초의 그림이다. 당시 단 한 명의 알몸의 여성을 주제로 택한 거는 회화 사상의 대변혁이 되고, 이 그림은 학자들이 현대미술의 출발점으로 간주(看做)하고 있다.

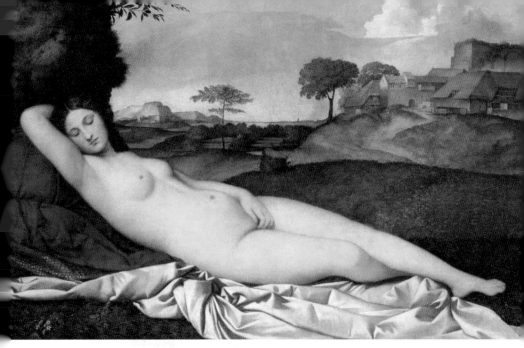

▲**잠자는 비너스_** 이 그림은 여자가 누워있는 형태의 누드화로는 최초의 그림에 속한다. 조르조네가 죽기 전에 비너스 부분을 그렸고, 나머지 배경은 조르조네가 죽은 후 티치아노가 그렸다. 드레스덴 회화갤러리 소장.

　일찍이 고대 그리스의 '프락시텔레스(Praxiteles)'가 인류 최초로 비너스의 옷을 벗긴 이래 중세에 이르러 엄격한 종교적 사회 관념 때문에 여인의 누드를 그린다는 거는 종교재판에 회부될 만큼 죄악시되었다. 하지만 신화 속 여신의 누드에 대해서는 프락시텔레스가 조각했던 누드의 비너스처럼 관대했다.

　조르조네는 이런 점을 인식하고 있어 누드의 여인을 미의 여신 비너스로 변신시켜 당시의 사회상을 교묘하게 도전하였다. 그림 속 비너스의 탄력 있는 피부는 구겨진 침대보 때문에 더욱 매끈하고 아름답게 대비되어 나타난다. 풍경의 고요함 속에 눈을 감은 비너스의 표정은 매우 평화로워 보이며 우아하고 관능적이다. 잠든 비너스의 모습은 400여 년에 걸쳐 절대적인 도상의 전형으로 티치아노는 〈우르비노의 비너스〉를 묘사하였다.

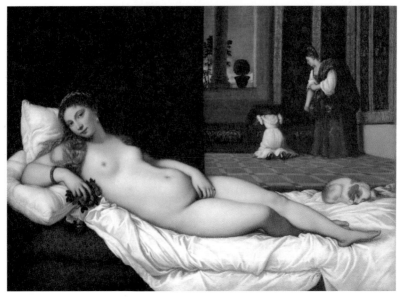

▲**우르비노의 비너스**_ 이 그림의 전반적인 구도와 비너스의 자세는 조르조네의 〈잠자는 비너스〉와 상당히 유사하다. 조르조네가 자연의 일부로 제시한 여인의 아름다움이 티치아노를 통해 세속적인 의미로 각색된 것이다. 우피치 미술관 소장.

　조르조네의 비너스가 자연의 아름다운 전원에서 잠을 자고 있다면 티치아노는 비너스를 화려한 실내로 끌어 들여와 침대에 누워 있는 요염한 자태를 나타내었다.

　조르조네의 〈잠자는 비너스〉는 오른팔을 머리에 올려 치부인 겨드랑이를 드러내어 매우 고혹적이다. 그러나 티치아노의 〈우르비노의 비너스〉는 오른팔을 쿠션에 기대어 자신의 치부를 가리고 있을 뿐 모든 자세는 똑같다. 하지만 그녀는 관람자를 향해 도발적인 시선을 보내고 있다. 그녀가 누워 있는 장소는 대낮에 방안 고급 침대 위이며 그녀의 발치에는 큐피드 대신 강아지가 곤히 자고 있다. 커튼 너머의 하녀는 비너스가 입고 나갈 옷을 찾고 있다.

❶ _ 아르테미시아 젠틸레스키의 〈잠자는 비너스〉.　　❷ _ 다니엘 시티의 〈사르티스와 잠자는 비너스〉.
❸ _ 루카 지오르다노의 〈잠자는 비너스〉.　　❹ _ 에밀 제이콥스의 〈잠자는 비너스〉.
❺ _ 아브라함 블룸어트의 〈큐피드와 잠자는 프시케〉.　　❻ _ 홉너의 〈잠자는 님프와 큐피드〉.

　　조르조네의 〈잠자는 비너스〉는 후대의 많은 화가에게 영감을 주었으며 그
들은 이 작품을 모방하고 변주(變奏)하였다. 또한, 19세기 오달리스크 그림에
전형을 이루었다. 하지만 이처럼 셀 수 없는 많은 작품이 등장하고 있으나 원
작인 〈잠자는 비너스〉의 아름다움을 뛰어넘지 못한 느낌을 지울 수 없다.

| 화공에서 백작이 되다 |

# 카를 5세와
# 티치아노 베셀리오

티치아노는 조르조네가 죽은 직후, 파도바에서 처음으로 중요한 주문을 받는다. 그리고 베네치아의 산타 마리아 글로리오사 데이 프라리 성당(Basilica di Santa Maria Gloriosa dei Frari)의 주문으로 대형 제단화 〈성모의 승천〉을 완성한다. 그는 최초의 야심작인 이 그림으로 자신의 이름을 도시 안팎에 알렸다.

이제 티치아노는 베네치아에서 최고의 화가로 알려졌다. 그에게 궁정 화가로 일할 생각이 없느냐고 권력가들이 제의했지만, 그는 궁정 화가야말로 요리사나 청소부와 마찬가지라고 생각하여 제안을 마다하고 자신의 이름을 건 공방을 열었다. 그는 누구의 후원도 원하지 않았다. 자신만의 작품에 몰두하려는 독립적인 성향이 강했기 때문이다.

이런 티치아노도 연락도 없이 공방을 찾은 프랑스 왕 앙리 3세(Henri III)의 방문에 감격한 나머지 왕이 값을 물어본 그림을 모두 선물로 주었다. 또한, 티치아노는 신성로마제국의 황제 카를 5세(Karl V)의 대관식에 유명 인사로 초대되었다. 그곳에서 카를 5세를 만난 티치아노는 황제의 초상화를 여러 점 그려주어 카를 5세를 기쁘게 하였다. 1533년에 카를 5세는 티치아노를 팔라틴 백작으로 임명하고 '황금박차의 기사'라는 작위를 수여한다. 이는 화가로서는 엄청난 일로 조르조네가 했던 말이 실현되는 순간이었다.

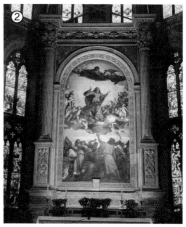

❶_산타 마리아 글로리오사 데이 프라리 성당의 전경. 베네치아에서는 흔히 '프라리(Frari)'라고 줄여서 부른다.
❷_베네치아의 프라리 교회의 중앙 제단에 걸려있는 티치아노의 〈성모 승천〉 제단화이다.

티치아노가 백작에 오르자 그가 그려준 초상화를 갖고 싶어 하는 귀족이 늘어났다. 특히 이탈리아 군주들은 다른 화가에게는 관심이 없었고, 오로지 티치아노가 자신의 초상화를 그려주기를 기대하며 많은 주문을 했다. 그러나 티치아노는 자기 일정대로 초상화를 그렸다.

그는 평생에 단 한 번 로마로 여행을 떠났다. 티치아노는 로마의 화려한 미술 세계를 눈으로 확인하였다. 그리고 그곳에서 교황과 그 조카들의 초상화를 몇 점 그렸다. 이때 시스티나 예배당의 벽화 작업을 막 끝마친 미켈란젤로(Michelangelo Buonarroti)와 티치아노가 만나게 되었다. 미켈란젤로는 티치아노가 그린 〈다나에와 금빛 소나기〉를 본 기억이 있었다.

미켈란젤로는 티치아노의 생기 넘치는 화풍을 칭찬했고, 특히 색채의 적용이 인상적이라고 말했다. 그러나 사실은 티치아노의 그림에서 별다른 감명을 받지 못했다고 한다.

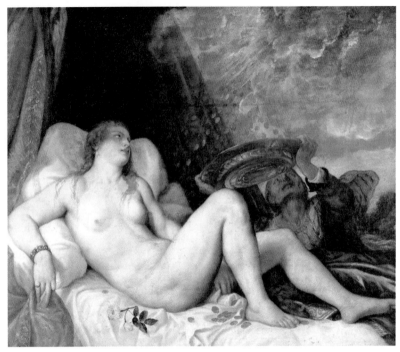

▲티치아노의 《다나에》_ 이 그림은 그리스 신화에 등장하는 다나에가 옥탑에 갇히자 그녀의 아름다움에 반한 제우스가 금화로 변신하여 그녀에게 다가가는 장면이다. 티치아노는 최소 여섯점 이상을 그렸는데 베네치아 풍의 밝고 화사한 색채가 돋보이는 그림이다. 빈 미술관 소장.

티치아노가 로마에 돌아가는 일은 두 번 다시 없었다. 그는 로마의 규칙적이고 권위적인 예술은 종속만을 요구한다고 판단했다. 그에겐 당연히 자유로운 베네치아가 더 마음에 들었을 것이다.

티치아노는 60여 년 동안 베네치아 회화를 지배했고, 야코프 틴토레토(Jacopo Robusti), 파올로 베로네제(Paolo Veronese) 같은 제자들뿐 아니라 디에고 벨라스케스(Diego Velázquez) 같은 후대의 위대한 대가들에게도 영향을 주었다. 티치아노는 베네치아 회화의 대표일 뿐만 아니라 베네치아 회화 그 자체였다.

## 베네치아 운하의 **곤돌라 여행**

베네치아를 방문하는 여행객은 '바포레토'라고 불리는 수상버스를 타고 운하를 지나친다. 대운하에는 각지에서 온 엄청난 크기의 유람선이 위용을 나타내고 있는데, 많은 선박을 뒤로하고 베네치아로 들어서는 운하 양쪽으로 한때 영화를 누렸던 베네치아 귀족들의 저택이나 관공서와 교회의 모습이 환영하는 듯 늘어서 있다.

운하를 따라가면 먼저 눈에 들어오는 건물은 살루테 성당의 모습이다. 이 성당은 두칼레궁이나 산 마르코 대성당만큼이나 베네치아의 랜드마크 역할을 하는 성당이다. 살루테 성당에는 티치아노의 〈성령강림〉과 틴토레토의 〈가나의 결혼식〉이 소장되어 있다.

대운하에는 아름다운 다리도 많이 보이는데 그중에 리알토 다리를 빼놓을 수 없다. 리알토 다리는 처음에는 여러 배를 나무판자로 이어붙인 형태였는데, 다리 이용료가 동전 2개라는 점에서 '동전 두 닢의 다리'라고 불렸다. 목조 다리 중간을 높여 그 아래로 제법 큰 배가 드나들 수 있게 했으며 양쪽에는 상점까지 들어서게 했다. 다리 아래로 곤돌라가 쉴새 없이 분주히 지나가는 가운데 스쿠올라 그란데 디 산 로코(Scuola Grande di San Rocco) 광장이 나온다. 광장에는 산 로크 성당이자 회관이 나온다.

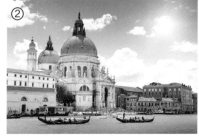

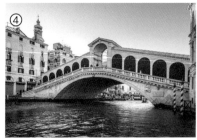

❶_ 12미터 길이에 틴토레토 〈십자가 처형〉 제단화.　❷_ 산타 마리아 델라 살루테 성당 전경.
❸_ 스쿠올라 그란데 디 산 로코 회관 전경.　❹_ 스쿠올라 그란데 디 산 로코 회관 내의 틴토레토 벽화들.
❺_ 리알토 다리 전경.

산 로코 회관은 군주나 귀족이 세운 건물은 아니었으나 15세기 상인들이 건축하여 의미가 깊다. 특히 이곳에는 틴토레토의 그림들이 그려져 있는데 가로 12미터에 달하는 초대형 길이인 〈십자가 처형〉을 감상할 수 있다.

# 틴토레토와
# 파울로 베로네세

베네치아 미술은 티치아노 대에 이르러 전성기를 구가하였다. 그 중심에는 언제나 티치아노가 자리하고 있었다. 그는 황제의 화가로 당시 유럽 최고의 권력자인 신성로마제국의 카를 5세조차 그가 떨어트린 붓을 집어주며 경의를 표할 정도로 티치아노는 베네치아 화단을 지배하고 있었다.

티치아노 공방(工房)에는 유럽의 귀족이 보낸 그림 주문장으로 넘쳐났다. 또한 공방에는 그림에 조예가 있는 사람들이 티치아노의 도제가 되려고 문을 두드렸다. 그 시기 공방에는 베네치아 출신인 틴토레토(Tintoretto)와 베로네 출신의 파울로 베로네세(Paolo Veronese)가 스승 티치아노의 일을 도우며 그림 공부를 하고 있었다.

두 사람은 열 살 차이가 났으며, 당시 틴토레토는 스무 살의 혈기 왕성한 청년이었고, 베로네세는 이제 소년티를 갓 벗은 열 살의 나이였다. 스승인 티치아노는 당시 예순을 바라보는 나이였지만 그의 영광은 멈추지 않았다.

▶**티치아노 자화상**_ 비발디는 시대를 앞서 곡에 제목을 붙임으로써 음악 역사상 큰 발전을 이루었다. 〈사계〉라는 이름을 붙이지 않았다면, 21세기 인류는 〈사계〉의 아름다운 선율을 결코 들을 수 없는 비운에 처해졌을지 모른다.

틴토레토는 나이가 많은 스승의 뒤를 이어 자신이 후계자가 되리라 믿었다. 티치아노의 후계자가 된다는 거는 한마디로 인생 절반 이상의 출세를 보장한 것이다. 그러나 티치아노는 화려한 색채의 화풍을 선호했기에 무거운 화풍을 추구하는 틴토레토에게 고칠 것을 지적하였고 틴토레토는 자신의 화풍을 굽히지 않았다. 반면에 어린 베로네세는 스승의 화풍을 이어받으며 두각을 나타내기 시작했다. 그는 티치아노를 항상 존경하고 순종적이었다. 하지만 틴토레토는 자기주장이 강했다. 그 결과 베로네세가 티치아노의 후계자로 낙점되고 틴토레토는 공방을 나와야만 했다.

후계자 베로네세는 스승인 티치아노와 같이 베네치아 출신이 아니었지만 주로 베네치아에서 활동했다. 틴토레토와 베로네세 두 사람이 추구하는 화풍 역시 극과 극을 이뤘다. 틴토레토는 강렬한 명암 대비, 음산한 빛과 불안정한 색조, 극적인 원근법과 단축법의 화풍을 추구했다면 베로네세는 스승 티치아노의 영향을 받아 아름다운 구도, 장엄하고 화려한 채색, 환상적이고 매혹적인 공간구성을 보여주었다.

공방에서 쫓겨 나오다시피 한 틴토레토는 스승인 티치아노의 아성을 뛰어넘고자 하는 열망에 사로잡혀 있었다. 그는 자신의 작업실 벽면에 '미켈란젤로의 드로잉과 티치아노의 색채'라고 써 붙이고, 이를 좌우명 삼아 그림을 그려나갔다. 하지만 그의 작품에서 두 사람의 장점을 종합했다고는 볼 수 있는 어떠한 점도 나타나지 않았다. 굳이 평가하자면 미켈란젤로와는 비슷한 인체 비례를 나타내고 있으나 티치아노의 색채는 어디에서도 나타나지 않았다. 그 결과 틴토레토의 화풍은 비정통적인 양식으로 발전하였고, 당대와 후대에 많은 논쟁거리가 되었다.

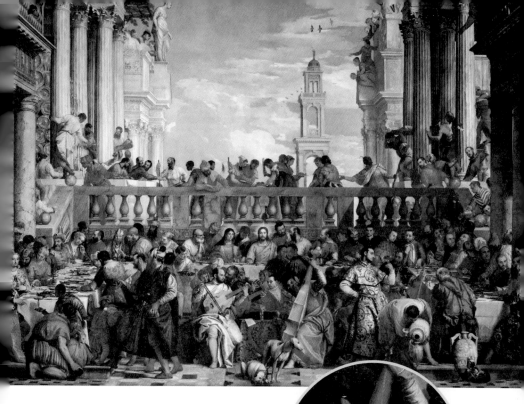

**베로네세의 가나의 결혼식_** 이 그림에는 무려 130여 명의 인물이 묘사되어 있으며, 모두 화려한 복장을 하고 있을 뿐더러, 색상 또는 제각각이기 때문에 화려한 색채감으로 베로네세의 색채감을 그대로 즐길 수 있는 그림이다. 특히 베로네세는 스승 티치아노가 첼로를 연주하는 모습으로 그려 넣어 존경을 표했다. 이 그림은 1798년 베네치아를 점령한 나폴레옹군이 약탈하여 프랑스로 가져간 것이다. 현재 루브르 박물관에 소장된 그림 가운데 가장 큰 그림이다. 루브르 박물관 소장.

반면 베로네세는 스승인 티치아노의 영향을 받아 환상적이고 매혹적인 공간구성을 가진 화려한 화풍을 펼쳐나갔다. 그는 베네치아의 사교계에서 이름이 알려져 규모가 큰 장식적인 작품들을 주문받았다. 그가 의뢰받은 첫 작품은 산 세바스탄 교회의 장식화를 그리는 것이었다. 화려한 색채로 그린 장식화는 베네치아 귀족들에게 알려지기 시작했다.

베네치아의 귀족들은 자신의 저택에 고전 시대의 화려한 그림을 장식하여 과시하는 경향이 강했다. 1550년 후반에 베로네세는 마르스에 있는 바르바로와 같은 빌라를 장식하기 위해 건축가 안드레아 팔라디오와 함께 작업하였다. 팔라디오는 당시 건축의 권위자로 그가 건축한 팔라디오 빌라는 유네스코 세계유산으로 등록되어 있다. 베로네세는 건물에 그림을 장식하기 위해 로마 유적의 웅장함을 상기시켜주는 환상적인 채색 공간으로 확장하기 위해, 그림 속에 환영적인 장치를 하여 세련된 연극 무대와 같은 느낌을 묘사하였다. 그가 그린 인물들은 파란 하늘과 고전적인 형태의 난간과 건축물, 기둥을 배경으로 마치 연극배우처럼 등장시켰다. 그의 이러한 화풍은 당시 명성과 많은 부를 이루었다.

한편 틴토레토는 자신과 피로 맺어진 고향인 베네치아를 절대 떠나지 않았다. 그러나 아무리 쉴 새 없이 그림을 그려대며 낮은 가격으로 판매해도 생활은 별로 달라지지 않았다. 더군다나 귀족의 선호를 받던 티치아노나 베로네세와는 달리 평민 동업자 단체의 그림을 많이 그렸던 그에게는 자신의 간극이 더 크게 느껴질 수밖에 없었다.

◀**베네치아의 승리**_ 여신으로 묘사된 베네치아의 영광을 표현한 이 그림은 구름으로 표현된 단 위에 여왕과 같은 복장을 한 여신으로 표현된 베네치아가 날고 있는 승리로부터 왕관을 받으려는 장면이다.

▶**베로네세의 자화상**_ 티치아노, 틴토레토와 함께 후기 르네상스 시대를 대표하는 '위대한 베네치아 화가'로 손꼽힌다. 뛰어난 색채 화가이자 단축법의 대가로 웅장하고 화려한 작품을 선보였다.

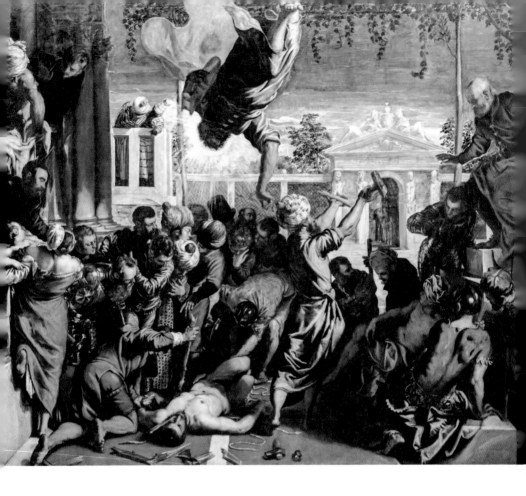

▲성 마가의 기적_ 틴토레토의 데뷔작으로, 등장인물들이 역동적으로 표현되어 있다. 828년 알렉산드리아에서 성 마가의 유골이 베네치아의 산 마르코 성당으로 옮겨와 베네치아는 종교적 정체성을 확보하게 되었다. 베네치아 공화국은 이때부터 국가적 상징물을 복음서의 저자 성 마가(마르코)의 '날개 달린 사자'가 되었다.

틴토레토는 이 작품에서 성 마가를 추앙하는 어느 미천한 노예의 이야기를 묘사하고 있다. 프로방스의 한 노예가 주인의 명을 듣지 않고 성 마가의 유골이 모셔진 베네치아의 산 마르코 대성당을 순례하고 돌아갔다. 그런데 주인은 자신의 명을 어긴 노예에게 엄중히 죄를 물어 그를 처형하라고 명령을 내렸다. 노예가 다른 노예들에게 고문을 당할 찰나에 성 마가가 하늘에서 나타나 노예를 구출하고 주위에 있는 고문 도구를 모두 부숴버렸다. 이 작품은 당시 베네치아 평민 모임인 스쿠올라 그란데에서 주문하여 그려진 그림이다. 그림은 벌거벗겨진 노예를 중심으로 그를 고문하는 사람들로 둘러싸여 있다. 중앙의 터번을 쓴 남자는 쇠망치를 들고 내리치려고 자세를 취하고 있는 가운데 하늘에서 마치 슈퍼맨이 내려오는 듯한 착각이 들 정도로 성 마가가 날아와 터번의 남자를 제지하고 고문 도구를 산산이 부서뜨려 바닥에 흩어져 있다. 그림 속 인물들의 자세는 소위 '뒤틀린 자세(蛇行曲線)'를 나타내고 있는데, 이는 인체해부학적인 르네상스 화풍에서 벗어나 마니에리슴(매너리즘) 미술의 화풍을 알리고 있다.

티치아노나 베로네세는 베네치아의 상인 단체에 발길도 주지 않았다. 그만큼 그들에게는 더 좋은 환경과 명예를 얻을 수 있는 일들이 넘쳐났기 때문이다. 급기야 틴토레토의 열정은 일종의 분노로 변했다. 이제 그는 티치아노와 베로네세를 따라잡기보다 다른 베네치아의 무명 화가들에게 일거리조차 위협을 받게 되었다. 그는 스케치를 요구하는 의뢰인에게 아예 유화를 완성하여 기증하면서까지 경쟁자들을 따돌리고, 심지어 표절도 마다하지 않을 정도로 수단과 방법을 가리지 않았다고 한다.

틴토레토는 당시 평민의 모임인 스쿠올라 그란데 회관에서 주문한 〈성 마가의 기적〉에 자신이 추구하는 이상을 고스란히 담아내었다. 프로방스 지방에 살던 한 노예가 주인의 반대에도 베네치아의 산 마르코 성당으로 순례 여행을 다녀왔다. 이에 화가 난 주인은 노예의 눈을 뽑고 다리를 부러뜨리라고 지시했다. 주인의 명령대로 노예를 고문하려고 할 때, 성 마가의 힘으로 고문 도구가 다 망가져 버렸다는 이야기를 다룬 장면이다.

〈성 마가의 기적〉에는 주인도 성인의 힘을 느끼고는 노예를 더는 괴롭히지 않았다는 장면이 연출되어 있다. 이처럼 틴토레토와 스쿠올라 그란데가 추구하는 그림 양식은 신앙심이 깊은 평민적인 요소로 넘쳐났다.

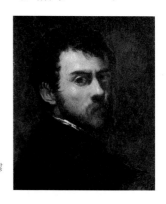

▶**틴토레토 자화상**_ 틴토레토는 70평생을 베네치아 밖을 나가지 않았다. 그는 오로지 이곳에서 그림을 그린 베네치아 토착민이었다.

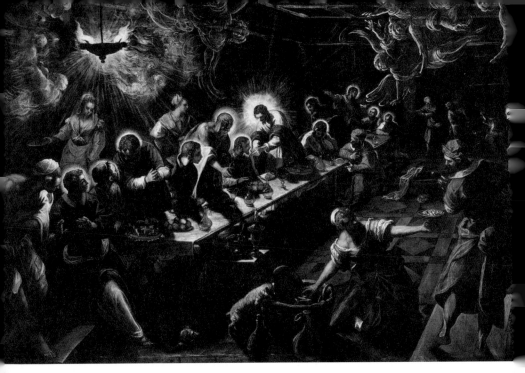

▲**가나의 결혼식_** 이 작품은 성서에 나오는 예수 그리스도의 기적 중 첫 번째 기적을 행하는 장면을 그리고 있다. 가나의 결혼식에 참석한 마리아는 많은 축하객 때문에 술이 떨어진 것을 발견하게 된다. 이에 마리아가 근심하며 예수에게 말하자 예수는 항아리에 물을 가득 채워오라고 했고 그리하였더니 그 물이 모두 포도주로 변해 많은 사람들이 마시고도 남았다는 이야기이다. 그림은 틴토레토의 어두운 배경으로 사선의 테이블이 놓여있음으로 인물들의 움직임이 활기 넘친다. 이 그림과 베로네세의 〈가나의 결혼식〉 장면은 좋은 비교가 될 것이다.

  틴토레토는 한번 그림을 그리기 시작하면 빠른 속도로 완성했다. 사람들이 그는 붓을 들어 그림을 그리는 것이 아니라 빗자루로 그림을 그린다고 할 정도로 빨랐다. 그러나 틴토레토의 그림 속에는 강렬한 색채와 뒤틀린 특이한 구도가 살아 움직였다. 그런 그의 작품은 많은 논란거리가 되었지만, 틴토레토는 아랑곳하지 않고 르네상스의 이상인 '조화와 균형'을 거부하고 반고전주의를 지향했다. 결국, 그가 지향한 화풍은 르네상스 미술의 몰락을 알리며 바로크 미술을 여는 결정적 계기로 거듭나게 된다.

## 바흐의 숨결이 흐르는 **라이프치히**

독일 동부, 작센주 북서부에 자리한 라이프치히는 베를린 아카데미를 창
설한 라이프니츠(Gottfried Wilhelm von Leibniz)가 태어난 곳이다. 베를린 남서쪽의
엘스터강을 접하고 있다. 신성로마제국 이후 무역 도시로 번창하였고 바흐
(Johann Sebastian Bach), 멘델스존(Felix Mendelssohn), 슈만(Schumann) 등의 걸출한 음악
가들이 활동한 음악, 예술의 도시이다. 또한, 노벨상을 아홉 명이나 배출한 라
이프치히 대학은 필립 텔레만(Philipp Telemann)이 법학을 이곳에서 전공하다 음
악의 길로 들어서기도 했으며, 16년간 재임하고 퇴임한 앙겔라 메르켈(Angela
Merkel)도 이곳을 졸업하였다.

라이프치히에서 가장 주요한 대중교통은 24시간 쉬지 않고 운행하는 트램
이다. 라이프치히는 독일 역사에서 중요한 도시임은 맞지만,
도심이 매우 작고 오랜 역사에 비해 관광지가 많은 장소는
아니다. 하지만 음악 도시답게 관광보다는 다양한 공연
장에서 열리는 공연을 선택하는 것이 좋을 듯하다.

▶**요한 제바스티안 바흐의 동상**_ 그는 음악의 아버지로 불리며 모차르트,
베토벤과 더불어 역사적으로 가장 뛰어난 음악적 업적을 이룩한 위대한 작
곡가로 평가받는다. 그는 서양 음악에 막대한 영향력을 끼쳤으며, 베토벤
은 바흐를 가리켜 "그는 실개천이 아니라 바다라고 불려야 한다."라는 표현
을 남기기도 하였다.

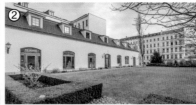

❶_ 토마스 교회 전경.
❸_ 라이프치히 시내의 운송수단 트램.
❷_ 멘델스존 하우스.
❹_ 라이프치히 대학교 전경.

공연은 게반트하우스, 오페라하우스, 토마스 교회, 니콜라이 교회, 멘델스존 박물관 등 다양한 공연장에서 열리는 유료 또는 무료 공연을 하고 있다. 12세기에 처음 지어진 이후 루터교 교회로 이용하고 있는 토마스 교회(Thomaskirche)는 요한 제바스티안 바흐가 바로 이곳에서 1723년부터 타계한 해인 1750년까지 합창단 감독으로 일했으며 이곳에 그의 묘소가 있다. 교회 한편에는 바흐가 생전에 쓰던 악기가 일부 전시되어 있다. 또한, 요한 제바스티안 바흐와 일가의 삶과 작품을 인터액티브하게 보여주는 바흐 뮤지엄(Bach Museum)에는 바흐의 악보 원본을 포함한 귀한 물품들이 전시되어 있다. 매월 첫 번째 화요일은 무료 입장이니 메모해 두는 것도 좋을 것이다.

요한 제바스티안 바흐뿐 아니라 멘델스존이 라이프치히 게반트하우스 오케스트라의 지휘자로 일하던 시절부터 타계할 때까지 머무르던 집인 멘델스존 하우스(Mendelssohn-Haus)에는 홀에 배치된 스피커를 통해 여러 악기의 효과를 눈과 귀로 실감할 수 있다.

# 요한 제바스티안 바흐와
# 게오르크 프리드리히 헨델

서양 음악사를 이야기할 때, 가장 먼저 언급하는 작곡가로 요한 제바스티안 바흐(Johann Sebastian Bach)와 게오르크 프리드리히 헨델(Georg, Friedrich Händel)을 빼놓을 수 없다. 바흐는 대위법과 화성법으로 대표되는 기법으로 서양음악의 기초를 확립하였다면 헨델은 감성적인 멜로디를 바탕으로 새로운 음악의 세계를 창조하였다. 두 음악가는 1685년 같은 해에 독일에서 태어났다. 헨델이 2월생이고, 바흐가 3월생으로 한 달 차이이다. 두 사람은 음악사에 커다란 업적을 남겼으나 그들은 생애 동안 단 한 번도 만나 보지 못했다.

바흐는 중부 독일 아이제나흐 음악가의 집안에서 태어나 열 살에 고아가 되었으며, 이후 형 요한 크리스토퍼의 집에서 생활하며 그에게 음악을 배웠다.

1703년, 바흐는 바이마르 궁정의 악단에서 바이올린 연주자로 일하다가 그해 8월에는 아른슈타트의 성 보니파체 교회에 오르가니스트로 채용되었다. 바흐는 당대의 대 작곡가 디트리히 북스테후데(Dietrich Buxtehude)의 작품과 오르간 연주에 커다란 감명을 받았다. 바흐의 열정과 재능이 매우 마음에 들었던 북스테후데는 자신이 맡고 있던 뤼베크 교회의 오르가니스트 자리를 바흐에게 물려주려고 했다.

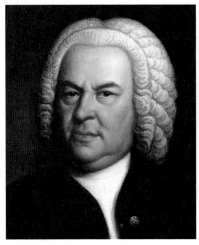
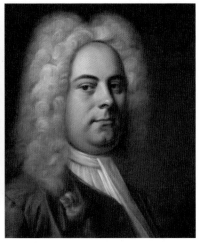

▲요한 세바스티안 바흐_ 음악의 아버지로 불리는 서양 클래식 음악 역사상 가장 위대한 음악가. 바로크 음악의 끝을 1750년이라 하는데, 그 이유는 그해에 바흐가 사망하였기 때문이다.

▲게오르크 프리드리히 헨델_ 런던을 중심으로 이탈리아 오페라의 작곡가로 활약했다. 음악의 어머니로 일컫는 그는 '왕립 음악아카데미'를 설립하였으며 오라토리오 〈에스테르〉, 〈메시아〉 등을 작곡하였다.

그러나 북스테후데의 딸 마르가리타와 결혼해야 한다는 조건이 문제였는데, 바흐는 결국 이 조건을 거부하고 뤼베크를 떠난다. 바흐는 자신의 6촌이자 한 살 아래였던 마리아 바르바라(Maria Barbara)와 이미 연애 중이었다. 그런데 북스테후데는 헨델에게도 똑같은 제안을 했다고 한다.

헨델은 독일 중부 작센 지방의 할레라는 작은 도시에서 태어났다. 아버지 게오르크 헨델은 바이센펠스 궁정의 이발사 겸 의사였다. 일찍이 요한 아돌프 공에게 음악적 재능을 인정받은 헨델은 오르가니스트인 차하우의 문하에 들어갔으며, 11세 때에는 아리오스티에게서 이탈리아와 프랑스 음악을 익히게 되었다. 그러나 헨델의 아버지는 음악가의 길을 걷고자 하는 아들을 못마땅하게 생각했다.

헨델은 오페라의 본고장인 이탈리아에 가서 열심히 공부하여 극음악의 요소와 선율미의 비밀을 모두 익혔다. 아직 무명 음악가에 불과했던 젊은 헨델은 직접 작곡한 이탈리아어 오페라를 베네치아에서 공연하여 대호평을 얻기도 하였고, 로마로 가서 교황청에서 연주하여 교황의 마음을 사로잡았다. 이탈리아에서 성공을 맛본 헨델은 독일로 돌아와 하노버 왕가의 부지휘자로 일하게 되지만, 새로운 음악 세계를 갈망했던 그는 궁정 음악가 자리를 박차고 영국으로 향한다. 이처럼 헨델은 독일 궁정과 교회에 예속되어 활동해야 하는 당시의 정서를 박차고 대중을 대상으로 세속을 기꺼이 받아들여 웅장하고 상쾌한 음악을 창조해 나간다.

바흐는 스물세 살의 나이로 바이마르 궁정 예배당의 오르간 연주자로 고용되었다. 그런데 당시 영주의 조카였던 요한 에른스트는 뛰어난 음악적 재능을 가진 음악 영재였다. 그는 네덜란드에서 유학하면서 암스테르담에서 당시 유행하던 이탈리아 협주곡 악보를 대거 수집해 돌아왔다. 바흐는 에른스트가 가져온 이탈리아 협주곡의 악보를 보면서 비발디나 다른 이탈리아의 유명한 협주곡 작곡가들의 악보를 연구하고 모방하는 과정을 거치게 된다.

1716년 말에 궁정악장이 죽자 바이마르 영주는 바흐를 제쳐놓고 게오르크 필리프 텔레만(Georg Philipp Telemann)에게 후임 자리를 제안했다. 하지만 텔레만에게 거절당하자 별 경력도 없는 죽은 궁정악장의 아들 요한 드레제에게 악장을 맡겨 버렸다.

▶**게오르크 필리프 텔레만_** 바로크 시대의 가장 진보적인 작곡가인 텔레만은 기네스북에 800개 이상의 작품을 인정받은 가장 다작의 작곡가로 등재되어 있다.

노쇠한 궁정악장을 대신해서 사실상 악장의 대리 격이었던 바흐는 크게 상심하여 바이마르를 떠나 쾨텐의 영주이자 엄청난 음악 애호가였던 레오폴드 대공(大公)의 궁정악단장이 된다.

1718년 8월, 바흐는 쾨텐 궁정에 악장으로서 취임하였다. 궁정악장은 당시의 독일에서 음악가가 바랄 수 있는 최고의 사회적 지위이며, 음악을 사랑한 젊은 영주도 바흐의 재능을 높이 평가하여 이례적으로 후대했다.

헨델은 런던 오페라 데뷔 작품인 〈리날도(Rinaldo)〉로 런던 청중의 열광적인 인기를 구가하며 성공리에 막을 올렸다. 오페라 〈리날도〉에 나오는 〈나를 울게 버려두오.(Lascia ch'io pianga)〉, 〈사랑하는 나의 임(Cara sposa)〉은 영화 《파리넬리》, 《아름다운 청춘》에 나오는 아리아로 대중에게 널리 알려져 있다. 이 오페라가 런던에서 공연되어 큰 호응을 얻자, 헨델은 영국에서 지속적인 인기를 누리며 성공할 수 있다는 자신감에 차 있었다.

1713년에는 앤(Anne) 여왕의 생일을 위한 송가를 작곡하여 왕실의 총애를 얻었다. 헨델이 독일의 하노버 왕가를 말없이 떠나 영국으로 건너와 앤 여왕의 총애를 받으며, 성공을 거둘 수 있었지만, 앤 여왕이 서거하면서 헨델의 운명은 꼬이기 시작했다.

앤 여왕이 죽자, 영국 왕실의 후계자로 취임한 사람이 바로 헨델 자신이 배신했던 하노버 왕가의 조지 1세(George I)였다. 즉, 헨델의 하노버의 고용주가 영국의 왕이 된 것이다. 헨델은 곧 처형을 당할 위기에 직면했다. 이때 헨델은 기지를 발휘하여 조지 1세가 취임하여 템스강에서 뱃놀이를 즐길 때, 배 한 척에 관현악단을 태워 자신이 작곡한 〈수상 음악〉을 연주하여 조지 1세의 환심을 샀다. 이 작품에 크게 흡족한 조지 1세는 그를 용서하고 다시 고용했다.

▲영화 〈파리넬리〉의 한 장면_ 이 영화에서 파리넬리가 부른 헨델의 아리아 〈나를 울게 버려 두오〉는 관중의 심금을 울린다.

바흐는 쾨텐 궁정에서 모처럼 행복한 음악 생활을 영위하였다. 그는 그곳에서 여생을 보내려고 했다. 하지만 그는 6년 만에 라이프치히로 옮기게 된다. 바흐가 쾨텐을 떠난 이유는 그간 교회 음악에 대한 욕심 때문이기도 했지만 쾨텐의 영주가 결혼한 후 음악에 관심이 없어졌기 때문이다.

1722년 6월 라이프치히의 성 토마스 교회의 칸토르 요한 쿠나우(Johann Kuhnau)의 사망으로 시 참사회는 그 후임을 찾았다. 당시 가장 유명한 작곡가이자 함부르크 다섯 주 교회 감독이었던 텔레만이 첫 번째로 물망에 올랐으나, 그는 함부르크를 떠날 생각이 없다며 라이프치히의 제안을 고사했다. 이로 인해 바흐에게 기회가 주어졌으며 1723년 5월 중순에 라이프치히 교회의 칸토르직 취임이 결정되었다. 바흐는 이 라이프치히 칸토르에 취임한 후 평생 이 자리에 있었다. 이 시기의 대표작이자 종교 음악의 절정을 이룬 〈마태 수난곡〉 등 160여 곡의 교회 칸타타 작품이 이곳에서 작곡되었으며, 1730년 정도를 기점으로 교회 음악 작곡 빈도는 급격하게 줄었다고 한다.

헨델은 당시의 시민 계급의 급부상으로 자신이 그동안 지켜오던 귀족 취향의 오페라가 더는 청중의 환영을 받기 어렵다는 걸 알게 되면서 새로운 오페라 도입의 필요성을 느끼게 된다. 마침 1728년 왕립음악아카데미가 경영난으로 해체되었다. 바로 그해 헨델은 당시의 귀족 사회를 통렬히 풍자하는 내용으로 존 게이(John Gay)가 대본을 쓴 〈거지 오페라 (The Beggar's Opera)〉를 62일 동안 상연해 획기적인 성공을 거둔다.

하지만 1733년 무렵부터 새로 설립한 음악원의 경영은 난관에 닥쳤다. 게다가 반대파가 파리넬리(Farinelli)와 같은 유명인을 기용하여 성공을 거두었다. 그리고 그들은 헨델 측에서 사용하던 헤이마켓 극장을 인수하고 말았다.

바흐는 1750년 7월 28일 밤, 사랑하는 사람들에게 둘러싸여 조용히 마지막 숨을 거두었다. 훗날 '음악의 아버지'라는 칭호까지 받을 정도로 칭송받는 바흐이지만, 그의 음악은 당대에 인정받지 못했으며 사망한 후 사람들의 기억에서 잊혀졌다.

1802년 독일의 음악사학자인 포르켈(Johann Nikolaus Forkel)이 바흐에 대한 최초 연구서인 《바흐의 생애와 예술, 그리고 작품》을 발표하면서부터 사후 50년 만에 전 유럽의 바흐 열풍이 몰아닥쳤으며, 바흐 사후 약 80년이 흐른 1829년, 열렬한 바흐 팬이었던 멘델스존(Mendelssohn)이 〈마태 수난곡〉을 복원하면서 다시 한번 바흐 열풍을 일으켰다.

▶멘델스존_ 독일의 작곡가이자 지휘자인 멘델스존은 피아니스트. 셰익스피어의 희곡 〈한여름 밤의 꿈〉의 극음악을 만들었다. 바흐, 헨델, 베토벤 등의 음악을 새롭게 선보이며 널리 알렸고, 라이프치히 음악원을 만들었다.

▲**메시아_** 헨델의 〈메시아〉는 초연은커녕 조롱 속에 영국에서 완전히 퇴출당할 위기에 몰렸다. 그런 와중에 아일랜드 수도 더블린의 자선 음악단체인 필하모니아 협회에서 작품 의뢰가 왔다. 더블린은 헨델이 한 번도 방문한 적이 없기에 당연히 적도 없었다. 1742년 〈메시아〉의 초연은 그렇게 런던이 아닌 더블린에서 이루어졌다. 공연은 대성공이었고, 헨델도 다시 부활했다. 런던에서의 재공연 때는 조지 2세 국왕이 직접 관람했다. 이때 〈메시아〉 중에서 압권인 '할렐루야 코러스'가 나오자, 관람석에 앉아 있던 왕은 너무나 감격한 나머지 벌떡 일어나 버렸다. 이것을 본 다른 사람들도 모두 따라 일어섰다는 일화는 세간의 대단한 화젯거리였다. 이 선례는 지금까지도 이어져서 '할렐루야 코러스'가 연주될 때 청중 전원은 관습적으로 일어나야 한다.

　헨델은 이제 정양(靜養)을 위해 독일의 아헨으로 떠나야만 했다. 독일로 돌아온 그는 간신히 위기는 넘겼으나 반신이 마비되어 버렸다. 그런 가운데도 재기하고자 하는 투지가 불타올랐다.

　금전적으로나 육체적으로 불편해진 헨델은 저예산으로 그리 많은 노동력을 기울이지 않고도 할 수 있는 것이 무엇인가 곰곰 생각해 보았다. 그러던 중 적은 예산으로 충분히 극적이게 내용을 전달할 수 있는 새로운 장르에 관심을 두었는데 그것이 바로 오라토리오였다.

　오라토리오는 17~18세기에 유행하던 종교극 음악으로, 성서에 입각한 종교적 내용을 연기나 무대장치 없이 노래만으로 전달하는 장르이다. 오페라가 쇠퇴하자, 오라토리오가 점점 인기를 끌었다. 헨델의 대표적인 오라토리오 〈메시아〉는 바로 이런 의도에서 작곡되었다.

바흐와 헨델은 클래식 음악의 두 축이며, 바로크 시대의 서로 같은 시대를 살면서 상반된 삶을 살았다.

평생을 하나님을 향한 음악을 창작해 왔던 바흐의 마지막 작품은 의외로 음악의 교과서로 불리는 〈푸가의 기법〉이었다. 그는 마지막으로 자신의 음악을 위해 하나님께 양해를 구했다.

반면에 헨델은 평생을 자신의 음악적 야망을 위해 세속적으로 살아왔지만, 말년에 오라토리오 〈메시아〉를 작곡하여 하나님께 영광을 돌렸다.

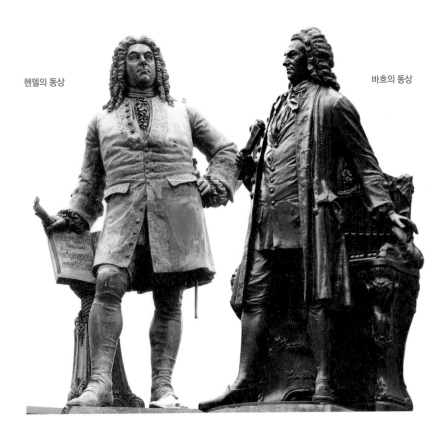

헨델의 동상

바흐의 동상

## 피렌체의 보물 **우피치 미술관**

피렌체에서 가장 인기가 있는 곳이라면 우피치 미술관을 손꼽을 수 있다. 시뇨리아 광장에서 베키오궁의 오른쪽으로 ㄷ자 모양의 4층 대리석 건물이 우피치 미술관이다. 우피치란 피렌체에서 메디치가의 지위를 확고히 한 코시모 1세(Cosimo I de' Medic)가 피렌체의 모든 행정관청과 메디치가의 은행 등을 자신의 관저인 베키오궁 옆에 집중 배치하도록 하는 이른바 '메디치 타운'을 조성한 결과 '밀집한 건물'이라는 뜻의 라틴어이다.

코시모 1세의 우피치 구상을 실행한 건축가는 미켈란젤로의 제자이자 당시 최고의 건축가였던 조르조 바사리(Giorgio Vasari)이다. 바사리는 시뇨리아 광장에서 베키오궁 옆에 약 150m에 이르는 아름답고 웅장한 도리아식 열주(列柱)가 특징인 우피치 미술관을 지었다.

또한 코시모 1세가 피렌체 시내를 흐르는 아르노강 건너 피티 궁전으로 옮겨간 이후, 베키오궁에서 피티 궁전까지 통하는 전용통로격인 베키오 다리 위에 2층 행랑을 짓기도 했다. 코시모 1세는 베키오궁에 유럽의 유명 예술가의 작품을 많이 수집해서 더는 작품을 전시할 공간이 부족하자, 인접한 메디치 은행 건물의 맨 위 2개 층으로 전시공간을 넓혔는데, 이것이 오늘날 우피치 미술관으로 변하게 되었다.

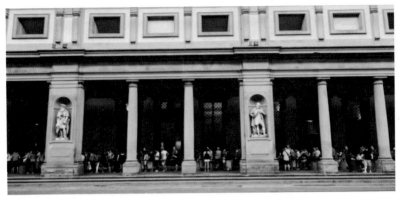

▲**우피치 미술관 외부 열주**_ 르네상스를 빛낸 28인이 조각되어 있다. 왼쪽 조각상은 레오나르도 다 빈치이며, 오른쪽은 미켈란젤로의 열주 조각상이다.

우피치 미술관은 메디치가의 상속녀 안나 마리아 루이자(Anna Maria Luisa de' Medici)가 피렌체 정부에 기증하여 1737년부터 일반에게 공개되어 오늘날 르네상스 시대의 그림과 조각 약 10만여 점을 소장하여 세계 최대의 르네상스 박물관이 되었다. 미술관 내부뿐만 아니라 외부에서도 쉽게 볼 수 있는 조각상들이 늘어서 있다. 이름 하여 우피치 열주 벽감의 조각상으로 르네상스를 빛낸 28인의 위인을 새겨 놓았다.

우피치 미술관은 매월 첫 번째 일요일은 무료입장이어서 이 점을 고려하여 날짜를 맞춘다면 좋을 것이다. 3층에 걸쳐 45개의 전시실이 있으며, 3층부터 2층까지 내려오며 관람할 수 있다. 이곳은 13세기부터 18세기에 이르는 방대한 회화 작품을 소장하고 있다.

특히 이탈리아 르네상스 회화 작품들은 매우 유명하다. 회화 이외에 로마 시대와 르네상스 시기의 조각 작품을 소장하고 있으며, 우피치에 있는 세 개의 회랑을 따라 조각품이 전시되어 있다.

❶_ 우피치 미술관의 트리뷰나.
❸_ 미켈란첼로의 첫 회화 작품 〈도니돈드〉.
❺_ 잠든 아드리아네 조각상.

❷_ 보티첼리의 비너스의 탄생.
❹_ 카라바조의 바쿠스.
❻_ 티치아노의 우르비노의 비너스.

　　우피치의 미술관 중 출입을 금지하고 있는 방은 팔각형의 방 '트리뷰나'이
다. 이곳은 우피치 미술관 내부 중 가장 아름다운 방이다. 이곳은 미술관의 행
정업무를 보던 곳이며 입장은 하지 못하나 문밖에서 관람할 수는 있다.

　　이 방에는 보티첼리의 〈비너스의 탄생〉 회화의 모티브가 되었던 〈메디치
의 비너스〉라고 불리는 기원전 1세기 여신상이 있고, 1589년부터 보존하고 있
는 팔각형의 테이블이 있는데 르네상스 시대의 디자이너 야코포 리고찌(Jacopo
Ligozzi)의 작품으로 알려져 있다. 트리뷰나 방은 방 자체가 예술적인 가치가 있
어 18세기의 화가 요한 조파니(Johann Zoffany)는 〈우피치의 트리뷰나〉를 묘사한
그림을 그렸다.

▲**홀로페르네스의 목을 베는 유디트**_ 페미니즘의 대표적 여류 화가인 아르테미시아 젠틸레스키의 그림이 전시되어 있다.

또한 페미니스트의 상징이라 할 수 있는 아르테미시아 젠틸레스키(Artemisia Gentileschi)의 〈홀로페르네스의 목을 베는 유디트〉를 관람할 수 있다. 유디트는 기원전 2세기 이스라엘 베툴리아(Bethulia) 지방의 아름다운 과부였다. 당시 베툴리아 지방을 아시리아의 홀로페르네스 군대가 점령하자, 그녀는 사절로 위장하고 적진에 접근하였다. 그녀의 아름다움에 매료된 홀로페르네스는 포도주를 준비시켜 축제를 열었다. 그가 천막으로 들어가 술에 취해 의식을 잃고 쓰러져있을 때, 유디트와 그녀의 시녀가 기회를 엿보았다. 유디트는 홀로페르네스의 칼로 그의 목을 베었고, 적장의 죽음으로 아시리아군은 퇴각하고, 베툴리아는 다시 평화를 찾게 되었다.

이 주제는 많은 예술가가 자신의 영감으로 그렸다. 하지만 아르테미시아의 이 작품은 철저히 여성의 시각에서 그려진 걸작이다.

우피치 미술관은 프랑스의 루브르와 영국의 대영박물관과는 달리 세계에서 약탈문화재가 없는 미술관이다. 르네상스의 보물창고와도 같은 우피치의 영광은 메디치 가문이 아낌없이 예술가들을 후원한 덕분임은 말할 것도 없다.

# 카라바조의 두 얼굴

르네상스의 거장 미켈란젤로가 눈을 감은 지 7년 뒤 미켈란젤로와 같은 이름을 가진 천재 화가가 등장한다. 그는 서른일곱의 짧은 인생에서 경찰 수배가 17번, 감옥에 수감이 7번, 탈옥이 6번이었고, 죄목은 폭행, 기물파손, 불법무기 소지 등이었다. 그나마 형 집행이 이루어지지 않은 것은 후원자인 추기경이 그의 천재성이 아까워 도와주었기 때문이다. 하지만 그가 살인까지 저질렀을 때는 아무도 더는 도와줄 수 없었다.

그의 이름은 '미켈란젤로 메리시 다 카라바조(Michelangelo da Caravaggio)'로 바로크 미술사에 우뚝 선 업적을 남겼다. 거장 '미켈란젤로 부오나로티(Michelangelo Buonarroti)'와 혼동을 피하고자 그의 이름을 카라바조라 붙여 구분지었다.

카라바조의 광기(狂氣)는 작품 속에서도 잘 나타난다. 그가 처음 로마로 와 그린 〈병든 바쿠스〉에는 신의 얼굴 안색이 황달에 걸린 듯 누렇고 푸르스름하게 표현되었다. 바쿠스를 병든 모습으로 묘사한 것은 마치 신을 조롱하는 듯한 그의 정신적 한 단면을 느낄 수 있다. 또한, 그는 당시 다른 화가들처럼 평범한 자화상을 거부하고 대신에 자신의 얼굴을 작품 속에서 나타냈는데, 후대(後代)에 카라바조의 이런 화풍을 '분장 자화상'이라고 부른다. 그는 분장 자화상의 선구자라 할 수 있다.

▲**여자 점쟁이**_지나가던 길에 마주친 여자 점쟁이에게 손을 내주고 점을 보는 청년은 여인의 묘한 웃음에 시선을 두고 있다. 그 동안 점쟁이는 청년의 손에서 몰래 반지를 훔치는 중이다. 루브르 박물관 소장.

▲**도박꾼들** 예쁘장한 소년 둘이 카드를 하고 있다. 앵무 깃털을 한 사기꾼의 얼굴은 오히려 순진해 보인다. 뒤로 돌린 손이 없다면 눈치채기 어렵다. 그러나 맞은편에서 소년의 패를 훔쳐보는 중년의 공모자가 카드의 패를 알려주고 있다. 킴벨 미술관 소장.

◀**병든 바쿠스**_이 작품에 나오는 인물은 인간이 아니라 그리스 신화에 나오는 12주신 중의 하나인 디오니소스로 로마 신화에서는 바쿠스로 불리는 신이다. 고대 신화는 많은 화가가 즐겨 그리는 주제였지만, 이 작품처럼 인간적으로 표현한 작품은 드물다. 먼저 술에 취한 듯 관객을 바라보는 시선과 알 수 없는 미소는 관객의 눈을 멈추게 한다. 그리고 그가 무슨 말을 하는지 귀 기울여 들어 달라는 표정이다. 병든 바쿠스는 카라바조가 그린 또 하나의 바쿠스와 매우 다른 대조를 이루고 있다. 보르게세미술관 소장.

카라바조가 기행(奇行)에도 불구하고 작품 활동을 할 수 있었던 것은 추기경 델 몬테(Cardinal del Monte) 덕분이었다. 추기경과 인연은 카라바조의 작품 〈점쟁이〉를 추기경이 소장하면서 시작된다. 그림의 내용이 매우 재미있게 표현되어 당시로는 새로운 길을 열었다.

순진한 젊은 군인이 손금을 봐주는 젊은 집시 점쟁이의 미모에 정신이 팔린 사이 점쟁이는 군인의 손가락에서 반지를 훔치는 장면이다. 또한 〈도박꾼들〉역시 순진한 사람을 속이는 장면을 묘사하였고, 이 두 작품은 당시 엄청난 인기를 끌어 새로운 도형(圖形)의 유형으로 자리 잡고 수많은 화가가 모사(模寫)하거나 묘사(描寫)하였다.

1599년 카라바조는 로마의 프랑스 사람들이 예배를 드리는 교회 산 루이지 데이 프란체시와 콘타렐리 채플의 좌우 벽을 장식할 그림을 주문받는다. 이것은 그가 받은 최초의 주문이었지만 이때 그린 두 점의 작품 〈성 마태의 소명〉과 〈성 마태의 순교〉는 카라바조가 종교 화가로 우뚝 서는 계기를 만들어 준다.

❶_ 산 루이지 데이 프란체시 성당의 〈성 마테오의 영감〉과 〈성 마태의 소명〉의 제단화.
❸_ 콘타렐리 채플의 〈성 마태의 순교〉의 제단화.

❷_ **순례자와 성모**_ 당시 커다란 문제를 일으킨 문제작으로 카라바조는 성모의 모델로 매춘부 레나를 그렸다.

하지만 그는 명성을 바라지 않았다. 그가 그린 〈순례자와 성모〉 작품에서는 자애로운 성모의 모습을 신발도 신지 않은 채 맨발로 다니는 평범한 여인으로 묘사하였다. 더구나 도발적인 느낌을 주는 성모를 자신의 애인이자 매춘부였던 레나를 모델로 그려 파장을 일으켰다.

카라바조는 명예와는 거리가 먼 다혈질의 예술가였다. 보름을 화실에서 그림을 그렸다면 한 달은 떠돌아다녔다고 한다. 항상 검을 차고 다니다가 사이가 좋지 않은 지인과 게임을 하다가 싸움이 벌어졌고 살인을 저지르게 된다. 카라바조는 도주 중에도 도피처에서 환영을 받았는데 그의 뛰어난 그림 솜씨 때문이었다.

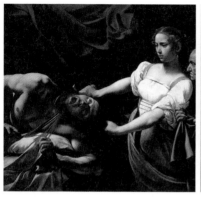

▲홀로페르네스의 머리를 베는 유디트_카라바조의 작 품으로 유디트를 연약하게 묘사하고 있다.　▲골리앗의 머리를 든 다윗_카라바조는 목이 잘린 골리 앗의 얼굴에 자신의 얼굴을 그려넣었다.

도주하며 그림을 그리는 화가 카라바조, 그는 쫓기는 가운데서도 명작과 걸작을 그렸다. 그의 화풍은 르네상스 거장들의 화풍과 확연히 달랐다. 전체적으로 어두운 화면에 강한 빛이 들어오는 장면을 연출하여, 그 빛에 반사되는 사물과 인물의 명암을 표현하여 입체감을 주고 있다. 이런 조명법(chiaroscuro, 키아로스쿠)의 기법은 새로운 장을 여는 것으로 당대와 후대의 화가들이 그가 창안한 테네브리즘(Tenebrism, 어두운 방식) 화파가 생길 정도였다.

카라바조는 두 번의 살인을 통해 영원한 떠돌이가 되었다. 평생 자기 집을 가져보지 못하고 잠을 잘 때도 신발을 벗지 않는 불안감에 시달렸다. 그의 짧은 인생에서 말년으로 가면 갈수록 목이 잘린 참수 장면을 많이 그렸다. 그는 목이 잘린 인물에 자신의 자화상을 그려 넣었다. 죄를 짓고 목이 잘린 사형수나 골리앗과 메두사의 목이 잘린 얼굴에 자신을 묘사함으로써 광기와 잘못을 뉘우치려는 것인지 모른다. 몰타의 도피처에서 죄를 사면받기 위해 교황에게 보내는 그림을 그렸으나 안타깝게도 에르꼴레 어느 항구의 허름한 진료소에서 서른일곱의 나이에 짧은 생을 마감한다.

# 아고스티노 타시와
# 아르테미시아 젠틸레스키

카라바조의 친구이자 동료였던 오라치오 젠틸레스키(Orazio Gentileschi)는 카라바조의 조명법을 익혀 전형적인 카라바조 화풍의 그림을 그렸으나 점점 중화시켜 절제되고 부드러운 화풍을 추구한 로마의 화가이다. 그런 그에게 어린 딸이 있었다. 이름이 아르테미시아 젠틸레스키(Artemisia Gentileschi)로 아버지의 영향으로 그림 솜씨가 매우 뛰어났다. 그러나 아르테미시아는 일곱 살 때 어머니를 잃고 남성들에 둘러싸여 자랐다.

아버지 오라치오는 딸 아이의 그림에 대한 천부적인 재능을 느끼고는 자신의 공방에서 일하도록 하였다. 당시 여자아이가 그림을 배울 수 있는 학교는 존재하지 않았다. 가끔 당시 명성을 날리고 있던 카라바조가 공방에 들러 그녀에게 그림에 대한 조언을 아끼지 않았다고 한다.

아르테미시아가 열일곱의 나이가 되자 성숙미가 넘치는 아름다운 처녀로 자랐다. 오라치오는 그런 딸을 이용해 돈을 벌고자 했다. 딸이 머무는 2층의 집을 투치아라는 여성에게 세를 주고 아르테미시아는 그녀와 친하게 지냈다.

비정할 정도로 돈을 밝히는 오라치오는 아르테미시아에게 예술을 빙자하여 그녀를 모델로 하여 관능적인 누드를 그렸으며 그렇게 완성된 그림을 부녀가 함께 그렸다는 걸 홍보하며 사람들의 호기심을 자극하였다.

▲**금비를 맞는 다나에**_제우스가 다나에에게 반해 그녀를 유혹하기 위해 금빛 비로 변신하여 내리는 장면이다. 오라치오는 이 장면에서 아르테미시아의 누드를 관능적으로 표현하였다.

    1611년 오라치오는 로마의 퀴리날레 언덕에 세워진 팔라비치니 궁전(Palazzo Pallavicini) 안에 있는 카지노 델레 뮤즈(Casino delle Muse, 뮤즈의 장원)의 천장화 작업을 맡았다. 오라치오로서는 큰 작업이었다. 그는 오래도록 함께 손발을 맞춰오던 풍경화가 아고스티노 타시(Agostino Tassi)를 불러들였다. 오라치오는 그와 함께 10년 동안 협력 작업을 했다. 산타 마리아 마조레 대성당(Basilica di Santa Maria Maggiore)을 비롯한 여러 교회에서 프레스코화를 그렸는데, 타시가 풍경을 그리면 오라치오가 인물을 그리는 방식이었다.

    그런데 타시는 어두운 범죄 전력이 있는 전과자로 한때 리보르노(Livorno)에서 노예선의 노를 젓는 '노예의 형벌' 노역(勞役)을 하였다. 이런 바다에서의 경험 때문인지, 그는 바다를 그리는 솜씨를 인정받아 곧 사면(赦免)을 받았다.

▲**선박 건조 항구**_아고스티노 타시의 작품으로 그는 바다 풍경과 배를 주로 그렸다.

▶**수산나와 두 노인**_그림은 성경 다니엘서에 등장하는 수산나와 두 노인을 묘사하고 있다. 장로인 두 노인이 정숙하고 믿음이 깊은 수산나의 목욕 장면을 훔쳐보며 그녀를 희롱하는데, 수산나는 두 장로의 겁박에 온몸으로 저항하며 소리를 질러 위기를 넘겼다. 그러나 두 장로의 음모로 수산나는 간통죄를 뒤집어쓰고 사형선고를 받게 된다. 이때 선지자 다니엘이 나타나 공정한 심판으로 그녀를 구한다. 그림은 수산나가 두 노인의 손길을 완강히 뿌리치는 모습으로 검은 곱슬머리의 남자를 타시로 등장시켰다.

로마로 돌아온 그는 루도비코 시골리(Ludovico Cigoli)의 감독 아래 팔라초 피렌체(Palazzo Firenze)의 장식 작업에 참여하기도 했으며, 오라치오의 제안을 받고는 자신의 일행을 데리고 와 작업에 동참하였다.

아르테미시아는 다른 화실의 도제인 기로라모 모데네제와 서로 연정을 품고 있었다. 그런데 타시는 아르테미시아에게 눈독을 들이고 있었다. 그는 사사건건 두 사람의 사랑을 방해하였다. 그러면서 점점 아르테미시아에게 집착하기 시작했다. 이 시기 아르테미시아는 〈수산나와 두 노인〉이라는 성경 주제의 그림을 그렸는데 자신을 성가시게 찝쩍대는 타시를 검은 곱슬머리의 남자로 그려넣었다.

❶ **수산나와 두 노인_** 알레산드로 알로리의 그림으로 수산나가 두 노인의 희롱을 즐기고 있다.

❷ **수산나와 두 노인_** 램버트 서스트리스의 그림으로 수산나가 자신의 몸매를 과시하고 있다.

❸ **수산나와 두 노인_** 틴토레토의 그림으로 수산나가 노인의 손길에 희열을 느끼는 장면이다.

타시는 오라치오에게 아르테미시아의 그림 선생이 되어 주겠다고 제안했다. 원근법에 따른 풍경에 능했던 타시가 딸을 지도해준다면 더할 나위 없겠다고 생각한 오라치오는 그의 제안을 받아들였다.

아르테미시아는 거부했지만 아버지의 말을 거역할 수 없었다. 그림 수업을 핑계로 아르테미시아와 자연스럽게 만나는 날이 많아진 타시는 자신의 일행 코시모 쿠오리라는 자와 공모하였다. 그는 먼저 코시모 쿠오리를 시켜 아르테미시아와 가까이 있는 위층 여자인 투치아를 유혹하였다. 투치아는 타시와 쿠오리와 죽이 맞아 이 둘이 집에 들어올 수 있도록 여러 차례 도왔다.

그러던 어느 날 기회를 포착한 타시는 아르테미시아를 겁탈한다. 겁에 질린 아르테미시아는 강간을 당하면서도 투치아에게 도와달라고 소리쳤으나 투치아는 못 들은 척하였고 이후 자신은 아무것도 몰랐노라고 진술하였다. 아르테미시아는 투치아가 매춘부로 일하면서 이 둘과 공모하였다고 생각하였고 강한 배신감을 느꼈다.

타시의 성폭력이 있은 지 2년이 지난 1612년 아르테미시아가 그린 〈어머니와 아이〉에는 그녀를 강간한 타시로 해석되는 아이가 낸 상처로 깊은 고통에 쌓인 그녀 자신을 상징하는 여성을 그리고 있다.

▶**어머니와 아이**_성(聖)가족의 묘사를 나타내고 있으나 아르테미시아는 타시에게 강간을 당한 트라우마 속에서 그린 작품으로 젖을 물리는 아르테미시아와 타시로 묘사되는 아이가 그녀의 젖가슴에 상처를 내는 장면이다.

▲아고스티노 타시의 자화상　　　　▲아르테미시아 젠틸레스키의 자화상

'순결'을 잃은 여자에게 다른 선택지는 없었다. 강간을 당한 뒤 아르테미시아는 스스로 미래를 위해 손상된 명예를 덮고자 타시와 결혼하겠다고 마음먹었고 계속 요구해 오는 타시의 손길에 여러 차례 몸을 허락하였다. 그러나 결혼을 빙자하고 농락한 타시는 9개월 뒤 아르테미시아와 결혼할 뜻이 없음을 밝혔다. 이에 분노한 오라치오는 타시를 강간죄로 고소하였다.

아르테미시아의 미모와 재능에 호기심을 보이던 로마의 길거리는 이제 두 사람 사이에 벌어진 스캔들에 대한 소문으로 가득 차게 되었다.

재판이 시작됐다. 재판의 쟁점은 타시가 '그녀를 강간했느냐'가 아니라 '그녀가 순결했느냐'였다. 여성의 순결만이 재산으로 간주되던 때였다. 만일 아르테미시아가 강간을 당하기 전에 이미 성 경험이 있었다면 오라치오는 더 이상 고발을 유지할 수 없게 되었다. 재판은 7개월에 걸쳐 두 사람의 법정 공방이 벌어졌다. 타시는 자신의 혐의를 완강하게 부인했다. 아르테미시아가 먼저 유혹했으며, 애매한 처녀를 꽃뱀으로 모는 로마 제비의 전형적인 수법이었다. 게다가 하늘같이 믿었던 윗집 투치아까지 타시 편에서 아르테미시아를 궁지로 몰았다. 이쯤 되자 누가 피의자인지 모를 지경이었다.

▲**회개하는 막달라 마리아**_아르테미시아는 자신의 고통을 막달라 마리아를 통해 나타내고 있다. 뉴욕 소더비 소장.

아르테미시아는 자신의 진실과 순결을 입증하기 위해 산파들 앞에서 하복부를 드러내어 부인과 검사를 받아야 했고, 그녀의 말이 진실임을 입증하기 위해 타시가 보는 상태에서 '시빌레'라는 모진 고문을 견뎌야 했다. 시빌레는 손가락 마디가 으스러질 때까지 조이는 고문으로, 고문이 끝났을 때 그녀의 손은 시퍼렇게 부어올라 마비됐다. 견디기 힘든 고통에도 증언을 번복하지 않으면, 그 말은 진실로 입증됐다. 그게 당시의 관례였다.

판결은 1612년 11월 27일에 내려졌다. 당시 로마 법정은 강간범을 엄하게 다스렸는데, 최소 5년에서 최장 20년 동안 갤리선에서 노를 젓는 '노예의 형벌'을 받는 것으로 구형되었다.

아직 미성년자인 아르테미시아를 강간한 타시에게는 5년간 갤리선에서 노를 젓는 형벌을 선택하거나 '로마 추방'이라는 관대한 처벌이 내려졌다. 피해자였던 아르테미시아가 사고를 자초한 부분이 있다는 로마 사람들의 가십(gossip)이 가해인 타시에게 유리하게 작용했다.

그러나 재판 과정에서 타시가 저지른 추가 범행이 발각되었다. 알고 보니 타시는 상습범이었다. 그의 아내도 강간해서 그 죄를 모면하기 위해 결혼했고, 아내의 열세 살 어린 여동생도 강간해 임신까지 시켰다. 이를 모면하려고 타시는 아내를 청부 살해해 달라고 의뢰했다. 아내를 죽이고 처제와 결혼하기 위해서였다.

그리고 그 와중에 오라치오의 그림을 훔치려던 계획이 들통이 난 것이다. 결국 1년의 감옥형으로 사건은 종결되었다. 아르테미시아는 강간의 피해자였지만 돌이킬 수 없는 모욕과 수난을 당했을 뿐만 아니라 탁월한 예술적 가능성까지 사장될 위기에 처했다.

아고스티노 타시는 이탈리아 페루지아 출신의 예술가다. 그는 로마에서 마르세체 타시에게 미술 교육을 받았으며 그의 이름을 따서 자신의 활동명 또한 타시로 바꾸었다. 실제로 타시는 자신이 페루지아가 아닌 로마 출신이라고 말했던 것으로 전해지는데, 이는 로마에서 만난 스승의 이름을 따른 것과 연관이 있을 것으로 생각해 볼 수 있다.

1600년 타시는 피렌체로 이동했으며 그곳에서 루도비코 시골리를 통해 교황 바오로 5세 보르게세를 소개받아 후원자를 얻게 되었다. 이후 그는 피렌체와 로마 등 이탈리아 여러 지역을 돌아다니며 활발하게 작품 활동을 했다. 이런 점에서 타시는 실력을 인정받았던 화가였음을 알 수 있다.

▲**살라 데이 팔라프레니에리 디 팔라초의 프레스코**_아고스티노 타시의 작품으로 벽면 전체를 웅장한 고대의 건축물로 묘사하였다.

　그러나 뛰어난 재능과는 별개로 그는 자신의 제자이자 친구의 딸인 아르테미시아 젠틸레스키를 성폭행한 범죄자였다. 심지어 법정에서 아르테미시아를 음탕한 여자로 몰아가며 2차 가해까지 서슴지 않았던 타시는 인간적인 면에서는 굉장히 실망스러운 사람이었다고 평가할 수 있다. 타시는 분명 미술사적으로 의의가 있는 화가는 맞으나 그가 자신의 제자를 상대로 성범죄를 저질러 피해자의 삶을 고통스럽게 만들었다는 것 또한 잊혀져서는 안될 것이다.

　상처만 남은 아르테미시아 젠틸레스키는 재판이 끝나자마자 지참금을 들고 피렌체 출신의 화가와 결혼해서 로마를 떠난다. 피렌체를 거쳐 제노바에서 화가로 활동을 이어가던 그는 그 후 유명한 로마의 화가, 뛰어난 여성 화가로 불리게 된다.

▲코시모 2세 대공의 초상_ 토스카나의 대공이다. 메디치 가문 출신으로 페르디난도 1세와 크리스티나 사이에서 장남으로 태어나 1609년 토스카나의 대공이 되었다. 그는 아르테미시아의 공방을 방문하여 그녀를 치하한다.

▲갈릴레오 갈릴레이 초상_ 이탈리아의 천문학자·물리학자·수학자. 진자의 등시성 및 관성 법칙을 발견, 코페르니쿠스의 지동설 지지 등의 업적을 남겼다. 그는 아르테미시아를 후원하며, 가깝게 교류하였다.

▶홀로페르네스의 머리를 베는 유디트_ 아르테미시아는 사회적으로 '강요당하는 여성성'에 대한 심리적 분노와 차별받는 부조리에 대해 강렬하게 반대하는 편에 서서 이의 부당함을 호소하는 그림을 주로 그렸다. 그녀는 목이 잘린 홀로페르네스의 얼굴에 자신을 강간한 타시의 얼굴을 그려넣었다.

아르테미시아가 피렌체에서 안정을 되찾고 그림에 열중하던 시기에 메디치 가문의 대공 코시모 2세(Cosimo II de' Medici)가 아르테미시아의 작품 〈홀로페르네스의 머리를 베는 유디트〉의 품평을 위해 피렌체의 명사들을 이끌고 직접 화실을 방문하였다. 그들 중에는 아르테미시아와 학문적 교류를 하였던 갈릴레오 갈릴레이(Galileo Galilei)가 있었다.

이런 일은 타지 출신의 예술가에게 파격적인 대우였다. 전통적으로 피렌체에서 배출된 거장들이 워낙 많았기 때문에 타지 출신의 예술가들은 피렌체에서 두각을 나타낸다는 것은 어림이 없었다. 우르비노 출신 라파엘로는 로마에서 커다란 인기를 구가했으나 피렌체에서는 푸대접을 받았다.

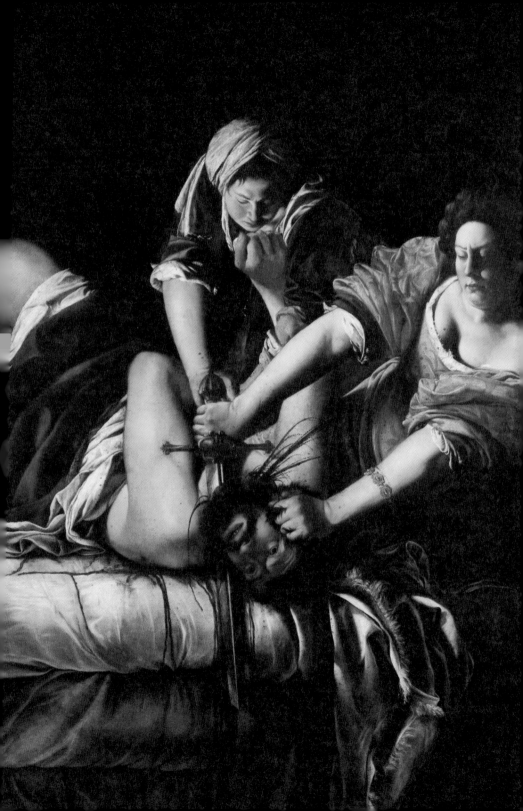

또한 베네치아의 군주의 화가로 불리는 티치아노가 홀대당한 것도 예술의 도시 피렌체가 특유의 자존심을 지켰기 때문이다. 그런데 이런 피렌체를 통치하던 대공 코시모 2세가 직접 타지 출신인, 그것도 추잡한 스캔들에 휩싸여 있던 일개 여성 화가의 화실을 직접 방문한 파격을 보인 것이다.

당시 스물다섯의 젊은 군주였던 대공 코시모 2세는 이미 아르테미시아의 숨기고 싶은 과거를 잘 알고 있었다. 그러나 메디치의 군주는 아르테미시아의 과거나 어두운 기억에 대해 일절 묻지 않았다.

드디어 대공과 명사들 앞에 아르테미시아의 작품 〈홀로페르네스의 머리를 베는 유디트〉가 공개되었다. 명사들은 홀로페르네스의 잘린 목에서 뿜어져 나오는 피를 보고는 충격을 받았다. 그러나 코시모 2세는 작품을 찬찬히 훑어본 다음, 함께 온 사람들에게 말했다.

"어떻소. 아버지의 솜씨보다 더 낫지 않소?"

대공 코시모 2세의 이 말 한마디에 아르테미시아는 눈물이 왈칵 쏟았다. 천재 화가 카라바조의 친구이자 동료였던 아버지의 그늘에 늘 가려져 있던 그녀는 이 말 한마디에 자신의 영감에 불을 지핀 것이다. 그녀는 아버지에 기대, 아버지의 실력을 넘어서고 싶었다. 카라바조의 명성에도 도전하고 싶었다. 그런데 대공 코시모의 한마디의 말에서 서양 미술사의 첫 여류화가가 탄생했음을 알리는 순간이었다. 이렇게 그려진 아르테미시아의 명작 〈홀로페르네스의 머리를 베는 유디트〉는 우피치 미술관에 소장되어 전시되고 있다.

## 태양왕의 거처 베르사유 궁전

프랑스 역사를 접하다 보면 태양왕 루이 14세(Louis XIV)와 베르사유 궁전 (Chateau de Versailles)을 떠올릴 것이다. 파리 관광을 하던 중에도 베르사유 궁전을 찾고자 하는 심정이 들 정도로 기대를 모으는 곳이기도 하다. 하지만 막상 베르사유 궁전을 찾게 되면 마치 지하철의 통로처럼 빠져나가지도 못하고 강제로 통로를 따라 줄줄이 걸어가야 하는 사람들의 행렬에 동참하게 된다. 그늘 한점 없는 넓은 정원에 자칫 갇히기라도 한다면 대책이 없을 정도이지만, 그런데도 태양왕이 내려주는 태양열에 고생을 마다하지 않고 이곳을 찾는 이유는 그만한 가치가 있기 때문이다.

베르사유궁은 처음에는 사냥하기에 좋은 소택지였으며 루이 13세(Louis XIII)가 1624년 이곳에 수렵용 별장을 지어 놓으면서 지금의 궁전이 비롯되었다고 할 수 있다. 루이 14세 때 20년에 걸쳐 지금의 모습으로 완성되었다.

먼저 베르사유궁에 이르면 아름다움과 웅장한 정원을 맞닥뜨린다. 베르사유의 궁원(Palais de Versailles)은 르 노트르(André Le Notre)가 약 40년이라는 긴 세월에 걸쳐 만들었다. '정원사의 왕'이라는 영예를 얻은 르 노트르가 설계한 정원은 엄청난 수에 이르고 있으나 그의 이름을 역사에 영원히 남게 한 것은 베르사유라 할 수 있다.

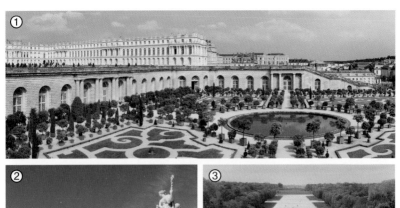

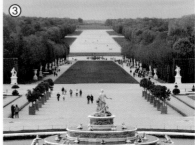

❶_베르사유 궁전 전경. / ❷_ 그릴 로얄 뒤 샤토 드 베르사유. / ❸_ 피라미드 분수 너머의 대운하 전경.

　한 가지 주의해야 할 점은 정원 내부에 벌이 심각하게 많다는 것이다. 그만큼 꽃과 식물이 많다는 반증(反證)이기도 하지만, 관람객에게는 두려울 수도 있다. 특히 아이스크림이나 단맛이 나는 식품을 가졌을 때 벌이 떼를 지어서 몰려드니 조심해야 한다. 그냥 웬만하면 생수만 가지고 가는 게 편하다.

　베르사유 궁원 가운데 가장 주목할 만한 것은 대운하이다. 이는 정원을 넓게 보이게 하고 저습지의 배수를 위해 만들어진 것으로 이곳에서 루이 14세는 베네치아에서 가져온 곤돌라를 타거나 수상경기 등을 했다고 한다. 르네상스 후기 정원은 대개 사교의 장으로 쓰였으며 베르사유도 예외가 아니었다. 무도회, 연극 등 그 시대의 연회와 유희가 대부분 여기서 열렸다.

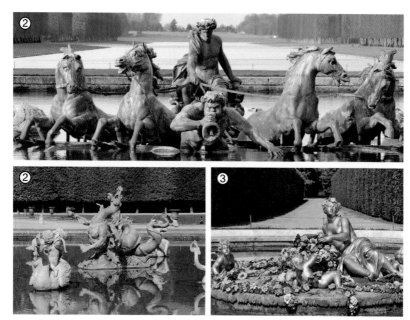

❶_아폴론 분수 전경. / ❷_ 용의 연못 전경. / ❸_ 님프의 연못 전경.

　분수가 꽤 많은 것으로도 유명한데, 센강과 거리가 떨어져 있고 높이도 더 높기에 분수 쇼를 하기 위해 물을 멀리서 끌어와야 한다. 지금이야 기계를 쓰지만, 예전엔 인력만으로 이걸 유지하는 것도 벅차서 왕의 행차 때에나 겨우 쓸 수 있었다 한다.

　물의 화단 북측에는 피라미드의 분수, 물의 원로, 님프의 연못, 용의 연못, 넵튠 분수 등이 저마다 아름다운 위용을 자랑하고 있다. 그중에 백미(百媚)는 그리스 신화에 등장하는 태양신 아폴론이 네 마리의 말과 함께 마차를 끌고 솟아오르는 모습의 아폴론 분수는 역동감과 생동감이 넘치며 살아 있는 듯한 느낌이 든다.

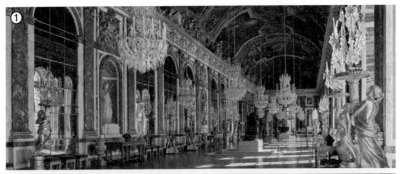

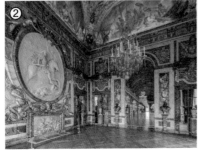
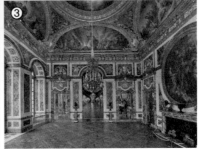

❶_ 거울의 방 전경. / ❷_ 전쟁의 방 전경. / ❸_ 평화의 방 전경.

베르사유 궁전 안의 거울의 방은 17개의 거울이 천장 부근까지 가득 메우고 있고 샤를 르 브룅(Charles Le Brun)이 그린 천장화로 뒤덮여 있다. 궁정 의식을 치르거나 외국 특사를 맞을 때 사용되었으며, 화려한 내부장식을 한 '전쟁의 방'과 '평화의 방'으로 이어진다.

전쟁의 방은 거울의 방 북쪽에 위치한다. 국왕을 상징하는 방으로, 거울의 방을 통해 왕비의 처소였던 평화의 방과 연결되어 있다. 즉, 거울의 방은 구조 상으로 볼 때 일종의 길쭉한 복도이며 그 북단과 남단에 각기 국왕과 왕비의 방이 자리 잡고 있다. 색조 회반죽으로 된 타원 모양의 커다란 부조가 있는데, 말을 타고 적을 물리치는 루이 14세의 위엄있는 모습이 새겨져 있다.

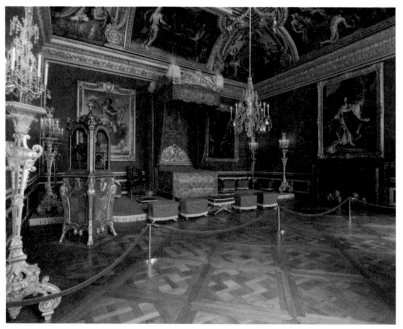

▲평화의 방 왕비의 침소_루이 14세는 당시 일반 시민에게도 베르사유 사생활을 공개했는데, 유일하게 이곳만은 공개하지 않았다.

거울의 방 남쪽에 있는 평화의 방 역시 유럽 평화를 확립한 루이 14세의 모습이 상징적으로 그려져 있다. 전쟁의 방을 통해 거울의 방을 거쳐 남쪽으로 가면 바로 이 평화의 방이 나오는데, 그 곁으로는 왕비의 침실과 접견실, 경호병들의 방 등이 줄지어 늘어서 있다. 왕비의 처소이기에 전쟁의 방만큼은 못해도 몹시 화려한 장식들로 치장된 호화스러운 방이다. 헤라클레스의 방을 통해 전쟁의 방과 거울의 방에 들어가서 이곳과 연결된 왕의 침실과 평화의 방 등을 구경하는 것은 지금도 베르사유 궁전의 주요 관람 코스이다.

1871년 독일제국의 선언, 1919년 제1차 세계대전 후의 평화조약체결이 거울의 방에서 행해지는 등 국제적인 행사 무대가 되었다.

▲**프티 트리아농**_ 프티 트리아농은 프랑스 국왕 루이 15세의 정부였던 퐁파두르 부인을 위해 건축가 자크-앙주 가브리엘이 1762년부터 1768년 사이에 세웠다. 이후 마리 앙투아네트가 프티 트리아농을 격식과 의무로 가득찬 궁정 생활에서 벗어날 수 있는 농촌의 모습으로 변모시켰다.

베르사유에서 놓치면 후회할 장소는 프티 트리아농(Petit Trianon)이다. 베르사유 정원에서 가장 소박하고 이색적인 곳으로 여왕의 작은 농가 마을이다. 워낙 주 정원이 커서 이곳까지 들어오는 사람은 그리 많지 않다. 하지만 베르사유를 들른다면 꼭 이곳을 들러보라고 권하고 싶다.

이곳은 왕의 여인들 흔적이 담겨있는 곳이다. 특히 비운의 왕비인 마리 앙투아네트(Marie Antoinette)가 즐겨 머물던 곳으로 그녀는 이곳에서 작은 촌락을 지어 실제로 농민을 거주시켜 경작하는 광경을 즐겼는가 하면, 착유장(搾乳場)에서는 귀부인들과 함께 왕비가 스스로 농부의 지시를 받으며 버터나 치즈를 만들어보기까지 했다고 한다.

▲**퐁파두르 부인의 초상**_ 루이 15세의 총애를 받아 후작
부인의 칭호를 받았다. 프로이센을 견제하기 위해 오스
트리아와 제휴하여 국가외교의 전환을 추진하기도 하였
으나 수포로 돌아갔다. 오랜 세월의 사치 생활에서 소모
한 낭비가 후일 프랑스혁명 유발 원인 중 하나가 되었다.

▲**마리 앙투아네트의 초상**_ 루이 16세의 왕비. 오스트
리아 여왕 마리아 테레지아의 막내딸이다. 1770년 14세
때 정략결혼으로 1774년 왕비가 되었다. 베르사유 궁전
의 트리아농관에서 살았으며 아름다운 외모로 작은 요
정이라 불렸다.

혁명으로 비극의 여주인공이 되었던 마리 앙투아네트는 친한 몇몇 친구와
함께 이곳에서 소박한 생활을 즐겼으며 때로는 왕이나 중신을 초청하여 위안
하였다고 한다.

루이 15세 때 마담 드 퐁파두르(Madame de Pompadour)를 위한 별궁으로 18세기
중반 신고전주의 양식으로 세워졌다. 공사는 1762년 시작되었지만 정작 완공
은 퐁파두르가 죽은 이후인 1768년에 끝이 나서 궁전은 루이 15세의 마지막
애첩 뒤바리 부인(comtesse du Barry)의 차지가 되었다. 이후에도 궁전은 왕비나
왕의 애첩들에게 주어졌으며 이 별궁에서 즐겨 머무르던 마리 앙투아네트와
나폴레옹의 황후였던 마리 루이즈(Marie-Louise) 등이 대표적이다.

# 루이 14세와
# 장 바티스트 륄리

"짐이 곧 국가다."

이 말을 한 루이 14세(Louis XIV)는 프랑스 왕국 부르봉 왕조의 '태양왕'이라 칭한다. 부모인 루이 13세와 합스부르크 가문 출신의 안 도트리슈(Anne d'Autriche)가 결혼한 지 23년 만에 극적으로 태어나서 루이 14세의 탄생은 국가적 축복을 받았으나 그의 어린 시절은 불행 그 자체였다.

아들에 대한 기대가 지나쳤던 루이 13세는 세 살배기에 불과한 아들이 제대로 예의를 갖추지 않았다는 이유로 사정없이 매질하는 모진 아버지였다. 그러던 그가 1643년 급서(急逝)하면서 루이 14세(Louis XIII)는 다섯 살이 채 되기 전에 프랑스의 국왕으로 즉위했다. 그러나 너무 어린 나이라 어머니 안 도트리슈가 섭정을 맡았고 국사는 추기경이자 재상인 쥘 마자랭(Jules Mazarin)이 맡았다.

하지만 마자랭을 지지하지 않는 파리의 고등법원이 주축이 되어 반란을 일으켰다. 이름 하여 프롱드 난으로 귀족들이 일으킨 반란이었다. 이 난으로 어린 루이 14세는 파리를 떠나 프랑스 각지를 도망하다시피 피난 생활을 해야 했다. 한번은 성난 반란군들이 모후인 안 도트리슈의 마차를 둘러싸자 모후가 울부짖으면서 "이 아이가 프랑스의 유일한 미래"라면서 아들 루이 14세를 내보인 덕에 겨우 풀려나기도 했다.

▲루이 14세의 초상_ 루이 14세의 어릴 적 초상으로 여장을 하고 있다. 당시 영아 사망이 많던 시기라 사내아이들은 태어나서 일정 기간 여장을 하였다.

▲장 바티스트 륄리의 초상_ 고전희극과 궁정발레를 결합한 코믹발레를 창작했고 많은 고전적인 장대한 오페라를 발표했다.

이런 혼란한 시기에 이탈리아 피렌체의 천민 출신인 장 바티스트 륄리(Jean-Baptiste Lully)가 프랑스에 도착한다. 그는 피렌체 방앗간 주인의 아들로 태어나 정규교육은 받지 못했으나 음악적 소질과 특히 춤을 추는 데는 천부적인 재능을 가졌다. 열네 살 때 피렌체에 거주하던 프랑스 귀족 집안의 시종으로 일하였는데 그의 노래에 반한 주인이 그를 프랑스에 데려가면서부터 인생이 완전히 바뀌기 시작했다.

륄리는 선왕인 루이 13세의 조카딸 몽팡시에 공작부인(Melle de Montpensier)의 시종으로 들어가 일하게 된다. 그곳에서 니콜라 메트뤼(Nicolas Metru)에게 음악을 배운 륄리는 바이올린과 춤 실력이 일취월장(日就月將)하게 늘어 주위를 놀라게 한다.

◀베르사유 궁전 루이 14세 방의 태양장식_ 루이 14세는 왕권을 드러내기 위해 자신의 표상으로 채택한 신성은 아폴론이었다. 태양신 아폴론은 조건없는 사랑과 합리적 이성, 음악, 의술을 상징하고 있다.

▶태양신 아폴론으로 분장한 루이 14세_ 루이 14세는 즐겨 떠오르는 태양, 아폴론으로 분장했으며 때로는 기계장치 전차를 타고 무대 위에서 상승하거나 하강하곤 하여 관중을 사로잡았다. 샤를 르브룅의 작품이다.

하지만 자신이 모시던 주인 몽팡시에 공작이 프롱드 난에 참여했으나 난의 실패로 파리에서 추방당했다. 그에 따라 륄리는 시종직을 그만두고 파리에 머무르게 된다. 파리의 일꾼이 된 륄리는 빠른 적응으로 이름을 프랑스식으로 바꿨다. 그는 프랑스 왕 루이 15세가 춤을 좋아한다는 정보를 알고는 자신을 변신시켰다. 피렌체의 시종으로 허드렛일을 하던 그의 과거를 이탈리아 귀족 가문 출신의 공자처럼 꾸몄다. 그리고 자신의 음악과 춤 실력을 발휘해 루이 14세의 귀에 들어가도록 했다.

때마침 륄리는 1653년 2월 루브르 궁전의 궁정발레 〈밤의 발레(Ballet de la nuit)〉에서 어린 루이 14세와 같이 춤을 추게 된다. 이때 루이 14세가 맡은 역이 바로 '태양'이었다. 그 이래로 루이 14세는 '태양왕'이라는 별명이 붙게 되었다. 륄리보다 여섯 살 어린 루이 14세는 륄리를 점점 좋아하게 되었으며, 그로부터 한 달도 되지 않아 륄리를 궁중 기악의 작곡가로 임명했고, 이후 궁중 모든 음악을 지휘 감독하게 했다.

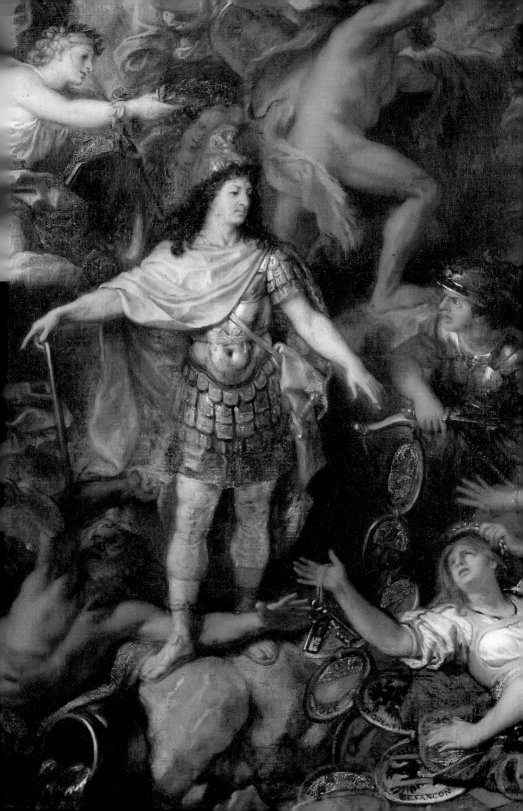

성년이 된 루이 14세는 어머니의 섭정에서 벗어나 자신이 직접 통치하기 시작한다. 이때부터 루이 14세에게 륄리의 음악은 자신의 치세를 과시하기 위한 수단이 된다. 그는 20년에 걸쳐 베르사유궁을 완공하였고 궁중음악은 더욱 화려하면서 웅장해졌다.

프랑스 왕실은 소규모 앙상블인 실내음악단(Musique de la Chambre), 대규모 야외 음악을 맡은 큰 마구간 음악단(Musique de la Grande Ecurie), 종교 음악을 담당하는 예배당 음악단(Musique de la Chapelle)을 운영했다. 륄리는 이 모두를 관장하는 왕실음악 총감독을 맡은 뒤 루이 14세를 흉내라도 내듯 음악의 절대 군주로 군림한다.

륄리에게 음악은 생존 전략이자 출세 수단이었다. 세상의 모든 권력이 루이 14세에게 집중되어 있었기에 늘 새로운 작품으로 '태양왕'을 만족하게 해야 살 수 있음을 간파했고, 또 실천했다. 예술에 안목이 있고 몸소 발레에 출연한 절대군주가 아낌없이 지원했기에 성공할 수 있었음을 간과할 수 없다.

하지만, 그의 음악을 과소평가하면 곤란할 것이다. 그의 서정 비극은 영웅적인 주인공과 탄탄한 줄거리를 갖췄고, 무용과 합창이 어우러진 코미디 발레와 함께 프랑스 '그랑 오페라'의 전통을 낳았다.

그가 개발한 프랑스식 서곡은 부점 리듬의 장중한 도입부와 푸가풍의 빠른 악장으로 신선한 충격을 주었다. 화려한 그의 음악은 루이 14세의 절대권력과 베르사유의 영광에 잘 어울렸다.

왕의 총애를 얻은 륄리는 오로지 한 사람만을 위한 끊임없는 창작을 해야 했기에 그 고통은 말로 다 표현할 수 없었다. 륄리는 새로운 시도를 하기 위해 희극작가 몰리에르(Moliere)와 손을 잡게 된다.

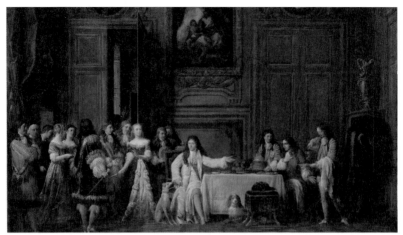

▲**몰리에르를 식사자리에 초대하는 루이 14세**_ 몰리에르가 어떤 일로 법원 관리들이 그와의 식사나 술자리를 기피한다는 소문을 들은 루이 14세가 몰리에르를 직접 초대하여 식사함으로써 이후 관리들이 서로 앞다투어 몰리에르와 자리를 하려 했다. 루이 14세가 몰리에르를 아끼는 마음을 나타낸 프랑수아 장 가나의 작품.

1669년 오스만 제국의 대사 솔리만 아가(Soliman Aga)가 파리에 도착하여 세인들의 비상한 관심이 쏠렸다. 그는 성대한 연회를 베푸는 등, 부를 과시하며 파리 사람들을 매료시켰다. 이에 대응하기 위하여 루이 14세도 한껏 호사스럽게 치장한 채 그를 맞이했다. 하지만 면담의 외교적 결과는 신통치 않았고, 솔리만은 왕이 세심하게 준비한 치장에도 별다른 관심을 보이지 않았다. 게다가 나중에는 그가 술탄의 공식 대사가 아니라는 사실이 밝혀진다. 자존심에 상처를 입은 루이 14세는 륄리와 몰리에르에게 터키인을 희화화하는 발레 희극을 만들도록 주문한다.

몰리에르가 대본을 맡았고 륄리가 음악을 맡아 연극 중간마다 발레가 등장하는 발레 희극인 〈귀족수업〉이 공개되었다. 몰리에르는 4막에 등장하는 가짜 터키인과 무엇보다 주인공 주르댕이 입게 되는 터키 복장을 통해 터키의 관습을 우스꽝스러운 것으로 만들었다.

▲**연극 〈귀족수업〉의 한 장면**_ 가짜 터키 귀족에게 속아 딸을 결혼시키며 괴상한 복장으로 서약서에 사인을 하는 주르댕의 모습이다.

◀**몰리에르의 초상**_ 프랑스 고전극을 대표하는 인물로 여러 가지 복잡한 성격을 묘사함으로써 프랑스 희극을 시대의 합리적 정신에 합치되는 순수 예술로 끌어올렸다.

    선친(先親) 대에 포목상으로 부유해진 부르주아 주르댕은 사교계에 진출하고 싶어 한다. 그의 평생소원은 신분 상승이었다. 그는 어울리지도 않는 귀족의 옷차림을 고집해서 하녀의 비웃음을 사지만 귀족이 하는 일이라면 무엇이든 따라 한다.

    재단사의 조수가 자신을 '귀족'이라고 불렀다는 이유만으로 듬뿍 팁을 주고, 자신을 동등한 친구로 대접해주는 척하는 도랑트 백작에게는 아낌없이 거금을 빌려준다. 반면 자신의 딸 뤼실과 결혼하고자 찾아온 딸의 연인 클레옹트는 귀족이 아니라는 이유만으로 그는 일언지하(一言之下)에 딱지를 놓는다.

    퇴짜를 당한 클레옹트는 코비엘과 함께 터키 귀공자와 통역관으로 변장하고는 등장한다. 통역관인 코비엘이 클레옹트를 가리켜 터키 왕족이라고 소개하며 주르댕의 딸에게 반했다며 결혼 의사를 밝힌다.

하지만 결혼식이 이루어지려면 장인도 그에 걸맞은 격식을 갖추어야 한다면서, 알아들을 수 없는 언어로 우스꽝스러운 작위식을 수여한다. 주르댕 부인은 남편이 입은 괴상망측한 옷차림에 경악하지만, 구혼자의 정체를 알고는 결혼에 찬성한다. 주르댕은 끝까지 속은 줄도 모른 채 터키 귀족 '마마무시(Mamamouchi)'가 되었다고 착각하고 좋아한다.

'마마무시'는 '아무런 쓸모없는'이라는 아랍어를 몰리에르가 변형시켜 만든 조어(助語)다. 주르댕의 속물근성이야말로 이 작품에 웃음을 불어넣는다.

샹보르 궁전에서 처음 공연된 이 작품을 관람한 루이 14세는 자신이 당한 터키인을 조롱하는 극에 매우 흡족하여 몰리에르를 치하했다. 몰리에르는 프랑스 사람에게 희망이 되었고 21세기에도 그의 인기는 시들지 않고 있다. 이후 루이 14세에게 미묘한 변화가 일어난다. 그는 나이가 들어 발레와 같은 춤을 더는 출 수가 없었다.

륄리는 이미 모든 것을 손에 넣었으나 그 모든 것을 하루아침에 잃을 수 있다는 사실을 누구보다 잘 알고 있었다. 그는 루이 14세의 궁정 비서로 임명되면서 귀족이 되었다. 또한, 왕의 후원으로 오페라에서 누리던 특권을 모두 자신이 차지하였다. 누구든지 프랑스에서 오페라를 공연하려면 그의 허가 없이는 불가능했다.

루이 14세 이외에는 두려울 게 없는 륄리는 결혼하여 많은 아이를 낳았으나 가정에 충실한 인물은 전혀 아니었고 플레이보이에다가 호모이기도 했다. 그런데도 루이 14세는 이러한 그의 난잡한 행위에 눈살을 찌푸렸지만 그래도 그를 계속 총애했다.

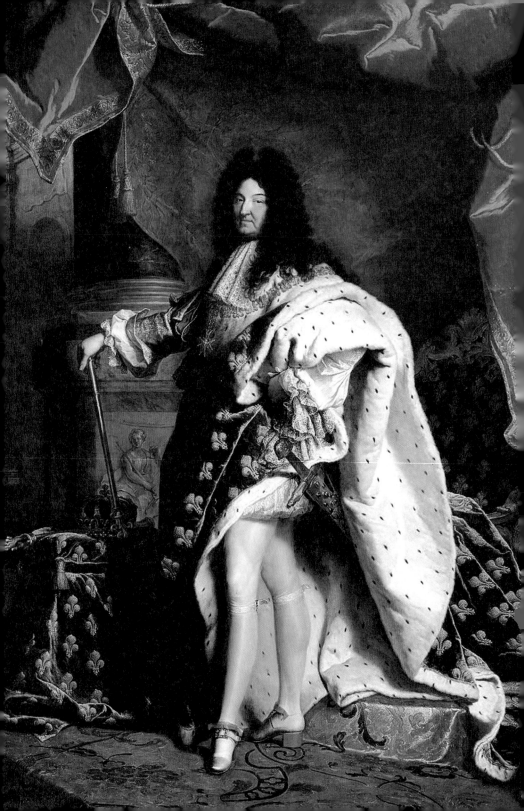

몰리에르의 〈서민귀족〉이 대성공을 거두자 륄리는 몰리에르의 연극 작품에 자신의 음악이 종속된다는 생각을 지울 수가 없었다. 더욱이 루이 14세가 자신의 음악보다는 몰리에르의 연극에 관심을 두고 있다고 판단하고는 몰리에르와 결별을 선언하게 된다. 이후 발레 음악에 관심이 멀어진 왕을 위해 자신이 경박해 작곡하기 꺼렸던 오페라를 작곡하기 시작한다.

그러던 어느 날 루이 14세가 중병을 얻어 죽을 지경까지 이르렀다가 기적적으로 건강을 회복한다. 륄리는 왕의 건강회복 축하 음악회를 1687년 1월 8일에 열고 자신의 작품 〈테 데움(Te Deum, 성부 하느님과 성자 그리스도에 대한 찬송가)〉을 지휘하기 시작했다. 그는 이 공연을 위해 가수와 음악가 150명을 고용해 자비로 보수를 지급할 만큼 공연에 심혈을 기울였다. 하지만 루이 14세는 자리에 나타나지 않았다. 륄리는 왕의 자리를 비워두고 공연을 시작했다. 륄리의 지휘 방법은 금속으로 끝을 뾰족하게 장식한 왕홀과 비슷한 지팡이를 바닥을 내리찍는 것이었다.

륄리는 엄숙하게 지휘 지팡이로 바닥을 찍기 시작했다. 이 곡은 매우 예식적인 음악이라서 감정 기복이 그리 심한 것이 아닌데도 륄리는 어느 순간에 감정이 고조되었다. 루이 14세를 기다리는 마음에 그는 지휘 지팡이를 바닥에 점점 더 힘차게 내리찍기 시작했다. 그러다가 갑자기 "악!" 하고 비명을 지르며 쓰러졌다.

▶루이 14세 흉상

◀황실 복장을 갖춰 입은 63살의 루이 14세의 전신 초상_ 이 작품은 이아생트 리고의 아틀리에에서 루이 14세의 초상화 중 가장 유명한 작품을 바탕으로 만든 축소판이다. 이 작품의 모델이 된 초상화는 루이 14세의 손자인 앙주 공작이 1700년에 서거한 스페인의 왕 카를로스 2세의 유언에 따라 1701년에 스페인의 왕 펠리페 5세가 되었을 때, 할아버지의 화려하고 장엄한 모습을 담아 스페인으로 가지고 가기 위해 주문한 것이었다.

▲영화 〈왕의 춤〉 한 장면_ 제라르 코르비오 감독의 영화 〈왕의 춤〉에 륄리 역의 브누와 마지멜의 연기 장면이다.

감정에 너무 도취된 나머지 온 힘을 다해 바닥을 찍는다는 게 그만 자신의 엄지발가락을 내리찍었다. 의사들은 그의 발가락을 절단하려고 했다. 하지만 륄리는 이를 완강히 거부했다. 비록 나이가 들어 발레는 하지 않았으나 발가락을 절단하는 것은 춤꾼인 삶의 기록을 완전히 지워버리는 것과 마찬가지였기 때문이었다.

그는 의사들의 조언을 무시하고 오기로 버텼다. 하지만 파상풍의 상처는 더욱 심해져 결국 걷잡을 수 없는 지경에 이르렀다. 그러다 결국 3달 만에 55세의 나이로 세상을 뜨고 말았다.

한편 그가 생애 마지막으로 연주한 곡이 된 〈테 데움〉은 '신을 찬양한다'라는 내용을 담은 곡인데, 여기서 말하는 신은 전지전능한 하느님일까, 아니면 신과 같은 절대 군주인 루이 14세일까? 프랑스 음악계에 절대 권력자처럼 군림했던 륄리가 눈을 감을 때 "죄인은 죽어야지"라고 푸념한 것을 보면 자기의 삶을 회개하면서 죽음을 맞을 준비를 했던 모양이다.

## 루벤스의 흔적이 깃든 **안트베르펜**

안트베르펜은 과거 플랑드르 지역으로 지금의 벨기에 수도 브뤼셀에서 45 킬로미터 정도 떨어져 있는 벨기에 제2의 도시이다. 네덜란드어를 사용하는 지역이라, 문화적으로 네덜란드와 비슷한 부분이 많다. 이곳은 바로크 미술의 거장 페테르 파울 루벤스(Peter Paul Rubens)가 활동했으며, 하를럼의 웃음의 화가 프란스 할스(Frans Hals)의 고향이기도 하다.

안트베르펜은 과거의 명성과는 규모가 그리 크지 않다. 그렇기에 역사적 배경을 품고 있는 도시의 미관을 만끽할 수 있다. 스헬데강 하구에 자리한 안트베르펜은 이탈리아의 베네치아나 피렌체, 네덜란드의 암스테르담처럼 상업과 무역의 중심지로 성장한 도시이다.

중세풍의 안트베르펜 중앙역을 빠져나오면 저 멀리 파란 하늘 위로 힘차게 솟아오른 123미터의 성모마리아 대성당(노트르담 대성당)의 첨탑이 눈에 들어온다. 벨기에에서 가장 큰 고딕 양식의 대성당으로 1352년에 착공되어 1521년에 완성되었다. 성당 앞에는 루벤스의 동상이 우뚝 서 있다.

▶**루벤스의 동상**_ 성모마리아 대성당 앞에 세워져 있다.

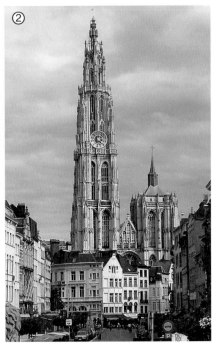

❶_플랜더스 개의 넬로와 파트라슈 상징상. / ❷_ 성모 마리아 대성당 전경. / ❸_루벤스의 〈십자가 하강〉 제단화.

　성당 안으로 들어가면 거대하고 웅장한 것이 은은한 오르간 연주 소리에 묻혀있다. 정면에는 성모승천의 성화가 걸려있으며 회랑마다 화려한 스테인드글라스 창이 반짝이고 있다. 또한, 유명한 〈플랜더스의 개〉에서 등장하는 루벤스의 그림이 있다. 〈십자가 하강〉이라는 제단화는 주인공 소년 넬로가 이 작품을 볼 수 있다면 죽어도 좋다고 말할 정도로 동경했던 그림으로 넬로는 파트라슈와 함께 이 그림을 보고 눈을 감는다. 영국의 여류작가 위다(Ouida)가 쓴 동화로 우리에게 만화영화로 더 알려진 작품이다. 성당 안에는 루벤스 그림뿐 아니라 다른 화가들의 그림도 많이 전시되어 미술관 같은 느낌을 준다.

성모마리아 대성당 바로 옆으로 마르크트 광장이 나온다. 이곳에는 안트베르펜의 전설이 담긴 브라보의 분수가 등장한다. 마치 물을 뿌리며 춤을 추는 듯한 청동상에는 다음과 같은 전설이 있다.

옛날 로마 시대에 이 마을에는 안티고네라는 악명 높은 폭군이 있었다. 그는 주민에게 무거운 통행세를 부과하고 이에 저항하는 사람들을 가혹하게 처벌하였다. 그 당시 카이사르의 조카였던 실버스 브라보는 혈기 넘치고 용맹한 사람으로, 어느 날 폭정에 참다못한 그는 안티고네에게 대항해 싸우다가 그의 손목을 잘라 강에 던져버렸다고 한다.

당시의 사건을 생동감 있게 전달하기 위해 브라보가 던지고 있는 안티고네의 손목에서는 마치 피가 뿜어져 나오듯 분수가 뿜어져 나오고 있다. 광장으로 두 마리의 말이 이끄는 마차가 수레와 말굽 소리를 내며 고혹적인 거리를 지나갈 때는 타임머신을 타고 17세기에 온 듯한 착각을 일으킨다.

▼**브라보 분수**_ 폭군 안티고네의 손목을 던지려고 하는 모습의 실버스 브라보를 묘사하고 있다.

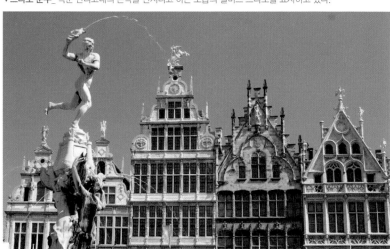

▲**스틴성**_ 안트베르펜의 유일한 요새로 재건된 성이다. 입구에는 성을 지키는 목동상이 세워져 있다.

◀**루벤스 하우스**_ 루벤스는 디자인 일부를 직접 제작하였는데, 거리를 향하고 있는 외관은 상당히 절제되어 있지만, 내부의 안뜰은 호화로운 이탈리아 양식으로 지어졌다. 내부에 방 중에는 루벤스의 개인적인 예술 작품 컬렉션을 소장하고 있는 갤러리가 있었고, 그가 가장 저명한 방문객들을 맞이였던 커다란 스튜디오가 있다.

안트베르펜은 요새화된 도시로 개발되었다. 스헬데강변에 있는 스틴성은 13세기 방어적으로 만들어진 요새였으나 바이킹의 침입으로 파괴되었다. 성벽의 일부 유적만 블라슈이 박물관에서 볼 수 있으며 현재는 재건되어 서울의 남대문이나 동대문처럼 도시 한복판에서 위용을 자랑하고 있다.

대성당에서 루벤스의 대작을 만났다면 중심가인 마이어 거리에 자리한 루벤스의 집을 쉽게 찾을 수 있다. 그의 집은 이 도시에서 가장 화려하면서도 귀족적인 분위기를 가졌다. 집과 아틀리에로 사용된 루벤스 하우스는 그의 초상화와 바로크 양식의 그림들로 가득하다. 이탈리아식으로 만든 정원은 그의 작품만큼이나 아름답다. 내부 전시장은 1층으로 2개의 전시공간으로 나뉘어 있다. 또한 안트베르펜 왕립미술관의 루벤스 갤러리와 도시 곳곳에서 바로크 미술에 대한 오마주를 담은 대형 벽화를 볼 수 있다. 이처럼 안트베르펜은 큰 도시는 아니나 루벤스 덕분에 수많은 사람에게 사랑받는 도시임에 틀림이 없다.

| 거장들의 극명한 삶과 죽음 |

# 프란스 할스와
# 페테르 파울 루벤스

네덜란드의 황금시대를 대표하는 프란스 할스(Frans Hals)는 초상화를 전문으로 그렸다. 그는 렘브란트(Rembrandt)와 델프트의 페르메이르(Vermeer)보다 한 세대 위의 인물로 네덜란드 바로크 미술의 최선봉에 선 예술가이기도 하다.

당시 네덜란드는 스페인에 대항하여 80년에 걸쳐 독립 전쟁을 펼치던 시기라 시민은 민병대를 조직하고 도시 곳곳에는 애국적 바람이 불었다. 할스는 독립 전쟁에 맞선 시민군의 집단 초상화를 그렸다. 그의 집단 초상화는 오늘날의 스냅 사진처럼 즉흥적이고 순간적인 느낌을 주는 것이 큰 특징인데, 이는 할스의 빠르고 경쾌한 붓질에서 비롯되었다. 할스는 주문자에게 모델을 오래 세우지 않겠다는 조건을 전달할 정도로 그림 그리는 속도가 빨랐다.

프란스 할스는 네덜란드가 아닌 지금의 벨기에인 플랑드르 안트베르펜에서 태어났다. 그가 부모를 따라 네덜란드 하를럼으로 이주했고, 그때부터 눈을 감을 때까지 외국에 나가거나 도시 밖 여행도 거의 하지 않았다고 한다.

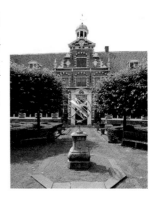

▶**프란스 할스 미술관**_ 네덜란드 하를럼에 자리하고 있다.

▲**프란스 할스의 자화상**_ 초상화에 뛰어난 재능을 보였으며, 대담한 즉흥성과 경쾌한 붓 터치로 순간의 표정을 화폭에 담아 살아 있는 듯 생생한 인물을 묘사했다. 마네를 비롯한 19세기 인상파 화가들에게 지대한 영향을 미쳤다.

▲**루벤스의 자화상**_ 앤트워프에 정주하면서 이탈리아에서 배운 전성기 르네상스(특히 티치아노)와 바로크(주카리, 안니발레 카라치 레니 등)의 예술과 플랑드르의 전통을 융합하여 바로크의 대표적 화가로서 활약하였다.

할스가 태어난 플랑드르의 안트베르펜에는 또 한 명의 거장이 활동하고 있었다. 그는 할스보다 다섯 살이 많은 페테르 파울 루벤스(Peter Paul Rubens)였다. 루벤스는 독일 베스트팔렌 출생으로 크지는 않아도 나름 뼈대가 있는 귀족 가문이었다고 한다. 그의 아버지 얀 루벤스는 칼뱅주의 변호사였는데, 가톨릭 스페인의 박해를 피해 네덜란드를 거쳐 독일 베스트팔렌에 정착하였다. 아버지 얀 루벤스는 방탕하여 사생아를 많이 뿌렸으며 당대 네덜란드 독립의 아버지로 추앙받는 침묵공 발럼의 아내인 작센의 안나와 불륜 관계를 맺어 후환이 두려워 독일로 이주하였다. 그런 아버지가 눈을 감고 루벤스는 가톨릭으로 개종한다. 그의 어머니는 원래 독실한 가톨릭 신자로 남편의 종교로 어쩔 수 없이 개신교를 따랐으나 남편이 죽자 가톨릭으로 개종하였다.

▲**루벤스의 풍만한 여성**_ 고대 신화의 니시아와 기게스
를 나타낸 그림으로 왕이 자기 부인의 누드를 기게스에
게 보여주는 장면으로 왕비인 니시아는 이를 알고 루벤
스 특유의 관능미 넘치는 몸을 보여주고 있다.

▲**웃는 소년**_ 할스의 인물들은 모두 화가와 즉각적으
로 소통하거나 감정적으로 교류하는 가운데 빠른 붓질
과 풍부한 색채를 통해 동작과 미소까지 생생하게 되
살아냈다.

　종교개혁의 열풍이 몰아치자 어머니는 루벤스를 대리고 독일을 빠져나와
벨기에의 안트베르펜에 정착한다. 그는 열네 살 시절부터 그림을 배우기 시작
했다. 초창기에는 여러 르네상스 시대 화가들의 작품을 모작하는 경우가 많
았다. 특히 색감은 라파엘로와 틴토레토의 영향을 많이 받았다. 주로 성경, 신
화, 인물 등을 소재로 해서 그렸으며, 그의 작품에 드러나는 특징은 역동적인
묘사와 구도, 화려한 색채이다. 다만 세세함은 떨어진다는 평가가 많다. 그리
고 유독 여인들을 풍만한 누드의 모습으로 그리는 걸로 유명하다.

　네덜란드 하를럼의 프란스 할스는 주로 부르주아 계급의 중산층과 서민을
대상으로 그림을 그렸다.

▲**집시 소녀**_ 할스의 탁월한 화풍을 드러내는 그림이다.　▲**류트를 연주하는 어릿광대**_ 유쾌한 웃음을 보여준다.

　당시 유럽미술의 주요 후원자였던 궁정과 가톨릭교회, 막대한 부를 자랑하는 세습 귀족이 없었던 개신교 공화국 네덜란드는 대신 상공업으로 부를 챙긴 부르주아 상인들이 후원자였고 그들은 기존에 웅장하고 경직된 그림을 배제(排除)하고 자신들의 삶을 나타내는 현실적인 그림에 열광하였다.

　할스는 그런 사회적 시류에 걸맞은 화가였다. 그의 그림 속에는 네덜란드 독립에 환호하는 웃음이 담겨있다. 그림 속 남녀노소뿐만 아니라 집시나 걸인이라 할지라도 모두 웃음을 띠고 있다.

　할스가 그린 하층민의 '모나리자'라고 불리는 매력적인 미소를 보여주는 〈집시 소녀〉는 매춘부인 모델을 섭외하여 그렸다. 그녀는 풍만한 가슴을 당당히 드러내고 여유가 넘치는 표정으로 웃고 있다. 거친 질감을 살리기 위해 붓보다 회화용 나이프로 물감을 찍어 옷을 묘사하고 있는데 할스의 탁월한 화풍이 돋보이고 있다.

또한 그의 작품 중 〈류트를 연주하는 어릿광대〉는 배경을 최소화한 채 인물을 화면 중앙에 가득 채워 배치함으로써, 인물의 표정과 몸짓, 그리고 빛의 효과를 강조하고 있다. 류트를 연주하면서 시선을 다른 곳으로 돌려 미소를 짓고 있는 표정에서 세상 어떤 미소보다 유쾌한 즐거움을 주고 있다.

이처럼 할스의 작품에는 상당수가 마냥 떠들며 즐거움에 웃는 사람들을 묘사하고 있다. 하지만 그의 생애는 자신의 그림처럼 행복하지 않았다. 그는 1610년에 결혼하여 5년 만에 아내가 죽자 1617년에 재혼했다.

두 번의 결혼을 통해 할스는 많은 자녀를 두었다. 그중 다섯은 그에게 그림을 배우고 화가가 되었으나, 아들 하나는 정신 장애를 가지고 있었고, 딸 중 하나는 매춘부가 되었다.

할스는 많은 자식을 양육하느라 항상 재정난에 시달리며 어려운 생활을 하였다. 그의 우직한 친구들이 갑자기 그의 화실로 몰려와서 파티를 열자고 하면, 그의 자식들은 즉각 술집으로 달려가 부지런히 맥주를 가져다 날라야 했다. 대부분 외상으로 가져왔으나 외상값은 거의 갚지 못할 정도로 빈곤했다.

반면에 안트베르펜의 루벤스는 화가로서 국제적 명성을 날리고 있었다. 그는 유럽의 왕족과 귀족의 각별한 사랑을 받았다. 오스트리아 왕실에서 왕실 화가로 임명하였으며, 스페인의 펠리페 4세(Felipe IV), 잉글랜드의 찰스 1세(Charles I)는 기사 작위를 수여하기도 했고, 스페인과 네덜란드의 외교관으로서 두 나라의 평화를 위해 활동하기도 했다.

유명한 르네상스 시대 화가들처럼 루벤스도 든든한 후원자들의 지원 아래, 자신의 화실에서 수많은 제자를 가르치며 부족함 없이 풍족한 화가 생활을 영위했다.

▲인동덩굴 그늘의 루벤스와 이사벨라 브란트_ 첫 부인 이사벨라와의 결혼을 기념해 그린 그림이다. 루벤스가 이탈리아에서 8년을 머문 뒤 안트베르펜으로 돌아온 직후 두 사람은 결혼했다. 두 사람의 배경을 이룬 인동초와 정원은 전통적인 사랑의 상징이다.

▲이사벨라 브란트의 초상_ 이사벨라는 매우 총명하고 생기가 넘쳐 보인다. 루벤스는 서른세 살의 나이에 명문가 집안의 딸인 열여덟 살의 이사벨라와 결혼하여 슬하에 모두 삼남매를 두었다.

　루벤스도 할스처럼 두 번의 결혼을 하게 된다. 그러나 할스와는 매우 대조적인 결혼 생활이었다. 그는 서른세 살의 나이에 명문가 집안의 딸인 열여덟 살의 이사벨라 브란트(Isabella Brandt)를 만나 결혼한다. 루벤스가 결혼 1년 후에 그린 〈인동덩굴 그늘의 루벤스와 이사벨라 브란트〉 그림에서 두 사람의 행복을 엿볼 수 있는데, 신혼부부의 혼인 서약을 나타내는 서로의 오른손을 잡는 자세를 취하고 있다. 부부의 뒤로 보이는 인동덩굴은 결혼의 행복을 상징하는 식물로 두 사람의 모습이 귀족처럼 세련된 분위기를 자아내고 있다.

　젊고 아름다운 아내는 안타깝게도 서른네 살의 나이로 요절하고 만다. 그리고 루벤스는 쉰세 살 나이에 열여섯의 꽃다운 소녀와 재혼했는데 할스가 이 일을 알았다면 무척 부러워했을 거다.

▲삼미신_ 삼미신은 우미의 세 여신을 가리키며, 고대 헬레니즘 이후 미술의 역사에서 여성 누드의 가장 오랜 주제 가운데 하나다. 왼쪽 여신의 모델이 헬레네 푸르망이다.

▲밀짚모자_ 두 번째 아내인 헬레네 푸르망의 언니 수잔나를 모델로 하여 그린 그림이다. 작품 제목인 〈밀짚모자〉는 프랑스어 제목을 번역하는 과정에서 잘못 옮겨진 것으로 추정되며, 여인이 쓰고 있는 모자는 밀짚이 아닌 펠트와 타조 깃털장식으로 만들어졌다.

　　루벤스는 어린 두 번째 부인 헬레네 푸르망(Hélène Fourment)을 모델로 하여 많은 그림을 남겼다. 혹자는 '남편을 위해 누드모델이 되어주는 게 어때서'라고 반문하겠으나 당시 루벤스는 많은 제자를 거느리고 자신이 구상과 스케치를 하고 채색과 중간 과정을 제자들이 그렸기에 할스처럼 혼자서 그리지 않았다. 그러니까 수십 명의 남자가 우글거리는 공방에서 어린 아내 혼자 알몸으로 여러 자세를 취하게 했다. 게다가 루벤스의 그림은 할스의 초상화처럼 정적인 그림이 아니라 매우 역동적인 구성을 하고 있다. 그가 그린 〈삼미신〉에서 맨 왼쪽에 있는 여신이 헬레네 푸르망이었다. 루벤스 특유의 건강하고 풍만하며 커다란 골반을 가진 여인으로 그려지고 있다. 루벤스가 눈을 감자 그녀는 꽤 신분이 높은 귀족과 재혼해서 명망 있고 풍요롭게 살았다고 한다.

같은 시대에 태어나 같은 장소에서 함께 그림을 그리지는 않았으나 할스와 루벤스는 그 시대를 대표하는 화가였다. 할스는 루벤스와 달리 비참한 생활을 영위했으나 그의 그림에서는 낭만이 묻어난다. 그는 말년에 빵 한 조각을 위해 그림을 그리기도 했으며 웃음을 잃지 않으려는 가운데 그의 웃음은 점점 엷어져만 갔다. 어쩌면 할스가 그린 〈웃고 있는 기사〉의 모습은 자신의 자화상을 표현했는지 모른다.

세계 미술 역사상 가장 유명한 여성 초상화가 레오나르도 다 빈치(Leonardo da Vinci)의 〈모나리자〉라고 한다면, 남성 초상화는 〈웃고 있는 기사〉라 할 수 있다. 남자 초상화 중에서 가장 정감이 있고 유머가 넘치는 그림으로 많은 사람에게 사랑받는 작품이라 할 수 있다. 하지만 모델인 기사는 위로 올라간 콧수염 때문에 웃는 것처럼 보이지만, 실제로는 웃는 것이 아니다. 만약 그의 화려한 콧수염이 아래로 향하고 있었다면 전혀 미소 짓는 것처럼 보이지 않을 것이다. 프란스 할스는 자신의 빈곤한 인생을 웃는 기사의 미소로 위장하고 있는지 모른다.

◀웃고 있는 기사_세계 미술의 남자 초상화 중에서 가장 정감이 있고 유머가 넘치는 그림으로 많은 사람에게 사랑받는 작품이라 할 수 있다. 모델인 기사는 위로 올라간 콧수염 때문에 웃는 것처럼 보이지만, 실제로는 웃는 것이 아니다. 하지만 그의 얼굴에 좋은 기분이 담겨 있는 것이 분명하다.

## 음악의 도시 **오스트리아 빈**

영어로 비엔나(Vienna)로 부르는 오스트리아의 수도 빈은 흔히 음악의 도시라고 한다. 음악 도시답게 빈 필하모닉 오케스트라 신년 음악회와 빈 하모닉 오케스트라 무도회 등이 열린다. 또한, 빈에서 열리는 큰 축제 중 하나인 빈 축제는 매년 5월 중순~6월 중순에 열리며 다양한 예술 프로그램을 선보인다. 매년 7월 중순~9월 중순에는 뮤직 페스티벌을 펼친다.

모차르트(Wolfgang Amadeus Mozart)와 베토벤(Ludwig van Beethoven) 등 유명한 음악가들을 배출하였고, 가곡의 왕 슈베르트(Franz Schubert)가 태어났으며, 요한 슈트라우스(Johann Strauss)가 감미로운 빈의 왈츠를 작곡했다.

주요 관광지는 오스트리아에서 가장 훌륭한 고딕 양식의 건축물로 꼽히는 슈테판 대성당(Stephansdom)과 합스부르크 왕가의 여름 별궁으로 사용되었던 쇤부룬 궁전(Schönbrunn Palace), 벨베데레 궁전(Belvedere Museum), 빈 시립공원(Stadtpark), 빈 중앙묘지(Central Cemetery) 등이 유명하다.

슈테판 성당은 빈을 상징하는 모자이크 지붕을 하고 있는데 공사 기간만 65년이 소요되었다고 한다. 건립연도가 1359년으로 당시의 기술로 정교한 건축물을 만들었다는 게 믿기 어려울 만큼 웅장하다.

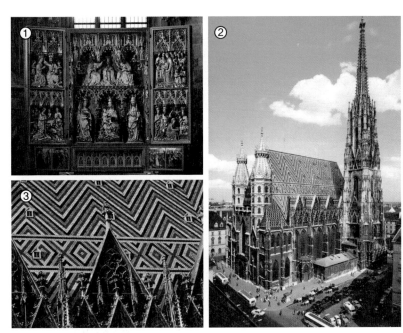

❶_ 성모 마리아의 삶을 묘사한 제단 부조상. / ❷_ 슈테판 대성당 전경 / ❸_ 모자이크 지붕.

매년 12월 31일 빈 시민은 슈테판 대성당 앞 광장에 모여 새해를 맞이한다. 이때 와인을 마신 다음 잔을 바닥에 던져 깨뜨리고 자정이 되면 서로 키스를 하며 새해를 맞이하는 풍습이 내려오고 있다. 또한, 1782년에는 모차르트의 결혼식이 있었고, 1791년에는 모차르트의 장례식을 치른 곳으로도 유명하다.

쇤부른 궁전은 17세기 초 마티아스 황제(Matthias)가 사냥 중 우연히 샘을 발견하면서 성을 세우고 '아름다운 샘'을 뜻하는 쇤브룬이라는 이름으로 부르게 되었다. 궁전 내부에는 화려한 로코코 양식의 1,441개의 방이 있고, 넓은 부지 안에는 마차 박물관, 궁전 극장, 식물원, 동물원, 정원 등을 갖추고 있다.

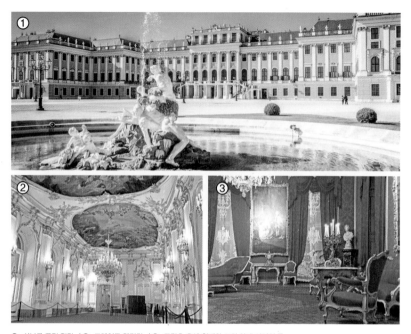

❶_ 쇤부른 궁전 전경. / ❷_ 그레이트 갤러리. / ❸_ 프란츠 요셉 황제와 그의 아내 시시의 룸.

쇤브룬 궁전의 동물원은 현존하는 세계에서 가장 오래된 동물원으로 프란츠 카를 대공(Franz Karl)이 1752년에 개장한 것이다. 이 궁전은 황제인 프란츠 요제프(Franz Joseph I)가 태어나고 결혼식을 올린 곳이기도 하다. 궁전 내부의 서관에는 프란츠 요제프와 황후 엘리자베스(Elisabeth Amalie Eugenie)의 살롱이, 동관에는 마리아 테레지아(Maria Theresia)와 프란츠 카를 대공의 살롱이 있다. 마리아 테레지아의 딸인 마리 앙투아네트(Marie Antoinette)가 프랑스 왕비가 되기 전에 사용했던 방도 서관에 있다. 거울의 방은 마리아 테레지아(Maria Theresia) 앞에서 어린 모차르트가 피아노를 연주했던 장소로 유명하다.

❶_ 공원 내 잔디 광장. / ❷_ 요한 슈트라우스 조각상. / ❸_ 쿠어살롱 앞의 꽃시계.

빈 시립공원은 1862년에 조성된 공원이며 빈강을 중심으로 동쪽과 서쪽 두 구역으로 나뉜다. 공원은 빈에서 첫 번째로 설립된 시립공원이라는 데 역사적인 의미가 있다. 또한, 요한 슈트라우스, 슈베르트, 브루크너 등 빈의 저명한 예술가들의 동상이 세워진 공원으로도 잘 알려져 있다. 공원 남서쪽에 있는 르네상스 스타일의 고풍스러운 건물은 쿠어살롱으로 다양한 공연이 열리는 이벤트홀이다. 현재도 크고 작은 클래식 공연이 자주 열린다. 가장 대중적으로 잘 알려진 공원 내 볼거리는 바이올린을 켜는 요한 슈트라우스 상이다. 공원에 방문한 많은 이들이 황금색의 슈트라우스 조각상 앞에서 사진을 찍는다.

❶_베토벤, 모차르트, 슈베르트의 무덤석. / ❷_세인트 찰스 보로메오 교회. / ❸_브람스와 요한 슈트라우스 무덤.

 빈 중앙묘지는 세계에서 가장 큰 공동묘지 중 한 곳으로 무덤만 33만 개에
달한다. 이는 빈 거주자 수의 2배 이상이다. 묘지 중앙에는 돔 형태의 묘지 교
회가 자리하고 있다. 묘지는 종교별로 구획되어 있으며 정치인, 예술가, 연구
가 등 여러 분야의 명사들의 묘가 곳곳에 자리한다. 그중 유명한 곳은 음악가
들의 묘가 모여 있는 32A 구역이다. 이 구역에는 베토벤(Ludwig van Beethoven), 슈
베르트(Franz Peter Schubert), 브람스(Johannes Brahms), 요한 슈트라우스(Johann Strauss)
등의 묘가 모여 있다. 구역의 중심에는 커다란 모차르트 기념비가 세워져 있
다. 하지만 모차르트 묘는 이곳에 없고 구시가와 중앙묘지 사이에 있는 마르
크스 묘지에 묻혀 있다.

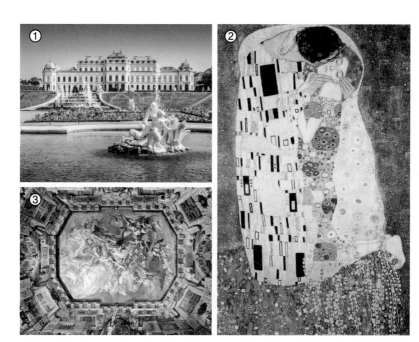

❶_ 벨베데레 궁전 전경. / ❷_ 구스타브 클림트의 〈키스〉. / ❸_ 상궁의 〈오이겐 공의 승전〉 천장화.

벨베데레 궁전은 이탈리아어로 전망이 좋다는 뜻으로 궁전 테라스에서 보이는 경치가 매우 아름다우며 상궁과 하궁 사이에는 프랑스식 정원이 있어 산책을 즐기기에 좋다. 특히 이곳은 구스타브 클림트(Gustav Klimt)의 회화 컬렉션이 충실하다. 그의 대표작 〈키스〉 한 점을 보기 위해 많은 관광객이 이곳을 찾는다. 하지만 자크 루이 다비드(Jacques-Louis David)의 〈알프스 산맥을 넘는 나폴레옹〉과 클림트에게 수학한 에곤 실레(Egon Schiele)의 걸작 〈죽음과 소녀〉나 〈포옹〉, 오스카 코코슈카(Oskar Kokoschka)의 작품 등도 인기가 있다. 회화 작품 외에 독일 조각가인 프란츠 메서슈미트(Franz Messerschmitt)의 찌푸린 얼굴을 주제로 한 두상 연작 등도 만나볼 수 있다.

# 볼프강 아마데우스 모차르트와
# 무치오 클레멘티

1781년 크리스마스이브, 오스트리아 황제 요제프 2세(Joseph II)의 주선으로 로얄 빈 법원(정의의 궁전)에서 세기의 음악 대결이 펼쳐졌다. 요제프 2세는 크리스마스 이브를 맞아 두 음악가를 초청하였다.

당시 음악의 천재로 독보적인 인기를 구가하고 있는 볼프강 아마데우스 모차르트(Wolfgang Amadeus Mozart)와 훗날 피아노의 아버지로 불리는 무치오 클레멘티(Muzio Clementi)였다. 그의 이름은 생소하나 피아노를 배우는 사람이라면 누구나 연습하는 곡 중의 하나인 〈소나티네 36번〉을 작곡한 인물이다.

클레멘티는 이탈리아 음악이 '오페라'만 있는 것이 아님을 유럽 세계에 널리 알린 '피아노의 신동'이자 피아노 작곡가였다.

세계적으로 피아노의 거장이랄 수 있는 모차르트와 베토벤 모두 클레멘티에 대해 극찬을 아끼지 않았음은 우리가 피아노 하면 떠올리는 쇼팽이나 리스트, 라흐마니노프보다 그가 얼마나 과소평가된 인물인지를 미루어 짐작할 수 있다.

클레멘티는 3년 일정으로 유럽투어를 하던 중이었고 여행 중 베르사유 궁전에서 마리 앙투아네트를 위해 연주했고, 잘츠부르크의 팬들을 열광시킨 뒤 빈에 도착했다.

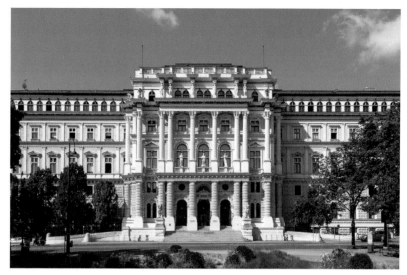

▲모차르트와 클레멘티가 음악 대결을 펼쳤던 법원 궁전_ 네오 르네상스 건물로 오스트리아의 수도 빈에 위치하며, 이너 슈타트 중심부의 링슈트라세 대로 근처의 광장에 자리하고 있다.

한편 모차르트는 그해 6월 잘츠부르크의 통치자 콜로레도 대주교에게 사표를 제출하고 자유로운 음악가로 새 출발을 하려고 빈에 머물고 있었다.

요제프 2세는 두 사람을 초청하면서 당사자들에게 음악 대결을 펼칠 거라고는 알리지 않았다. 진정한 음악의 승자를 가리기 위해서 무방비 상태에서 실력을 가리고자 하였다. 하지만 두 번 다시 볼 수 없는 세기의 대결을 알고 있는 왕족과 귀족들은 가족까지 함께하여 궁전 안은 그야말로 인산인해의 사람들로 넘쳐났다.

두 사람이 도착했을 때, 그들은 깜짝 놀랐다. 그리고 청중이 자신들의 음악 대결을 기다리고 있음을 깨닫고는 당황했으나, 곧 의연히 받아들였다.

황제가 등장해서 입을 열었다.

"여기 두 위대한 피아니스트가 있으니 연주를 청해 듣기로 합시다. 클레멘티가 먼저 연주하시오."

조반니 파이시엘로가 두 사람에게 소나타를 건네주었고 즉흥연주를 추가해 달라고 요청했다. 클레멘티는 피아노 앞에 앉았다. 그는 천천히 피아노 건반을 두드리며 안단테와 론도를 펼치며 자신의 신작 소나타 Bb장조를 연주했고, 뒷부분에서는 즉흥 연주도 선보였다. 청중은 환호했다. 이어서 그는 당시 무척 인기 있던 곡 〈토카타〉를 연주했다.

이 곡은 요즘은 잘 연주하지 않으나 피아노 연주의 새로운 테크닉을 선보인 쇼케이스로, 특히 3도 음정으로 진행되는 대목에서 '악마적인' 기교가 필요하다고 한다. 클레멘티의 놀라운 테크닉에 사람들은 숨을 죽였다. 그리고 피아노 소리가 멈추자 탄복을 하며 클레멘티를 환호했다.

사람들의 흥분은 가시지 않았다. 그들은 마치 로마 검투사 대결을 지켜보는 듯 모차르트의 입장을 원했다. 모차르트는 클레멘티의 실력에 당황하지 않았다. 또한, 수많은 관중의 심리와는 별다르게 피아노 앞에 앉아 느린 템포의 즉흥 연주를 선보였다. 그는 빠르고 과장된 기술을 연주하려고 하지 않았다. 기교보다는 음악성을 들려주고자 한 것이다. 그가 선택한 카프리치오 C장조 K.395였다. 사람들은 의외로 느린 템포의 피아노 반주에 클레멘티와의 극과 극을 느끼는 순간이었다. 그 순간 모차르트의 손길이 경쾌해지더니 당시 누구나 알고 있는 오늘날의 동요 음악인 〈반짝반짝 작은 별〉을 주제로 한 변주곡을 연주하기 시작했다.

▶**모차르트와 클레멘티의 피아노 대결**_ 클레멘티는 완벽한 테크니컬 스타일을 가진 작곡가였다. 그는 영국에서 공부했으며 매우 성공적인 피아니스트, 작곡가, 교사로 출판사도 운영했다. 모차르트는 설명이 필요없는 음악의 천재였다. 두 사람의 음악 대결에 구름 같이 사람들이 몰려들었고, 모차르트는 알레그로를 연기했고 클레멘티는 안단테와 론도를 연기했다.

이 노래는 모차르트가 1778년 파리 여행 때 들은 프랑스 민요 〈아, 어머님께 말씀드리죠(Ah, vous-dirais je, maman)〉였다. 당시 모든 유럽 사람들은 이 곡을 애창하고 있었고 모차르트는 12개로 변주하였다.

원래 가사는 이렇다.

"엄마, 어떻게 말해야 할까요, 제 마음은 요동치고 있어요.
아빠는 저더러 어른스럽게 처신하라지만,
저는 어른스러운 추론보다 달콤한 봉봉 과자가 더 좋거든요."

사랑 앞에서 이성적으로 행동하기 어렵다는 젊은 처녀의 하소연인 셈이다.

이 노랫말은 모차르트 자신의 마음이기도 했다. 그 시대의 룰에 따라 봉건 영주 밑에서 평탄하고 안전하게 살라고 아버지는 늘 자신을 설득하였다. 당시 상식으로는 그게 이성적인 일이었지만, 모차르트는 고초를 마다하지 않고 자유로운 음악가의 길을 선택하고자 잘츠부르크의 통치자에게 사표를 낸 지 얼마 되지 않을 때였다.

관중은 자신들이 익히 알고 있는 연주가 여러 버전으로 재치 있게 쏟아져 나오자 입가에는 저절로 웃음이 나왔다. 그리고 계속 자유롭게 변주되는 리듬에 빨려들어 갔다.

피아노 경연이 끝나자, 황제는 참석자 모두를 만족하게 하려는 정무적 판단에서 무승부를 선언했다. 클레멘티는 더 빨리, 더 화려하게 연주했고, 과거에 누구도 보여주지 못한 기교를 선보였다. 그러나 듣는 이의 마음을 사로잡고 감동을 준 것은 모차르트였다.

클레멘티 역시 모차르트의 연주에 열광했다.

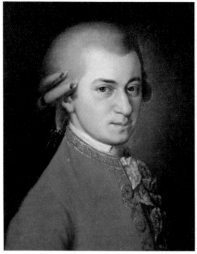

▲볼프강 아마데우스 모차르트의 초상.　　　　▲무치오 클레멘티의 초상.

"이렇게 영감에 가득찬 우아한 연주를 들어본 적이 없습니다. 나는 특히 아다지오에 압도됐지요. 황제가 골라 준 주제에 번갈아 변주를 붙여서 즉흥 연주를 했는데, 그의 솜씨는 놀라웠습니다."

모차르트는 클레멘티의 테크닉을 높이 평가했지만, 잘라 말했다.

"기계적이며 음악성이 없다."

두 사람의 인품 차이를 느끼게 하는 대목이 아닐 수 없다.

이듬해 아버지에게 보낸 모차르트의 편지에 클레멘티에 대해 다음과 같이 밝히고 있다.

"클레멘티는 훌륭한 피아니스트입니다. 하지만 그게 전부죠. 그의 오른손은 무척 훌륭하고 특히 3도, 6도 진행은 완벽합니다. 하지만 기교를 제외하면 그는 아무것도 아닙니다. 단 한 푼의 취향도, 느낌도 없습니다. 그는 단순한 기술자(mechanicus)일 뿐입니다."

모차르트는 클레멘티를 혹평했지만 이날 경연에서 배운 것도 있었다. 1786년 작곡한 변주곡 K.500에는 모차르트의 초기 작품에서 볼 수 없었던 새로운 피아노 효과가 나타나는데, 이것은 명백히 클레멘티의 영향이었다. 이날 클레멘티가 연주한 소나타 Bb장조의 주제를 모차르트는 8년 뒤 오페라 〈마술피리〉의 서곡에 활용하기도 했다.

모차르트는 클레멘티처럼 강력한 상대를 마주한 적이 없었다. 그가 살아생전 유일한 라이벌이었던 무치오 클레멘티, 어쩌면 그의 존재는 모차르트가 다양한 음악을 할 수 있게 만드는 기폭제가 됐을지도 모른다.

이탈리아의 은세공업자의 아들로 태어난 클레멘티는 어려서부터 모차르트처럼 신동(神童)으로 주위에 소문이 나 아홉 살에 오르가니스트 지위를 획득했고, 열두 살에 오라토리오와 미사 등 복잡하고 스케일이 큰 곡을 작곡하여 로마에서 센세이션을 일으켰다. 열네 살에 영국에 건너가 더욱 연찬을 쌓아 스물한 살에 런던에서 데뷔하여 명 피아니스트의 이름을 날렸다. 당시 영국에서는 어느 나라보다도 피아노가 인기를 얻고 있었는데, 그는 피아노의 특성을 연구하여 작품에 잘 활용했다.

영국에서 그의 활동은 대성공을 거두어 1780년에는 파리 · 스트라스부르크 · 뮌헨 · 빈 등지를 연이어 순회공연했으며, 프랑스에서 왕비 앙투아네트를 위해 연주했고, 1782년에는 빈에서 오스트리아 황제 요제프 2세를 위해 연주했다. 작품으로는 교향곡과 실내악곡도 남겼으나 가장 중요한 것은 피아노 소나타로, 현재 64곡이 남아 있으며, 그 곡을 살펴보면 균형감, 간결하고 조화된 표현법, 순수하고 엄격한 형식감 등을 엿볼 수 있다.

## 모차르트의 고향 **잘츠부르크**

오스트리아 잘츠부르크(Salzburg) 하면 모차르트가 태어난 생가를 안 가볼 수가 없다. 볼프강 아마데우스 모차르트(Wolfgang Amadeus Mozart)의 생가는 잘츠부르크의 게트라이데 거리(Getreidegasse) 초입에 자리하고 있어 쉽게 찾을 수 있다. 노란색으로 칠해진 외벽과 긴 오스트리아 국기가 늘어져 있어 멀리서도 모차르트의 생가라는 것을 한눈에 알 수 있다.

모차르트가 태어난 집은 아버지 레오폴드 모차르트(Leopold Mozart)의 친구의 소유였다. 모차르트는 이곳에서 1756년 1월 27일에 태어났다. 그의 가족은 1747년부터 1773년까지 이 집의 3층에서 살았으며, 오늘날 이 집에는 잘츠부르크가 낳은 가장 유명한 아들과의 인연을 알려 주는 현판이 걸려 있다.

오늘날 모차르트가 태어난 집은 박물관이 되어 그가 어린 시절 사용했던 바이올린, 콘서트용 바이올린, 비올라, 피아노 등을 전시해 놓았다. 또한, 게트라이데 거리의 모차르트 동상 앞에 자리한 토마젤리 카페(Café Tomaselli)는 모차르트의 아버지가 즐겨 찾았다는 300년 전통의 카페로 아이스비엔나 커피가 유명하다. 게트라이데 거리는 모차르트와 관련된 기념품으로 가득하다. 필자도 바이올린 형태의 모차르트 초콜릿을 구매하여 초콜릿은 먹고 바이올린 상자는 장식용으로 보관하고 있다.

❶_ 모차르트 생가 전경.
❸_ 게트라이데 거리의 간판들.
❺_ 토마젤리 카페 전경.
❷_ 유람선이 떠 있는 잘차흐강 전경.
❹_ 미라벨 정원 전경.
❻_ 미라벨 궁전 전경.

잘츠부르크 시내는 반나절이면 도보로 둘러볼 수 있는 규모다. 잘차흐강
(Salzach River)을 중심으로 도심은 신시가지와 구시가지로 나뉜다.

신시가지에는 그 유명한 바로크풍의 미라벨 정원(Mirabell garten)이 나온다. 중앙
역에서 조금만 내려오면 오른쪽에 있다. 미라벨 궁전(Schloss Mirabell)은 1606년
볼프 디트리히 대주교(Wolf Dietrich)가 사랑하는 여인 살로메를 위해 지었으며,
당시는 알트나우라고 불렀다. 영화 〈사운드 오브 뮤직〉에서 여주인공 마리아
가 아이들과 함께 정원을 배경으로 '도레미 송'을 부르기도 했다.

▲ **모차르트 광장**_ 오스트리아 잘츠부르크에 있는 광장이다. 광장 중앙에는 모차르트 동상이 있다.

미라벨 궁전은 규모는 작아도 콘서트가 많이 열리는 곳으로 유명한데, 모차르트가 궁전 내 대리석 홀에서 대주교를 위해 연주하였으며, 지금도 실내악 연주회가 자주 열린다. 또 세계에서 가장 낭만적이고 아름다운 결혼식이 열리는 식장으로도 인기 있는데, 결혼식이 끝나면 꽃장식을 한 마차를 타고 시내를 한 바퀴 돈다.

구시가지 한가운데 있는 모차르트 광장에는 모차르트 동상이 세워져 있다. 모차르트를 열광적으로 숭배한 바바리아의 왕 루트비히 1세(Ludwig I)가 거액의 돈을 기부해 뮌헨의 조각가 루트비히 슈반탈러(Ludwig Schwanthaler)가 만들었으며, 1842년 모차르트의 두 아들이 참석한 가운데 제막식이 거행되었다고 한다. 광장 가장자리에 자리한 분홍색 건물의 탑에서는 하루 3차례씩 정해진 시간에 17세기의 차임벨이 울리며 시간을 가리킨다.

모차르트 광장에서 걸어서 2분가량에 있는 잘츠부르크 대성당(Salzburg Cathedral)은 모차르트가 유아 세례를 받은 곳으로 그가 오르간을 연주했던 곳이기도 하다. 6,000개의 파이프가 든 파이프 오르간은 유럽에서 가장 크다고 한다. 성당의 실내는 대리석과 그림으로 장식되어 우아함과 고급스러운 분위기를 자아낸다.

구시가지 남쪽으로 잘츠부르크의 상징인 호엔잘츠부르크 성채(Hohensalzburg Castle)를 만날 수 있다. 구시가에서 가장 높은 곳에 있는 성이어서 구시가 어디에서든 보이는 요새이다. 유럽에서 규모가 가장 큰 성으로 알려져 있으며 매우 견고하게 지어진 덕분에 한 번도 점령당하지 않아 지금도 원형 그대로의 모습을 확인할 수 있다.

당시 대주교들이 기거하던 황금의 방과 의식의 방, 중세 고문기구가 전시되어 있는 방, 200개의 파이프 소리가 엄청나 '잘츠부르크의 불(황소)'이라 부르는 오르간 등 볼거리가 많다. 화려한 금으로 장식한 거실과 조각품을 통해 당시 대주교들의 사치스러운 생활상도 엿볼 수 있다. 성의 전망대는 돔 광장과 잘자흐강 등 잘츠부르크 시내를 한눈에 내려다볼 수 있다.

성에서 내려오는 길에는 논베르크 수도원(Stift Nonnberg)을 만날 수 있다. 714년에 세워진 독일권에서 가장 오래된 수녀원이다. 영화 '사운드 오브 뮤직'에서 마리아가 수녀 생활을 했던 곳으로도 유명하다. 주변에 있는 부르크 박물관이나 라이너 박물관도 함께 둘러볼 만하다.

◀**잘츠부르크 대성당과 호엔잘츠부르크 성채_** 푸른 돔의 건물이 잘츠부르크 대성당이며 그 너머로 보이는 성이 호엔잘츠부르크 성채이다.

# 안토니오 살리에리와
# 볼프강 아마데우스 모차르트

"내가 모차르트를 죽였어."

안토니오 살리에리(Antonio Salieri)가 말년에 치매에 걸려 병원에 입원했을 때 한 말로 그의 이 한마디는 병원 밖으로 흘러나갔다. 그는 치매에 걸리기 전 모차르트의 죽음에 대한 의혹에 명확히 혐의를 부인했지만, 한번 입 밖으로 나온 말은 주워담을 수 없었다.

모차르트가 독살당했다는 음모적 소문의 범인이 살리에리가 아닐까 하는 시민의 의혹에 살리에리는 극구 부인했으나 소문은 가라앉지 않았다. 그가 앙심과 시기심에 사로잡혀 젊은 천재, 모차르트를 죽였다는 소문으로 그는 괴롭힘을 당했다.

그 후 살리에리는 자신을 살인자로 낙인 찍은 악의적인 소문에 정신적으로 짓눌려 지냈고, 그의 음악 인생도 뒤에서 몰래 비웃는 이들 때문에 발목이 붙잡혔다. 상황이 악화되어 1823년에 치매로 입원했을 때는 정처 없이 다니다가 정신이 나간 듯 자신이 모차르트를 죽였다고 외쳤다.

오늘날 살리에리에 대한 세간의 인식은 주로 '모차르트를 해친 재능 없는 음악가'라는 데 그치고 있다.

모차르트는 자신의 몸 상태가 급속히 나빠져, 죽기 직전 말했다.

▲**모차르트의 임종**_ 모차르트의 죽음은 그를 질투한 살리에리나 프리메이슨이 관여되었다는 음모설이 존재하는데, 그 진실은 여러 추측을 낳고 있다.

"누가 나에게 독을 먹인 것이 아닌가?"

진위는 알 수 없지만 이런 말을 했다고 하는데, 베토벤(Ludwig van Beethoven)의 대화록에도 이런 얘기가 등장한다. '살리에리는 분명 이런 의혹으로 큰 시달림과 스트레스를 받았을 것이다.'

모차르트가 죽은 이후 평생을 스트레스 속에 살던 살리에리는 죽기 2년 전인 1823년 치매로 요양소에 실려간 후 종종 혼잣말을 뇌까렸다.

살리에리는 베네치아 공화국의 레냐노에서 태어났다. 어렸을 때부터 형에게서 쳄발로와 바이올린 등을 배웠는데 음악적 재능에 상당한 두각을 보였다고 한다. 그는 부모를 일찍 여읜 뒤 가세가 몰락하여 이탈리아 곳곳을 옮겨 다니며 살았다.

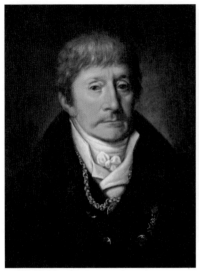

▲안토니오 살리에리의 초상_ 살리에리가 평생 자신을 괴롭힌 모차르트를 저주하면서 신을 향해 내뱉는 독백이다. 하지만 그는 재능 없는 음악가가 아니라, 베토벤을 비롯한 많은 음악가의 은사였으며, 당대 성악 기법의 정점에 서 있었음을 의심할 여지가 없다.

▲요제프 2세의 초상_ 신성로마제국 황제. 철저한 중앙집권체제로 농노제의 폐지, 독일어의 공용어화, 수도원의 해산 등 급진적인 개혁을 단행하였다.'계몽주의 전제군주'로 아버지 프란츠 1세가 죽은 뒤 황제가 되어 어머니 마리아 테레지아와 공동통치를 하였다.

1766년, 어려서부터 음악에 재능을 보인 살리에리는 열네 살 때 그를 눈여겨 본 작곡가 플로리안 가스만(Florian Leopold Gassmann)의 주선으로 오스트리아에 진출했다. 스물네 살 때 오스트리아 궁정의 인정을 받아 궁정 오페라 감독으로 임명됐으며, 38세 때는 황실의 예배와 음악 교육을 책임지는 '카펠마이스터(관현악단이나 합창단의 지휘자)'가 됐다. 이것은 음악가로서는 오스트리아 제국 최고의 직위이다.

모차르트가 1781년 스물다섯의 나이에 잘츠부르크에서 빈에 진출하였다. 빈에서 모차르트가 살리에리를 만났을 당시, 살리에리는 빈의 카펠마이스터라는 확고한 직책을 가진 단연 최고의 음악가였다.

▲오페라 〈피가로의 결혼〉의 한 장면

　또한 요제프 2세(Joseph II)의 총애를 받으며 제국의 궁정 음악가로 이미 확고한 위치를 차지한 상태였다. 빈에서 유일했던 이 음악 라이벌은 독일파와 이탈리아파의 여러 전선에서 부딪치는 관계였다. 하지만 각파를 이끄는 중요 인물이었던 모차르트와 살리에리 간에 서로 개인적인 원한이 있었다는 특별한 증거는 없다. 반면에 살리에리는 모차르트를 도와주었다고 한다.

　1788년 궁정 카펠마이스터로 임명된 직후 살리에리는 자신의 오페라를 공연하지 않고 그 대신에 모차르트의 〈피가로의 결혼〉을 무대에 올렸다.

　1790년 레오폴트 2세의 대관에 즈음해서는 직접 모차르트의 미사곡을 지휘했다. 두 사람은 나아가 공동으로 칸타타 〈오펠리아의 회복〉을 작곡하기도 했다. 모차르트가 부인 콘스탄체(Constanze)에게 보낸, 오늘날 남아 있는 마지막 편지는 모차르트에 대한 살리에리의 호의와 애정을 분명히 보여준다.

▲오페라 〈타라르〉의 한 장면_ 살리에리의 작품으로 용감한 군인 사령관 타라르의 이야기로, 민중과 군인들이 그를 흠모하는 가운데 이를 질투한 폭군 아타르가 복수심에 타라르의 부인을 유괴한다. 마침내 아타르의 독재정치를 견디지 못한 민중이 반란을 일으키고, 폭군은 자살하며, 민중은 타라르를 새로운 군주로 맞이한다. 군주의 심경변화로 말미암아 좋은 결말로 이어지는 살리에리의 오페라는 전제주의 시대에 주류를 이루었던 대본과 현저하게 차이가 났다. 게다가 군주의 죽음, 더군다나 자살은 상당히 드문 경우였다.

"내가 살리에리를 〈마술 피리〉 공연 극장으로 데려갔지. 살리에리는 집중해서 감상했고, 서곡에서부터 마지막 장면까지 한 부분도 빼놓지 않고 '브라보! 아름다워!'를 외쳤어."

〈피가로의 결혼〉이 초연되고 1년 뒤, 파리 오페라계에는 살리에리가 쓴 5막짜리 오페라 〈타라르〉가 무대에 올랐다. 살리에리는 장중한 아리아를 쓰면서도 한편으로는 희극적 전통에서 비롯된 낭독조의 흐름에 공감했다. 그는 〈타라르〉를 스스로 '희비극 양식의 오페라'라고 규정했다.

실제 살리에리는 궁정에서의 활약 및 교수활동에서 높은 평가를 받았을 뿐 아니라 온화한 인품으로도 알려져 있었다. 고아였던 그는 플로리안 가스만의 호의로 좋은 교육을 받고 빈 궁정에 소개될 수 있었던 일을 평생 가슴에 기억했으며 이 때문에 대부분의 제자를 무료로 가르쳤다.

▲카를 마리아 폰 베버의 초상_ 베버는 이탈리아 오페라의 음악 풍토에서 벗어나 새로운 감각의 독일 오페라를 출범시킨 독일 음악의 영웅이다. 독일파인 그는 콘스탄체의 사촌으로 모차르트의 죽음에 살리에리의 음모를 제기하였다.

▲프란츠 요제프 하이든의 초상_ 교향곡과 현악 4중주곡의 형식을 완성한 '교향곡의 아버지.' 하이든의 음악적 특징은 멜로디가 신선하고 순수하며 온화하고 소박할 뿐만 아니라, 형식적인 질서와 통일성이 있어서 고전적인 전형을 보여준다.

살리에리가 모차르트를 시기하여 그를 독살했다는 소문은 모차르트 사후 빈의 이탈리아파 음악가들과 독일파 음악가들 사이의 알력이 심화(深化)되면서 나타났다. 그 중심에는 〈마탄의 사수〉와 〈무도에의 권유〉로 유명한 카를 마리아 폰 베버(Carl Maria von Weber)가 있었는데, 이는 베버가 지독한 국수주의자였던 데다 모차르트의 부인 콘스탄체와 사촌지간이었기 때문이었다.

이른바 저주받은 맞수인 모차르트의 독살자로 알려진 살리에리는 현재도 지나치게 과소평가된 작곡가이다. 당시 음악계의 정점에 선 인물이었으며, 프란츠 요제프 하이든(Franz Joseph Haydn) 같은 동시대 작곡가들과의 교류가 활발했음은 물론이고, 그가 가장 높은 평가를 받는 부분은 교육자로의 역할이다. 게다가 대다수 후배 무명 음악가들의 주머니 사정을 뻔히 알던 살리에리는 무료로 교습을 해줬다고 한다.

▲**모차르트와 살리에리_** 뛰어넘을 수 없는 모차르트의 곡 연주에 갈망하는 살리에리의 모습이다.

　베토벤은 1792년 본에서 빈으로 이주한 뒤 당대의 유명 음악 교사들을 찾아다녔다. 바쁜 모차르트는 4개월만 가르침을 주었고, 하이든도 런던으로 활동 무대를 옮기는 바람에 베토벤의 가르침을 2년으로 끝냈다. 하지만 살리에리는 서른 살의 베토벤에게 1800년부터 오페라를 비롯한 성악 작법과 하이든이 모두 알려 주지 못한 대위법을 가르쳤다. 베토벤은 여러 편지와 방대한 분량의 대화록에서 '살리에리 선생'에 대한 존경심을 자주 드러냈다.

　프란츠 슈베르트(Franz Peter Schubert)에게는 살리에리의 역할이 훨씬 컸다. 일곱 살에 불과했던 슈베르트가 뛰어난 음악성을 갖췄다는 사실을 발견하고 4년 뒤 빈의 음악원에 입학할 수 있도록 주선해 준 주인공이 살리에리였기 때문이다. 이밖에 살리에리는 피아노의 귀재였던 프란츠 리스트(Franz Liszt)를 가르쳤고, 그를 오스트리아 궁정 사회에 널리 소개했다. 베토벤의 제자였던 카를 체르니(Carl Czerny)도 지도하여 음악사의 한 장을 바꾸기도 했다.

# 볼프강 아마데우스 모차르트와
# 콘스탄체 모차르트

볼프강 아마데우스 모차르트(Wolfgang Amadeus Mozart)는 1756년 1월 27일에 오스트리아의 잘츠부르크에서 태어났다. 그의 아버지인 레오폴트 모차르트(Leopold Mozart)는 잘츠부르크 대주교의 궁정 관현악단의 부악장이었는데, 모차르트의 누나인 난네를(Nannerl)을 어려서부터 가르쳤고, 이를 모차르트는 지켜보았다. 세 살 때부터 모차르트는 누나가 하는 것을 보고, 스스로 건반을 다루고 연주하는 법을 터득했다.

아버지 레오폴트는 어린 아들의 재주를 알아보았다. 그는 아들의 음악적 재능이 뚜렷이 빛을 발하자 작곡을 그만두고 오로지 모차르트에게 피아노와 바이올린을 가르쳤다.

아버지 레오폴트는 아들의 출세를 위해 6살의 모차르트와 그의 누이를 데리고 1762년 유럽 연주 여행길에 올랐으며 이후 10년 동안 모차르트는 유럽 각지를 여행하였다. 이 여행을 통해 유럽 각지에서 유행하는 음악과 중요한 음악가들을 만날 수 있었기에 모차르트의 음악 인생에 큰 자산이 되었다.

▶레오폴트 모차르트_ 모차르트의 아버지로 아들 모차르트가 그의 가치를 가렸지만, 그도 당대의 인기 있는 음악가였다.

▲**모차르트의 가족 초상_** 가운데가 볼프강, 왼쪽에 마리아 난네를, 오른쪽에 레오폴트 모차르트, 벽에 걸려 있는 액자는 죽은 어머니의 초상화이다.

이후 모차르트의 연주 여행은 계속되었다. 특히 3차 여행은 이탈리아로 향했는데, 이 여행은 연주 여행이라기보다 작곡 여행이라고 부르는 것이 더 어울릴 정도로 소년 모차르트의 역량이 빛났던 여행이었다. 이 여행의 성과 덕분에 모차르트는 훗날 당대 최고의 오페라 작곡가가 될 수 있었다. 여행이 계속되던 이듬해 로마에서는 시스티나 성당에서 연주된 종교 음악인 〈미제레레 (Miserere, 주여 우리를 불쌍히 여기소서)〉를 2번 듣고 거의 그대로 악보로 옮겨서 사람들을 놀라게 했다.

1770년 4월, 열네 살이던 모차르트는 아버지와 함께 로마 시스티나 성당 부활절 미사에 참석했다. 오직 성 주간에 바티칸의 시스티나 성당에서만 그 곡을 들을 수 있어서 모차르트 부자가 그곳을 찾은 것이다.

그 곡을 들은 어린 모차르트는 크게 감명을 받아 그날 밤잠을 이루지 못했다. 저녁 미사에서 들은 음을 기억하여 종이 위에 그대로 옮겨 놓았다. 그 행위는 분명히 위법이었지만, 그렇게라도 해야 마음이 진정될 것 같았다. 이 사실을 안 아버지 레오폴드는 당황하면서도 아들의 암보 실력에 감탄하였다. 결과적으로 〈미제레레〉는 교황청이 독점할 수 없는 곡이 되어 버렸다. 이 악보의 작곡자는 그레고리오 알레그리(Gregorio Allegri)인데 자신의 죄를 참회하며 만들었다고 한다.

1773년 고향 잘츠부르크로 돌아온 모차르트를 그곳의 영주였던 대주교 히에로니무스 콜로레도(Hieronymus Graf von Colloredo)가 궁정 음악가로 발탁한다. 이제 열일곱 살이 된 모차르트는 신동으로서의 이미지를 벗고 본격적인 직업음악가의 길에 들어선 것이다. 이미 뛰어난 작곡가로 유명해진 모차르트에게 여기저기서 작품 의뢰가 들어왔으며, 이를 바탕으로 활발하게 작곡 활동을 하였다.

▲**히에로니무스 그라프 폰 콜로레도**_ 잘츠부르크 대주
교로 그는 모차르트의 첫 번째 후원자였다.

▲**알로이지아 베버**_ 모차르트의 첫사랑인 알로이지아
의 초상이다.

하지만 궁정 음악가로 전속되어 있어 자신의 능력과는 반대로 경제적으로
풍요하지 못했다. 그로부터 얼마 후, 더 나은 미래를 갈망하던 거장은 빈에 정
착했다. 하지만 구직의 길은 매우 험난했다. 아버지와 함께 빈과 뮌헨에서 직
장을 구하려 했으나 실패하였고 만하임의 유서 깊은 교향악단에 취직하려 했
으나 좌절되었다. 대신 소프라노 가수로 데뷔를 준비하고 있던 열일곱 살의
소녀 알로이지아 베버(Aloysia Weber)를 만나 그녀의 음악선생이 되었는데, 둘은
곧 사랑에 빠졌으며 모차르트는 청혼까지 했다.

하지만 당시 모차르트는 직장을 그만두고 제대로 돈을 벌지 못해서 상당히
많은 빚을 진 상태였다. 아들의 출세에 목을 매고 있던 아버지의 간곡한 만류
로 일단 연애 감정을 접고 구직을 위해 프랑스 파리로 떠난다. 그런데 파리에
서는 분위기가 더 좋지 않았다. 파리에 함께 왔던 모차르트의 어머니가 전염
병에 급사하고 말았다. 결국, 모차르트는 파리에서도 안정된 직장을 얻지 못
하고 파리 교향곡 같은 몇몇 작품만 남긴 채 쓸쓸하게 그곳을 떠났다.

아버지 레오폴트는 이처럼 자기 아들이 외국에서 성과를 거두지 못하고 아내마저 허무하게 잃게 되자, 결국 고향인 잘츠부르크의 복귀를 제안했으며, 되는 것이 없던 모차르트는 망설임 끝에 잘츠부르크 복귀를 결심한다. 하지만 월급은 좀 올랐지만 콜로레도 대주교는 여전히 변하지 않았고 음악 환경은 열악했다.

이후 상황이 받쳐주지 않아 한동안 잠잠했다가, 이듬해 바이에른 선제후 칼 테오도르(Karl Theodor)가 궁정 카니발에 상연할 목적으로 모차르트에게 오페라 〈크레타의 왕 이도메네오〉를 의뢰하였는데, 이 오페라가 1781년 1월 뮌헨에서 성공을 거두면서 숨어 있던 오페라 작곡가의 실력이 본격적으로 터지기 시작했다.

이 이도메네오는 모차르트의 음악 인생에서 매우 중요한 작품인데, 성인이 된 모차르트의 실질적인 출세작이자 나락으로 끝날 뻔했던 모차르트의 역량을 확인할 수 있는 계기가 되었기 때문이다.

1781년 3월, 모차르트는 신성 로마 제위를 계승한 요제프 2세(Joseph II)의 대관식에 자신의 고용주인 콜로레도 대주교를 따라 참석하게 된다. 여기서 모차르트는 잘츠부르크에서 받는 연봉의 절반이 넘는 액수를 제안받고 황제 앞에서 연주하려고 했는데, 콜로레도 대주교가 이를 거부하는 바람에 두 사람 사이에 큰 언쟁이 벌어졌다. 자신을 하인으로 취급하면서 사사건건 간섭하는 콜로레도 대주교에게 모차르트는 잘츠부르크로 돌아온 즉시 사표를 제출하고는 주저하지 않고 빈으로 떠났다.

빈에 도착한 모차르트는 더는 왕궁이나 지방 귀족들에게 굽실거리면서 자리를 얻으려 하지 않았고, 전업 작곡가의 길을 선택한다. 모차르트가 전업 작곡가라는 당시로써는 새로운 '직종'의 창시자에 가깝다는 사실은 사회사(혹은 역사사회학) 및 예술사적으로 매우 의미 있는 일이다. 전업 작곡가 이전의 음악가들이 거의 궁정악사, 악장이나 교회 전속 음악가로 직업이 협소하게 정해져 있었던 반면, 전업인 프리랜서가 되면서 당대의 계몽주의 사상과 맞물려, 음악의 패러다임이 바뀌기 시작한 현상이자 원인이 되었기 때문이다. 단적으로 모차르트의 전례가 없었다면, 베토벤의 활동이나 이후 슈베르트를 위시한 낭만파 음악, 다시 현대음악의 시작인 쇤베르크 등으로 이어지는 음악의 시대사적 변화가 가능했던 하나의 사회 구조적인 요인은 형성되기 어려웠을 것이다.

빈에 정착한 모차르트는 자유로운 몸이지만 그만큼 책임이 따랐다. 당장 그는 자신이 머물 거처를 마련해야 했다. 일단 콜로레도 대주교의 빈 저택에서 일하던 사람들의 호의로 저택의 별사(別舍)에 머물렀는데 언제 쫓겨날지 모르는 형편이었다. 이때 만하임의 옛 연인 알로이지아의 집이 빈에서 하숙집을 하고 있다는 것을 알게 되었고, 그는 잠시만 머물 생각으로 그녀의 숙박업소로 옮겼다.

▲젊은 시절의 콘스탄체의 초상.

그러나 옛사랑 알로이지아는 이미 연극배우와 결혼하여 따로 살고 있었고, 그녀의 두 여동생 콘스탄체(Constanze)와 조피(Sophie)가 하숙집에 살고 있었다. 모차르트는 이 쾌활한 소녀들과 재미있게 지낸 나머지 잠시 머물려던 계획을 바꾸어 계속 하숙집에 머무르게 된다. 그러다가 콘스탄체와 눈이 맞아 연인으로 발전한다.

두 사람의 사랑은 깊어져 결국 결혼 약속을 하는데, 문제는 양가의 부모였다. 일단 모차르트의 아버지가 이 결혼을 결사적으로 반대했다. 모차르트의 간곡한 설득에 그의 아버지는 결국 "네가 알아서 하라"는 식으로 설득을 포기해 버렸고, 콘스탄체의 어머니는 모차르트가 빈에서 나름 잘나가는 것을 보고 결국 딸과의 결혼을 승낙하여 1782년 10월에 두 사람은 결혼하게 된다.

콘스탄체는 스무 살의 나이로 모차르트와 빈에서 결혼했다. 모차르트와는 여섯 살 차이였으므로 당시 모차르트는 스물여섯의 나이였다. 두 사람의 애정은 원만하였다고 한다. 하지만 일부에서는 콘스탄체를 두고 악처(惡妻)라고 매도하고 있다.

▲**소크라테스와 크산티페_** 크산티페가 소크라테스의
머리에 물을 뿌리는 장면이다. 그녀는 소크라테스보다
30살이나 어린 아내로 최악의 악처로 낙인됐다. 하지만
크산티페는 제자들과 철학을 논하며 돈 한 푼 벌지 못한
소크라테스를 백수건달로 경멸하여 악처가 되었다.

▲**톨스토이와 소피아_** 소피아는 톨스토이의 아내이자
소설 〈전쟁과 평화〉의 여주인공인 나타샤의 모델이다.
18세의 소피아는 34세의 톨스토이와 결혼하여 13명의
자녀를 낳았다. 하지만 톨스토이와의 끝없는 갈등으로
악녀로 낙인됐다.

　심지어는 그녀를 두고 소크라테스(Socrates)의 아내 '크산티페(Xanthippe)'와 톨
스토이(Leo Tolstoy)의 아내 '소피아(Sophia)'와 더불어 세계 3대 악처라고 힐난하고
있다. 그들은 콘스탄체의 과소비가 모차르트의 성공에도 불구하고 항상 빚에
시달린 원인이라고 했다. 모차르트 본인과 콘스탄체의 과소비는 일정 부분 사
실이기도 했다. 하지만 빈에서 성공을 거둔 모차르트는 많은 수입을 챙겼으나
그의 씀씀이는 수입보다 컸다. 어린 시절, 왕족과 귀족들에 둘러싸여 환호와
박수를 받고 자란 모차르트는 그들의 생활을 따라 했다. 일정하게 들어오는
수입이 없는 가운데 돈은 있는 대로 쓰고 보자는 개념 때문에 의뢰해 오는 작
품이 줄자 경제적으로 빚만 지고 어려워진 것이다.

　콘스탄체는 모차르트와의 사이에서 여섯 자매를 출산했다. 두 사람의 결혼
생활 9년 동안 4남 2녀를 두었으니 그녀는 거의 6년이라는 세월을 임신 상태
였으며 그러다 보니 거동이 불편하여 방에만 박혀 있는 경우가 많았다.

▲모차르트와 콘스탄체

　게다가 잦은 출산으로 몸이 무척 허약하였다. 병치레가 많았으나 모차르트
는 별로 살뜰하게 관심을 기울여 주지 않았다. 오히려 콘스탄체가 임신으로
몸이 무거운 것을 기회로 친구들과 함께 밤마다 술을 마시며 흥청거렸다.

　더욱이 콘스탄체는 자신의 뱃속으로 난 자식 중 넷을 잃고 아들 둘만 건사
하였다. 아이를 잃은 어머니는 자연히 남편 모차르트가 원망스러울 것이다.
쪼들리는 생활에 아이들을 지켜내려고 모차르트에게 돈을 벌어오라 타박을
했을 것이다. 이런 점을 두고 콘스탄체가 세계 3대 악처라고 한다면 이 세상
모든 부인이 악처의 반열에 들 것이다.

　모차르트는 스스로 궁정에서 뛰쳐나왔으면서도 프리랜서 음악가로 고단한
자유 음악인의 삶을 영위하다가 '평온한 빵'을 위해 다시 한번 궁정 직위를 얻
고자 노력했다. 그는 고상한 서민이든 우아한 귀족이든지 간에 돈을 들고 오
면 대환영이었다. 그는 양쪽 계급의 살롱을 모두 드나들었다. 그의 작품은 대
중가요와 마찬가지로 개혁을 꿈꾸는 시민계급의 이상과 더불어 연주되었지
만, 그와 똑같은 호의로 지체 높은 자들의 수요에도 응했다.

▲**모차르트와 콘스탄체_** 모차르트는 병석에서도 돈을 벌기 위해 곡을 써야 했다.

　모차르트는 아픈 몸을 돌볼 새도 없이 빈에서 자신의 마지막 오페라가 된 〈마술피리〉를 초연했다. 이 작품의 초연은 성공적이었으나 이와 별도로 그의 건강은 점점 나빠졌는데, 이런 상황에서도 쉬지 못하고 레퀴엠(Requiem, 진혼곡)의 작곡에 매달려야 했다. 이 레퀴엠은 당시 스물여덟 살의 젊은 귀족이었던 프란츠 폰 발제그 백작이 거액을 주고 스무 살에 죽은 자기 아내를 애도하기 위한 목적으로 작곡을 의뢰한 것이다.

　모차르트는 작곡료의 절반을 미리 받고 완성해 달라는 독촉을 받았는데 건강이 나빠져 작곡에 속도를 내기 힘들었다. 그리고 11월 20일, 고열과 부종에 시달리다가 급기야는 구토하면서 쓰러졌다. 콘스탄체와 처제 조피가 그를 간호하고 가족 주치의에게 치료를 맡겼으나 차도가 없었다. 결국, 그는 1791년 12월 5일 레퀴엠의 완성을 보지 못하고 사망했다. 이 레퀴엠은 결국 자신을 위한 곡이 되어 버린 셈이다.

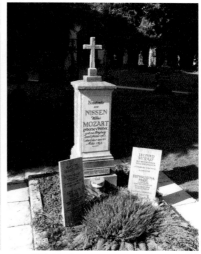

▲모차르트의 가묘 묘비　　　　　　　▲콘스탄체의 묘비

　　모차르트는 조촐한 장례식을 치르는 가운데 빈의 공동묘지에 매장되었다.
이 점에서 콘스탄체의 안티(anti)들은 또다시 그녀를 공격한다. 베토벤이나 슈
베르트 등은 빈의 중앙 묘지공원에 잘 안장되어 있는데, 모차르트의 묘는 찾
을 수가 없다는 거였다. 더욱이 그녀가 장례식에 참석하지 않았고 모차르트의
악보를 헐값에 팔아넘겼다고 비난하였다.

　　그러나 콘스탄체는 모차르트가 남긴 많은 빚을 짊어져야 했다. 음악사에서
첫 번째 손가락에 꼽을 정도의 영웅인 남편을 잃고 홀로서기를 해야 했던 콘
스탄체의 이후 행적을 보면 그녀를 비난했던 안티들은 뭐라고 할까?

　　콘스탄체는 1762년 1월 5일 독일의 첼 임 비젠탈(Zell im Wiesental)이라는 작은
마을에서 태어났다. 그녀는 모차르트가 세상을 떠난 후 무려 51년을 더 살았
다. 모차르트는 서른다섯의 나이에 세상을 떠났는데, 콘스탄체는 꼭 여든 살
까지 살다가 노환으로 세상을 떠났다.

모차르트는 1791년에 죽으면서 빚을 많이 남겨 놓았다. 결국, 콘스탄체만 곤란하게 되었다. 이 시점에서 콘스탄체의 사업 능력이 빛을 발휘하지 않을 수 없었다. 그녀는 빈에 와서 어머니와 함께 하숙집을 운영하였으므로 세상 물정에 대하여 어느 정도 숙달해 있었다.

콘스탄체는 정부에서 남편 모차르트의 연금을 받는 것이 급선무라고 생각했다. 그래서 평소에 모차르트를 후원해 주었으며 모차르트가 세상을 떠나자 장례식까지 도맡아 준 고트프리트 반 슈비텐(Gottfried van Swieten) 남작을 통하여 레오폴드 황제(Leopold)를 알현하여 황제에게서 연금을 주겠다는 약속을 받아 냈다. 모차르트는 한때 궁정악단에서 일했기 때문에 공무원으로 간주하여 연금을 받아낼 수 있었다. 이때 콘스탄체는 황제에게 연금을 요청하는 편지를 보내는데 당당함이 보인다.

"그(모차르트)는 마음만 먹으면 다른 곳에서 충분히 부를 좇을 수 있었을 것입니다. 여러 곳에서 자주 제의가 들어왔을 때 일찌감치 수락했다면 자기 가족을 호의호식 시켜줄 수도 있었으나, 그는 오로지 이곳의 황궁에 봉사함으로써 자신의 명성을 드날리고 싶어 했던 것입니다.

폐하, 모든 사람은 적이 있습니다. 그러나 단지 뛰어난 재능이 있다는 사실 때문에 저의 남편만큼 적에게 맹렬하면서 끊임없는 공격을 받고 중상모략을 당한 사람은 아무도 없습니다. 그가 남긴 빚은 10배나 과장되었습니다. 저는 제 생명을 걸고 3천 플로린이면 그의 빚 전부를 갚을 수 있음을 보증합니다. 저희는 고정된 수입이 없었고, 아이들이 많은데다, 제가 돈이 많이 드는 심한 병으로 1년 반이나 고생했습니다. 폐하, 자비로운 마음으로 허락해 주실 수 없 겠습니까?"

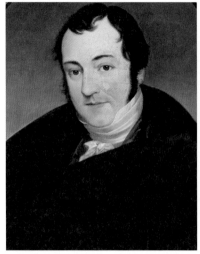

▲칼 토마스_ 모차르트의 장남.　　　　　　▲프란츠 사버_ 모차르트의 차남.

　젊어 한때는 좀 철이 없었을지 몰라도 그녀는 두 아들을 키우기 위해 발 벗고 나섰다. 콘스탄체는 추모음악회를 통하여 상당액의 수입을 보았다. 쉬카네더도 뷔덴극장에서의 하루치 공연을 콘스탄체를 위해 마련하여 입장료 전액을 전달한 일이 있다.

　콘스탄체는 남편 모차르트의 유고를 출판하는 사업을 펼쳤다. 그리하여 빚도 갚고 생활도 여유있게 되었다. 그녀는 어린 아들 칼과 프란츠를 프라하로 보내 공부하게 했다. 프라하대학교의 철학 교수를 지낸 사람으로서 모차르트와 친분이 두터운 프란츠 사버 니메체크(Franz Xaver Niemetschek)의 집에 보내 교육을 받도록 했다. 칼 토마스(Carl Thomas)는 1794년에 니메체크의 집에 가서 3년 동안 살았으며 동생 프란츠 사버(Franz Xaver)는 1795년에 가서 6개월 동안 살다가 돌아왔다. 니메체크는 아버지 없는 아이의 대부 역할을 하였다. 콘스탄체는 니메체크와 협동하여 처음으로 모차르트의 자서전을 작성하기도 했다.

모차르트가 세상을 떠난 지 6년 후인 1797년, 35세의 젊은 미망인인 콘스탄체는 게오르그 니콜라우스 폰 니센(Georg Nikolaus von Nissen)이라는 덴마크 외교관 겸 작가를 만났다. 니센은 콘스탄체의 집에 세들어 살았다. 그러다가 서로 뜻이 맞아서 1798년 9월부터 아예 동거하기 시작했고 결혼식은 한참 후인 1809년에 올렸다. 모차르트가 눈을 감은 지 18년이 지나서의 일이었다.

니센은 빈에서의 근무가 끝나 코펜하겐으로 돌아가게 되자 콘스탄체도 함께 데리고 갔다. 콘스탄체는 1810년부터 1820년까지 10년 동안 코펜하겐에서 살았다. 그러면서 새 남편인 니센과 함께 여행을 자주 다녔다. 주로 독일과 이탈리아를 방문하였다.

그런 후 뜻한 바 있어서 1824년부터 잘츠부르크에 정착하여 살게 되었다. 다행히도 니센은 착실하였고 무슨 일이든 열심이었다. 니센은 콘스탄체에게 모차르트의 자서전을 함께 쓰자고 제안하였다. 그리하여 1828년 콘스탄체는 니센과 공동으로 〈모차르트 자서전〉을 집필하고 발간하였다. 불행하게도 니센은 1826년에 모차르트의 자서전이 출판되는 것을 보지 못한 채 세상을 떠났다. 콘스탄체는 두 번째 남편인 니센의 묘비에다 '콘스탄체의 남편' 대신 '모차르트의 미망인의 남편'이란 문구를 새겨 넣었다.

콘스탄체는 두 번째 남편이 세상을 떠난 후 언니 알로이지아와 동생 조피를 잘츠부르크로 불러 함께 살면서 말년을 보냈다. 두 여자도 모두 남편을 여의고 혼자 몸이어서 콘스탄체가 잘츠부르크에 와서 함께 살자고 하자 두말하지 않고 왔다.

콘스탄체는 잘츠부르크에서 1842년에 세상을 떠났다. 첫 번째 남편인 모차르트가 세상을 떠난 지 51년 후였으며 두 번째 남편인 니센이 세상을 떠난 지 16년 후였다.

## 역사와 예술로 빛나는 도시 로마

"모든 길은 로마로 통한다."

위의 명언대로 고대 로마제국의 숨결이 살아 있는 로마는 서양 문명을 대표하는 도시이다. 어느 곳을 통하여 로마시에 진입해도 로마의 유적을 쉽게 만날 수 있다.

우리의 서울역처럼 로마의 가장 메인 역인 테르미니역에 도착하여 5분 거리에 자리하고 있는 산타마리아 마조레 대성당(Basilica di Santa Maria Maggiore)을 만나볼 수 있다.

꿈속에서 성모 마리아를 만나 눈이 내리는 곳에 성당을 지으라는 계시를 받아 지어진 성당으로 성 베드로 대성당(San Pietro Basilica), 라떼라노 대성당(San Giovanni in Laterano), 성 밖의 성 바오로 성당(St. Paul's fuori le mura)과 더불어 로마의 4대 대주교좌 성당으로써 이곳도 바티칸이다. 처음 세운 후 여러 번의 개보수를 거쳤으며 우뚝 솟은 성당의 정면은 1743년에 바로크 양식으로 개축되어 오늘에 이르고 있다.

안으로 들어가면 금빛의 천장화가 눈길을 끈다. 성모 마리아의 대관식을 그린 이콘 화풍의 모자이크가 돔 형태의 천장을 장식하고, 미켈란젤로가 지은 예배당은 가톨릭 신자들에게 필수 코스이기도 하다.

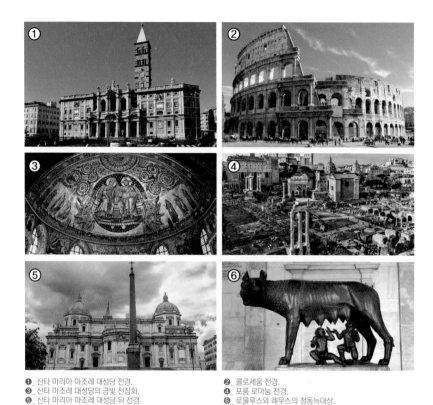

❶_ 산타 마리아 마조레 대성당 전경.
❸_ 산타 마조레 대성당의 금빛 천장화.
❺_ 산타 마리아 마조레 대성당 뒤 전경.

❷_ 콜로세움 전경.
❹_ 포룸 로마눔 전경.
❻_ 로물루스와 레무스의 청동늑대상.

    로마는 콜로세움(Colosseum)과 포룸 로마눔(Forum Romanum)이 내려다보이는 나지막한 팔라티노 언덕에서 시작되었다. 로마에서 흔히 볼 수 있는 것은 늑대의 젖을 빠는 어린아이의 그림이나 조각상을 볼 수 있다. 이 아이들이 로마의 시조가 되는 로물루스와 레무스 쌍둥이 형제로 그들은 팔라티노 언덕에서 늑대의 젖을 먹고 자랐다. 훗날 서로 세력 다툼을 벌이다가 로물루스가 형인 레무스와 세력 다툼을 벌여 그를 죽이고 팔라티노 언덕에 마을을 세운 것이 로마의 기원이 되었다.

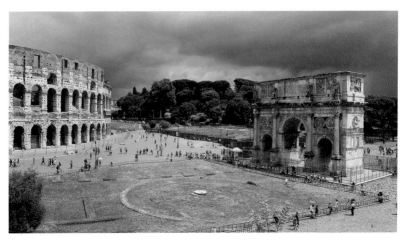
▲콘스탄티누스 개선문_ 콜로세움 바로 아래에 있다.

팔라티노 언덕에 오르면 포로 로마노의 전경이 한눈에 들어온다. 포로 로마노는 고대 로마인들이 생활하는 데 필요했던 시설이 모여있는 곳으로 신전과 공회당 등의 공공기구가 있던 곳이다. 안타깝게도 현재 대부분은 기둥 일부와 터로 그 존재의 흔적을 확인할 수 있다.

그리고 로마를 상징하는 콜로세움의 위용을 마주할 수 있다. 과거 콜로세움은 검투사들의 경기를 치르기 위한 장소였다. 고대 로마 유적 중 가장 크고 웅장한 경기장으로 플라비우스 원형 극장이라는 정식 이름이 있으나 콜로세움이라 부르고 있다.

콜로세움을 방문하면 자연히 콘스탄티누스 개선문(Arch of Constantine)을 만나게 된다. 기독교를 공인한 콘스탄티누스 황제가 그의 라이벌 막센티우스를 물리치고 세운 승리의 문으로 당시 전쟁에서 이긴 장군들은 반드시 이 문을 통과해 황제에게 승전을 보고했다고 한다. 로마에 있는 개선문 중 가장 크며 파리의 개선문도 이것을 본떠 지은 것이다.

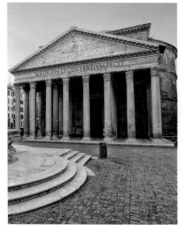

▲**판테온**_ 고대 로마의 흔적이 담겨 있는 건축물이다. ▲**카페 타짜도르**_ 로마의 유서 깊은 카페이다.

로마에서 가장 완벽한 형태로 남아있는 고대 유적으로는 판테온(Pantheon)을 들 수 있다. 코린트 양식의 기둥으로 그리스 신전을 떠올리게 하는 판테온은 역사적 가치가 높게 평가되는 유적이다. 판테온 안을 들어가면 마치 고대의 세상에 들어온 듯한 착각마저 들 정도이다. 르네상스의 3대 화가 중 라파엘로의 무덤이 이곳에 있다. 판테온 근처에는 로마 3대 카페 중 하나인 카페 타짜도르(Tazza d'Oro)가 있다.

판테온을 뒤로하고 마치 정글의 도시 사이에 나타나는 듯한 거대한 트레비 분수(Fontana di Trevi)를 만날 수 있다. 로마의 대표적 바로크 양식의 건축물로 로마에서 가장 유명한 분수이다. 세 갈래의 수로가 합쳐진 지점에 세워져 트레비 분수라는 명칭이 붙었다. 기원전 19세기 수도교를 통해 로마에서 22km 떨어진 샘에서 이곳까지 물이 운반되어 왔다고 하는데, 트레비 분수를 이루고 있는 포세이돈과 그의 아들 트리톤 석상과 함께 후단에 새겨진 부조까지 하나 하나 놓칠 곳 없는 역사의 흔적이 남아있다.

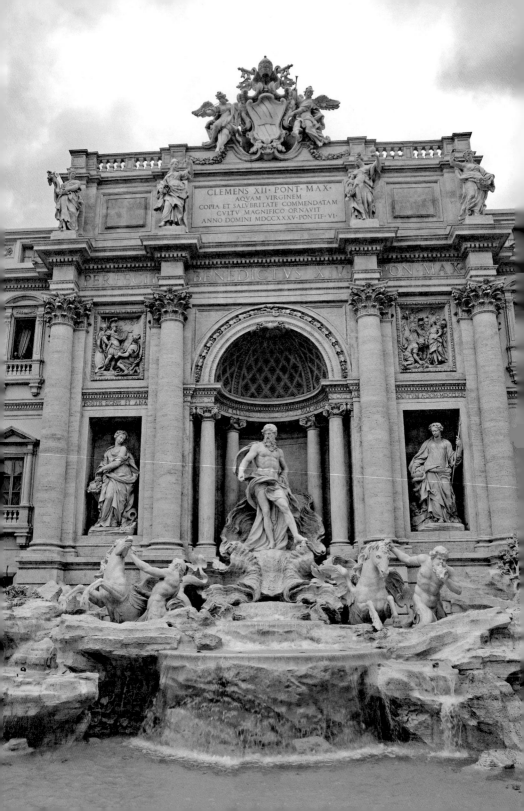

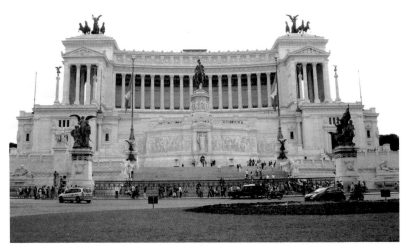

◀**트레비 분수**_ 로마 바로크 양식의 대표적 분수이다. ▲**비토리오 엠마누엘레 2세 통일 기념관**_ 로마의 통일을 이룬 기념비적 건축물이다.

로마는 유적의 도시라 할 만큼 가는 곳마다 고대 유적을 만날 수 있다. 무심코 지나가는 거리에서도 마주칠 수 있고 또는 멀리서도 그 모습을 목격할 수 있다. 베네치아 광장(Piazza Venezia)을 향하다 보면 멀리서 먼저 눈에 들어오는 거대한 흰색 건축물이 눈에 들어온다. 마치 미국의 국회의사당을 옮겨온 것처럼 웅장함을 나타내고 있는데 가까워질수록 그 위용에 다시 한번 놀란다.

이곳은 로마제국이 멸망한 후 1500년 동안 분열 상태였던 이탈리아를 통일시킨 비토리오 엠마누엘레 2세 통일 기념관(Monumento di Vittorio Emmanuele)이다. 제단 중앙에는 제1차 세계대전 당시 전사한 무명용사를 기리는 곳이 자리하고 있으며 맞은편의 베네치아 광장에서 그 웅장한 기념관의 전경을 가장 잘 볼 수 있다.

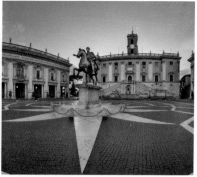

▲**카피톨리노 언덕**_ 계단 양쪽으로 카스트로와 플룩스 조각상이 있다. ▲**캄피돌리오 광장**_ 마르쿠스 아우렐리우스 황제의 청동기마상이 세워져 있다.

비토리오 엠마누엘레 2세 통일 기념관을 옆으로 하여 오르막의 계단이 나오는데 계단 위가 캄피돌리오 광장(Piazza del Campidoglio)이다. 로마 7대 언덕 중 하나인 카피톨리노 언덕에 있는 광장으로 고대 로마 시대에는 주피터 신전이 있었다고 한다. 르네상스 시대에 폐허인 곳을 미켈란젤로가 지금의 모습으로 바꿔놓았다. 광장으로 이어지는 완만한 계단 또한 미켈란젤로가 디자인하였다. 계단 끝에 있는 두 개의 석상은 카스트로와 플룩스이다. 주피터의 쌍둥이 아들로 로마가 라틴족과 싸워 이겼을 때 그 소식을 처음으로 전했던 인물이다.

이쯤에서 동양과 서양의 차이점은 무엇일까? 하는 의문이 든다. 소소할지 모르나 동양의 유적에는 누가 어떻게 만들었는지 기록을 찾아볼 수가 없다. 만리장성은 진시황에 의해서라고 하나 그가 직접 만든 것은 아니다. 우리의 수원 화성은 정조가 정약용을 시켜 설계하라는 정도일 뿐 장인에 대한 기록은 찾을 수 없다. 그러나 서양은 조각 하나에도 누가 만들었는지 알 수 있다. 그것이 기원전에 만들어졌다 해도 개인 이름이 남아있을 정도이니 장인을 대하는 자세부터 차이가 크다 할 수 있다.

캄피돌리오 광장에는 고대 조각의 보물 창고라 불리는 카피톨리니 미술관 (Musei Capitolini)이 자리하고 있다. 광장의 중앙에는 고대의 기마상 중에서 가장 유명한 걸작인 마르쿠스 아우렐리우스 황제의 청동기마상이 있는데 청동 기마상을 받치고 있는 대리석 받침대는 미켈란젤로의 작품이다. 오른쪽의 콘세르바토리 궁 박물관(Palazzo dei Conservatori)에는 기원전 5세기의 청동늑대상과 기원전 1세기의 〈가시를 뽑고 있는 소년〉의 청동상을 비롯하여 주피터 신전 터에서 출토된 유물과 모자이크, 옛 동전 등 많은 작품이 전시되어 있다.

이처럼 로마는 조각의 도시라고 불러도 손색이 없다. 조각의 백미를 느끼고자 한다면 보르게세 미술관을 빼놓을 수 없다. 로마의 유명 관광지 가운데 하나인 보르게세 공원(Villa Borghese gardens) 안에 자리를 잡고 있다. 보르게세 미술관 건물은 1615년 세워졌는데 주로 보르게세 가문의 별궁으로 사용됐다.

1891년 가문이 파산하자 이들이 보유했던 예술 작품을 국가가 사들인 뒤 1901년 미술관으로 단장해 일반에 공개했다. 주요 전시물은 르네상스 시대를 중심으로 하는 이탈리아 미술의 뛰어난 작품을 일반에게 공개하고 있다.

잔 베르니니의 〈페르세포네의 납치〉, 〈아폴로와 다프네〉, 〈다비드〉, 카노바의 〈나폴레옹의 누이〉, 〈보르게제 공작부인상〉 등의 조각상이 유명하며, 회화로는 티치아노의 〈성애와 속애〉, 보티첼리의 〈성모자상〉이 유명하다. 특히 베르니니는 바티칸의 산 피에트로 광장(Piazza di San Pietro)을 조성하였는데 그의 라이벌인 보로미니와 이룬 조각과 건축은 지금의 로마를 빛나게 하고 있다.

# 잔 로렌초 베르니니와
# 프란체스코 보로미니

르네상스 조각의 예술성은 정교함에 있다. 아름다움의 본질을 규명하는 예술이 조각에서 시작한다는 것을 일깨워준 조각가는 바로크 조각의 천재인 잔 로렌초 베르니니(Giovanni Lorenzo Bernini)와 건축의 천재 프란체스코 보로미니(Francesco Borromini)였다.

두 사람은 나이가 한 살 밖에 차이 나지 않는 또래로 조각과 건축에 천재적인 감각을 지니고 있었다. 두 사람은 서로 라이벌로 생각하면서도 동시에 서로를 인정하고 경쟁하였다. 이러한 두 사람의 선의 경쟁은 바로크 예술을 한 단계 끌어올리는 원동력이 되었다.

잔 로렌초 베르니니는 1598년 이탈리아 나폴리에서 태어났다. 그의 아버지 피에르트 베르니니는 이름난 조각가였으며, 어린 시절 잔 베르니니는 아버지의 공방에서 생활하였다.

베르니니는 8살 때부터 정으로 돌을 능숙하게 다룰 정도로 조각에 천재적인 재능을 가지고 있었다. 아들의 놀라운 재능을 일찍이 알아본 아버지는 아들의 조각 교육에 많은 정성을 기울였다. 아들을 당시 로마의 세도가이자 중요한 후원자였던 보르게세(Borghese) 가문과 바르베르니(Barberni) 가문에 소개하여 조각가로서 첫걸음을 걷도록 하였다.

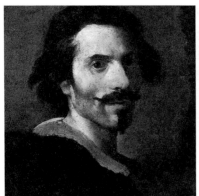 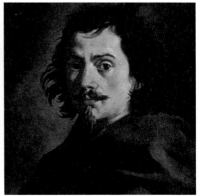

▲**잔 로렌초 베르니니**_ 바로크 시대의 대표적인 조각가. 로마에서 바로크 미술과 건축의 발전에 지대한 영향을 끼쳤다.

▲**프란체스코 보로미니**_ 이탈리아의 건축가이자 조각가로 바로크 양식의 대표주자였다. 로마의 산카를로 알레 콰트로 폰타네 성당 등의 작품이 있다.

잔 베르니니와 어깨를 나란히 한 예술가 프란체스코 보로미니는 베르니니보다 한 해 뒤인 1599년에 이탈리아 코모 부근의 비소네에서 태어났다. 보로미니의 아버지 조반니 도메니코 카스텔리도 잔 베르니니의 아버지처럼 조각에 종사하고 있었으나 가난하여 석공 일을 하고 있었다. 어린 보로미니는 아버지를 따라 조각 일을 시작하였고, 좀 더 나은 교육을 받고자 밀라노로 갔다.

잔 베르니니는 로마에서 활동을 시작했다. 어린 그는 당시 유명한 화가인 안니발레 카라치(Annibale Carracci)와 교황 바오로(Paulus) 5세의 눈에 들게 되었다. 교황에게 베르니니를 추천한 교황의 사촌 시피오네 보르게세(Scipione Borghese) 추기경은 그를 전폭적으로 후원하였다.

베르니니가 최초로 완성한 〈어린 주피터 및 파우니와 함께 있는 염소 아말테아〉는 오래된 헬레니즘 조각에서 영감을 얻어 작업을 완성했다. 그리고 그는 보르게세 추기경의 든든한 후원 아래 빠른 속도로 천부적인 재능을 펼쳐나갔다.

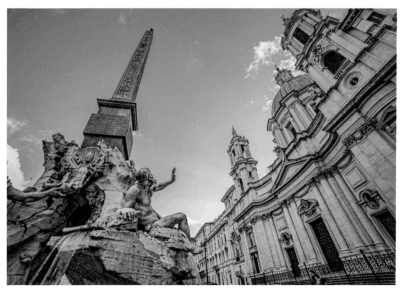

▲보로미니의 '성 아그네스 인 아고네 성당'과 베르니니의 '피우미 분수'_ 두 사람이 마치 경쟁이라도 하려는 듯한 곳에 나란히 하고 있다.

　한편 보로미니는 밀라노에서 조각 공부를 하고 있을 때, 그의 먼 친척인 카를로 마르테노(Carlo Maderno)가 로마에서 공방을 열고 있었다. 보로미니는 로마로 가서 카를로 마르테노의 공방에 들어갔다. 그때 보로미니는 자신의 이름을 카스텔리에서 보로미니로 바꾸었다.

　카를로 마르테노가 베드로 성당의 석재공사 책임자로 발탁되자 보로미니는 마르테노를 도와 베드로 성당 공사에 참여한다. 일부의 기록에는 보로미니가 베드로 성당의 장식과 석재공사에 상당 부분에 영향을 주었다고 적혀 있으나 다른 기록에는 단순히 석공으로 일했을 뿐이라고 되어 있다. 이에 비해 베르니니는 보르게세 추기경 등 로마의 실권자들에게 실력을 인정받아 베드로 성당 공사의 총책임자가 되었다.

어느 날 그는 소음과 먼지가 진동하는 현장에서 자기 또래의 젊은 석공을 보게 된다. 그리고 젊은 석수가 가지고 있던 몇 장의 스케치를 보고는 깜짝 놀란다. 베르니니는 자신을 능가할 정도로 놀라운 실력의 그림을 보고 보로미니에게 함께 일할 것을 제안한다.

보로미니는 베르니니의 제안을 받자마자 자신의 꿈이 현실로 바뀌게 됨을 직감하게 된다. 보로미니는 얼마 후 먼 친척이었던 카를로 마르테노가 사망하자, 베르니니 공방으로 들어가 일했다.

결국 두 사람의 만남으로 17세기 이탈리아 바로크 미술의 조각, 건축은 화려한 꽃을 피웠다. 로마 최고의 조각가인 베르니니의 공방으로 들어간 보로미니는 행운으로 스카우트된 것이 아니었고 자신의 천재성을 발휘한 것이다.

베르니니는 보로미니라는 또래의 석공이 자신과 대등한 천재성을 지닌 사람임을 단번에 알아보았고 그와 함께 일하게 되었지만, 언제나 보로미니의 위에 서려고 했다. 베르니니는 당시 교황이었던 우르바노(Urbano) 8세에게 전적으로 인정을 받아 일찍부터 로마에서 최고의 건축가로 명성을 누렸다. 그는 성 베드로 성당의 광장을 설계했고, 돈과 권력을 가진 도미니크파의 성당을 설계했다.

또한 베르니니는 인기 있는 조각가였기 때문에 유명 인사들의 흉상을 거의 전담하다시피 하여 조각하였고, 성당의 내부 조각들의 제작도 다 그의 차지였다. 반면에 보로미니는 베르니니와는 달리 어딘지 모를 우울하고 어두운 분위기를 가지고 있었다. 보로미니는 사교성이 부족했고, 평생 베르니니에 대해서 실력보다 과도한 평가를 받는 사람이라고 생각했다고 한다. 베르니니가 이러한 그의 생각을 알고 있었는지는 알 수 없지만, 보로미니가 나중에 담당한 몇 가지 설계는 베르니니가 의뢰한 일이었다.

보로미니는 자신의 마음에 들지 않으면 분노를 참지 못하고 터트려버리는 급한 성격을 지녔고, 베르니니에 대한 그의 악평도 이런 자신의 열등감이나 괴팍한 성미 때문에 나온 것이라고 후대 미술사가들은 해석하고 있다.

성 베드로 성당의 청동 발다키노는 두 사람이 함께 만든 작품이지만, 그에 대한 칭찬은 베르니니가 독차지했다. 결국 보로미니는 조각을 단념하고 건축에 관심을 보였다.

보로미니는 베르니니의 건축이 고전주의를 그대로 답습한 것이라고 보았고, 성 베드로 성당 등에서 구조적인 문제를 전혀 해결하지 못하는 베르니니를 건축의 기초도 모르는 문외한이라고 혹평했다. 이런 보로미니의 주장은 어느 정도 일리가 있어 보였던 것이 완성된 성 베드로의 종탑이 완공된 지 얼마 지나지 않아 균열을 보였기 때문이다. 이것을 본 보로미니는 설계자 베르니니의 실책이라고 주장하였다. 교황청은 보로미니의 주장을 받아들여 종탑을 철거했다.

베르니니는 뜻하지 않게 큰 좌절을 맛보았다. 보로미니의 뜻밖의 주장에 일격을 당한 베르니니는 조용하지만 단호한 태도로 보로미니의 작업은 고딕 양식이란 말을 퍼뜨리며 반격을 가했다.

당시 로마에서 고딕 양식이란 말은 퇴보와 같은 의미로 받아들여졌기 때문에 보로미니의 평판은 산산조각이 났다. 이후 베르니니는 보로미니 때문에 실추된 조각가로서의 명예를 나보나 광장의 피우미 분수 조각 제작으로 재기의 발판으로 삼았다. 그런데 아이러니하게도 이 분수의 조각상의 아이디어는 보로미니의 머리에서 나왔다고 한다.

▶ **베르니니의 발다키노(천개)**_ 베르니니가 설계한 로마 성 베드로 대성당의 천개는 르네상스 시대의 발다키노의 유행을 촉진했다. 하지만 높은 예술성에도 제작 당시에는 과다한 청동금속의 사용으로 비난의 대상이었다.

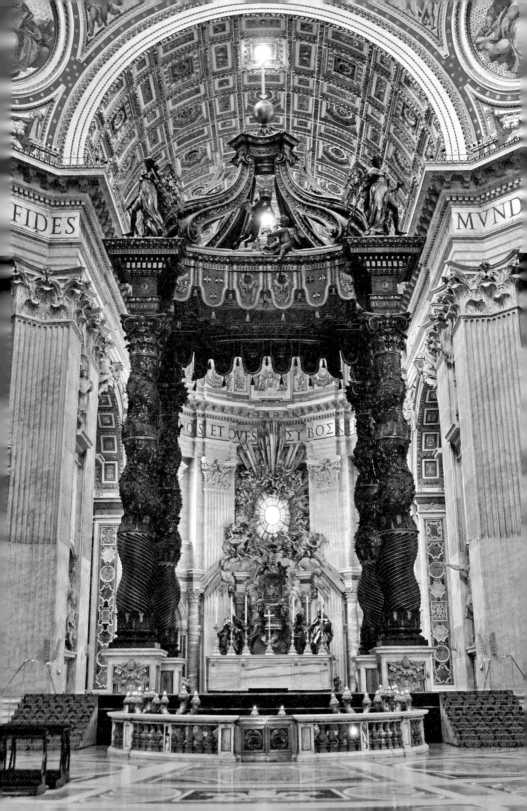

두 사람의 재능은 엇비슷했지만, 로마에서는 베르니니를 훨씬 더 인정하고 사랑했다. 교황 우르비누스 8세는 베르니니에게 "그대는 로마를 위해서 태어났고, 로마는 그대를 위해서 존재한다."라는 말을 할 정도로 그를 칭찬했다.

보로미니는 죽기 전 10여 년 동안 여러 프로젝트를 완성하지 못한 채 중단해야 했고, 결국 자살로 삶의 막을 내렸다. 이처럼 보로미니는 괴이하고 변덕스러우며 자존심이 강했다. 두 천재의 극명한 대조는 그들의 성격 차이로 벌어졌다고도 할 수 있다.

산 카를로 폰타네 성당을 지으면서 보로미니가 보여준 그의 예술성과 독창성도 그가 가진 치명적인 단점을 가릴 수 없었다. 어쩌면 베르니니보다 더 뛰어나고 타고난 건축가라고 할 수 있는 보로미니는 교황과 귀족 같은 예술 후원자들의 호의와 후원을 받는 데 실패하는 바람에 자신의 재능을 펼칠 기회도 줄어들었다고 말할 수 있을 것이다.

반면에 베르니니는 예술가로 성공하려면 천부적인 재능과 부단한 노력뿐만 아니라, 반드시 좋은 대인 관계도 유지해야 한다는 점을 잘 알고 있었다. 그런 만큼 베르니니는 생전에 좋은 평판과 사랑을 받았다.

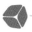

# 베르니니의 다비드상

서양 미술사에서 다비드는 많은 예술가의 주제로 선택되어 조각되거나 회화로 표현되었다. 조각에서는 도나텔로의 〈다비드상〉과 미켈란젤로의 〈다비드상〉이 대표적이다. 도나텔로의 〈다비드상〉은 골리앗의 머리를 벤 승리자를 나타내는 작품으로 르네상스를 대표하는 기념비적인 청동 조각상이다. 또한 미켈란젤로의 〈다비드상〉은 적장인 골리앗을 노려보고 있는 인물의 생생한 감정묘사가 뛰어난 르네상스의 대표적인 대리석 조각상이다.

여기에 로마의 보르게세 미술관에 소장된 또 하나의 〈다비드상〉은 잔 로렌초 베르니니의 작품으로 앞의 두 점의 〈다비드상〉과 비교해도 손색이 없을 정도로 뛰어난 예술성을 나타내고 있다.

미켈란제로의 〈다비드상〉은 골리앗에게 돌팔매질하기 전의 긴장된 순간을 차분하고 정적으로 묘사한 데 비해 베르니니의 〈다비드상〉은 사력을 다해 돌팔매 동작을 취하고 있다. 상체는 투척 직전의 투포환 선수처럼 오른쪽으로 바짝 돌리고 왼손도 오른쪽으로 쏠렸다. 최대한의 힘이 들어간 상태이다. 하체는 이와는 반대로 오른쪽 다리는 앞으로 바짝 내밀고 왼쪽 다리는 뒤로 뻗었다. 그러면서 얼굴은 골리앗을 정면으로 매섭게 바라보고 있다.

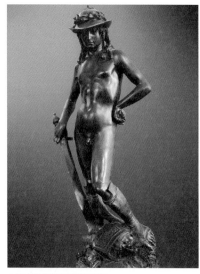

▲도나텔로의 다비드 청동상          ▲미켈란젤로의 다비드 조각상

◀베르니니의 다비드 조각상_ 당시 혁명적인 조각 작품으로 이전에 돌로는 시도되지 않던 방법으로 동작을 묘사하였다.

얼굴에서 손동작 하나까지 그 어느 것 하나 동일한 수직선상에 있지 않다. 미켈란젤로의 〈다비드상〉에서 볼 수 있는 수직적인 외양은 사선과 대각선이 조합된 〈다비드상〉으로 바뀌었다.

이처럼 똑같은 〈다비드상〉의 주제를 놓고 이렇게 다르게 묘사한 점은 시대와도 관계가 깊다. 베르니니가 활동했던 시기는 '바로크 양식'의 시대였다. 17세기 초부터 시작되는 바로크 시대는 이탈리아에서 가톨릭 세력이 종교개혁의 움직임을 억누르고 결정적인 승기를 잡은 시기이다. 로마 교황청을 비롯하여 가톨릭 지도부는 자신들의 승리를 자축하는 한편, 교회 밖으로 나간 신도들을 다시금 불러들이기 위해 여러 가지 기념비적인 예술품을 제작한다.

신도들의 마음을 움직이려면 르네상스 시대의 차분하고 정적인 미감에 호소해서는 효과가 별로 없다. 그보다는 좀 더 박진감 넘치고 감정에 호소하는 미술품이 필요했다. 베르니니의 〈다비드상〉은 그런 점에서 매우 시의적절하고 사람들에게 강하게 어필이 되는 조각상이다.

베르니니는 극작에도 탁월한 재능을 지녔다고 한다. 작품에 대한 영감이 떠오르지 않으면 연극 대본을 썼는데 특히 등장인물의 심리적 긴장감을 탁월한 솜씨로 묘사했다고 한다. 또한, 베르니니는 그런 심리적 긴장감을 조각 작품의 격렬한 동작과 표정에 실어 연극적으로 표현하였다.

# 페르세포네의 납치

로마 시민들의 휴식처인 보르게세 공원 한쪽에는 보르게세 미술관이 자리 잡고 있다. 흰색의 대리석으로 치장한 외관의 이곳은 로마에서 바티칸 다음으로 소장 작품이 많은 미술관이다.

보르게세 공원은 중세 이탈리아의 유력 가문 가운데 하나였던 보르게세 가문의 땅으로 17세기 초 잔 베르니니의 후원자였던 시피오네 보르게세 추기경 (Cardinal Scipione Borghese)이 주도해 조성한 장소다.

보르게세 미술관 건물은 1615년 세워졌는데 주로 보르게세 가문의 별궁으로 사용됐다. 1891년 가문이 파산하자 이들이 보유했던 예술 작품을 국가가 사들인 뒤 1901년 미술관으로 단장해 일반에 공개했다.

유서 깊은 보르게세 미술관에는 베르니니의 〈다비드상〉과 그의 걸작인 〈페르세포네의 납치〉 등의 여러 조각 작품을 만날 수 있다. 〈페르세포네의 납치〉 조각상은 매우 역동적인 자세를 나타내며 조각이 표현할 수 있는 모든 장점을 소화하고 있다. 360도 둘레뿐만 아니라 위아래의 시각에서 보아도 시시각각 달라지는 형상에 소름이 돋게 되며, 마치 연극 무대에서 펼쳐지는 리얼한 장면을 연출하고 있는 듯하다.

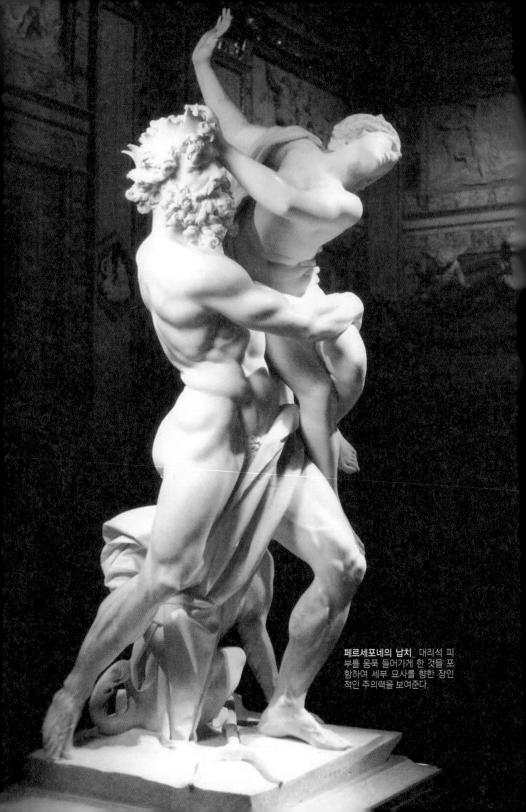

페르세포네의 납치_ 대리석 피부를 움푹 들어가게 한 것을 포함하여 세부 묘사를 향한 장인적인 주의력을 보여준다.

▲**페르세포네의 납치**_ 압권은 페르세포네의 허벅지를 움켜쥔 하데스의 억센 손으로, 살아 있는 인체처럼 근육과 피부의 탄력이 생생하다. 회화로서는 달성하기 어려운 입체감으로, 남성의 관음성을 자극하고 있다.

〈페르세포네의 납치〉는 지하세계의 왕 하데스가 제우스와 데메테르 사이에 태어난 외동딸 페르세포네의 미모에 반해 그녀를 납치하는 장면을 담고 있다. 시칠리아 섬 엔나 들판에서 그녀가 꽃을 꺾는 순간, 강제로 낚아채어 자신의 아내로 삼는다.

조각임에도 페르세포네의 머리카락이 자연스럽고, 얼굴에 흐르는 눈물에서 납치당하는 순간 페르세포네의 긴박함과 절박함, 벗어나고 싶은 마음을 그대로 표현해내고 있다.

압권은 페르세포네의 허벅지를 움켜쥔 하데스의 억센 손이다. 마치 살아 있는 인체처럼 근육과 피부의 탄력이 생생하다. 동세는 왼쪽에 페르세포네를 들기 위해 오른쪽 다리를 뒤로 빼고 왼쪽 다리를 구부려 중심을 잡고 있는 역동적인 모습이다. 조각의 안정감을 위해서 페르세포네를 감싼 천과 자연스럽게 이어진 머리 세 개가 달린 개 케르베로스가 버티고 있다.

베르니니의 작품들은 회화로서는 달성하기 어려운 입체감으로, 사람이 커다란 돌덩이를 깎아 만들었다는 느낌보다는 진짜로 사람이 들어 있고 그 위로 대리석 반죽을 씌운 것만 같은 느낌을 준다.

# 아폴론과 다프네

베르니니는 조각가였던 아버지 피에트로의 지도로 석조 기술을 연마하면서 탁월한 기교를 발휘했던 바로크 시대 최대의 거장이었다. 베르니니의 스물여섯 살 때 작품인 〈아폴론과 다프네〉는 전형적인 바로크적 경향을 잘 드러내는 작품으로, 동적인 구성과 복잡하고 극적인 형태, 그리고 능숙한 기교 등을 빼어나게 표현함으로써 17세기 바로크 조각의 특색을 명확하게 보여주고 있다.

〈아폴론과 다프네〉는 베르니니의 시대 이후로 널리 칭송받아온 작품으로, 이후의 작품인 〈다비드〉와 함께 베르니니가 추구한 새로운 조각적인 미의식을 보여준다.

이 작품은 오비디우스의 《변신이야기》 중 하나에서 가장 극적이고 동적인 순간만을 묘사했다. 이 이야기에서 광명의 신인 아폴론은 사랑의 신인 에로스를 어른의 무기를 가지고 논다며 꾸짖는다. 이에 대한 앙갚음으로 에로스는 황금 화살로 아폴론을 맞추어 아폴론이 다프네를 보자마자 사랑에 푹 빠지도록 만든다. 그러나 다프네는 영원한 순결을 맹세한 물의 님프인데다, 에로스에게 납 화살까지 맞아 아폴론의 접근에 무감각하게 된다.

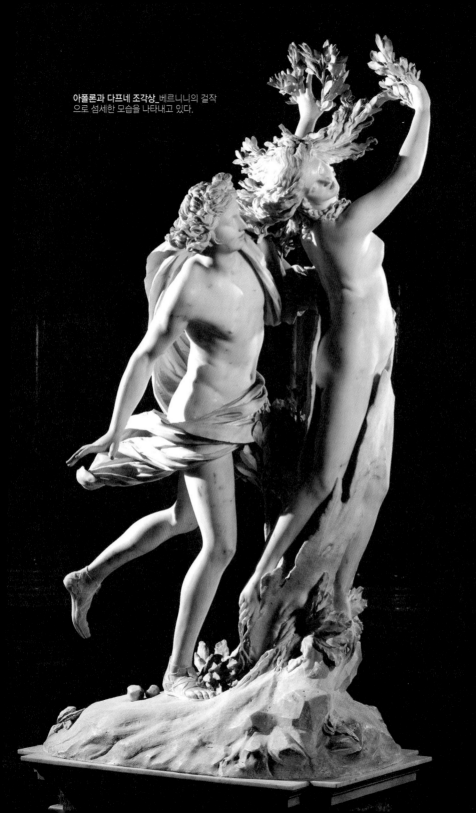

▲**아폴론과 다프네**_ 에로스의 농간으로 이루어질 수 없는 사랑에 빠진 아폴론과 그를 피해 달아나는 다프네가 월계수로 변하는 극적인 장면을 나타내고 있다.

〈아폴론과 다프네〉 조각은 아폴론이 결국 다프네를 잡은 순간을 묘사한다. 그러나 다프네는 강의 신인 그녀의 아버지에게 자신을 월계수 나무로 변신시켜 그녀의 아름다움을 없애고 아폴론의 접근을 피할 수 있도록 애원한다.

이 조각상은 여러 수준에서 성공을 거두었는데, 이것은 사건을 잘 묘사할 뿐 아니라 기발한 착상이 정교하게 표현된 것을 보여준다. 이 조각은 생명이 없는 초목으로 변한 인간을 돌로 표현하여 변신의 과정을 보여준다. 다르게 말하면 비록 조각가의 기술이 생명이 없는 돌을 살아 있는 이야기로 변화시키지만 이 조각은 그 반대를, 그러니까 여자가 나무가 된 순간을 이야기한다.

# 베르니니의 문제작

베르니니는 당시 로마의 수많은 건축과 성당 등의 미감이 필요한 부분들을 장식하며 당대 최고의 인기를 구가하였다. 그는 나보나 광장, 바르베리니 광장의 분수 등 공공장소의 조각상뿐만 아니라 수많은 교회의 조각상들을 그의 손으로 장식하였다. 그런데 그의 작품 중에 당시로는 파격적이라 할 수 있는 관능미를 추구한 작품들이 꽤 있어 이런 작품들은 바티칸과 로마 외곽으로 쫓겨나곤 했다.

로마 동남쪽 트라스테레베 지역에 있는 산 프란체스코 아리파 성당은 외관만 보면 별다를 것이 없는 여느 동네 성당이지만, 내부에는 베르니니의 걸작인 〈축복받은 루도비카 알베르토니〉 조각상이 제단 왼편에 잠자고 있다. 조각상의 여인은 황홀경에 빠져 살아 숨 쉬는 듯한 표정을 지으며 에로틱한 관능미를 자아내고 있다.

성녀 루도비카 알베르토니(Beata Ludovica Albertoni)는 태어나자마자 부친을 여의었고, 모친은 재혼하였기 때문에 할머니 손에서 자랐다. 원래 좋은 집안 딸이었으므로 같은 귀족이자 부유한 집안 아들인 야고보 데 치타라와 결혼하여 세 딸을 두었으나 그만 남편이 사망하고 말았다.

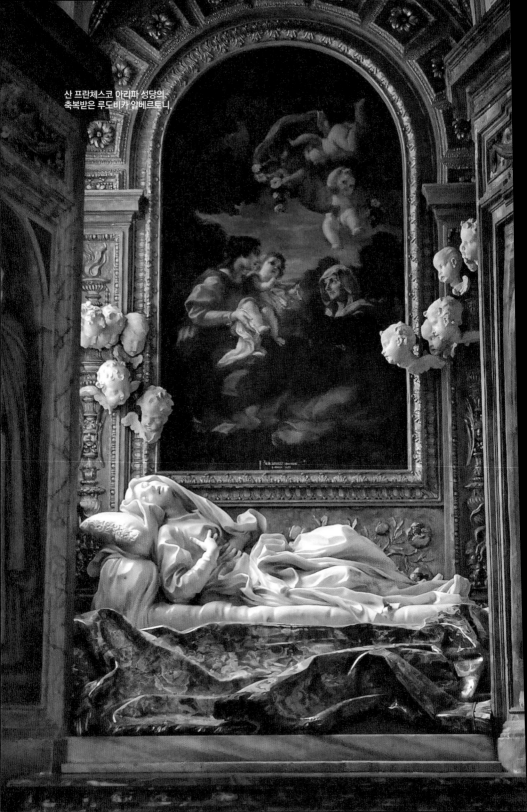

산 프란체스코 아리파 성당의,
축복받은 루도비카 알베르토니.

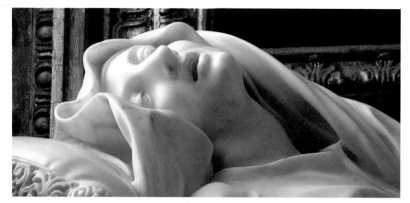

**▲축복받은 루도비카 알베르토니 조각상** _ 성녀 루도비카가 하느님께 은혜를 받는 황홀경의 모습을 나타냈다. 가슴을 움켜쥐고 입을 벌린 채 눈을 감는 장면에서 성적인 오르가즘을 느끼는 장면이라 여겨 사람들이 모이지 않는 외진 곳에 설치하였다.

이때부터 성녀 루도비카는 작은형제회 3회 회원의 수도복을 입고 기도에만 전념하였다. 특히 예수님의 고난에 대한 묵상을 좋아하였으며, 그 나머지 시간에는 병자를 돌보거나 로마에 있는 일곱 개의 대성당을 조배하는 것으로 하루하루를 지냈다. 그녀는 철저히 가난하게 살았고 겸손의 덕을 닦았다. 그래서 그녀는 참으로 평화로운 나날을 보냈고, 하느님께서는 그녀에게 가끔 탈혼의 은혜를 내려주셨다. 특히 공중에 떠 있는 은혜를 받았다.

베르니니는 성녀 루도비카가 하느님께 은혜를 받는 황홀한 장면을 그만의 방식으로 연출하고 있다. 그 연출인즉, 실신 상태의 여인이 입을 반쯤 벌린 채 눈을 감고 있고 옷자락은 금방이라도 흘러내릴 것 같은 자세를 취하는 조각 상이었다. 이런 루도비카 성녀의 모습에서 당시 사람들은 영적 경험이 아니라 바로 성적 오르가즘을 느끼는 모습이라고 수군거리곤 했다. 본의 아니게 외설적인 모습을 연출한 꼴이 된 루도비카 조각상은 결국 사람들의 시선이 많은 바티칸 대신 외곽지역인 산 프란체스코 아리파 성당에 배치하게 되었다.

베르니니의 또 다른 걸작 〈성녀 테레사의 환희〉에서도 〈축복받은 루도비카 알베르토니〉 조각상에 나타나는 황홀경에 정신을 잃은 성녀의 모습이 나타났다. 조각은 머리에서 발끝까지 느슨한 후드 달린 긴 옷을 걸친 성녀가 황홀경에 잠겨 정신을 잃은 채 뒤쪽으로 기대어 있고, 그 위편으로 날개 달린 어린아이의 형상이 그녀의 심장을 겨누어 화살 하나를 잡고 서 있는 모습을 형상화하고 있다. 위쪽의 창문에서 쏟아지는 금빛 햇살이 두 모습을 성령의 빛 속에 잠기게 한다.

이 작품은 스페인의 수녀이자 신비주의자인 아빌라의 성녀 테레사가 자신의 자서전에서 서술한 이야기를 묘사한 것으로, 그녀는 한 천사가 신성한 사랑이 담긴 창으로 그녀의 가슴을 꿰뚫는 환상을 목격했다고 한다. 그런데 이 작품을 정신분석적으로 바라볼 때는 완전히 해석이 달라진다. 사춘기가 채 안된 어린아이 모습의 천사가 화살을 들고 있다. 테레사는 그 앞에서 누운 채 눈을 반쯤 감고 황홀경에 빠져 있다.

이러한 꿈은 지극히 성적인 주제를 담고 있다. 수녀의 삶은 원래 성적으로 억압하고 살아야 하는 인생이어야 하지만, 무의식이 표현되는 꿈속에서조차 완벽히 스스로 억압할 수 있는 것은 아니다. 따라서 억압된 성적 욕망이 표현된 것이다.

화살은 남근을 상징하고, 남근이 들어오는 순간 고통과 함께 환희를 경험하는 것이다. 다만 꿈에서도 성적 환상을 그대로 받아들일 수 없기에 '꿈 작용'이라는 기전을 통하여 남자와 남근은 천사와 화살로 변형된 것이다. 따라서 이 꿈은 억압된 성적 욕망의 표출이라고 보는 것이 정신분석적 입장이다.

▶성녀 테레사의 환희_ 이 작품도 선정성 논란으로 로마 외곽인 산타 마리아 델라 빅토리아 성당에 있는 코르나로 예배당에 소장되어 있다. 꿈에 한 천사가 나타나 신성한 사랑의 불화살로 자신의 심장을 찔렀다는 테레사의 환영을 묘사한 것이다.

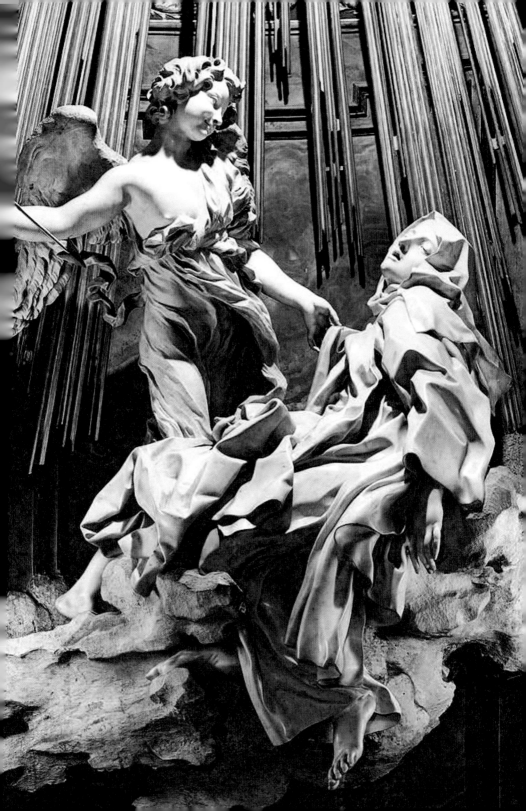

# 베르니니의 분수

바로크 시대의 예술에서 베르니니의 조각적 성과는 막대하고 다양하다. 많은 걸작 중에서 가장 바로크다운 특징이 두드러지게 드러나는 작품으로 로마의 분수를 빼놓을 수 없다. 바로크의 장식적인 활력이 잘 드러나는 로마 분수는 공공적인 작품과 교황을 위한 기념물 두 종류가 있는데, 베르니니의 타고난 재능을 발휘한 창조물이다.

베르니니의 분수 중 하나인 〈트리톤의 분수〉는 바르베리니 광장에 세워져 있는데 규모는 작으나 돌고래 4마리가 받치고 있는 커다란 조개 위에서 고둥을 부는 바다의 신 트리톤을 묘사한 조각 장식이다.

바르베리니 광장에서 베네토 거리로 들어서는 입구에는 〈벌들의 분수〉가 있다. 이 또한 베르니니의 작품으로, 커다란 조가비 아래에 벌 세 마리가 새겨져 있다. 벌은 바르베리니의 문장으로 바르베리니 가문 출신인 교황 우르바노(Urbano) 8세를 위해 베르니니가 1644년에 만든 분수이다. 동네 어귀의 여느 분수처럼 아담한 크기의 분수이지만 가리비에 새겨진 '민중과 그들의 동물을 위한 물'이라는 글귀로 보아 인근 농촌에서 로마 교황령으로 들어오던 농부와 그 말들이 갈증을 식혔을 것이다.

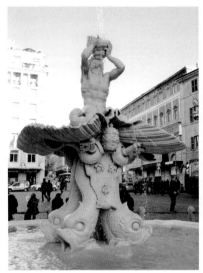
▲트리톤의 분수

▲벌들의 분수

베르니니의 분수 중 당대 사람들의 찬사를 받았던 분수는 나보나 광장 중앙에 있는 〈피우미 분수〉이다. 고대 로마 시대의 전차경기장이었던 나보나 광장은 당시 많은 사람이 모이던 장소이면서 분수 제작을 후원한 교황 인노첸시오 10세(Innocentius PP. VIII)의 팜필 궁전이 가까이에 있다. 디자인 공모에서 선택된 베르니니의 〈피우미 분수〉는 로마당국이 베르니니에게 지급할 제작비를 확보하기 위하여 시민을 위한 생필품의 세금을 높이 매겼다고 한다.

분수에는 갠지스 강·나일 강·도나우 강·라플라타강을 나타내는 4명의 거인이 조각되어 있다. 베일을 쓴 나일강의 거인은 분수 건너편에 있는 산타 아그네스 성당에 대한 거부감을 표현한 것이라고 하는데, 이 교회는 베르니니의 경쟁자 프란체스코 보로미니가 건축했다. 나보나 광장에는 이외에 〈넵투누스 분수〉, 〈모로 분수〉가 있다.

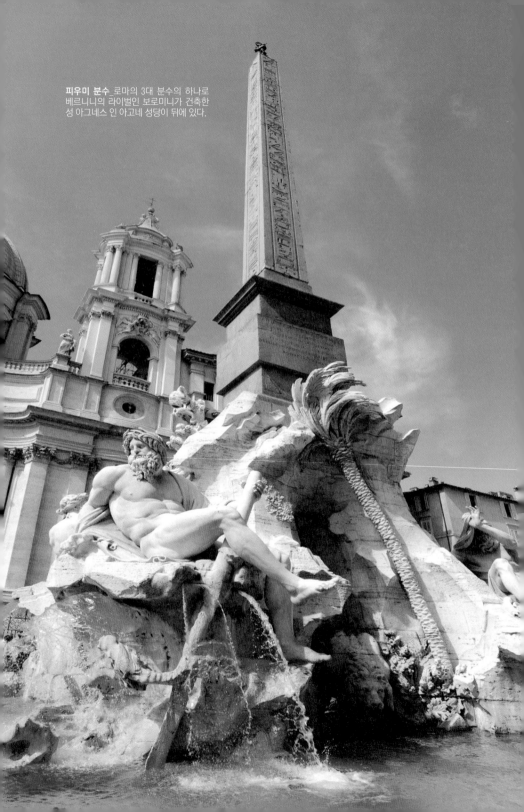

**피우미 분수**_로마의 3대 분수의 하나로
베르니니의 라이벌인 보로미니가 건축한
성 아그네스 인 아고네 성당이 뒤에 있다.

▲모로 분수

▲넵투누스 분수

〈모로 분수〉는 '무어인의 분수'라고도 부른다. 나보나 광장의 남쪽 끝에 위치한 이 분수는 1874년 분수를 복원하는 공사 중에 원래의 조각상들을 보르게세 국립 현대미술관과 박물관이 있는 로마 근교의 보르게세 공원으로 이전하고 원 분수에는 복사품을 설치하였다.

분수의 장식은 소라껍데기 모양의 장미색 기부 위로 중앙에 무어인 또는 아프리카인이 돌고래와 싸우는 모습의 조각상이 서 있고, 가장자리에는 4명의 트리톤 조각상이 앉아 바깥쪽을 바라보고 있다.

〈넵투누스 분수〉는 그리스 신화의 포세이돈에 해당하는 바다의 신으로 유럽의 분수 조각에서 가장 많이 등장하는 주인공이기도 하다. 나보나 광장의 분수들은 400여 년 전부터 이 지역 주민에게 중요한 상수원 역할을 하면서 한여름에 도시를 걷던 행인의 열기를 식혀주기도 하고 행인과 함께하는 말들이 물을 먹기도 하는 곳이었다. 지금도 로마를 방문하는 많은 관광객이 분수 주변의 광장에서 쉬면서 과거 바로크의 향기를 느끼기도 한다.

▲**트레비 분수**_ 로마의 명물인 트레비 분수는 로마를 여행하는 사람들에게 갈증을 없애는 듯한 느낌을 준다.

로마제국은 예부터 물 사용량이 엄청나게 많았다. 유럽대륙에서 로마제국 때와 비슷한 정도로 물을 쓸 수 있게 된 것이 17세기에 이르러서였다고 한다. 순수한 자연낙차를 이용하여 도시 외곽의 수원지에서 로마 시내까지 물을 운반했는데, 그 종착역에는 대부분 아름다운 분수를 만들어 도시미관도 살리고 이용하기에 편리하게 만들었다.

로마에 있는 분수 중에 최고의 걸작이자 가장 인기가 있는 분수는 〈트레비 분수〉이다. 트레비 분수는 세 갈래 길이 합류한다고 해서 붙여진 이름이다. 이곳에 가면 전 세계 동전을 모두 볼 수 있다. 분수를 뒤로 한 채 오른손에 동전을 들고 왼쪽 어깨너머로 한 번 던지면 로마에 다시 올 수 있고, 두 번 던지면 연인과의 소원을 이루고, 세 번을 던지면 힘든 소원이 이루어진다는 속설 때문이다.

〈트레비 분수〉는 1453년 교황 니콜라우스(Nicolaus) 5세가 고대의 수도 '처녀의 샘'을 부활시키기 위해 만든 것에서 시작된다. 처녀의 샘이라는 이름은 목마른 로마 병정들 앞에 한 소녀가 나타나 물이 있는 곳으로 그들을 인도한 데서 유래한다.

분수를 짓자는 생각은 1629년에 등장했다. 교황 우르바노 8세는 조각가이자 건축가인 베르니니에게 몇 가지 디자인을 고안해 달라고 명했다. 베르니니는 분수의 위치로 당시에는 교황이 거주하던 곳이었으며 지금은 이탈리아 대통령의 공식 거처인 건물 맞은편에 있는 광장을 선정했다. 그러나 1644년 교황이 사망하면서 계획은 중단되었다가 교황 클레멘스(Clemens) 12세가 계획을 다시 살려내자, 결국 로마의 건축가 니콜라 살비(Nicola Salvi)가 베르니니의 스케치에 기초하여 1735년~1762년에 건조하였다.

분수의 중앙 니치(niche)에는 바다의 신인 넵투누스의 조각상이 서 있다. 그는 해마가 끄는 조개 마차를 몰고 있다. 그 양쪽의 니치에는 '풍요로움'과 '유익함'의 여신 조각상이 서 있다. 조각상 위에는 로마의 수도교 역사를 나타낸 얕은 부조가 새겨져 있다.

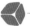

# 보로미니의 작품세계

베르니니와 라이벌 관계였던 보로미니는 당시 로마의 거의 모든 조각품에 영향을 끼치는 베르니니의 영향력에서 벗어나기 위해 조각에서 손을 떼고 건축에 손을 댄다. 당시 건축은 가톨릭의 영광과 전제주의 왕정의 강력하고 절대적인 힘을 과시하기 위한 목적으로 사용되었다. 이러한 접근법에 가장 근접한 사례는 바티칸의 성 베드로 광장이다. 성 베드로 광장은 바로크 예술의 대표작으로 극찬을 받아왔다. 베르니니가 설계한 성 베드로 광장은 이집트에서 가져온 오벨리스크를 중심으로 두 개의 주랑으로 이루어져 있다.

그런데 베르니니의 라이벌이었던 프란체스코 보로미니는 고대와 르네상스 시대의 일반적인 건축과는 상당히 동떨어진 건축물을 설계하였다. 그의 건축 설계는 복잡한 기하학적 형태를 토대로 하였으며, 그의 건축 형식은 하나같이 독특하고 창의적이었으며, 중층적 상징주의를 사용하였다. 보로미니는 건축물을 설계할 때 필요에 따라 공간을 늘리기도 하고 줄이기도 하는 것처럼 보이는데, 이는 말년의 미켈란젤로의 스타일과 유사성을 보여준다.

그의 대표적인 걸작품은 산 카를로 알레 콰트로 폰타네 성당이다. 이 성당의 특징은 복잡한 평면 배열에 있는데, 어떤 곳은 타원형이고 어떤 곳은 십자형이다. 벽체도 볼록한 부분이 군데군데 솟아 있는 복잡함을 띠고 있다.

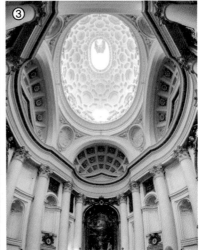

❶_ 베르니니가 설계한 성 베드로 대성당이다. ❷_ 보로미니가 지은 폰타네 성당이다. ❸_ 폰타네 성당의 내부 돔으로 돔 전체를 조각처리한 매우 독특한 구조를 나타내고 있다.

보로미니의 손을 거쳐 간 건축들은 모두 걸작으로 빛났다. 그의 이러한 실력을 알아본 스파다(Spada) 추기경은 보로미니에게 자신을 위해 스파다 궁을 고쳐줄 것을 요청하였다. 추기경의 요청을 받아들인 보로미니는 아치가 이어져 있는 안뜰을 원근법을 이용한 속임수인 트롱프뢰유(실물로 착각할 정도로 정밀하고 생생하게 묘사한 그림)로 고쳐 건축하였다. 보로미니는 트롱프뢰유 저편에는 60cm 높이의 등신상과 더불어 눈으로 봤을 때, 줄지어 늘어선 기둥들이 갈수록 작아지고 바닥은 위로 솟아오른 듯한 인상을 주어, 실제로는 8미터에 불과한 회화관의 길이를 37미터로 보이도록 하는 착시 현상을 불러일으키도록 고안한 궁을 재건축하였다.

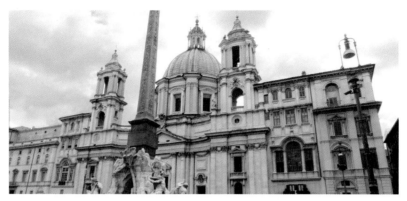

▲**보로미니의 '성 아그네스인 아고네 성당'**_ 성 베드로 대성당 이후 가장 뛰어난 것으로 평가받는 돔은 움푹 들어간 건물의 정면으로 강조되어 보인다.
◀**보로미니 작품의 '트롱프뢰유 회화관'**_보기와 달리 복도의 거리는 매우 짧고, 조각상의 크기도 매우 작다. 하지만 시각적으로 긴 회랑처럼 느끼게 설계하였다.

또한 궁전 정면에는 벽토 조각 장식과 외관의 특징적인 조각상들로 벽감 안을 가득 채웠으며, 작은 창틀 사이에는 과일과 꽃장식, 덩굴무늬 등을 얕은 부조로 장식하였다. 이는 로마에서 가장 호화로운 16세기 이탈리아 예술 형태의 외관이라고 할 수 있다.

보로미니는 나보나 광장 중심에 〈성 아그네스인 아고네 성당〉을 건축한다. 이 성당은 성녀 아그네스의 전설을 간직한 건축물이다. 그녀는 온몸이 발가벗긴 채 거리에 던져지는 수치스러운 형벌을 받지만, 그녀의 머리카락이 바로 자라 온몸을 덮었다는 전설이 전해지고 있다.

보로미니는 성녀가 순교한 자리에 세워졌던 작은 성당을 헐고 다시 짓는데, 베르니니의 〈피우미 분수〉가 완성되고 난 이듬해 공사를 시작했다고 한다. 보로미니는 그의 조수들과 전형적인 바로크 양식의 건축물을 올렸으며, 거대한 둥근 돔과 그 양쪽에 두 개의 종탑을 세웠다. 두 개의 종탑은 하나는 로마 시간을 가리키고 다른 하나는 유럽의 시간을 가리켰다.

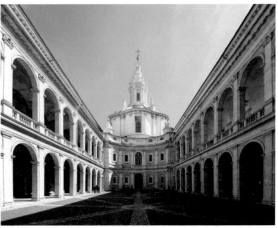

▲**보로미니의 '산티보 알라 사피엔차 성당'**_ 다윗의 별 모양의 평면 설계 위에 변덕스러운 첨탑을 올렸다. 당시로
서는 새로운 건축 양식으로 끝을 맺었다. 바로 바벨탑을 모델로 한 코르크 따개 모양의 채광창 첨탑이다. 교회의
벽을 보자면, 번쩍이는 합리적인 기하학과 바로크의 과장이 흘러넘치는 명의 형상 속에서 복잡한 리듬을 만들어
낸다. 네이브의 중앙 집중 설계는 오목과 볼록 표면이 번갈아 나타나 어지러울 정도이다.

보로미니는 1655년 교황 인노첸시오(Innocentius) 10세가 사망한 뒤 건물이
완성되기 전에 건물의 설계 작업을 그만두어야 했다. 새 교황 알렉산데르
(Alexander) 7세와 카밀로 팜필리(Camillo Pamphilj) 공작이 라이날리(Girolamo Rinaldi)를
다시 불러 설계를 맡겼으나, 건물의 설계안은 보로미니의 것과 크게 바뀌지
않았으며 이 성당은 보로미니의 설계 개념을 훌륭하게 표현한 작품으로 여겨
지고 있다.

보로미니는 또 하나의 걸작인 로마의 〈산티보 알라 사피엔차 성당〉과 그 안
마당을 설계했다. 이 건물은 바르베리니 궁의 작업에서 보로미니의 감독자가
된 베르니니가 1632년 그를 이 건물의 설계자로 추천했다. 건물이 들어설 부
지는 로마의 다른 비좁은 곳과 마찬가지로 외부에서 보는 전망이 중요했다.

건물의 돔과 나선형의 첨탑은 특이한 형태로 이루어졌는데, 여기서 동시대의 다른 건축가들과 구별되는 보로미니 특유의 건축적 모티프가 드러난다. 당시 건축물들은 피렌체의 산타 마리아 델 피오레 대성당의 돔처럼 원형의 돔이 유행이었다. 그러나 보로미니는 건물의 돔을 바벨탑을 모델로 한 코르크 따개 모양의 첨탑으로 만들어 세웠다. 보로미니의 고집스러운 성격과 독창적인 예술성이 새로운 형태의 건축물을 만들어냈다.

　성당의 내부로 들어가면 네이브(Nave)는 중앙집중형 평면을 가지고 있었는데, 오목면과 볼록면이 교대하는 처마돌림띠가 둘러싸고 돔은 일직선으로 늘어선 별과 푸티 조각상으로 장식되었다. 구조의 기하학적 형태는 대칭되는 여섯 꼭짓점을 가진 별 모양(다윗의 별)이다. 바닥의 중심에서는 처마 돌림띠가 두 개의 정삼각형이 육각형을 이루는 것처럼 보이지만, 이 중 세 꼭짓점은 클로버 모양이고 다른 세 꼭짓점은 오목하게 잘린 모양이다. 가장 깊은 곳에 있는 기둥들은 원 모양을 이루었다. 급격하게 휘어져 들어가고 동적인 바로크적 일탈과 이성적인 기하학의 혼합은 교황청의 고등 교육 시설에 있는 이 성당과 조화를 잘 이룬다.

　보로미니는 신경장애와 우울증으로 시달리다 산 조반니 데이 플로렌티니 성당의 팔코니에리 경당을 완성한 뒤인 1667년 여름, 로마에서 자살하였다. 그러나 보로미니의 라이벌인 베르니니는 당대의 최고 미인과 결혼하여 11명의 자녀를 얻었고, 그 시대에는 보기 드물게 82세까지 살았다고 한다.

　보로미니의 최후의 건축물인 프로파간다 피데는 그리스도교의 교육기관에서 의뢰하였고, 이후 보로미니에게 건축을 의뢰하는 곳은 점차 사라졌다. 이것은 보로미니가 실력이 없어서가 아니라 베르니니처럼 행동하지 않았기 때문이었다.

태양과 정열의 **스페인 마드리드**

태양의 나라 스페인(Spain)은 크게 북부 지역과 동부 지역, 중부 지역, 남부 지역으로 나누고 있다.

북부 지역은 피레네산맥(Pyrénées)에서 포르투갈(Portugal) 국경까지 높은 절벽과 좁고 긴 해안으로 이루어져 있다. 해안 지방은 서늘한 기후이며 내륙은 온대성 기후로 비와 눈이 많이 오고 온난 다습하다. 이 지역은 이베리아반도(Iberia Pen)의 이슬람화를 막기 위한 기독교도들의 성지 순례 길목이었기 때문에 10세기 전후에 들어선 로마네스크 양식의 교회가 많이 남아 있다. 갈리시아(Galicia)와 바스크 (Pais Vasco)지방 등이 북부 지역에 속한다.

동부 지역은 피레네산맥의 춥고 건조한 기후부터 해안 지역의 따뜻한 지중해성 기후까지 다양한 기후를 가지고 있다. 지리적으로 프랑스와 가까워 유럽 문화의 영향을 많이 받았으며 옛 수도원이나 로마 건축물 등 역사적인 유적지가 많다. 역사상 강력한 해상력을 자랑하던 카탈루냐(Catalonia) 지방과 바르셀로나(Barcelona)가 동부 지역에 속한다.

중부 지역은 스페인 문화의 발상지이기도 하여 로마 유적지를 비롯한 중세 시대의 저택과 고딕 양식의 대성당, 르네상스 시대의 화려한 성을 곳곳에서 볼 수 있다.

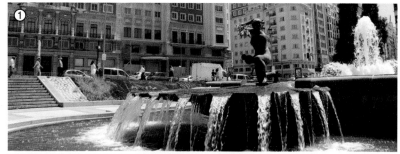

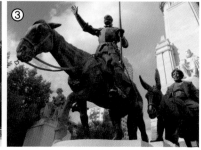

❶_ 스페인 광장 전경. / ❷_ 스페인 광장의 세르반테스 기념비 전경. / ❸_ 세르반테스 기념비 아래 돈키호테 상.

끝으로 남부 지역은 안달루시아(Andalucía) 지방이 넓게 뻗어 있으며, 동쪽의 사막 지대와 습지, 네바다산맥(Nevada)의 산봉우리와 해안까지 다양한 자연환경을 접할 수 있는 곳이다. 플라멩코와 투우는 안달루시아 지방을 대표하는 문화이며, 세비야(Sevilla)와 그라나다(Granada)가 남부 지역의 주요 도시이다.

스페인 중부 지역에 있는 수도 마드리드(Madrid)에는 볼거리가 넘쳐난다. 먼저 스페인 광장(Spain Square in Madrid)에는 우리에게도 잘 알려진 스페인의 문호 세르반테스(Saavedra)의 기념비와 로시난테를 올라탄 돈키호테와 그를 따르는 노새를 탄 산초 판사의 동상을 만날 수 있다. 주변에 전망 좋은 카페가 많아 이색적인 풍경에서 쉬어가는 것도 좋다.

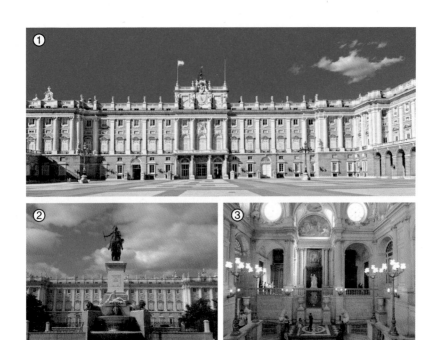

❶_ 마드리아 왕궁 전경. / ❷_ 마드리아 왕궁 앞의 펠리페 4세의 기마상. / ❸_ 마드리아 왕궁 내의 전경.

또한 마드리드에는 스페인 왕의 공식 궁전이 자리하고 있다. 마드리아 왕궁(Palacio Real de Madrid)은 왕의 공식 거처인 곳이나 공식 행사에만 사용되고 실제로는 왕가가 거주하지 않는다. 평소에는 일반인에게 개방하는데, 총 2,800여 개의 방 중 50개 정도의 방을 개방한다. 도자기로 장식된 방, 화려한 연회가 열리는 대형 식당, 중국 양식으로 꾸며진 방 등을 관람하며 화려한 궁중 생활을 엿볼 수 있다.

벨라스케스, 고야 등 스페인의 대표적 화가들이 그린 회화와 화려한 태피스트리도 왕궁의 자랑이다. 왕궁 앞의 오리엔테 광장에는 생동감 넘치는 펠리페 4세(Felipe IV)의 기마상과 스페인의 왕, 스페인 출신의 로마 황제 동상이 있다.

❶_ 마요르 광장 전경. / ❷_ 산미겔 거리 전경. / ❸_ 바하 거리 전경.

　미술품과 아름다운 건축물로 가득한 마드리드 거리에서 잠시 쉬어갈 곳을 찾는다면 마요르 광장(Plaza Mayor)이 제격이다. 광장에 앉아 스페인의 일상을 관찰하는 것도 재미있다. 4층 건물이 광장의 사면을 둘러싸고 있다. 1층에는 카페가 즐비하며, 여행 안내소도 1층에 있다.

　광장과 이어지는 산미겔(San Miguel) 거리부터 바하(Baja) 거리에도 수많은 맛집이 몰려 있다. 산미겔 거리 근처의 산미겔 시장은 1835년부터 시장이 섰던 곳이다. 간단한 요기를 할 수 있으므로 현지인뿐 아니라 관광객에게도 인기가 많다. 광장을 돌아보다가 출출해지면 시장에 들러 스페인의 시장 음식을 맛보자.

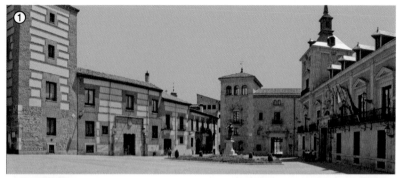

❶_비야 광장 양옆으로 루하네스 저택과 시스네로스 저택이 있다. / ❷_ 루하네스 저택. / ❸_ 시스네로 저택.

마요르 광장에서 도보 5분 거리에 비야 광장(Plaza Villa)이 있다. 광장 주변에 있는 17세기 바로크 양식의 비야 저택과 15세기의 고딕과 무데하르 양식이 조화를 이룬 루하네스 저택(Casa de los Lujanes), 16세기 르네상스 양식의 시스네로스 저택(Casa de Cisneros)이 관광객의 눈길을 사로잡는다.

마드리드는 예술 마니아들에게는 빼놓을 수 없는 성지와 같은 곳이다. 특히 세계적 명화가 가득해 큰 사랑을 받고 있는 마드리드 프라도 미술관(Museo del Prado)과 레이나 소피아 미술관(Museo Nacional Centro de Arte Reina Sofia)을 주목하자.

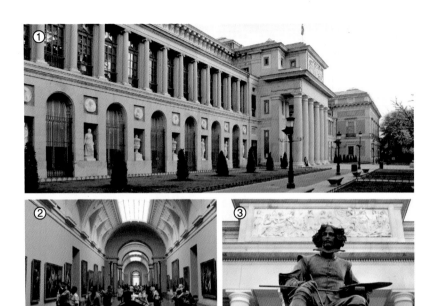

❶_프라도 미술관 전경. / ❷_프라도 미술관 내 루벤스 그림들. / ❸_프라도 미술관 앞 벨라스케스 동상.

　　프라도 미술관은 회화, 조각 등 3만 점이 넘는 방대한 미술품을 소장한 대형 미술관으로 파리의 루브르 박물관, 상트페테르부르크의 에르미타주 미술관과 함께 세계 3대 미술관으로 꼽힌다. 작품 구성을 보면 역시 스페인 회화 부문이 충실하다. 스페인 회화의 3대 거장으로 불리는 엘 그레코(El Greco), 고야(Francisco de Goya y Lucientes), 벨라스케스(Diego Velazquez)를 비롯해 16~17세기 스페인 회화의 황금기에 활약했던 화가들의 주옥같은 작품들이 감탄을 자아낸다. 또한 스페인 왕실과 관계가 깊었던 네덜란드의 플랑드르파 작품도 많고, 르네상스 시대의 거장인 라파엘로(Raffaello Sanzio)와 보티첼리(Sandro Botticelli) 등 이탈리아 회화 작품도 충실하다.

▲프라도 미술관의 〈벌거벗은 마하〉_ 이 작품은 보수적인 시대에 커다란 논란거리를 일으킨 그림이다. 당시 스페인은 가톨릭을 추앙하는 국가였기 때문에 화가들은 누드화를 그려볼 엄두도 내지 못했다. 고야는 이런 관점을 타파하여 이 작품을 완성하였는데, 결국 이 작품으로 그는 종교재판에 회부되었다.

특히 주옥같이 많은 작품 중에 눈여겨서 볼 것은 벨라스케스의 〈시녀들〉과 고야의 〈벌거벗은 마하〉이다. 〈시녀들〉에는 벨라스케스의 예술적 열망뿐 아니라 고귀한 신분에 대한 열망도 함께 투영되어 있다. 또한, 이 작품이 전시하고 있는 2층의 공간에는 약 40점에 달하는 루벤스(Rubens) 회화의 모작들로 채워져 있다는 점에서 벨라스케스와 루벤스의 관계를 의미 있게 나타내고 있다.

고야의 〈벌거벗은 마하〉는 당시 엄격하게 금지되어온 여성의 누드를 대담하고 도발적인 이미지로 그려 보수적인 가톨릭 사회에 커다란 충격을 주었다. 고야가 이 그림을 그렸을 당시 스페인은 여전히 보수적인 봉건사상의 지배 아래 있었다. 스페인 회화사를 살펴보아도 여성의 누드화는 극히 소수일 뿐이다. 벨라스케스의 〈거울 속의 비너스〉가 스페인 회화가 탄생시킨 최초의 누드화이자 고야의 〈옷을 벗은 마하〉가 그려지기 전까지는 유일한 누드화였다. 이것은 가톨릭에 대한 도전이며, 금기를 깨는 행위였다. 고야는 이 그림으로 1815년 종교재판에 회부되어 조사를 받았다.

▲레이나 소피아 미술관의 〈게르니카〉_ 이 작품에서 피카소는 강력한 분노를 표현하기 위해 일정한 디자인의 요소를 차용하고 있다. 그는 절망감을 표현하기 위해 흑, 백, 회색의 색상만을 사용하고 있으며 시민이 당한 폭력을 연상시키기 위해 인물을 의도적으로 비틀리고 왜곡되게 표현했다.

레이나 소피아 국립미술센터는 스페인의 근현대 미술 작품 1만 6천여 점을 소장한 미술관으로 프라도 국립미술관, 티센보르네미서 미술관(Museo Nacional Thyssen-Bornemisza)과 함께 스페인이 자랑하는 3대 미술관 중 하나로 손꼽히는 곳이다.

스페인 현대미술의 명작이 모여 있는 미술관에서 가장 유명한 작품은 피카소(Pablo Picasso)의 〈게르니카〉이다. 한때 뉴욕 현대미술관에 소장되었다가 피카소 탄생 100주년에 스페인으로 돌아와 1981년 이래 레이나 소피아 미술관 2층에 전시되었다. 이후 작품의 대여 및 보관은 정부 차원에서 엄격하게 통제하고 있다.

이 밖에도 초현실주의의 대가인 살바도르 달리(Salvador Dali), 바르셀로나 출신의 화가인 호안 미로(Joan Miro)의 작품이 독특한 화풍으로 시선을 모은다. 또한 미술관 3층에는 비디오 아트를 포함한 스페인 현대미술의 최신작들이 전시되어 있다.

# 디에고 벨라스케스와
# 바르톨로메 에스테반 무리요

스페인 세비야를 대표하는 두 사람의 화가가 있었다. 두 사람은 스페인의 바로크 미술을 대표하는 화가였고 그들 중 한 사람은 스페인을 대표하는 3인의 화가 중 한 사람이 되었다.

스페인 3대 미술가로 추앙받고 있는 바로크 미술의 화가는 디에고 벨라스케스(Diego Velázquez)이다. 그는 포르투갈계 유대인 출신의 변호사였던 아버지와 하급 귀족 출신인 어머니 사이에서 태어나 부모의 지원 아래 어릴 때부터 자신의 미래를 결정할 유망한 직업을 갖도록 교육받았고, 특히 언어학과 철학을 더 많이 배웠다.

어렸을 때부터 미술에 뛰어난 재능을 보였던 그는 열두 살이 되자 세비야의 예술가인 프란시스코 파체코(Francisco del Rio Pacheco)의 도제로 들어가 본격적인 그림 공부를 시작하였다. 프란시스코 파체코는 디에고 벨라스케스뿐만 아니라 알론소 카노(Alonso Cano)의 스승으로도 잘 알려진 인물이다. 벨라스케스는 파체코의 공방에서 5년 동안 미술을 공부하면서 세비야의 화풍을 배웠다. 그 후 자신의 그림을 그리기 시작했다. 그의 스승인 파체코는 "성실성과 훌륭한 재능을 갖추고 있는 벨라스케스는 실물을 토대로 그림을 그리고, 다양한 모델의 자세를 스케치하여 인물 묘사에 뛰어나다."라고 벨라스케스를 평했다.

▲프란시스코 파체코의 초상.　　　　　　　　　　▲펠리페 4세의 초상.

　스승인 파체코에게서 실력을 인정받은 그는 1617년에 화가 길드에 가입하고, 이듬해 1618년에 스승의 딸인 후안나 파체코와 결혼하여 예술가로서 순탄한 길을 걸었다.

　1622년 12월에 펠리페 4세(Felipe IV)의 궁정 화가가 죽자 이에 벨라스케스가 궁정으로 들어와 그림을 그리게 되었다. 1623년 8월 16일 드디어 벨라스케스는 펠리페 4세의 초상화를 그리게 되었다. 그는 단 하루 만에 왕의 초상화를 완성하였고, 단지 왕의 두상 부분을 그린 초상화였지만 왕과 다른 사람들 모두 그 그림에 만족했다. 이에 벨라스케스와 가족 모두 마드리드로 이사하라고 명했다. 이사를 하는 조건은 벨라스케스 이외에 다른 어떤 화가도 왕의 초상을 그릴 수 없다는 것과 그가 그린 모든 그림은 궁정에 보관된다는 것이었다. 이듬해에 벨라스케스는 왕에게 비용을 받고 마드리드로 이사를 와 죽기 전까지 머물게 된다. 그리고 그는 펠리페 4세의 궁정 화가로 임명되며, 왕의 전속 초상화가가 되어 왕과 왕의 가족을 그리는 특혜를 받게 되었다.

▲벨라스케스의 자화상.　　　　▲무리요의 자화상.

　반면에 스페인 바로크 미술의 대표하는 바르톨로메 에스테반 무리요
(Bartolomé Esteban Murillo)는 벨라스케스와 달리 어린 시절 부모를 잃고 유대인
의 빈민가에서 고아로 자랐다. 삼촌의 도움으로 그림을 배우다 왕실의 화가인
벨라스케스를 만나게 된다.

　벨라스케스는 이미 명성을 얻고 있어 자신을 돕는 화가들이 필요했다. 그는
무리요의 실력을 알아보고는 자신의 공방에 받아들여 일하게 했다. 그러나 벨
라스케스 공방에서 일하게 된 무리요는 왕족의 초상화를 그려나가는 벨라스
케스의 화풍과는 달리 보다 자유로운 그림을 그리고자 하였다.

　하지만 당시 화가들은 오늘날의 예술가가 아니라 후원자를 위한 그림쟁이
였다. 더욱이 벨라스케스는 스페인 왕실의 화가로 왕실의 행사를 도맡아야 했
기에 부를 이뤘는지는 모르나 무리요의 시각으로는 틀에 박힌 거장으로 보였
다. 그러나 종교성과 신비함을 배제하고 철저한 사실주의에 바탕을 둔 벨라스

케스의 뛰어난 실력을 인정한 무리요는 자신이 추구하는 화풍과 경쟁하고자 하는 마음이 일었다.

당시 유럽을 할퀴고 간 흑사병으로 세비야 시민 절반 이상이 목숨을 잃는 비극적 재앙에 직면하게 되었다. 또한, 연이은 기근으로 서민은 가난과 굶주림에 지쳐 고난 속에서 허덕이고 있었다. 무리요는 그들의 마음을 위로하고자 붓을 들었다. 그는 벨라스케스의 차가운 색채를 벗어던지고 고통에 시달리는 사람들에게 위안을 줄 수 있는 따뜻한 색채로 그림을 그려나갔다.

무리요가 어려운 사람들을 위해 그린 〈무염시태(immaculate conception)〉는 성모 마리아가 하느님의 특별한 은총을 입어 원죄에 물듦이 없이 잉태함을 뜻하는 단어이다.

1476년 교황 식스투스 4세가 12월 8일을 무염시태의 축일로 공식 선언하였고, 이후 화가들은 무염시태라고 하는 추상적 관념을 어떻게 그림으로 형상화할 것인가에 대해 고민하면서 많은 그림을 그렸다.

이 무염시태의 도상 기준은 150여 년이 지나 가톨릭을 신봉하는 나라인 스페인의 화가 프란시스코 파체코가 성립하였다. 프란체스코 파체코는 벨라스케스의 장인으로 그는 무염시태의 성모 마리아는 "햇살이 가득한 천국에서 티끌 하나 없이 깨끗한 순백의 옷과 푸른 외투를 입고, 머리에는 후광과 12개의 별이 빛나는 왕관을 쓰고, 발밑에는 초승달을 딛고 서서, 두 손은 가슴 위에 기도하듯이 모은 모습"으로 표현되어야 한다고 제시하였다.

당시 스페인에서는 무염시태 신앙에 대한 집착이 강했는데, 파체코의 제자이자 사위였던 벨라스케스를 비롯하여 프란시스코 데 수르바란(Francisco de Zurbarán), 후안 마르티네스 몬타네스(Juan Marti nez Montanes) 등 여러 화가가 파체코 도상 원칙에 따라 그림을 많이 남겼다.

▲벨라스케스의 무염시태.　　　　　▲무리요의 무염시태.

　　벨라스케스를 비롯한 화가들이 파첸코의 지침에 따라 그린 〈무염시태〉는
성모 마리아를 열세 살 나이 가량의 아름다운 어린 소녀로 가냘프고 앳되게
묘사하였다. 그러나 무리요는 성모 마리아를 근엄하고 온화한 미소와 당당한
자태의 성숙한 여인으로 그렸다. 또한, 성모 마리아를 받치고 있는 초승달은
보름달로 바뀌었고, 별로 만든 왕관은 생략되었다. 이러한 무리요의 작품은
벨라스케스의 작품보다 아픈 상처를 입은 세비야의 사람들에게 위로가 되었
고, 그의 작품 아래에 모여서 고난을 이기게 해달라고 빌었다.

▲**시녀들**_ 이 작품의 복잡하고 수수께끼 같은 화풍은 어느 것이 실재하는 것이고 어느 것이 환상인지에 대한 의문을 불러일으키며, 보는 사람과 보이는 사물 사이의 관계를 불확실하게 만든다.

벨라스케스는 이 시기 예술사에 한 획을 그은 〈시녀들〉이란 작품을 그린다. 이 그림은 총 3가지의 시선으로 그려져 있다. 첫 번째는 화가가 바라보는 시선, 둘째는 하얀 드레스를 입은 공주의 시선, 셋째는 관람자의 시선이다. 벨라스케스가 이 그림을 그린 장소는 마르가리타 공주의 오빠 방이었지만 그가 일찍 죽자 펠리페 4세가 벨라스케스의 화실로 꾸며준 방이다.

그림 속 어린 공주는 왕과 왕비를 위문하려고 왔으나 왕과 왕비는 뒤에 멀리 있는 거울에 반사되어 나타나고 있다. 공주의 양옆에는 귀족 출신의 시녀가 있다. 한 명은 공주에게 물을 주고 있고, 다른 한 명은 왕과 왕비에게 예를 갖추고 있다. 그리고 이탈리아 출신인 키가 작은 자는 공주가 즐겁게 하려고 시중을 들게 한 난쟁이 광대이다. 맨 뒤에 그려진 문을 열고 나가는 사람은 궁정의 기사 겸 집사이다. 이 작품은 벨라스케스의 걸작이자 역작으로 고전 시대 전체를 압도하는 백미라고 표현될 정도로 평가되고 있다.

무리요는 벨라스케스의 〈시녀들〉 작품에서 그 구상과 명암의 공간과 깊이감에 감동하였다. 하지만 입체적 관계가 어우러진 구도 속에 관람자를 응시하는 인물들에게 따뜻한 미소가 없다는 것에 실망하였다. 무리요는 자신만의 시각에서 〈창가의 두 여인〉을 그렸다.

그림 속에 등장하는 두 여인은 창가에 기대어 관람자를 바라보고 있다. 귀엽게 생긴 소녀는 호기심 가득한 눈망울을 하고 입가에는 잔잔한 미소를 머금은 채 창밖을 바라보고 있다. 소녀의 오른쪽으로 나이가 들어 보이는 여인이 창문을 한 손으로 잡고 또 한 손으로 터져 나오는 웃음을 막으려는 듯 숄로 입을 가리고 서 있다. 그녀는 소녀의 유모로 보인다. 두 여인은 무엇을 보고 웃고 있는 것일까? 그녀들의 웃음은 결코 유혹적이거나 천박하지 않다. 마치 소녀의 집을 방문하는 관람자인 우리를 응시하는 모습에서 환영한다는 듯한 메시지를 담고 있다.

▶**무리요의 〈창가의 두 여인〉**_ 프란츠 할스와는 다른 미소를 짓고 있는 두 여인의 미소는 보는 자로 하여금 절로 미소를 짓게 한다.

부드러운 갈색조의 색상으로 그려진 이 그림은 색상이 주는 편안함과 더불어 두 여인의 살아 있는 표정, 그리고 소녀의 눈높이가 관람자의 시선과 일치하여 친근하게 바라보는 이로 하여금 함께 미소를 짓게 하는 따뜻함이 깃들어 있다. 그림에서 창틀과 화면을 일치시켜 '회화와 창'이라는 전통적 메타포를 실현하고 있다. 따뜻하고 인간적인 그림은 많은 사람에게 사랑을 받아 그를 '스페인의 라파엘로'라 부르고 있다.

무리요는 스페인 화가 중 유럽까지 널리 명성을 얻은 최초의 화가였다. 그는 유대인 빈민가에서 고아로 성장하여 힘없는 사람들의 아픔을 알았기 때문에 사람들을 '힐링(치료)'을 하는 그림들을 남겼다. 그의 작품들은 19세기에 스페인어를 사용하는 남아메리카 지역에 있는 가난한 사람들에게까지 널리 사랑받은 유일한 스페인 화가였다.

# 디에고 벨라스케스와
# 후안 드 파레야

    서양 미술에서 노예를 나타내는 그림의 역사는 매우 오래되었다. 그림에는 다양한 민족, 흰색의 백인뿐 아니라 검은색의 흑인 노예를 보여준다. 유럽에서는 노예제도가 17세기부터 흑인과 점점 더 연관되었다. 그러나 이 시기 이전의 노예는 주로 백인이었다.

    르네상스 시대부터, 종종 벌거벗은 채로 웅크리고 있는 상당수의 노예화나 조각들이 등장하고 있다. 미켈란젤로(Michelangelo Buonarroti)의 〈죽어가는 노예〉와 〈반항하는 노예〉는 죽은 자(교황 율리우스 2세)의 무덤에서 봉사토록 만들어졌다. 일테면 순장과도 같은 것이다. 승리자들은 노예들을 갤리선의 노 젓는 일 등에 혹사(酷使)시키며 예술이라는 이름을 빌려 그들의 근육을 미화시켰다. 또한 여자 노예들은 남자보다 더 참혹한 성 착취를 당해야 했고 예술가들은 그런 그녀들을 관능적 그림의 주제로 삼았다.

    때로는 노예 신분에서 벗어나 일반인을 뛰어넘어 성공한 자들도 있었다. 《몬테 크리스토 백작》의 작가인 알렉산더 뒤마(Alexandre Dumas)는 노예인 어머니에게서 태어났고 그의 아버지도 노예의 자식으로 프랑스 혁명전쟁에서 큰 역할을 했다. 스물네 살의 나이로 군에 입대한 뒤마의 아버지는 31세까지 알프스 프랑스 육군 장군으로 53,000명의 군대를 지휘했다.

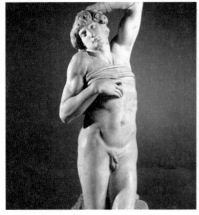

▲미켈란젤로의 〈죽어가는 노예상〉.　　　　▲장 레옹 제롬의 〈노예 시장〉.

후안 드 파레야(Juan de Pareja)는 17세기 스페인 남부의 말라가 근처 안테케라에서 노예로 태어났다. 당시 페스트가 기승을 부리고 있어 매우 암울한 시기였다. 후안이 모시던 주인과 그 가족이 모두 흑사병으로 사망하는 바람에 노예 신분이었던 후안은 주인의 친척이었던 벨라스케스에게 상속 된다. 노예는 사람이기 이전에 재산이었다.

벨라스케스의 노예로 온 후안은 여느 하인들처럼 주인의 시중을 들지 않고 벨라스케스의 공방에서 일하게 된다. 화가의 작업실은 손이 많이 필요했다. 특히 왕실의 전속 화가인 벨라스케스의 공방은 언제나 많은 일로 넘쳐났기에 많은 사람의 손길이 절실했다. 무엇보다도 물감을 준비하는 일은 쉬운 일이 아니다. 각종 색을 내는 가루를 구해오고 오일과 섞어 물감을 만들고, 너무 질거나 마르지 않게 유지해야 할 뿐 아니라, 정확하게 필요한 색을 준비해야 했다. 쉽지 않은 일이나 후안은 그 일을 잘해냈고, 또 이를 통해 색에 대한 감각을 익혀 나갔다.

▲벨라스케스가 그린 후안 드 파레야의 초상.　　　▲벨라스케스가 그린 인노첸시오 교황의 초상.

　벨라스케스는 당시 펠리세 4세의 충실한 화가이자 유럽에서 가장 유명한 화가였다. 그뿐 아니라 그의 친구이자 멘토였던 루벤스처럼 화가이자 외교관, 더 나아가 왕실 행사를 관리하는 역할까지 맡아야 했다.

　1649년에 벨라스케스가 이탈리아 여러 도시를 방문할 시기에 후안은 그를 보필하려고 따라나섰다. 벨라스케스는 이탈리아에서 2년간 머물며 필립 4세의 업적을 나타내려는 소장품을 사들였고 교황 인노첸시오 10세의 초상을 그리게 되었다.

　인노첸시오 교황은 교활하고 의심이 많았다. 그는 스페인에서 가장 훌륭한 화가로 명성을 쌓고 있는 벨라스케스를 익히 알고 있었다. 하지만 의심 많은 교황은 자신의 초상화를 그리도록 허락하지 않았다. 벨라스케스는 자신의 솜씨를 증명하기 위해 교황 앞에서 자신의 노예인 후안의 초상을 그렸다. 초상화를 본 사람들은 하나같이 순식간에 그려진 그림이 후안과 너무 닮아 깜짝 놀랐다.

▲후안 드 파레야의 〈마태 성인의 소명〉

이 그림을 본 교황은 감동하여 단 하루만 모델로 서겠다는 조건을 내세워 허락했고 〈인노첸시오 10세의 초상〉이 완성하게 된다. 초상화가 완성되었을 때 교황은 "지극히 생생하다"고 감탄하면서 감사의 표시로 벨라스케스에게 상당한 보수를 주려고 했으나 벨라스케스는 스페인의 외교 사절이기에 이를 사양했다. 이에 교황은 보수 대신 금으로 된 목걸이와 교황의 상패를 벨라스케스에게 하사했다.

후안은 벨라스케스를 존경했고 어디를 가든 주인의 손발이 되어 주면서 주인의 작업을 지켜보고 자신도 몰래 그림을 그려나간다. 노예는 그림을 그릴 수 없다는 법률에도 꿈을 포기하지 않는다. 벨라스케스는 그런 후안의 꿈을 알게 된다. 벨라스케스는 그를 노예 신분에서 자유인으로 풀어주었다. 후안은 이제 어엿한 화가가 되어 자신의 그림을 그렸다. 그의 그림 가운데 〈마태 성인의 소명(The Calling of Saint Matthew)〉은 스페인 마드리드의 프라도 미술관에서 만날 수 있다.

풍차와 튤립의 나라 **네덜란드**

네덜란드(Netherlands)는 튤립이 만발하는 3월 말~5월 중순 사이에 큐켄호프의 리세(Lisse) 지역에서 열리는 큐켄호프 꽃 축제를 시작으로 국경일인 여왕의 날, 로마가톨릭교의 경축일인 부활절 등 규모가 큰 축제가 연달아 개최된다. 6월에는 네덜란드 축제를 비롯해 각종 야외 축제, 콘서트 등이 개최되어 관광 인파가 몰린다. 포근한 날씨가 이어져 축제와 더불어 운하를 만끽하기에도 좋은 시기여서 되도록 이 시기를 택해 여행한다면 좋을 것이다.

네덜란드의 수도인 암스테르담은 렘브란트(Rembrandt Harmenszoon van Rijn)의 생가가 있어 '빛의 마술사'로 칭하는 렘브란트의 흔적을 만나 볼 수 있다. 또한 그가 그린 걸작 〈야경〉도 이곳에서 그렸다. 젊은 날 렘브란트의 자화상 등도 감상할 수 있다. 그의 스승과 제자들의 작품도 함께 전시 중이다.

암스테르담 국립미술관(Rijksmuseum)은 네덜란드에서도 첫손에 꼽히는 미술관이다. 네덜란드를 대표하는 유물, 유적, 예술품 등 귀중한 가치를 지닌 8,000여 점의 방대한 컬렉션을 자랑하며 80실 이상의 전시실이 있다. 회화 작품으로는 12~16세기의 중세 작품과 이탈리아 르네상스 작품들, 고흐와 고야를 포함한 18~19세기 화가들의 작품을 볼 수 있다. 전 세계에서 수많은 관람자가 찾아오기 때문에 입장하려면 보통 수십 분은 기다려야 한다.

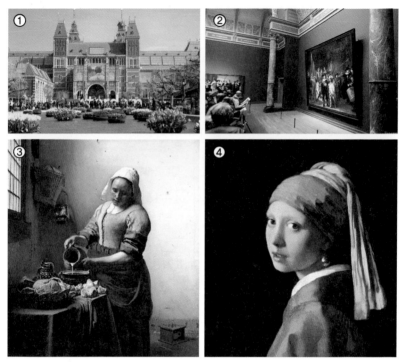

❶_ 암스테르담 미술관 전경.
❸_ 페르메이르의 〈우유를 따르는 하녀〉

❷_ 렘브란트의 〈야경〉 전시 장면.
❹_ 페르메이르의 〈진주 귀고리를 한 소녀〉

하지만 중앙 홀인 명예의 전당 안쪽에 전시된 렘브란트의 대표작 〈야경〉을 감상하다 보면 줄을 선 보람을 느낄 것이다. 또한, 렘브란트와 동시대에 활약했던 요하네스 페르메이르(Johannes Vermeer)의 〈우유를 따르는 하녀〉도 놓치지 말아야 할 작품이다. 페르메이르에 관하여 알려진 사실이 없으나 그의 작품 〈진주귀고리를 한 소녀〉는 네덜란드 밖으로 전시되는 일이 없게 할 정도로 국보급으로 대우하고 있으며, 네덜란드 국민의 자긍심을 일깨워 주는 예술 작품이기도 하다.

❶_ 암스테르담 마담투소박물관 전경.
❸_ 마담투소 내의 반 고흐 밀랍.

❷_ 마담투소의 밀랍 상호.
❹_ 마담투소 내의 렘브란트 밀랍.

또 하나의 볼거리는 암스테르담 마담투소박물관(Madame Tussaud Scenerama)이다. 마담투소는 전 세계 각지에 지점을 둔 세계 최대 규모의 밀랍인형박물관이다. 세계 유명 인사들을 밀랍 인형으로 재현해 전시하는 곳으로 유명하다. 이곳은 베아트릭스 여왕, 렘브란트 등 네덜란드 국민이 사랑하는 인물들을 한자리에서 만나볼 수 있어 여행자들이 즐겨 찾는다. 주요 테마는 황금시대의 암스테르담이다. 렘브란트와 보스가 살던 방 등 당시의 생활상을 생생하게 재현한 전시가 일품이다.

▲안네 프랑크 하우스 전경.　　　　　▲빈센트 반 고흐의 미술관 전경.

　또한 《안네의 일기》로 알려진 안네 프랑크(Anne Frank)와 그의 가족들이 나치가 암스테르담을 점령하였을 당시 살았던 집인 '안네 프랑크 하우스'를 방문할 수 있다. 프린센 운하 옆에 자리 하고 있으며 연간 50만 명이 방문한다고 한다. 제2차 세계대전 중에 나치의 유대인 박해로 희생된 안네 프랑크는 다락방에 가족들과 2년 동안 숨어 살다가 결국 비밀경찰 게슈타포에 발각되어 포로 수용소에서 사망했다. '안네 프랑크 하우스'는 반전 정신을 내세운 박물관으로 탈바꿈하여 일반에게 공개되었다. 회전식 책장 뒤에 숨겨진 비밀의 방과 안네가 일기를 쓰던 다락방을 볼 수 있다.

　네덜란드가 자랑하는 예술가 중 가장 독보적인 위치에 선 빈센트 반 고흐 (Vincent van Gogh)의 생애를 기념해 건립된 미술관인 반 고흐 미술관(Van Gogh Museum)은 암스테르담에서 빼놓을 수 없는 명소이자 세계 최대 고흐 컬렉션을 자랑하고 있다. 고흐가 그림을 그릴 수 있도록 그의 작품 활동을 지원했던 동생 테오는 고흐의 작품 대부분을 소장하고 있었다. 두 사람의 사후에 테오의 부인과 아들이 작품을 관리하다가 이 미술관에 공개했다.

▲**잔세스칸스_** 환상적인 아름다움을 자랑하는 자연 광경이다 .

네덜란드의 자연을 여행하고 싶다면 암스테르담에서 북쪽으로 약 15km 떨어진 잔세스칸스(Zaanse Schans)를 권하고 싶다. 이곳은 네덜란드의 전형적인 풍경을 간직한 곳으로, 네덜란드의 명물인 풍차와 양의 방목으로 유명하다. 18세기에는 700개가 넘는 풍차가 있었으나 산업혁명의 기계화에 밀려 대부분 사라졌고, 지금은 관광용 풍차 4개와 잔 지방의 전통 건물을 전시하는 야외 박물관이 있다. 17~18세기의 목조 가옥과 크고 작은 풍차들이 마을 곳곳에 흩어져 있어 동화 같은 분위기를 자아낸다.

잔강 바로 앞에 있는 풍차 박물관에서 풍차의 역사를 한눈에 살펴볼 수 있다. 다리를 건너면 17세기 건물에 들어선 시계 박물관과 제과점, 치즈 공장, 나막신 공장 등이 있다. 작은 마을 안쪽에 있는 방문객 센터까지 천천히 산책하듯 둘러보자.

# 헨드리케 스토펠스와
# 렘브란트 하르먼스 존 반 레인

네덜란드의 렘브란트 하르먼스 존 반 레인(Rembrandt Harmenszoon van Rijn)은 17세기에 혜성과 같이 나타나 서양 미술의 초상화 장르에 역사를 바꾼 거장이다. 그는 재능있는 화가였으며 또한 자존심도 무척 강한 천재였다. 그는 자화상을 주로 그린 화가로도 유명하다. 그의 자화상은 그의 상황이나 내면을 그대로 담아냈다. 행복한 순간은 물론이고 불행이 닥쳐 슬픔에 잠긴 모습까지 숨김없이 드러냈다. 렘브란트의 희로애락이 담긴 자화상 속에는 그의 뮤즈였던 헨드리케 스토펠스(Hendrickje Stoffels)라는 시골 처녀가 있었다.

렘브란트는 1606년 7월 15일 네덜란드 레이던에서 제분업자의 아버지의 9번째 아들로 태어났다. 그는 1620년 레이던 대학에 입학하여 그림과 판화를 배웠다. 1624년경부터 렘브란트는 독립 화가로 활동했으며, 1630년경에는 암스테르담으로 가서 피터르 라스트만(Piter Lastman)의 제자가 됐다. 그러나 그가 라스트만의 공방에 있었던 기간은 약 반년에 불과했다. 하지만 라스트만의 영향으로 장르 구성, 완벽한 데생과 이상적인 인체 표현 등을 요구하는 고전적인 회화 방식에서 탈피하여 인물의 표정과 동작을 통한 심리 묘사를 강조하기 시작했다.

▲플로라처럼 분장한 사스키아.

▲깃털이 달린 모자를 쓰고 웃고 있는 사스키아.

　그리고 1632년에 외과의사 조합의 의뢰로 첫 번째 집단 초상화인 〈니콜라스 튈프 박사의 해부학 강의〉를 그려 암스테르담에서 인기 있는 화가가 되었다.

　초상화를 그리던 렘브란트는 1634년 윌렌부르흐의 조카 사스키아 반 윌렌브르흐(Saskia van Uylenburgh)와 결혼하여 암스테르담에서 제일가는 초상화가로 명성을 얻는다. 이후 그는 그녀를 모델로 수많은 소묘와 유화를 그렸는데, 대표적인 작품으로 〈플로라처럼 분장한 사스키아〉와 〈깃털이 달린 모자를 쓰고 웃고 있는 사스키아〉 등이 있다.

　렘브란트와 사스키아는 아이를 넷이나 낳았다. 하지만 그의 아이 셋은 모두 죽었고 아내도 1642년에 한 살 된 막내아들 티투스만을 남기고 세상을 떠났다. 사랑하는 아내를 잃고 실의에 빠지기도 하였지만, 이를 극복한 렘브란트는 화가로서 완숙기에 접어들어 풍부한 작품 세계를 펼쳤다. 렘브란트의 대표작인 〈야간순찰〉은 그의 완숙기에 탄생했다. 이 작품은 암스테르담 사수 길드 클로베니에르 회관이 완공된 기념으로 그려진 단체 초상화이다.

▲야경(야간 순찰)_ 기존의 단체 초상화와 달리 이 작품에서는 연극의 한 장면을 그린 듯이 화면을 연출했다.

그러나 부유한 시민들의 의뢰로 그려진 이 작품은 단체 초상화로서 큰 결함을 가지고 있었다. 등장인물들의 비중이 각기 다르다는 문제점을 가지고 있을 뿐 아니라, 다른 인물의 표현과 명암 효과로 얼굴이 가려진 인물이 생긴 것이 또 다른 문제였다. 자신의 얼굴이 잘 보이지 않은 사람들이 항의하면서 이 그림은 후원자들의 외면을 받게 되었다. 이러한 〈야간순찰〉의 외면으로 인하여 그에게 들어오는 작품 의뢰가 줄어들었다. 또한, 사스키아가 죽기 전에 무모하게 투기를 하면서 렘브란트는 파산지경에 이르렀다.

렘브란트는 어린 티투스를 위해 자신을 따르던 미망인 헤이르티어 디르크스(Geertje Dircx)라는 여인을 유모로 받아들였다. 그리고 두 사람은 깊은 관계를 맺었다. 디르크스는 결혼을 원했지만, 렘브란트는 그렇게 쉽게 재혼할 수 없었다. 그 이유는 렘브란트가 전처인 사스키아를 사랑했기 때문이기도 했으나 사실은 돈 문제 때문이기도 했다. 렘브란트가 사스키아에게 상당한 재산을 유산으로 받았으나 만약 그가 다른 여인과 재혼하면 전처의 유언장에 따라 그 재산을 모두 내놓아야 했기 때문이다. 낭비벽이 심했던 렘브란트는 막대한 유산을 물려받았음에도 항상 돈이 모자랐다.

1647년 한참 빚에 쪼들리던 렘브란트의 집에 또 한 명의 가정부가 들어왔다. 헨드리케 스토펠스(Hendrickje Stoffels)라는 시골 처녀였다. 첫 번째 부인인 사스키아가 세상을 떠난 후 디르크스라는 미망인이 아들 티투스의 유모 역할을 하고 있었는데 그 혼자서 집안일까지 감당하기에는 역부족이어서 가정부를 들인 것이다.

부사관의 딸이었던 헨드리케는 어려서부터 가난한 집안의 대가족 틈바구니에서 웬만한 궂은일은 안 해본 게 없는 보기보다 강인한 처녀였다. 게다가 이 처녀는 뚜렷한 이목구비에 풍만한 몸매를 지닌 매력이 넘치는 인물이었다. 그러니 렘브란트의 마음이 거친 디르크스에게서 헨드리케에게로 향하는 것은 자연스러운 일이었다. 사실 렘브란트는 디르크스에게 전 부인인 사스키아의 보석을 다른 사람에게 넘기지 않는다는 조건으로 사용할 수 있게 하는 등 부인 못지않은 대우를 해주고 있던 터였다.

렘브란트는 헨드리케를 자주 그림의 모델로 삼았다. 처음에 헨드리케에게 호의적이었던 디르크스는 급기야 적대적인 감정으로 발전하여 이를 참지 못하는 디르크스가 집을 나가면서 일이 일단락되는 듯했다.

혼자가 된 디르크스는 렘브란트를 법원에 고소했다. 렘브란트가 자신과의 결혼 약속을 이행하지 않았다며 '혼인빙자 간음죄'로 소송하며 결혼을 하든가 연금을 지급하라는 것이었다.

이 재판에서 렘브란트를 대리해 계속 법정에 출두한 사람이 헨드리케였다. 사안이 사안인 만큼 그녀의 법정 출석은 사실 좋지 않은 소문을 불러올 수 있었다. 그런데도 이를 무릅쓸 만큼 헨드리케와 렘브란트는 서로 밀접한 관계가 되어 있었다.

드디어 법원은 디르크스가 소송한 재판에 렘브란트가 매년 200굴덴을 지급하도록 판결했다. 단, 디르크스에게는 패물을 저당 잡히지 말아야 한다는 단서를 달았다. 그러나 혼자 살던 디르크스는 생활고를 못 이겨 렘브란트에게 받은 패물을 저당 잡히고 말았다. 분노한 렘브란트는 주변 사람들에게 디르크스에 대한 불리한 증언을 수집하여 디르크스를 정신병자로 몰아 정신병원에 수용시키는 복수를 하였다.

이런 우여곡절 끝에 헨드리케는 렘브란트에게 귀여운 딸 코르넬리아를 낳아줌으로써 정식은 아니지만 사실상 렘브란트의 아내가 되었다. 시골에서 고통스러운 어린 시절을 보낸 그녀로서는 암스테르담 최고 화가의 반려자가 됐다는 것은 가슴 벅찬 일이었다. 스무 살의 차이를 극복하고 사랑에 빠진 렘브란트와 헨드리케를 좁은 암스테르담 사람들은 그냥 두지 않았다. 헨드리케에게 처음으로 닥친 시련은 간음한 여인이라는 세상의 손가락질을 감당하는 것이었다.

◀**헨드리케의 초상**_ 사랑을 위해 다른 사람들의 질시와 렘브란트의 무절제한 낭비벽도 가정을 지키려는 헨드리케의 복잡한 마음을 나타내는 초상이다.

렘브란트는 그녀에게 잘해줬지만 결혼할 생각은 없었다. 전 부인 사스키아가 자신이 죽은 후에도 렘브란트가 결혼하지 않는다는 조건으로 유산을 상속했기 때문이다. 화가와 처녀가 부적절한 관계를 유지하고 있다는 소문이 파다하게 퍼졌다. 교회는 헨드리케에게 소환령을 내렸고 그녀를 교회에서 추방했다. 보수적인 당시 네덜란드 사회에서는 법적으로 결혼하지 않은 남녀가 같이 동거하는 것은 매매춘 행위라고 보았다.

그래서 헨드리케는 종교재판에 회부되어 유죄판결을 받아 법적으로는 '매춘부' 취급을 받게 되었다. 이 판결로 그녀는 평생 교회에서 영성체(領聖體)를 할 수 없게 되었는데, 종교가 세상을 지배하던 당시 영성체를 할 수 없다는 것은 사회적 매장과 다름이 없었다.

헨드리케는 이런 고통을 받는데 렘브란트가 동거만 할 뿐 정식으로 결혼해주지 않아 틀림없이 불만이 많았을 것이다. 하지만 낭비벽이 심했던 렘브란트는 전처에게 물려받은 유산까지 포기할 경제적 여유가 없었다.

헨드리케에게 더 큰 시련은 렘브란트의 개인 파산이었다. 밖에 나갔다 하면 값나가는 물건을 하나씩 사 들고 오는 이 세상 물정 모르는 화가를 뜯어말릴 수 있는 사람은 아무도 없었다. 벌어오는 돈보다 쓰는 돈이 더 많았다. 헨드리케가 렘브란트의 집에 들어온 후에도 빚은 계속해서 불어났고 결국 렘브란트의 저택이 경매에 넘어가는 지경에 이르렀다.

이런 위기 상황 속에서 헨드리케는 지혜를 발휘했다. 그녀는 티투스와 함께 화상을 설립하여 렘브란트를 자신들의 피고용인으로 등록하여 렘브란트가 이 점포를 통해서만 그림을 판매할 수 있도록 조치했다. 이렇게 해서 렘브란트는 빚쟁이의 독촉에서 벗어나 법적으로 보호받을 수 있게 됐고 재무 상태의 악화도 막을 수 있었다.

▲**목욕하는 밧세바**_ 성경 속 다윗의 여인 밧세바를 그린 작품으로 헨드리케가 모델이 되었다.

렘브란트는 그녀가 없었다면 렘브란트 후기 명작의 탄생은 기약할 수 없었을 것이다. 헨드리케가 렘브란트에게 헌신할 수 있었던 것은 천재 화가에 대한 존경심 못지않게 그가 자신을 진심으로 사랑하고 있다는 사실을 확신하고 있었기 때문이다. 때로는 어리광을 부리고, 때로는 걷잡을 수 없는 분노에 사로잡히곤 하던 철부지 어른이었지만 이 세상에 그만큼 자신을 사랑해주는 사람은 없다는 것을 누구보다도 잘 알고 있었다. 그 점은 무엇보다도 렘브란트가 그녀를 여러 차례에 걸쳐 작품의 주인공으로 묘사한 데서 잘 드러난다.

〈침대 위의 여인〉이나 〈멱 감는 여인〉에서 화가는 그녀를 관능적인 여인으로 묘사했고 〈플로라〉에서는 신화 속의 여신으로, 〈목욕하는 밧세바〉에서는 구약성서 속의 매혹적인 여인으로 묘사했다.

렘브란트는 헨드리케를 만난 후 다른 여자에게 눈길을 주지 않았다. 헨드리케 역시 결혼식을 올릴 날만을 기다리며 열심히 살았다. 하지만 안타깝게도 헨드리케가 렘브란트에게 선사한 안락한 삶은 오래가지 못했다. 암스테르담에 전염병이 창궐하면서 그토록 바라던 면사포를 한번 써보지도 못한 채 1662년 서른일곱의 젊은 나이에 눈을 감고 말았다. 더욱이 그들의 관계는 정식 결혼 관계가 아니었으므로 헨드리케는 가족묘지 대신 공동묘지에 홀로 묻혔다. 또한, 1668년 유일한 아들 티투스마저 세상을 떠났다. 홀로 남겨진 렘브란트는 이제 외로움에 몸서리치는 가난하고 힘없는 노인일 뿐이었다. 그런 그에게 마음의 위안을 준 것 중의 하나는 자화상을 그리는 일이었다.

1669년 가을, 노화가는 늙은 가정부의 잔소리를 들으며 이 세상에서의 마지막 자화상을 그렸다. 그 표정 속에 서린 진한 우수, 그것은 헨드리케에 대한 사무치는 그리움이었다. 그리고 그도 헨드리케가 있는 세상으로 떠났다.

◀**렘브란트의 말년 자화상**_ 렘브란트의 말년 생활에 대해서는 알려진 것이 거의 없다. 렘브란트가 죽을 무렵 그는 유행에 뒤떨어지고 한물간 잊혀진 화가였다. 그러나 18세기 초 프랑스에서 그의 진가가 인정받기 시작하였다. 19세기가 되어 네덜란드인들이 과거의 황금시대를 돌이켜보면서 네덜란드 화단을 빛낸 천재 화가로 가장 적합한 인물이 렘브란트라는 사실을 찾아내면서 다시 부각되었다.

로코코의 여행 **프랑스 궁전**

프랑스는 에펠탑과 개선문 등 많은 역사적인 관광지가 많으나 한편으로는 프랑스 왕실의 궁전 또한 많다. 프랑스 왕실에 의해 생겨난 로코코 양식의 문화는 한때 전 유럽을 전파하였으며 그 예술적 의미는 왕실과 귀족들의 화려함을 나타내고 있다. 프랑스 궁전은 매너리즘 양식의 장식들로 가득한 퐁텐블로 궁전(Château de Fontainebleau)을 시작으로 하여 바로크 장식이 화려한 베르사유 궁전(Chateau de Versailles, Versailles)과 로코코 문화의 아름다운 장식으로 가득한 궁전이 산재해 있다.

태양왕 루이 14세(Louis XIV)가 눈을 감자 프랑스 귀족들은 베르사유에서 파리로 귀환한다. 루이 15세(Louis XV) 역시 파리로 귀환함으로써 파리는 이제 새로운 문화인 로코코 시대를 열었다. 왕족과 귀족들이 선호했던 로코코 양식의 예술은 건축, 회화 등 다양한 방면에서 아름다움을 장식하여 그들만의 특권을 누리려 했다.

루브르(Louvre) 궁전은 파리에서 가장 크고 아름다운 공원 중 하나인 우아한 튈르리 공원(Jardin des Tuileries)에 둘러싸여 있다. 현재 미술관으로 변모하여 세계 3대 미술관으로 자리하고 있으나 이 궁전이 지어질 때는 파리를 방어하기 위한 성채로 지어졌다.

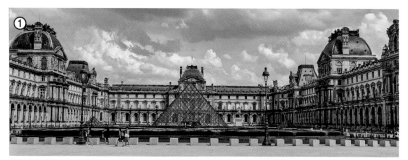

❶_ 루브르 궁전과 미술관. / ❷_ 튈르리 공원 전경. / ❸_ 튈르리 궁전의 전경.

중세 성채의 모습에서 탈바꿈하여 이탈리아의 르네상스 양식의 궁으로 변한
것이 프랑수아 1세(François I) 때이다. 이후 1563년 앙리 2세(Henri II)의 왕비 카
트린느 드 메디시스(Catherine de Médicis)가 왕궁의 서쪽에 튈르리(Tuileries) 궁전
을 세웠고 이후 앙리 4세(Henri IV) 시대에 걸쳐 센강 연변에 '물가의 장랑'이라
불리는 그랜드 갤러리(그랑드 갈르리)를 증축하여 루브르와 튈르리 두 궁전을 연
결하였다. 루이 14세가 베르사유 궁전으로 정궁으로 옮긴 이후에 루브르 궁전
은 왕실 아카데미가 들어섰다. 루이 14세의 재상 콜베르(Colbert, Jean Baptiste)는
과학기술을 장려했고, 루이 14세는 예술 아카데미를 후원하여 예술가들의 주
거지로서 파리 예술의 중심지가 되었다.

❶_ 루브르 궁전에서 바라본 팔레 루아얄. / ❷_ 팔레 루아얄의 줄무늬 기둥들. / ❸_ 팔레 루아얄의 회랑.

    루브르 맞은편으로 루이 13세 이후 4세기 동안 프랑스 왕실의 궁전이었던 팔레 루아얄(Palais-Royal)은 고전적 프랑스 건축미를 보여주며, 아름다운 중앙 뜰 안에는 높이가 다양한 줄무늬가 있는 작은 기둥들이 설치된 특이한 현대 조각품이 있다. 원래 루이 13세(Louis XIII)의 재상 리슐리외(Richelieu)의 저택이었다. 그의 사후, 루이 13세에게 기증되어 루이 13세 이후, 1643년 당시 5세였던 루이 14세가 루브르 궁전에서 이주하였기 때문에, 팔레 루아얄(왕궁)이라고 불리게 되었다. 그리고 오를레앙의 손을 거쳐 루이 14세의 동생 오를레앙 공 필리프 1세(Philippe de France)가 살게 된다. 당시 건물 안에는 귀족과 부자만 입장할 수 있었지만, 일반에 공개된 정원에서 서민은 산책을 즐길 수 있었다. 그 후 리슐리외 시대의 건물은 파괴되었다.

❶_ 뤽상부르 궁전의 전경. / ❷_ 뤽상부르 박물관. / ❸_ 뤽상부르 공원 내 숨어 있는 듯한 메디치 분수.

뤽상부르 궁전(Palais du Luxembourg)은 프랑스 파리 6구에 자리하고 있다. 섭정이자 루이 13세의 어머니인 마리아 데 메디치(Maria de Medici)를 위하여 지었다. 프랑스 혁명 이후에는 의회 건물로 개축되어 사용되었고, 1835년부터 1856년까지 또다시 대대적인 재건 작업을 거쳐 현재의 모습에 이르게 되었다. 주위는 뤽상부르 공원으로 일반인들에게도 공개되고 있다.

뤽상부르 궁전 바로 서편에는 상원의장의 공식 집무실인 '프티 뤽상부르(Petit Luxembourg)'가 있고, 거기에서 조금 더 서쪽에는 한때 온실로 사용하던 뤽상부르 박물관(Musee du Luxembourg)이 있다. 궁전 남쪽에 있는 뤽상부르 공원은 25헥타르에 달하는 상당한 크기이며, 대리석 조각상과 분수들이 세워져 있어 휴일에는 아이들이 배 모형을 띄워 놀고는 한다.

❶_ 센강 강변의 부르봉 궁전. / ❷_ 테러를 반대하는 뜻으로 프랑스 삼색 조명이다. / ❸_ 궁 앞의 정의의 여신상.

　부르봉 궁전(Palais Bourbon)은 프랑스 파리에 있는 궁전이다. 7구의 센강 강가에 위치하고, 콩코르드 광장과는 콩코르드 다리를 통해서 연결되어 있다. 1722년에 시작하여 1726년에 완성된 이 궁전은 파리의 가장자리에 있는 변두리 주거 지역에 자리 잡고 있다. 1715년 루이 14세가 사망한 후 리젠트의 사례에 따라 귀족들은 베르사유에서 파리로 거주지를 옮기기 시작했다. 귀족의 전통적인 주거 지역인 인구 밀도가 높은 마레(Marais)에는 건물 공간 토지가 부족하여 리젠시의 귀족들은 도시의 가장자리에 있는 정원을 위한 공간이 있는 땅을 찾고 있었다. 그렇게 하여 7구 센강 강가에 루이 14세의 딸인 부르봉 공작 부인을 위해 지어졌고, 지금의 그리스 사원 같은 건물은 국민의회 의사당으로 사용하고 있다.

▲_레드카펫이 깔린 엘리제 궁전으로 외국 수반을 영접하는 장소이다.　　　　　　▲_ 엘리제 궁전 내의 화려한 장식.

엘리제 궁전(Palais de l'Élysée)은 프랑스 대통령의 공식 관저로서 대통령 사무소가 위치했으며 장관 회의도 이곳에서 열린다. 파리 중심부의 샹젤리제 동쪽 끝에 자리하고 있다.

엘리제 궁전은 1718년에 완공되어 루이 15세와 루이 16세가 살았으며 애초에 엘리제 궁전은 왕의 소유가 아니었는데, 루이 15세가 그의 애첩인 마담 퐁파두르(Madame de Pompadour)에게 이 궁전을 사들여 선물하였다고 한다. 그녀를 혐오하던 자들은 이에 '왕의 매춘부가 사는 곳'이라는 팻말을 들고 불만을 표출했다고 한다.

마담 퐁파두르가 죽고 왕가 재산으로 엘리제 궁전이 계속 쓰였다. 이후 1773년 당대 프랑스 최고 부자이자 궁정을 상대로 은행업을 하던 '니콜라 보종(Nicolas Beaujon)'이 궁을 사들였다. 당시만 해도 파리시라는 독립구획이 존재하지 않았기 때문에 그는 정·재계를 통튼 자신의 실세를 뽐내고자 건물을 사들여 수많은 명작을 장식하였다. 건물 양식을 보강하기 위해서 그는 막대한 자금을 풀어 영국풍의 정원과 건물 전체에 보수 작업을 펼쳤다. 이후 프랑스 제3공화국은 1873년에 공식적으로 엘리제 궁전을 대통령궁으로 지정하는 법령을 발표하여 오늘에 이르고 있다.

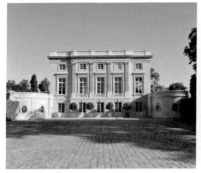
▲프티 트리아농 전경.

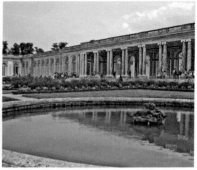
▲그랑 트리아농 전경.

프티 트리아농(Petit Trianon)은 프랑스 파리의 베르사유 궁전의 정원에 있는 별궁 중 하나이다. 신고전주의 건축물로 건물 모양은 사각형이다. 1762년에서 1768년, 루이 15세가 자신의 애첩 퐁파두르 부인을 위해 지은 것으로 완공을 보기도 전에 그녀가 죽자 루이 15세의 또 다른 정부 뒤바리 부인(comtesse du Barry)에게 선물하였다. 또한, 1774년 루이 16세가 그의 왕비 마리 앙투아네트(Marie-Antoinette)에게 이 궁전을 선물했다. 그녀는 정원을 영국식으로, 거기에 농촌에 비유한 작은 마을을 만들게 하여 검소한 생활을 즐기곤 했는데, 혁명 중에 술집이 된 적도 있다.

그랑 트리아농(Grand Trianon)은 루이 14세가 왕비를 외면하고 애첩 멩트농(Maintenon) 부인과 바람을 피우기 위해 지은 베르사유 궁전의 별궁이다. 아담한 규모와 실생활에 어울리도록 설계되었다고 하나 베르사유 궁전과 비교하여 상대적으로 아담하다는 것이지 그 규모도 웅장하다. 밀회(密會)를 나누던 궁전답게 루이 14세는 그랑 트리아농을 온통 장미의 분홍빛으로 만들어 두었다. 기둥부터 모든 건물의 외관이 분홍빛 대리석으로 장식되어 있고 실내장식은 눈이 부실 정도이다.

▲퐁텐블로 궁전의 전경.

▲퐁텐블로 궁전의 매너리즘 양식의 장식.

퐁텐블로 궁전(Château de Fontainebleau)은 프랑수아 1세(François I)의 구조물에서 증축되어 왔다. 건물은 일련의 궁정들로 줄이어 연속되어 있다. 퐁텐블로 시는 과거 궁정 사냥터인 퐁텐블로 숲의 나머지 주변에서 성장해 왔다. 성은 프랑스에서 실내장식과 정원에서 이탈리아 매너리즘 양식이 소개되었으며, 이들 장식이 프랑스식 해석에 따라 변형되었다.

16세기 실내장식에서 프랑스 매너리즘 양식은 '퐁텐블로 양식'으로 알려져 있다. 퐁텐블로는 필리프 오귀스트(Philip II)와 루이 11세(Louis XI)의 사랑받는 거주지였다. 현재 건축 체계의 창조자는 프랑수아 1세로, 그의 휘하에서 건축가 질 르 브레통(Gilles le Breton)이 건물 대부분을 건립하였다. 왕은 건축가 세바스티아노 세를리오(Sebastiano Serlio)와 레오나르도 다 빈치(Leonardo da Vinci)를 프랑스로 초대하였고, 다 빈치는 이탈리아로 돌아가지 않고 프랑스 클로 뤼세에 있는 자신의 저택에서 사망했다. 또한, 로소 피오렌티노(Rosso Fiorentino)에 의한 프레스코화 프레임이 있는 프랑수아 1세의 화랑은 1522년에서 1540년 사이에 진행되었으며, 프랑스에서 처음으로 장식이 된 큰 화랑이다.

| 에로티즘과 풍속화 |

# 프랑수아 부셰와
# 장 바티스트 그뢰즈

로코코 미술은 장 앙투안 와토(Jean-Antoine Watteau)로부터 시작되었다고 해도 과언이 아니다. 그의 작품 〈키테라섬으로 순례〉는 덧없는 것들과 계략이 뿌리를 내릴 수 없는 낙원으로, 자연에 둘러싸인 기쁨을 나타내고 있다. 키테라섬은 오페라와 연애사 서사시로 가득찬 이상한 나라로 나타내며, 실현 불가능한 꿈과 이성에 대한 미친 듯한 복수, 규범과 도덕으로부터의 자유가 실현되는 나라를 나타내고 있다. 이러한 화풍은 당시 귀족들에게 선풍적으로 인기를 구가했다. 그들은 이전의 웅장한 역사화나 사진처럼 정교한 초상화에 식상하던 차에 화려하면서도 사랑의 섬인 키테라를 찾아 나서는 선남선녀의 순례자들을 보고 열광하였다. 하지만 와토는 로코코 미술의 씨를 뿌렸음에도 그 과실을 얻지 못하고 서른일곱의 젊은 나이에 요절(夭折)하였다.

로코코 미술의 절정기를 이룬 화가는 프랑수아 부셰(François Boucher)이다. 부셰가 로코코 미술의 거장이 될 수 있었던 것은 루이 15세의 애첩인 마담 퐁파두르(Madame de Pompadour)의 역할이 컸다. 퐁파두르는 볼테르(Voltaire)와 같은 계몽주의 철학자들을 지지하고 보수적인 가톨릭과 왕당파들이 금서로 규정한 백과전서를 출판할 수 있게 도왔다. 이처럼 새로운 사상과 문화, 예술의 취향을 선도한 퐁파두르 부인이 프랑수아 부셰를 후원하였다.

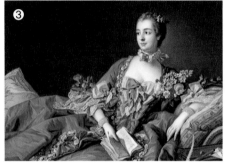

❶_ 앙 투안 와토의 〈키테라섬으로의 순례〉
❷_ 부셰가 그린 퐁파두르의 초상.
❸_ 퐁파루트가 운영하여 개발한 프랑스 명품인 '세브르 도자기'로 주로 부셰의 그림이 사용되었다.

부셰는 1백 개가 넘는 와토의 드로잉 연작을 동판화로 모사했는데 그 과정을 통해 그의 양식을 만드는데 지울 수 없는 영향을 받았다. 특히 부셰의 주요 조형 어휘가 될 여성의 인체에 대한 우아하고 균형 잡힌 묘사 능력이 이 과정에서 만들어졌다.

1727년 부셰는 이탈리아로 유학을 떠난다. 그는 다른 화가들과 달리 르네상스 거장들의 작품에 반하여 학습하지는 않은 것으로 보인다. 그는 기존의 권위를 타파하고자 하는 혁신의 태도로 학습한 것이 아니라 기질상 고전과 르네상스 양식에서 매력을 찾을 수 없었기 때문이다. 부셰는 이탈리아 여러 도시를 여행하면서 자신에게 맞는 작품을 자기 것으로 만들어나갔다.

▲**리날도와 아르미다**_ 부셰의 작품으로 영화 〈파리넬리〉에서 헨델의 오페라 '리날도' 중 '울게 하소서'의 아리아의 주인공 리날도가 적군의 여자 아르미다를 사랑하여 벌어지는 이야기를 담고 있다.

　파리로 돌아온 부셰는 종교와 신화를 주제로 한 그림을 그렸다. 그리고 1734년 〈리날도와 아르미다〉의 작품으로 아카데미 회원이 되었다. 부셰는 삽화가로서도 타고난 극적 감각으로 인물의 순간적인 동작과 표정을 정확히 묘사했다. 부셰의 그림에 유독 많이 나오는 것이 '파스토랄레'라는 장르의 그림이다. 미술에서 파스토랄레는 시대에 따라 조금씩 의미가 달라져 왔다. 르네상스 시대에는 조르조네의 〈전원 음악회〉(77쪽 그림 참조)에서처럼 은은하게 목가적인 장면을 묘사한 그림에 쓰였고, 17세기에는 인간의 감정이 자연에 반영된 듯한 서정적 풍경화를 지칭했다. 18세기에 들어서 부셰의 그림이 대표적이되었다. 그의 '파스토랄레' 장르에서는 전원 속에 있는 앳된 얼굴의 사춘기 소년과 소녀들이 서로 관능적인 사랑을 나누는 모습으로 등장한다.

▲**디아나의 목욕**_ 디아나는 로마 시대의 이름으로, 그리스의 여신 아르테미스로 부셰는 당시 실제 모델의 누드화를 그릴 수 없어 신화를 빌려 여신의 누드화를 나타냈다.

　화가로서 부셰의 전성기는 1740년대이고, 1742년 살롱에 출품한 〈디아나의 목욕〉은 이 시기의 대표작이다.

　로마 신화 속 달의 여신이자 수렵과 순결의 수호신인 디아나와 님프를 그린 이 작품에서 신화라는 주제는 여성의 누드를 그리기 위한 구실일 뿐으로, 사실상 그림의 초점은 벌거벗은 여성의 몸이다.

　신화를 주제로 한 부셰의 그림은 '사랑의 신화'라는 뜻의 미솔로지 갈랑트(Mythologie Galante)라고 불렸는데, 그 대부분이 이렇게 메시지보다 화면이 감각적 아름다움이 부각되는 특징을 가졌다. 햇빛을 받아 투명하게 빛나는 고전적 균형감을 가진 여신의 누드는 인상파를 비롯한 많은 화가에게 큰 영감을 주어 모사와 칭송이 이어졌다.

▲**레다와 백조**_ 제우스가 레다에게 반해 백조로 변신하여 그녀를 유혹하여 겁탈하는 장면으로 매우 선정적이다.
◀**헤라클레스와 옴팔레**_ 옴팔레의 노예가 된 헤라클레스가 그녀와 사랑을 나누는 장면으로 글을 읽지 않아도 부셰의 화풍을 잘 드러내고 있다.

그의 대부분의 그림 작품은 매우 관능적이고 선정적이다. 그가 그린 그리스 신화의 그림에서는 노골적인 성행위 장면이 비일비재하게 나타난다. 그의 초기 작품 중 하나인 〈헤라클레스와 옴팔레〉는 남녀 간의 격정적인 사랑의 행위를 그리고 있다.

또한 〈레다와 백조〉에서는 매우 관능적인 여인의 모습을 드러내고 있다. 이러한 그의 화풍에 인상주의 대표적 화가인 르누아르(Auguste Renoir)는 부셰의 작품을 두고 '나를 흥분시킨 최초의 그림'이자 '첫사랑처럼 평생 사랑해 온 작품'이라고 했고, 그에게 부셰는 '여성의 몸을 가장 잘 이해한 사람'이었다.

하지만 당시 계몽주의자들은 부셰의 그림을 경멸했다. 그들은 부셰와 달리 장르화를 그린 장 바티스트 그뢰즈(Jean Baptiste Greuze)를 선호하고 칭송하였다.

그뢰즈의 화풍은 화려하나 당시 추구하던 로코코적인 주제에서 벗어나 서민들의 애환을 담아내고 있어 로코코와 계몽주의를 함께 나타내고 있다. 먼저 그의 대표적 작품인 〈깨진 항아리를 들고 있는 소녀〉를 살펴보자.

그림은 로코코 화풍의 화려하면서 부드러운 이미지를 나타내고 있으나 그 주제는 우리를 놀라게 한다. 그림에는 앳된 소녀의 발그레한 볼과 투명한 피부, 사각거리는 것 같은 옷이 사실적으로 묘사되어 있다. 하지만 금새 소녀의 옷은 헝클어져 있고, 가슴 한쪽이 드러나 있으며, 팔에 걸고 있는 항아리는 깨져있고 소녀의 치마는 더럽혀져 있는 것을 발견하고 놀라게 된다. 소녀의 눈빛은 허공 어딘가를 바라보고 있지만 공허함으로 가득하고, 후경의 하늘엔 먹구름이 잔뜩 끼었는지 어둡기만 하다. 게다가 치맛자락으로 감싸 안고 있는 꽃은 소녀의 아랫배 앞에 배치되었고 들고 있는 손 모양이 아기를 안고 있는 모습을 연상시킨다.

이제 이 작품이 의도하는 내용은 명백하게 나타난다. 소녀는 성폭행을 당했고, 이 가련한 소녀를 지켜주어야 한다는 주제를 담고 있다. 이런 점에서 계몽주의자들은 부셰의 그림보다는 충격적으로 느꼈을 것이 틀림없다. 그러나 이 작품을 보면 어딘가 모르게 개운치 않은 느낌이 들 수 있는데, 이보다 더 통속적일 수는 없기 때문이다. 미술사상 귀족과 부르주아의 관음적 욕구를 이렇게 교묘한 방법으로 충족시켜주는 재능을 따진다면 아마도 그뢰즈가 단연코 최고일 것이다.

◀**깨진 항아리를 들고 있는 소녀**_ 성폭행을 당한 소녀의 모습을 은유적으로 묘사하고 있다. 그뢰즈의 그림은 최대한 감정을 억지로 쥐어짜듯이 호소하는 형식으로 가득하다. 그림으로 당시 사회를 그려낸 그를 '타락한 도덕의 구원자'라고 불렀다.

▲**아버지의 저주**_ 이 작품은 군대에 입대하려는 아들과 이에 맞서 싸우는 아버지와 어머니로 보이는 여인은 아들의 앞에서 막아보려 하지만 아들은 막무가내이다. 딸들은 곧 울음을 터질 것 같다. 오빠를 향해 두 손을 모아 애걸하는 여동생과 영문도 모른 채 형의 옷깃을 붙잡는 막내까지 총동원되어 한바탕 난리를 치는 장면이다.

　그뢰즈는 프랑스 부르고뉴 지방의 투르뉘에서 태어났다. 그는 리옹에서 그림 공부를 하고 파리로 가 네덜란드파와 이탈리아의 귀도 레니(Guido Reni)의 영향을 받았다. 그가 파리에서 활동할 때 로코코의 유일한 여류화가인 엘리자베스 비제(Elizabeth Louise Vigée-Le Brun)를 만나 그녀에게 영향을 주기도 했다.

　그뢰즈는 프랑스 시민 생활을 주로 그렸으며 사실주의 화풍을 개척하는 데 힘썼다. 그는 단두대에 목을 내맡겨야 했던 귀족과 단두대의 줄을 잡고 있던 계몽주의적 부르주아의 시대에서 새로운 시대로 변화하는 과도기적 모습을 하나의 화폭에 담았다. 그렇게 하여 그는 궁정파 화가인 부셰와 상대되는 대중적인 생활화가로서의 위치를 굳혔고, 더욱이 도덕적인 교훈을 주제로 삼아서 감정적인 공감을 불러일으키는 작품으로 격찬을 받아 18세기의 대표적인 화가가 되었다.

▲**벌 받는 아들**_ 이 작품은 집을 나가 가족을 등지고 살던 아들이 그동안의 방탕한 생활을 후회하고 집으로 돌아온다. 그런데 문을 열고 들어서는 순간 그에게는 믿기지 않는 일이 눈앞에서 벌어지고 있다. 그것은 그의 아버지가 숨을 거두고 돌아가신 순간을 묘사하고 있다.

계몽주의자 드니 디드로(Denis Diderot)는 프랑수아 부셰에 대해서는 여자의 몸만을 보여주기 위해서 붓을 잡는 화가라고 맹렬히 비난하였다. 반면에 장 바티스트 그뢰즈의 〈깨진 항아리를 들고 있는 소녀〉 앞에서 그는 어쩔 줄 몰라하며 눈물을 닦았다고 한다.

하지만 그뢰즈는 프랑스 혁명 후 사람들에게 도외시 당한 채 빈곤 속에서 사망하였다. 그 역시 로코코 화풍에서 크게 벗어나지 못하고 시대를 간파하지 못했다. 왜냐하면, 혁명 속 미술사조는 힘이 넘치는 새로운 고전주의(신고전주의) 미술이 쓰나미처럼 밀어닥쳤다. 부셰 역시 혁명으로 그의 작품 대다수가 소실되거나 불태워졌으며 그의 말년 인생은 비참하였다. 모든 게 세기적 혁명의 영향이었다.

# 마리 앙투아네트와
# 엘리자베스 비제 르 브룅

프랑스혁명이 일어나기 전 프랑스는 로코코 양식의 화려한 장식으로 넘쳐나던 시대였다. 루이 14세(Louis XIV)에 이어 루이 15세(Louis XV)를 거쳐 루이 16세(Louis XVI) 때에는 프랑스 기득권층의 귀족들은 왕궁 못지않은 사치와 탐미적인 로코코 문화에 열광하고 있었다.

하지만 황실 재정은 루이 14세 이후 지나친 국고 낭비로 재정이 열악해졌다. 또한, 강대국으로 부흥하고 있는 프로이센(독일 북부의 국가)을 견제해야 했으나 취약해진 국력 때문에 고심 중이었다. 결국, 오스트리아의 공주와 정략적 결혼동맹을 맺어 프로이센을 견제해야 했다. 이런 결과로 프랑스의 루이 15세의 손자 루이 오거스트(Louis Auguste de France)와 오스트리아의 공주 마리 앙투아네트(Marie-Antoinette)와 결혼하게 된다.

이후 루이 오거스트는 프랑스 왕위에 올라 루이 16세가 된다. 왕비가 된 앙투아네트는 루이 14세 때부터 형성된 궁정의 격식을 잘 이해하지 못했다. 아침마다 왕비가 옷을 입을 때만 최소 네 명의 수행원이 필요한데, 담 다투르가 드레스를 보여주면 담 도뇌르가 속옷을 골라준다. 담 도뇌르보다 서열 높은 귀족이 들어오면 그가 속옷을 골라준다 등등 온갖 까다로운 절차가 있었다. 이 때문에 왕비는 삼십 분이 넘도록 추위에 떨어야 했다.

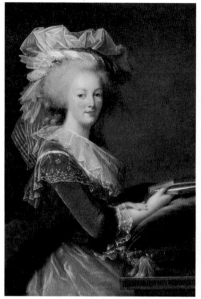
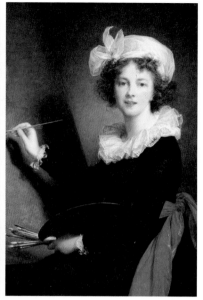

▲비제가 그린 앙투아네트의 초상.　　　　　　　　▲치아를 드러낸 비제의 자화상.

　앙투아네트는 음악에 관심이 많아서 궁정에 스스로 최신 오페라를 도입했고, 자신이 배우가 되기도 하였다. 또한, 기존의 질서를 깨고 궁정화가로 여성인 엘리자베스 비제 르 브룅(Elizabeth Louise Vigée-Le Brun)을 발탁한다. 당시 여성의 사회진출에 대한 벽이 높았던 당시 상황을 고려해 보면 그야말로 파격적인 발탁이었다.

　엘리자베스 비제 르 브룅은 1755년 4월 16일 프랑스 파리에서 태어났다. 그녀의 아버지는 그녀가 12살 때 세상을 떠났으며, 1768년에 그녀의 어머니가 부유한 보석상과 재혼하였다. 그리하여 그녀의 가족은 파리의 중심부 근처로 이사하였다. 그곳에서 어려서부터 그림을 배운 그녀는 당대의 유명 화가들에게 많은 조언과 도움을 받았다.

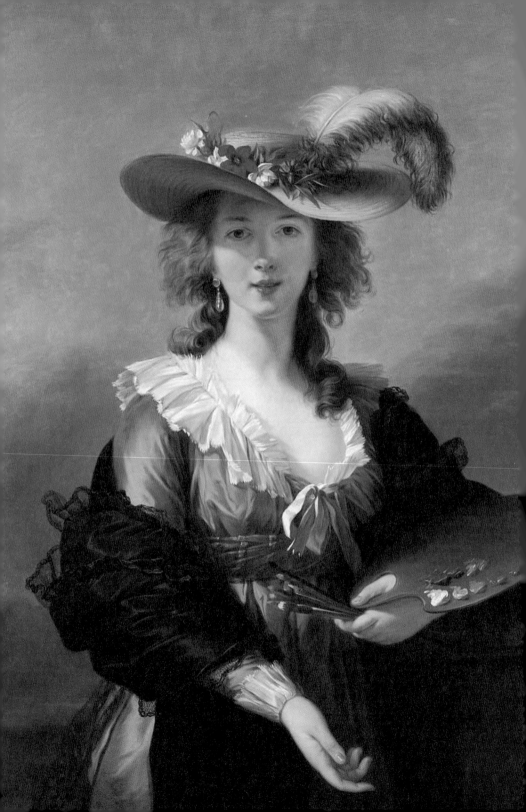

1775년 8월 7일에 비제는 화가이자 미술상이었던 장 바티스트 피에르 르브룅(Jean Baptiste Pierre Le Brun)과 결혼을 하였다. 그때 그녀는 이미 여러 귀족과 부유층의 초상화를 그려 유명해져 있었다. 그녀가 본격적으로 화가의 입지를 넓히는 데에는 미술품 수집가로 이름이 높았던 남편의 영향력이 작용했다. 그리하여 그녀가 전문 화가로 활동을 시작하면서 많은 수입을 거뒀으나, 그 수입은 자신의 소유가 아닌 남편에게 기속(羈束)되었다. 남편의 도움으로 전문 화가로 활동을 할 수 있었으나 독립적일 수 없었던 것은 그녀가 지닌 여성이라는 핸디캡 때문이었다. 하지만 비제의 능력과 가치를 발견하여 지원해주는 최고의 조력자가 생겼다. 바로 그 조력자는 그녀와 동갑내기인 루이 16세의 왕비 마리 앙투아네트였다.

앙투아네트가 비제의 자화상을 보고는 그녀의 당당함에 반하여 자신을 그려보도록 주문하였다. 앙투아네트가 본 비제의 자화상은 바로 치아를 드러내고 웃고 있는 모습이었다. 이때까지만 해도 초상화에 치아를 보이면서 웃는 모습을 담은 화가는 단 한 명도 없었다. 당시에는 미친 사람만이 치아를 드러내고 다녔다고 한다. 그도 그럴 것이 '위생 관념'이 부족했던 당시 유럽에서는 대부분의 사람이 치아가 검게 썩고, 입에서는 지독한 냄새가 났기에 초상화에서 치아를 드러내지 않았다고 한다. 하지만 비제는 이런 관습에 얽매이지 않고 자연스럽게 웃는 자신의 얼굴을 화폭에 담았다.

◀**밀짚모자를 쓴 자화상**_ 루벤스에 대한 존경의 표시로, 루벤스의 그림 '밀짚모자'를 참고한 '밀짚모자를 쓴 자화상'을 선보여 명성을 얻었다.

▶**밀짚모자**_ 루벤스의 그림이다.

앙투아네트와 비제는 동갑내기에다 자녀를 가지고 있는 어머니였다. 두 사람은 신분 관계를 벗어나 많은 대화를 주고받으며 서로 배려했다. 비제가 그린 앙투아네트의 모습은 왕비의 기품뿐만 아니라 인간적인 내면, 그리고 앙투아네트 특유의 성품이 묻어나 있다. 한때는 그녀의 그림 속에 등장하는 앙투아네트의 모습이 프랑스 왕비의 권위를 떨어뜨린다며 논란이 일기도 했으나, 다른 궁정 화가들은 그릴 수 없는 앙투아네트의 인간적인 매력을 비제는 아름답게 그려낼 수 있었다.

그렇다면 논란을 일으킨 앙투아네트의 초상화는 무엇일까? 그것은 살롱전에 출품하기 위해 그린 〈슈미즈 차림의 마리 앙투아네트〉라는 초상화로 비제는 완성된 이 그림을 1783년 살롱에 출품하였다. 그림 속에는 앙투아네트가 당시 영국에서 유행하는 흰 모슬린 원피스를 입고 허리에 리본을 매고 있는 모습으로 깃털 달린 모자를 쓰고 자신의 상징물인 장미를 들고 있으며, 생기 있는 눈과 얼굴로 보일 듯 말 듯한 미소를 머금고 있다. 이처럼 왕비의 여성적인 면을 부각(浮刻)시키려는 작품의 의도는 물의를 일으키고 말았다.

관람자들은 이 초상화가 왕비답지 못하며 대단히 부적절하고 품격을 떨어뜨린다고 생각했다. 그럴 만한 게 당시까지만 해도 슈미즈는 그냥 속옷 내지는 잠옷이었기 때문에 욕을 먹었다. 심지어 그 옷의 재료인 모슬린이 외국산이라서 욕을 많이 먹자, 초상화는 곧 떼어 냈다. 하지만 이후에도 계속해서 왕비를 비난했는데 악의를 가진 프랑스 사람들은 '오스트리아 여인'이 속옷만 입고 나타났다고 비방했다. 그런데도 앙투아네트는 비제를 나무라지 않고 총애하였다.

▶**슈미즈 차림의 앙투아네트**_ 현대의 이러한 모습은 충분히 품위 있고 절제되어 있다. 그러나 겉모양으로 드러나는 권력보다는 왕비의 여성적인 면과 인간적 품성을 표현하려 했던 화가의 의도는 물의를 일으키고 말았다.

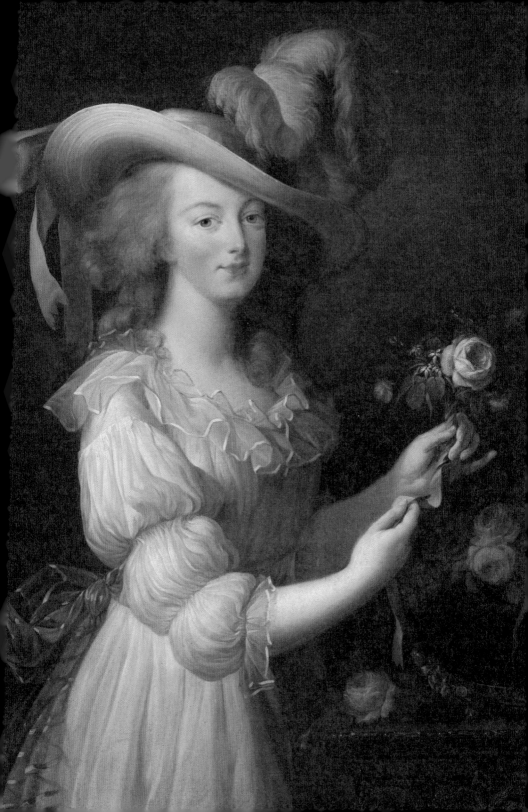

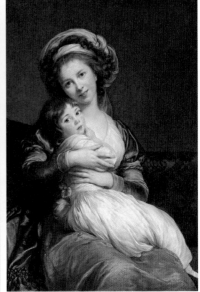

▲비제가 그린 앙투아네트와 자녀들 초상.　　▲비제와 딸의 초상.

이때 앙투아네트가 입은 옷이 슈미즈 드레스로 영국에서는 퀸즈 가운이라
고도 불렸다. 이 복식이 일반에서도 퍼져서 유행하게 되었고 1780년대에 절
정에 이르게 된다. 대부분 실크, 모슬린, 면직물로 만들어진 게 특징으로 속에
파니에를 입지 않아 자연스러운 실루엣이었으며 코르셋으로 몸을 조이지 않
아 편안한 분위기를 자아냈다.

비제는 이후 프랑스 로열 아카데미 회원 자격도 얻게 되는데, 이를 두고 앙
투아네트의 입김이 작용했다는 비판도 있었다. 그러나 후세가 인정하듯 비제
는 당대의 일류 화가였다. 만약 그녀가 아카데미 회원 자격을 얻게 앙투아네
트가 손을 썼다고 해도, 그것은 비난받을 것이 아니라 오히려 앙투아네트의
뛰어난 식견을 대변하는 조치로 이해될 수 있을 것이다.

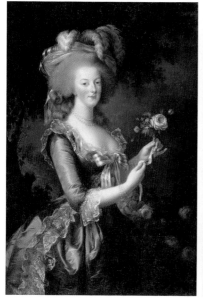 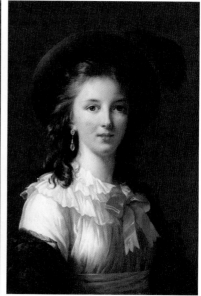

▲비제가 그린 앙투아네트의 초상.　　　　▲비제의 자화상.

　이처럼 문화적인 측면의 평가는 로코코의 여왕인 앙투아네트 시기 절정에 오른 로코코 문화는, 뒤이은 프랑스혁명으로 갑작스레 종말을 고한다.

　프랑스혁명이 일어나자 마리 앙투아네트의 총애를 받은 비제도 역시 혁명의 칼날을 피할 수 없었다. 처형자 명단에 이름이 오른 엘리자베스 비제를 지키기 위해 남편은 그녀를 이탈리아로 망명시켜 처형의 위기를 모면시켰다. 망명자라는 신분으로 프랑스를 떠나게 되었지만, 오히려 그것은 그녀에게는 미술적 역량을 키울 기회가 되었다. 비제는 이탈리아, 러시아 등지를 돌아다니며 활동을 계속했다. 로마에서 그녀의 작품은 큰 성공을 거두었으며, 러시아에서 그녀는 예카테리나 여제(Ekaterina II)의 가족과 러시아 귀족의 초상화를 그렸다. 그곳에서 그녀는 상트페테르부르크 미술 아카데미의 회원이 되었다.

한편 앙투아네트는 루이 16세와 함께 오스트리아로 탈출을 시도했으나 번 번이 잡혔고 결국 1793년 1월 21일 혁명재판에서 루이 16세는 사형을 선고받 고 단두대로 끌려갔다. 루이 16세는 그래도 군주답게 위엄 있고 용감한 태도 로 죽음에 임했다.

앙투아네트의 최고의 죄는 적국인 오스트리아 출신 여자라는 것밖에 없었 고, 사치와 향락에 빠진 매춘부만도 못한 더러운 왕족이라는 죄가 덧붙여져 있었다. 결국, 앙투아네트는 1793년 10월 16일 콩코드 광장에서 참수를 당하 게 된다. 참수 당일, 앙투아네트는 인분을 담아 움직이는 짐수레에 실려 처형 장에 도착했는데 단두대에 올라가던 중, 실수로 사형집행인의 발을 밟았다.

"실례합니다. 무슈, 일부러 그런 건 아니에요."

그녀는 담담하게 말을 하며 단두대에 올랐다.

혁명군은 왕실 가족을 의도적으로 깎아내리기 시작했고 앙투아네트를 걸고 넘어지기 시작했다. 그녀가 '프티 트리아농의 르 아모의 농가에서 농사를 지 었다'라는 이야기는 빼고 '그곳에서 수십 명의 남자에게 몸을 바치며 매춘부와 다름없었다'라는 유언비어만 퍼트렸다.

▲프랑스 마들렌 묘지의 루이 16세와 앙투아네트의 묘인 속죄 예배당.　　▲루브시엔의 비제의 묘.

역대 프랑스 왕비 중 가장 검소한 생활과 백성을 사랑했던 앙투아네트는 사실과 다른 오명을 받았다. 지금도 역사는 '루이 16세와 앙투아네트의 사치 때문에 프랑스의 재정 파탄의 원인이 되어 프랑스혁명이 일어났다'라고 설명하고 있다.

프랑스혁명이 끝나고 나폴레옹의 집권 시기에 비제는 프랑스로 돌아오는 게 허용되었다. 하지만 그녀는 자신을 믿어 준 여왕이자 친구였던 앙투아네트가 없는 파리로 돌아가지 않았다. 그녀는 루브시엔의 주택을 매입하여 1814년 프로이센의 군대가 집을 빼앗을 때까지 그곳에서 살았다. 어쩔 수 없이 파리로 돌아온 비제는 1842년 3월 30일 죽기 전까지 파리에 머물렀다. 그녀가 눈을 감을 때 자신의 시신을 루브시엔으로 돌려보내 달라고 하였다. 그녀는 끝까지 앙투아네트를 잊지 못했다. 그녀의 시신은 유언대로 루브시엔의 집 근처 공동묘지에 묻혔다. 비제는 여류화가로서 수많은 발자취를 남기고 갔다. 그녀는 평생 660여 점의 초상화, 200여 점의 풍경화를 남겼다. 그녀의 고급스럽고 우아한 작품들은 세계의 유명한 궁전, 미술관, 박물관, 귀족들의 거실을 장식하고 있다. 비운의 왕비 마리 앙투아네트의 전용 초상화가 비제의 작품은 아직도 전 세계인들에게 많은 울림을 준다.

## 베토벤과 슈베르트가 영면한 **빈의 중앙묘지**

오스트리아 빈(Wien)은 음악의 도시답게 많은 음악가가 활동하였다. 그만큼 도시 곳곳에는 음악 거장들의 흔적이 담겨져 있다. 모차르트(Wolfgang Amadeus Mozart)를 비롯하여 베토벤(Ludwig van Beethoven), 슈베르트(Franz Peter Schubert), 브람스(Johannes Brahms), 하이든(Franz Joseph Haydn) 그리고 말러(Gustav Mahler) 등의 음악가들이 빈에서 활약을 펼쳤으며 빈 필하모니 관현악단과 빈 소년 합창단이 유명하다. 모차르트와 어깨를 나란히 했던 베토벤과 그를 존경했던 가곡의 왕 슈베르트의 발자취를 찾아가 보자.

먼저 악성(樂聖) 베토벤은 오스트리아 빈에서 모차르트에 비해 그 이름만큼이나 대우를 받지 못하고 있다. 그가 독일 출신이라는 이유 때문인지 모른다. 베토벤은 독일 라인강의 본에서 태어나 1792년 빈에 정착하였다. 그의 인생 35년의 기간을 빈에서 활동하며 눈을 감은 것이다.

파스칼라티 하우스(Pasqualatihaus)는 베토벤이 빈에서 35년을 살면서 수십 차례 이사하였는데 대체적으로 한 곳에서 1년 정도 살았다고 한다. 그런데 파스칼라티 남작이 제공한 이 집에서는 무려 10년 넘게 살았다고 한다. 따라서 이곳에는 베토벤의 중기를 대표하는 여러 작품이 탈고된 장소이기 때문에 베토벤을 좋아하는 사람들은 반드시 한 번 가보기를 추천한다.

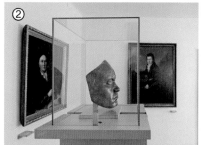 

❶_파스칼라티 하우스 전경. / ❷_ 하우스 내 베토벤 마스크. / ❸_ 하우스 내 베토벤의 피아노.

베토벤은 이곳에서 오페라 〈피델리오〉, 〈교향곡 4, 5, 7, 8번〉과 피아노 소나타 〈월광〉을 완성했다. 이곳에는 베토벤이 연주했던 피아노, 그와 관련된 사람들의 초상화, 당시의 빈 풍경화, 그의 친필 악보와 인쇄된 악보, 공연 안내 책자(피델리오 해설서) 등이 전시되어 있다.

한 가지 쓸쓸한 것은 모차르트 하우스와는 너무 대조적이다. 모차르트의 하우스는 관광지로 개발되어 그의 하우스 일대는 모차르트와 관련된 상품들이 넘쳐나고 있지만, 베토벤의 하우스는 소박하면서 이정표도 제대로 세워지지 않은 채 열악하다.

▲슈베르트 생가 전경.　　　　　　　　　　▲슈베르트 생가 내부의 전경.

　슈베르트는 오스트리아 빈을 빛낸 거장들과는 달리 빈에서 태어나 빈에서 눈을 감은 빈 출생의 음악가였다.

　슈베르트 생가는 빈의 누스도르퍼슈트라세(Nussdorferstrasse) 54번지에 있는 2층집이며, 옛 모습이 그대로 재현되어 있다. 슈베르트와 동시대를 산 유명한 작가 아달베르트 스티프터(Adalbert Stifter)의 기념관이 한구석에 있다.

　수수한 2층짜리 건물 입구에는 오스트리아 국기가 꽂혀 있다. 문으로 들어가면 ㄷ자형 건물과 그 맞은편으로 마당이 있다. 건물 안에는 슈베르트가 선물로 받은 기타, 악보, 검은 테 안경, 자필 편지, 초상화, 그의 죽음을 알리는 부고장 등이 전시되어 있고, 형 페르디난트(Ferdinand)의 피아노도 있다. 형 페르디난트는 자신의 집에서 슈베르트가 임종할 때 그의 얼굴을 만지면서 심하게 오열했다고 한다.

　슈베르트 생가는 박물관으로 단장되어 그가 음악적으로 성장해가던 시기의 자료, 그의 친구들에 관한 자료, 그의 생애에서 가장 중요했던 시기의 자료, 그의 초상화, 그가 쓰던 기타와 피아노 등 여러 가지 자료를 전시하고 있는데 양적으로 좀 빈약하다.

▲슈베르트 교회로 일컫는 리히텐탈 교회 전경.　　▲슈베르트 기념관 전경.

집을 나서서 계단과 길(지금은 '슈베르트의 산책로'라고 이름 붙임)을 따라 내려오면 마르크트가세 40번지에 있는 리히텐탈(Lichtenthal) 성당이 있는데, 슈베르트가 성가대원으로 활동했던 곳이다.

슈베르트는 평생 오스트리아를 벗어난 적이 없고, 빈 악파 중에서도 드물게 빈에서 태어나 빈에서 사망하였다. 죽기 몇 주일 전부터 형 페르디난트의 아파트에서 지냈는데, 쓰러질 때까지 계속해서 작곡하다가 마지막 작품을 피아노로 연주한 후 서른한 살의 젊은 나이에 마지막 숨을 거두었다. 죽으면서 형에게 자기의 우상인 베토벤 옆에 묻어달라고 부탁하였고, 유언에 따라 벨링크 묘지에 있는 베토벤의 무덤 가까이에 묻혔으며, 중앙묘지로 무덤을 이장할 때에도 베토벤 묘지 옆에 묻혔다.

현재는 슈베르트가 숨을 거둔 형 페르디난트의 집이 슈베르트의 기념관으로 변모하였고 케테른브뤼켄가세(Ketternbruckengasse) 6번지에 있으며, 국립오페라극장이 있는 카를 광장에서 가까이 있다.

▲중앙묘지의 베토벤 묘지 전경.　　　　　▲중앙묘지의 슈베르트 묘지 전경.

　　빈의 중앙묘지에는 베토벤과 슈베르트의 묘가 나란히 마주하고 있다. 베토벤과 슈베르트는 원래 이곳에 무덤이 조성되어 있지 않았다. 그들은 빈의 북서쪽 벨링크 묘지에 안장되어 있었는데 중앙묘지를 매력적인 장소로 탈바꿈하려는 차원에서 이곳에 베토벤과 슈베르트 같은 세계적으로 유명한 음악가들의 묘지를 조성하였다.

　　베토벤과 슈베르트의 관이 1888년에 이곳으로 먼저 이장되었고 이어서 다른 음악가들의 묘소도 이곳으로 옮겨졌으며 브람스, 요한슈트라우스 2세(Johann Strauss II)는 세상을 떠난 후 직접 이 지역에 안장되었다. 슈베르트의 묘석은 덴마크 출신의 유명한 건축가 테오필 한센(Theophil Hansen)이 디자인하여 슈베르트는 죽어서 크게 대우를 받았다.

# 루트비히 판 베토벤과
# 프란츠 슈베르트

바흐(Johann Sebastian Bach), 모차르트(Wolfgang Amadeus Mozart), 베토벤(Ludwig van Beethoven)에 이은 천재 음악가인 프란츠 슈베르트(Franz Peter Schubert)는 평소 베토벤을 자신의 음악적 멘토로 삼으며 그를 가장 존경했다.

두 사람은 불과 2km 정도 떨어진 한동네에 살고 있으면서도 슈베르트는 자신의 소심한 성격 탓에 베토벤을 만날 용기가 없었다. 게다가 베토벤의 청력 상실을 비롯한 합병증으로 슈베르트가 찾아가 베토벤을 만난다고 하여도 제대로 된 대화를 갖지 못하기 때문에 만날 기회를 망설였다. 그러다 지인들의 권유로 슈베르트가 용기를 내어 1827년 3월 19일, 베토벤의 집을 방문하여 만나게 되었다.

베토벤은 청력 상실로 듣지 못하는 탓에 슈베르트에게 자신에게 하고 싶은 말을 글로 적으라고 했다. 슈베르트는 글 대신에 자신이 쓴 악보를 베토벤에게 보여주었다. 베토벤은 슈베르트의 악보를 보고 감탄을 금치 못했으며, 이렇게 늦게 만난 것에 대해 후회했고, 슈베르트에게 다음과 같이 말한다.

"자네를 조금만 더 일찍 만났으면 좋았을 것을! 내 명은 이제 다 되었네. 슈베르트, 자네는 분명 세상을 빛낼 수 있는 훌륭한 음악가가 될 것이네. 그러니 부디 용기를 잃지 말게!"

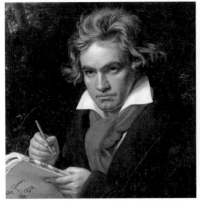
▲베토벤의 초상.

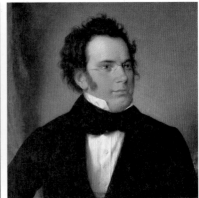
▲슈베르트의 초상.

그 후 슈베르트에게 자신이 하고 싶은 말을 글로 적으라고 했으나 슈베르트는 자신이 존경하는 음악가의 병이 든 처참한 모습을 보고 소심한 성격으로 일찍 만나지 못한 자괴감과 후회감에 빠져 괴로운 나머지 인사말도 없이 그대로 방을 뛰쳐나가고 말았다. 베토벤이 죽기 일주일 전의 일이었고, 이것이 처음이자 마지막 만남이었다. 그러나 슈베르트는 1주일 뒤인 3월 26일, 베토벤이 죽자 그의 장례에 참여하였다.

'영웅은 영웅을 알아보고 거장은 거장을 알아본다'라는 말처럼 베토벤과 슈베르트 두 거장은 비록 짧은 만남이었지만 베토벤과 슈베르트는 음악사에 커다란 발자취를 남긴 천재였다.

베토벤은 몰락한 플랑드르의 귀족 가문 출신이었다. 그의 할아버지는 열일곱 살에 독일로 이주하여 쾰른 선제후(選帝侯) 궁정의 베이스 가수로 취직해서 악장으로까지 승진하였다. 또한, 아버지는 테너 가수로 일하였으며 피아노와 바이올린 교습으로 부수입을 벌었다.

▲**여덟 살의 베토벤**_ 에이콘 미디어가 제작한 〈베토벤〉의 한 장면으로 베토벤은 어린 시절에 루이스로 불렸는데 야심찬 아버지의 의해 최고 연주를 끊임없이 이끌었으며, 모차르트처럼 음악 신동으로 소문나게 하여 돈벌이에 어린 베토벤을 이용하였다.

베토벤은 아버지에게 음악 교육을 받았다. 뛰어난 베토벤의 음악적 재능을 발견한 아버지는 혹독할 만큼 피아노를 가르치면서 여러 번 구타했을 정도였으나, 귀족과 여러 대중이 모여드는 살롱에서는 애지중지 대접했다. 그의 아버지는 살롱에서 본래 일곱 살인 그를 여섯 살짜리 신동이라며 당당하게 자랑하고 다녔다. 여덟 살이 되던 해 그는 국왕 앞에서 건반악기 데뷔 연주회를 성공리에 마치며 '궁정 전체에 충만한 기쁨'을 선사했다. 베토벤이 이처럼 반쯤은 구경거리를 강요당하는 과정에서 귀족을 미워하게 되었는지는 알 수 없다. 하지만 누구는 시중을 들고 대접하는 반면, 누구는 지배하고 대접을 받는 권력의 역학 구조가 어린 나이에도 그의 눈에 인상적으로 보였던 것만은 분명하다. 아무튼 베토벤은 어린 시절부터 모차르트처럼 음악 신동으로 음악 연주 여행을 다녔으나 모차르트와는 달리 가족 부양을 위한 연주 여행이었다.

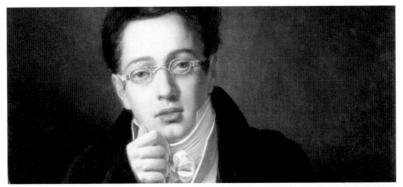

슈베르트는 1797년 오스트리아 빈의 교외 리히텐탈에서 독일의 슐레지엔의 자작농 출신이자 초등학교 교장인 아버지와 요리사인 어머니의 4번째 아들로 태어났다. 그가 태어났을 당시 베토벤은 스물일곱의 나이로 슈베르트가 태어난 빈에 정착하여 빈 귀족들의 살롱에서 연주자와 즉흥 연주자로서의 명성을 쌓기 시작하던 시기였다.

슈베르트는 음악을 좋아하는 아버지에 의해 다섯 살부터 악기를 배웠다. 1년 뒤 아버지의 학교에 입학한 슈베르트는 그때부터 공식적인 음악 교육을 받기 시작했다. 그의 아버지는 슈베르트에게 바이올린의 기초를 가르쳤으며, 그의 형은 슈베르트에게 피아노 교습을 시켰다. 일곱 살부터 슈베르트는 지역 교회의 합창단장에게 교습을 받았다. 또한 살리에리(Antonio Salieri)에게 재능을 인정받아 지도를 받았고, 1808년에는 궁정 신학원 스타드콘빅트에 장학생으로 입학하고, 그곳에서 모차르트의 서곡이나 교향곡을 접하게 되었다.

하지만 청년이 된 슈베르트는 교사가 되기를 바라는 아버지와 진로 문제로 갈등을 겪게 되었다. 그는 남몰래 작곡 활동을 시작했다. 이러한 사실을 알게 된 아버지는 크게 화를 내어 아들과의 연을 끊으려 하였다.

베토벤은 슈베르트가 첫 생일이 되던 해인 1798년에서 1802년 사이에 드디어 그가 작곡의 꽃이라고 여기던 현악 4중주와 교향곡에 손을 대었다. 그가 작곡한 〈현악 4중주 1~6번(Op.18)〉은 요제프 프란츠 롭코비츠 공(Prince Franz Joseph von Lobkowitz)의 부탁으로 그에게 헌정되었는데, 1801년에 출판되어 1800년의 교향곡 1번, 2번과 함께 초연되었다. 그러자 베토벤은 하이든과 모차르트의 뒤를 잇는 신예 음악가 세대의 중요한 인물로 평가받았다.

베토벤은 창작 중기 이후부터 새로운 음악 어법을 사용했다. 이는 관습적인 음악과 차별된 것으로, 브람스는 이에 대해 다음과 같이 특징을 구분지었다.

"이는 베토벤의 모든 것이며 전부이다! 아름답고 고귀한 파토스(격정), 웅대한 감정과 판타지, 강력함, 또한 완력을 가진 표현이다."

그중에서도 1798년 작곡된 소나타 〈비창〉은 제목 자체가 하나의 상징이었다. 이 시기 그의 명성의 절정은 1813년 작 〈웰링턴의 승리 또는 빅토리아 전투, Op.91〉에서 비롯되었다. 시대의 역사를 기록한 이 작품은 두 번 공연으로 4천 플로린을 거둬들여 금전적인 성공 또한 달성했다. 새로운 어법으로 탄생한 베토벤의 음악은 청중에게 깊은 감동을 자아내고 흥분을 안겨주었다.

▲**페르디난트 리스**_ 베토벤의 제자로서 베토벤의 피아
노 협주곡 3번을 자신의 카덴차와 함께 연주함으로써
공식적인 데뷔를 하게 되었다. 베토벤의 조력자로서 그
리고 흔히 베토벤의 비서로 베토벤의 가장 가까운 친구
이자 조언자로서의 역할을 하였다.

▲**카를 체르니**_ 베토벤의 제자인 체르니는 리스트, 레
셰티츠키 등 많은 제자를 가르쳤으며 연습곡 형태의 수
많은 작품을 만들어 오늘날에도 중요한 초보적 연습곡
으로 쓰인다. 그 외 피아노 소나타와 소나티나, 오르간
음악, 교회음악 등 다양한 작품을 남겼다.

그때부터 베토벤과 그의 음악은 이미 후원자와 출판업자 사이에서 큰 인기
를 얻고 있었다. 베토벤은 그 밖에 다른 제자도 있었다. 1801년에서 1805년까
지 그는 친구이자 제자인 페르디난트 리스(Ferdinand Ries)를 가르쳤는데, 그는 작
곡가가 되어 나중에 그들의 만남을 다룬 책인 《베토벤은 기억한다》를 썼다.
젊은 카를 체르니(Carl Czerny)도 1801년부터 1803년까지 베토벤 밑에서 수학하
였다. 체르니 자신도 저명한 음악 교사가 되었는데, 그가 맡은 제자 가운데는
프란츠 리스트(Franz Liszt)도 있었다. 그는 또 베토벤의 피아노 협주곡 5번 〈황
제〉를 오스트리아 빈에서 초연한 바 있다. 1800년에서 1802년 사이에 베토벤
은 주로 두 작품에 집중하였는데, 〈월광 소나타〉 등과 이보다는 작은 곡도 계
속 썼다. 그야말로 베토벤의 전성기였다.

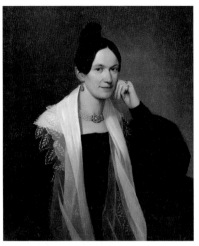

▲테레제 그로브_ 당시 군 복무를 일정 기간의 교사 근무로 대신하는 대체복무제를 허용하고 있었기에 슈베르트는 1814년부터 아버지의 초등학교에서 조교사로 일했다. 그해에 테레제 그로브와 교제했으나 테레제 부모의 반대로 이뤄지지는 못했다.

▲요한 미하엘 포글_ 당대의 유명 성악가로 슈베르트보다 24살이나 많았으나 슈베르트와 작품에 대한 의견을 나누었다. 슈베르티아데의 모임에 화가들도 참석하여 당시의 그림들이 제법 많이 남아있는데 피아노를 치는 사람은 슈베르트이며, 노래 부르는 사람은 포글이다.

슈베르트는 아버지와 심한 갈등 사이에서도 질풍노도로 머릿속에 온통 악상으로 가득했다. 그의 또 다른 고통은 그것을 옮겨 담을 오선지가 부족한 것이었다. 로마 가톨릭교회에서 장례미사에 사용하는 바장조의 미사곡을 작곡하였는데, 이 곡의 독창을 부른 테레제 그로브(Therese Grob)는 슈베르트의 첫 번째 애인이었다.

슈베르트는 테레제에게 가곡 〈들장미〉를 만들어 선물하였다. 테레제는 감격하여 그의 사랑을 받아들였으나 둘 사이의 사랑은 테레제 부모의 반대로 이뤄지지는 못했다. 그 후 당시 최고의 성악가이자, 24세 연상의 친구였던 요한 미하엘 포글(ohann Michael Vogl)을 만났다. 포글은 슈베르트의 재능을 존중하여 슈베르트가 지은 노래를 많이 불러 그의 노래는 세상에 많이 알려졌다.

▲**슈베르티아데**_ 슈베르트가 생전에 자신의 음악을 좋아하는 친구들과 거의 매일 만나 함께 연주하고 감상하며 즐긴 '음악과 사교의 밤'에서 비롯되었다. 당시 슈베르트는 이 음악회를 통해 자신의 작품을 직접 연주했을 뿐만 아니라 많은 신작을 발표했다. 본래 오스트리아 빈에 있던 모임이지만, 오늘날에 와서는 그 의미가 보다 확대되어 전 세계 슈베르트음악동호회 또는 슈베르트협회를 가리키는 말로 쓰인다.

 1818년에는 슈베르트는 에스테르하지(Esterhazy) 공작 집안의 두 딸의 가정교사가 되어 한여름을 헝가리의 첼리즈에서 보내며 가곡 〈죽음과 소녀〉, 〈송어〉를 작곡했다. 이듬해에 포글과 함께 오스트리아 각지로 연주 여행을 하였다.

 1819년에 〈유랑인〉, 〈제5 교향곡〉과 1823년에는 〈유랑인의 환상곡〉, 〈로자문데〉 등을 발표했고, 그해 여름에는 친구의 집에서 읽은 뮐러의 시에 감동하여 〈아름다운 물방앗간의 처녀〉를 작곡하였다.

 슈베르트는 타고난 선율가였다. 그의 선율은 종종 민속적인(빈풍의) 음악에서 영감을 받았으나 결코 단순한 통속성에 빠지는 일은 없었다. 소리에 대한 슈베르트의 섬세한 감각은 피아노와 기악, 관현악에 새로운 전망을 열어주었다.

▲**하일리겐슈타트에서의 베토벤**_ 하일리겐슈타트의 자연에서 청력을 안정시키고자 한 베토벤은 〈합창〉과 〈월광 소나타〉 등 주옥같은 명곡을 작곡하였다.

베토벤은 성공의 가도 속에 점차 청력을 잃어갔다. 그는 심각한 귀울음 증세를 보여 음악을 감지하기 어렵게 되었으며, 대화도 피하게 되었다. 그의 귀에서는 낮이고 밤이고 계속해서 쇄쇄 소리가 나고 윙윙거렸다. 베토벤은 의사의 조언에 따라 빈 바로 바깥에 있는 오스트리아의 작은 마을인 하일리겐슈타트에서 지내며 자신의 증세에 적응하고자 하였다. 그러나 시간이 지나면서 청력 상실은 심해졌다. 베토벤은 청력을 잃었어도 작곡을 계속할 수 있었으나, 공연 연주는 점점 어려워졌다. 베토벤은 피아노 소리를 조금이라도 감지하기 위하여, 피아노 공명판에 막대기를 대고 입에 물어서, 그 진동을 턱으로 느꼈다. 이러한 악조건 속에서도 베토벤은 여러 작품을 작곡했다. 그중에는 저 유명한 '운명이 문을 두드린다'라는 5번 교향곡과 피아노 협주곡, 〈합창〉 환상곡, 그리고 다수의 실내악 작품들이 포함되어 있었다. 시국은 겉보기에는 감쪽같이 안정된 듯 보이지만, 상황은 이와 정반대로 심기일전한 나폴레옹이 합스부르크 왕국을 재침공하는 사건이 벌어졌다.

베토벤은 한때 나폴레옹(Napoléon Bonaparte)을 존경해 그를 위해 교향곡을 작곡했다. 카를 체르니에 따르면 베토벤은 다음과 같이 말했다.

"지금까지 해 온 작업에 만족하지 않는다. 이제부터는 새로운 길을 택할 것이다."

이 새로운 양식을 사용한 초기 주요 작품은 1803~1804년에 작곡된 교향곡 3번 〈영웅〉이다. 나폴레옹의 영웅적 혁명 지도자의 이상에 동조하는 베토벤은 원래 교향곡에 〈보나파르트〉라는 제목을 부여했지만 1804년에 나폴레옹이 자신을 '황제'라고 선언한 것에 환멸을 느끼고 원고의 제목 페이지에서 나폴레옹의 이름을 긁어내었다.

교향곡은 1806년에 '위대한 사람의 업적을 기념하기 위해 작곡된'이라는 부제와 현재의 제목인 〈영웅 교향곡〉으로 출판된다. 〈영웅〉은 이전 교향곡보다 더 길고 더 거대했다.

베토벤 이전까지 음악가와 귀족 간의 관계는 종속 관계였다. 바흐, 하이든, 모차르트 등등의 작곡가들도 역시 귀족 슬하에 있던 귀족의 보호와 후원을 받는 종속 관계였다. 베토벤도 귀족들의 후원을 받았는데, 베토벤은 역대 음악가 중에서 최초로 가장 많은 후원을 받았을뿐더러 귀족들에게 가장 인기가 많았던 작곡가였다. 그의 작품이 워낙 평이 좋았던 이유도 있었지만, 그의 할아버지 루트비히가 열일곱 살 때 독일로 이주한 네덜란드 귀족 출신이었기 때문이다.

그런 연유로 많은 게르만계의 독일과 오스트리아 귀족들은 다른 음악가들과는 달리 베토벤에게만큼은 같은 동급으로 대우를 해주었을뿐더러, 귀족들에게 가장 후원을 많이 받은 인기 작곡가가 될 수 있었다.

▲베토벤과 괴테_ 독일이 낳은 대문호 괴테가 왕족들에게 허리를 굽혀 인사를 하지만 베토벤은 왕족들 앞에서도 당당한 모습을 보여 오히려 왕족들이 베토벤에게 먼저 인사를 했다고 한다.

나중에는 베토벤 스스로 귀족들의 존경과 인사를 받는 것을 당연하게 여기게 되는데, 1812년에 베토벤과 요한 볼프강 폰 괴테(Johann Wolfgang von Goethe)가 테플리쯔 온천에서 처음 만났을 때의 일화가 있다.

자신의 앞으로 지나가는 왕후들의 행렬을 보고 괴테는 왕후들에게 먼저 머리를 조아렸으나 베토벤은 그들이 먼저 인사를 하기를 기다렸다가 결국 왕후들에게 먼저 인사를 받았다. 베토벤의 이런 사고방식은 후대 음악가와 예술가의 인식을 바꿔 놓는 계기가 되었다. 베토벤 사후에 음악가들이 귀족의 종속관계가 아닌 음악가, 즉 하나의 예술가로서 인정 받는 길을 가는 발판을 마련해 주게 되어 후대 음악가들이 베토벤을 상당히 존경했던 또 다른 이유가 되기도 한다.

1827년 3월 26일에 베토벤은 친구들과 지인, 제자와 비서 앞에서 영원히 잠들었다. 유언은 "유감인걸, 너무 늦었어(Schade, zu spat)."이다.

베토벤이 눈을 감던 1827년은 슈베르트의 나이 30세로 〈겨울 나그네〉를 작곡할 무렵이었다. 슈베르트도 그의 인생에 서서히 겨울이 찾아오고 있었다. 슈베르트는 그의 짧은 일생에 수많은 오페라, 실내악곡, 교향곡 등 1,200여 곡의 많은 작품을 남겼다. 그중에서도 그의 이름을 유명하게 한 것은 690곡에 이르는 독일 가곡이다.

슈베르트는 시인 프란츠 폰 쇼버(Franz von Schober)와 교제하며 그에게 철학적 영감을 받아 음악으로 승화시켰다. 슈베르트는 그의 집으로 거처를 옮기고, 친절한 쇼버 가족의 보살핌 속에 많은 작품을 썼다.

1817년 3월, 슈베르트는 쇼버의 시 '그대 예술의 연인이여'에 붙인 음악에 이어 〈죽음과 소녀〉, 〈송어〉를 작곡했다. 슈베르트는 단순하고 감상적인 쇼버의 시를 형언할 수 없이 비통하고 아름다운 노래로 승화시켰다. 이로써 쇼버와 슈베르트의 만남은 영원한 우정으로 남게 되었다. 하지만 이때부터 그의 방랑 생활이 시작되었고 그는 파멸의 구렁텅이로 빠져들었다. 쇼버와 슈베르트는 사창가의 여인들을 찾았고 1822년, 매독에 걸린 슈베르트는 서른한 살의 젊은 나이에 세상을 떠나기 전 10여 년 가까운 시간을 매독의 고통 속에서 견뎌야 했다. 그는 그 탓에 이듬해 입원했다. 치료 후유증으로 탈모가 심해 가발을 쓰고 다녔고, 심한 두통에 시달리게 된다.

이때부터 스스로 죽음을 예감했던 슈베르트는 많은 걸작을 쏟아 내었다. 〈미완성 교향곡〉, 〈나그네 환상곡〉, 교향곡 제9번 〈겨울 나그네〉 등과 그전에 쓴 가곡 〈죽음과 소녀〉를 주제로 현악 4중주를 작곡하였다. 하지만 병이 재발되면서 여러 합병증이 슈베르트를 더욱 괴롭혔다. 슈베르트는 고통 속에서 머리의 열기와 무력감을 호소했고, 저녁이 되면 헛소리를 하면서 의식장애가 나타나 다음날까지 계속됐다고 한다.

**▲베토벤과 슈베르트의 밀랍_** 베토벤과 슈베르트의 관계는 비록 짧은 만남이었으나 슈베르트에게는 베토벤이 영원한 멘토와 같은 존재였다.

슈베르트는 서양 음악사에서 몇 안 되는 탁월한 천재 음악가였다. 흔히 슈베르트는 모차르트와 함께 거론되며 '요절한 천재'에 대한 신화를 남겼는데 사실 두 사람 모두 그렇게 요절하리라고는 본인들은 전혀 생각지도 못했다.

슈베르트는 장차 더욱 획기적인 발전을 이루게 되리라는 뚜렷한 암시를 보이는 작품을 선보이던 중 예술적 창작의 절정기에서 갑작스럽게 파국을 맞이했다. 슈베르트는 자신의 음악 속에서 무한한 시간을 보냈다. 이는 그의 짧았던 생애에 대한 역설적 대립이라 말할 수 있을 것이다. 슈베르트의 생애는 괴테의 《파우스트》에 나오는 한 문장을 떠올리게 한다.

"시간아 멈추어라, 너는 참으로 아름답구나."

1828년 11월 19일 슈베르트는 서른한 살이라는 젊은 나이에 세상을 떠났다. 베토벤이 눈을 감은 지 일 년 후의 일이다. 슈베르트는 생을 마감하면서 베토벤을 찾았다고 한다. 그리고 슈베르트의 바람대로 유해는 존경하던 베토벤 곁에 묻혔다. 그의 유해가 이처럼 베토벤의 곁에 묻히게 된 데에는 후원자이던 존 라이트너 백작의 도움이 있었다고 한다. 서른한 살에 세상을 떠난 가곡의 왕은 지금도 베토벤의 곁에 누워 있다.

프랑스의 자랑 **루브르 박물관**

루브르 박물관(Louvre Museum)은 영국의 대영 박물관(The British Museum), 바티칸 시티의 바티칸 박물관(Museos Vaticanos)과 함께 세계 3대 박물관으로 꼽힌다. 루브르 박물관은 한 해 동안 세계에서 가장 많은 사람이 방문하는 미술관으로 센강 오른쪽 파리 중심가 1구역에 위치한다.

1190년 지어졌을 당시에는 요새에 불과했지만 16세기 중반 왕궁으로 재건축되면서 그 규모가 커졌다. 1793년 궁전 일부가 중앙 미술관으로 사용되면서 루브르는 궁전의 틀을 벗고 박물관으로 탈바꿈하기 시작했다. 세계문화유산에 지정된 이곳에는 기원전 4천 년부터 19세기에 걸친 각국의 미술작품을 약 3만 5천여 점을 전시하고 있다. 소장품의 수는 38만 점 이상이기에 전체를 다 돌아보려면 며칠은 걸리므로 관심 있는 작품이 있으면 그 위치를 파악해 미리 동선을 짜두는 것이 좋다.

오늘날 박물관 건물의 모습은 1874년 당시의 외관과 구조를 유지하고 있다. 1989년에는 중국계 미국인 모더니즘 건축가 '이오 밍 페이(Ieoh Ming Pei)'가 설계한 유리 피라미드인 '루브르 피라미드'가 박물관 중정에 완공되었다. 유리 피라미드가 건축 당시 큰 반대를 불러일으켰으나 현재는 루브르의 랜드마크로 자리하고 있다.

❶_ 쉴리관 전경. / ❷_ 리슐리외관의 컬렉션은 조각, 장식 예술, 메소포타미아 유물, 유럽 그림을 포함한다. / ❸_드농관, 그랜드 갤러리의 이탈리아 회화.

유리 피라미드 아래로 들어가면 지하에 신설된 나폴레옹 홀로 이어진다. 안내 센터, 매표소, 서점, 물품 보관소, 뮤지엄 숍 등이 있다. 안내 센터에서 한국어 팸플릿을 받아 두도록 하자. 컬러판으로 주요 작품의 위치가 명기되어 큰 도움이 된다. 전시관은 크게 리슐리외(Richelieu)관, 드농(Denon)관, 쉴리(Sully)관으로 나뉜다. 참고로 잘 알려진 대작, 명작들은 주로 드농관과 쉴리관에 있으므로 짧게 관람하려는 사람들은 참고하도록 하자. 각각의 전시관은 1층에서 3층까지로 이뤄져 있고, 지역과 시대에 따라 세밀하게 구분되어 있다. 계단을 오르내리기 힘들어 가능한 한 같은 층에서 다른 전시관으로 옮겨 다니며 감상하는 편이 낫다.

반지하층(Entresol)에는 고대 오리엔트 · 이슬람 미술작품과 이탈리아 · 스페인 · 북유럽 조각품이 전시되어 있다. 프랑스 조각품은 리슐리외관의 반지하층과 1층에 전시되어 있다. 유리로 이뤄진 천장에서 들어오는 자연광으로 더욱 입체감 있는 작품을 감상할 수 있다.

1층에는 고대 이집트 · 그리스 · 로마 미술품도 전시되어 있다. 〈밀로의 비너스〉도 이곳에서 만나볼 수 있다.

2층은 유명한 작품이 많아 항상 붐비는 곳이다. 이탈리아 · 스페인 · 영국의 회화 및 19세기 프랑스 회화가 전시되어 있는데 다비드 〈황제 나폴레옹 1세의 대관식〉, 〈사비니 여인의 중재〉, 〈호라티우스 형제의 맹세〉, 〈테르모필라이에서의 레오니다스〉, 앵그르의 〈그랑드 오달리스크〉, 〈목욕하는 여인〉, 〈발팽송의 욕녀〉, 〈터키목욕탕〉, 들라크루아의 〈민중을 이끄는 자유의 여신〉, 〈침대 위의 오달리스크〉, 〈키오스 섬의 학살〉, 〈사르다나팔루스의 죽음〉 등과 같은 거장의 작품을 감상할 수 있다. 헬레니즘 조각의 걸작인 〈사모트라케의 니케〉, 레오나르도 다 빈치의 〈모나리자〉도 2층에 전시되어 있다.

❶_니콜라 무생의 자화상. / ❷_ 유로페엔(이집트의 유럽여인) 조각상, ❸_ 렘브란트의 자화상

　3층 역시 프랑스 회화를 시대별로 전시해 놓았다. 2층과 함께 관람객에게 무척 인기 있는 곳으로, 네덜란드 · 플랑드르 · 독일의 회화도 전시되어 있다. 렘브란트, 루벤스, 반 다이크 등의 작품을 살펴볼 수 있다.

　고대 회화도 꽤 명작이 많다. 드농관 지하 1층의 '이집트의 유럽 여인' 일명 〈유로페엔(l'Europeenne)〉도 안내 브로슈어에서 빠져본 적이 없는 명작이다. 서기 2세기경의 작품. 회화에 가려서 잘 알려지지 않은 감이 있지만 함무라비 법전의 원본, 크기에서 관광객을 압도하는 라마수 조각상, 그리고 이집트의 서기 좌상 등 유명한 고대 금석문이나 조각들도 루브르 소장품 목록에 올라 있다. 이집트 상형문자 비석들은 셀 수도 없을 만큼 많으며, 미라를 넣은 석관들도 볼거리다. 샹폴리옹이 이집트에서 직접 가져왔다는 스핑크스 진품도 만나볼 수 있다. 로피탈의 정리를 발견한 로피탈의 대리석상도 소장하고 있다. 또한 루브르의 야경은 절대 놓쳐서는 안 된다. 은은하게 빛나는 웅장한 건물에 둘러싸여 화려한 빛을 뿜어내는 피라미드 앞은 기념사진을 건지기 좋은 포인트이다.

# 외젠 들라크루아와
# 장 오귀스트 도미니크 앵그르

신고전주의 미술은 로코코 미술이 막을 내리고 그리스 · 로마, 르네상스 시대의 고전적 사실주의 양식으로 회귀를 지향한 '이성 중심의 미술 양식'이다. 로코코의 회화 주제는 주로 육체적 쾌락, 우아함, 가벼운 사랑을 주제로 담고 있다. 이후 프랑스혁명이 발발하면서 계몽주의가 득세하고 신고전주의 미술가들은 새로운 정권을 미화하는 예술 작품을 생산하게 된다.

신고전주의 미술의 대표적 화가로는 먼저 자크 루이 다비드(Jacques-Louis David)를 거론하지 않을 수 없다. 그는 신고전주의 창시자로 〈사비니 여인들의 중재〉, 〈호라티우스의 맹세〉, 〈나폴레옹 대관식〉, 〈성 베르나르 고개를 넘는 나폴레옹〉 등 역동적이고 장엄한 작품들을 많이 남겼다. 그는 19세기 초 프랑스 화단을 군림하였고, 나폴레옹에게 중용되어, 예술적 · 정치적으로 미술계 최대의 권력자로 화단에 많은 영향을 끼쳤다. 고대조각의 조화와 질서를 존중하고 장대한 구도 속에서 세련된 선으로 고대조각과 같은 형태미를 만들어 내어 후대의 화가들에게 엄청난 영향을 미쳤다. 테오도르 제리코(Théodore Géricault), 장 오귀스트 도미니크 앵그르(Jean-Auguste-Dominique Ingres), 외젠 들라크루아(Ferdinand Victor Eugène Delacroix) 등 당대의 유명한 화가들은 그를 선망했으며, 들라크루아는 그를 '근대 회화의 아버지'라고 칭송하였다.

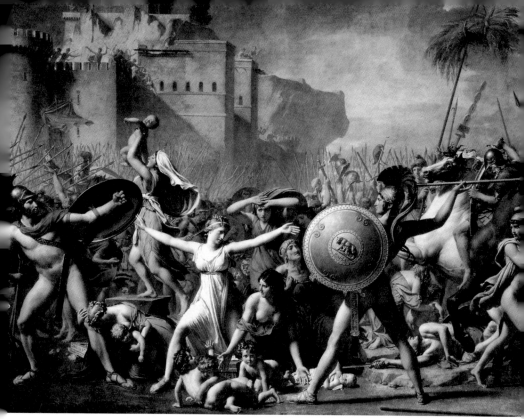

▲**사비니 여인들의 중재**_ 이 작품은 사비니군과 로마군이 대치하는 순간을 묘사한 작품이다. 로물루스는 자신이 세운 로마에 인구가 적자, 여인들이 필요하다는 것을 깨닫고 사비니 여인들을 납치하여 그들의 부인으로 삼는다. 사비니의 타티우스는 빼앗긴 그들의 딸과 여동생을 데려오기 위해 로마를 공격한다. 그러나 여인들은 이미 자식을 낳은 어머니의 몸이 되어 있었다. 로마와 사비니는 여인들의 필사적인 노력 덕분에 양측은 전쟁을 중단하고 협정을 맺었다. 다비드는 혼란한 시기에 국민의 화합을 이 작품에서 강조하였다.

하지만 미술 사조는 신고전주의를 통해 여러 사조로 분화된다. 먼저 신고전주의와 공존하면서 치열하게 반대하는 '낭만주의 미술'이 등장한다. 신고전주의가 형식을 중시하고 이상화된 미를 표현하고자 한 고전주의에 반하여 형식을 탈피하고 개인의 자유로운 감정을 표현하고자 하였다. 신고전주의는 형식적이고 균형적이지만 낭만주의는 감성과 개성을 중시한다. 또한 고전주의가 국가의 위대함을 보여주고자 한다면 낭만주의는 개인적인 감정과 꿈을 보여준다.

▲**앵그르의 자화상_** 과거를 깊이 중시했던 앵그르는, 한창 떠오르던 외젠 들라크루아의 양식을 대표하는 낭만주의에 맞서 아카데미의 정통성을 전적으로 옹호했다. 앵그르는 인상적인 공간과 형태의 왜곡으로 현대 예술의 주요한 선구자가 되었다. 그는 르누아르·드가에게 영향을 끼쳤다.

▲**들라크루아의 자화상_** 19세기 낭만주의 예술의 최고 대표자로 손꼽힌다. 그의 주요한 라이벌인 도미니크 앵그르의 신고전주의적 완벽주의와는 대조적으로, 들라크루아는 루벤스의 예술과 베네치아 르네상스의 화가들에게서 외곽선의 명료성과 세밀하게 본을 뜬 형태보다는 그들의 색과 운동에 대한 강조에서 영감을 얻었다.

　신고전주의는 고대의 모방을 존중하고 있었으나, 낭만주의는 하나의 전형을 갖기보다도 개인을 해방하여 개개인의 감수성에서 새로운 창조를 추구하고 있다. 신고전주의는 무궤도를 극도로 금지했으나, 낭만주의는 이성에 치우친 냉정함이 본래의 감동이나 정열을 없앨까 싶어 염려하고 있다.

　'이성과 감성의 대결'이라고 압축할 수 있는 신고전주의와 낭만주의의 대립에는 25년 동안 라이벌로 파리 미술계를 양분했던 장 오귀스트 도미니크 앵그르(Jean-Auguste-Dominique Ingres)와 외젠 들라크루아(Ferdinand Victor Eugène Delacroix) 사이에서 가장 강렬하게 일어났다.

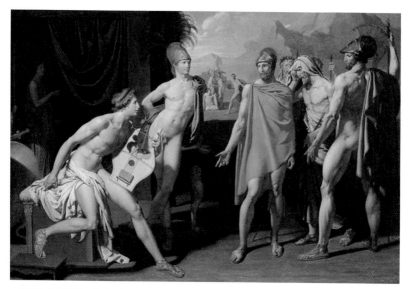

▲**아가멤논의 사절단**_ 이 작품은 트로이아 전쟁에 얽힌 이야기를 묘사한 작품으로 로마상을 수상하였다. 아가멤논이 아킬레우스에게 사절단을 보내 전쟁에 참여하라고 부탁하는 장면이다.

앵그르는 19세기 프랑스 고전주의를 대표하는 화가이다. 앵그르는 역사화에서 니콜라 푸생(Nicolas Poussin)과 자크 루이 다비드의 전통을 따랐으나, 말년의 초상화는 위대한 유산으로 인정받고 있다. 앵그르는 신고전주의의 위대한 화가인 자크 루이 다비드의 화실에 들어가 도제 생활을 하였다. 당시 다비드의 화실에는 전 유럽에서 온 학생들과 귀족의 자녀까지 그림을 배우고 있었다. 제자들 속에 앵그르는 과묵하면서 진지하였다. 그리고 뛰어난 그림 솜씨는 스승 다비드의 눈에 들어 그의 작품 〈사비니 여인들의 중재〉 작업에 참여하였다.

앵그르는 1801년 〈아가멤논의 사절단〉을 살롱에 출품하여 1등인 로마상을 수상했다. 부상으로 로마에 유학가야 했으나 프랑스 국가의 재정문제로 5년이 지난 후에 갈 수 있었다.

앵그르가 로마로 떠나기 전 나폴레옹 보나파르트(Napoléon I)로부터 초상화 제작을 주문받았다. 활동 초기에는 전통적인 초상화 방식에 따라서 작업했지만, 앵그르의 작품은 이미 자신만의 독특한 양식적인 징후를 보여주고 있었다. 대작인 〈왕좌에 앉은 나폴레옹〉은 고대의 그림들을 참조하여 나폴레옹에게 거의 신적인 권위를 부여했으나, 이것은 패착이었다.

나폴레옹은 권위는 있어야 했으나 독재자같이 보여서는 곤란했다. 비평가들은 앵그르의 작품을 '눈길을 끌어 쉽게 명성을 얻으려고, 맹목적으로 독창성에 집착하여, 일부러 기이한 양식을 구사함으로써 아카데미의 규칙을 전복한 화가'라고 비판했다. 앵그르는 로마 유학 중에 이러한 소식을 들었다. 그는 충격에 빠져 자신의 능력이 파리의 비평가들에게 인정받을 때까지는 파리로 돌아가지 않겠다고 결심하게 된다.

외젠 들라크루아는 19세기 낭만주의 예술의 최고 대표자로 손꼽히는 화가이다. 그는 작품의 영감을 주로 과거와 당대의 사건이나 문학에서 얻었다. 특히 1832년 프랑스 정부 사절단에 끼어 모로코에 방문했는데, 그 방문 후 그의 그림에서는 색채를 효과적으로 쓰는 법과 붉은색과 녹색, 푸른색과 주황색을 적절히 배합하게 되었다는 평가를 얻었다.

1822년 들라크루아는 살롱전에 〈단테의 배〉를 출품했다. 이 작품은 단테 알리기에리(Alighieri Dante)의 《신곡》에서 영감을 얻었으며, 그가 존경하는 옛 거장인 페테르 파울 루벤스(Peter Paul Rubens)의 채색법, 그리고 고전주의적인 조각의 인물 표현법이 결합되었음을 볼 수 있다. 이 작품은 당시 큰 주목을 받지 못했지만, 명망 있던 화가 프랑수아 제라르(Francois Pascal Simon Gerard)는 그에 대해 천재적인 자질이 있다고 평했다.

❶_ 앵그르의 〈왕좌에 앉은 나폴레옹〉 ❷_ 들라크루아의 〈단테의 배〉 / ❸_ 들라크루아의 〈사르다나팔루스의 죽음〉

1824년 살롱전에 〈키오스 섬의 학살〉이라는 역사적 주제를 다룬 작품을 출품하면서 그는 낭만주의의 선구자로 떠올랐다. 이 작품은 당시 화단을 지배하던 고전주의, 특히 그의 라이벌로 치부되던 앵그르의 작품과 비교되면서 혹평을 받기도 했다.

1827년 들라크루아는 낭만주의가 절정에 달한 작품인 〈사르다나팔루스의 죽음〉을 살롱전에 출품했다. 이 작품은 아시리아 왕 사르다나팔루스의 몰락을 주제로 한 바이런의 희곡에서 영감을 받아 그렸으며, 격렬한 움직임과 강렬하고 화려한 색채가 넘쳐난다. 지나치게 과장되었다는 평가도 받았지만, 낭만주의 화가들에게 극찬을 받았다.

▲**터키탕**_ 앵그르가 여든의 나이에 그린 그림이다.

▲**소욕녀(하렘의 내부)**_ 이 작품은 〈발팽송의 욕녀〉에서 등장한 여인의 뒷모습을 다시 재현하고 있는 그림이다.
◀**목욕하는 여인(발팽송의 욕녀)**_ 이 작품은 앵그르가 로마로 간 지 2년째 되던 해에 완성한 것이다.

로마에서 앵그르는 고대의 조각과 유적들을 스케치했다. 하지만 그가 로마에서 18년간 체류하게 될 줄은 몰랐다. 더욱이 그는 로마로 유학을 오르기 전 다비드 제자의 자녀와 약혼했는데, 체류가 길어지면서 약혼이 파기되었다.

앵그르는 로마로 유학을 떠난 뒤, 그곳에서 회화의 기초를 다지고 신고전주의 화풍을 완성하였는데, 앵그르가 스물여덟 살에 그린 〈목욕하는 여인〉의 작품은 터번을 쓰고, 등을 돌린 채 시선을 오른쪽 아래로 향하고 있는 젊은 여인의 뒷모습을 그리고 있는데, 등 쪽에 밝은 광선을 비추어 머리에 수건을 쓰고 있는 여인의 육체를 아름답게 표현하고 있다.

그런데 이 여인은 20년 후인 그의 나이 마흔여덟에 〈소욕녀〉라는 작품에 재등장하고, 다시 35년이 흘러 여든이 넘은 나이에 〈터키탕〉의 그림에서도 다시 등장한다. 앵그르는 20대에서 80대의 세월 동안 반복해서 표현한 익명의 여신상은 여성의 누드를 관음의 대상으로 여긴 앵그르의 시각을 나타내고 있다.

▲민중을 이끄는 자유의 여신_ 1830년 7월에 벌어진 혁명의 파리 거리의 모습을 그린 그림이다.

　반면 들라크루아는 1830년에 그의 대표작인 〈민중을 이끄는 자유의 여신〉
이란 작품을 완성하였다. 그림 속 혁명의 삼색기를 들고 민중을 이끄는 자유
의 여신의 모습은 고전적 이미지에서 벗어나 힘차고 건강한 모습으로 그려져
있다. 무겁고 어두운 톤의 색조는 밝게 빛나는 여신의 모습과 함께 강렬한 색
채 대비 효과를 불러일으키며, 혁명정신의 신성함과 숭고함을 더욱 강조하고
있다. 앵그르가 여인의 아름다움을 관음증처럼 은밀하게 들여다보는 대상(원
형으로 변형시킨 터키탕은 열쇠 구멍을 연상시킴)으로 여겼다면, 들라크루아는 여성을
성적 감상의 대상으로 표현해온 오랜 관습에서 해방시켰다.

　이 작품은 1830년에 7월 혁명이 일어나 루이 필리프 왕정이 수립된 뒤 시민
적 자유에 대한 프랑스 국민의 열망이 고조되었으나 계속적인 전제적인 법령
들이 포고되자, 이에 반발하여 파리 시민이 일으킨 소요사태 중 가장 격렬했
던 7월 28일의 장면을 묘사하였다. 이 작품은 프랑스혁명 정신의 상징으로 불
렸으며, 1831년 살롱전에서 큰 화재를 불러일으켰다.

▲**그랑드 오달리스크**_ 비평가들의 악평에도 대중은 관능미와 동양적 느낌을 주는 이 작품에 열광하였다.

앵그르는 콘스탄티노플을 다녀온 메리 몬터규(Mary Wortley Montagu)의 개인적인 편지와 그의 서간집을 통해 오스만 제국의 목욕탕 이야기를 알게 되었다. 앵그르는 〈왕좌에 앉은 나폴레옹〉 이후 프랑스 아카데미에서 또 한 번 문제되는 작품을 완성한다.

그 작품은 〈그랑드 오달리스크〉이었다. 앵그르는 로마에서 이 작품을 완성해 1819년 파리 살롱전에 보냈는데, 이로써 당시 정통주의자들의 엄청난 분노에 직면했다. 그림 속 여성은 팔과 허리가 늘어나 있고, 가슴은 겨드랑이에 붙어 있으며, 관객을 향한 머리와 목 역시 부자연스럽기 그지없는데, 이런 왜곡된 인체 표현이 해부학적으로 정확하지 않으며, 매끈하게 마무리된 단조로운 색조로 인물에 생명력과 입체감이 없다는 것이었다. 그러나 앵그르는 이런 엄격한 해부학에 따른 소묘를 강조하면서 자신의 그림을 비난하는 사람들에게 회화는 해부학의 아름다움을 표현하는 것이 아니며, 눈으로 보아 아름다운 것이 바로 회화의 아름다움이라는 것을 강조하였다.

▲ **들라크루아의 〈소파 위의 오달리스크〉**_ 앵그르의 작품보다 강렬한 색채를 나타내고 있다.

한편 들라크루아도 〈소파 위의 오달리스크〉를 선보인다. 그림은 앵그르의 〈그랑드 오달리스크〉와는 확연한 차이가 난다. 불확실한 외곽선으로 형태가 불분명하지만 자유로운 색채의 사용으로 앵그르의 작품과는 다른 깊이감과 생동감을 느끼게 한다.

두 사람은 마치 바로크 미술의 거장 루벤스와 니콜라 푸생의 '색채논쟁'을 벌이는 듯하다. 앵그르는 낭만주의 회화의 불분명한 형태와 자유로운 색의 사용을 부정했다. 특히 낭만주의 화가들의 영웅인 루벤스를 푸줏간 주인쯤으로 여기고, 들라크루아를 '인간의 탈을 쓴 악마'로 매도했다.

반면에 들라크루아는 앵그르의 소묘를 '퇴색한 소묘'라 모욕하며, 감정에 충실한 색과 형태를 더욱 중시했다.

1831년에 들라크루아는 그동안의 작품 활동을 인정받아 프랑스의 최고훈장인 레종도뇌르 훈장을 받았으며, 1832년 외교사절단의 일원으로 북아프리카의 모로코로 갔다. 그는 북아프리카에서 약 5개월을 지내면서 이국의 역사와 강렬하게 빛나는 투명한 아프리카의 태양에 크게 영감을 받았다. 그래서 그는 수많은 크로키와 기록을 남겼다.

들라크루아는 어린 시절부터 풍부한 인맥과 신사다운 품격, 냉철한 이성과 박식함을 지니고 있었다. 그리하여 그는 활발히 사교 활동을 했다. 특히 그는 여류소설가인 조르주 상드(George Sand)와 쇼팽(Fryderyk Franciszek Chopin)과의 삼각관계가 좋은 우정과 애정으로 귀결되었다.

앵그르는 파리로 잠시 귀국했지만 평론가들의 혹평에 실망하고 로마로 돌아왔으며, 그해 피렌체로 이주했다. 그곳에서 그는 프랑스 정부의 주문으로 고향 몽토방 대성당에 걸릴 〈루이 13세의 서약〉을 그렸다.

구성과 색채에서 라파엘로(Raffaello Sanzio)의 영향이 느껴지는 이 작품은 1824년 살롱전에 전시되어 엄청난 찬사를 받았고, 그는 낭만주의의 대척점에 선 신고전주의 거장으로 추앙받게 되었다. 살롱전이 끝난 후에 샤를 10세에게 레종도뇌르 훈장을 받았다. 이 성공에 고무된 앵그르는 파리로 돌아와 아카데미 회원으로 선출되었으며, 화실을 열어 제자를 양성했다.

앵그르와 들라크루아는 서로 대척점에 선 앙숙 같았으나 두 사람은 낭만주의 음악가를 좋아하는 공통점이 있었다. 앵그르는 리스트(Franz Liszt)와 교제했고, 들라크루아는 창작의 고통을 불꽃처럼 폭발시키는 쇼팽의 삶을 예술가의 참모습이라고 존경했다.

음악이 넘치는 **라이프리치**

독일 중부 작센주에 있는 츠비카우(Zwickau)는 라이프치히 남쪽 에르츠산맥의 서쪽 입구를 흐르는 물데강(江)에 면하여 있다. 이곳은 16세기 종교 개혁 운동의 한 중심지이다. 마르틴 루터의 종교 개혁을 비텐베르크에 이어 두 번째로 받아들였다.

옛 동독 지역이었던 이곳에는 중세 시대의 성당인 '성 마리엔 대성당(Dom St. Marien Zwickau)'이 시내 중심가에 자리하고 있으며 츠비카우에서 가장 중요한 종교 건축물로 꼽힌다. 대성당은 1180년경 로마니크 양식으로 지어졌고 1453년에서 1563년에 걸쳐 후기 고딕 양식으로 재건축됐다. 츠비카우의 상징과도 같은 높은 종탑은 전체 높이가 87m이며 1672년에 바로크 양식으로 지어졌다. 1885년에서 1891년에 걸쳐 네오고딕 양식으로 수정됐다. 제2차 세계대전 중이던 1945년에 폭격으로 성당의 남쪽 부분이 크게 파괴됐다. 이후 1951년부터 1956년까지 재건축 공사가 시행됐다.

성당 둘레에는 사도와 선지자의 모습을 한 석상이 모두 70여 개 정도 조각되어 있다. 성당의 북쪽 편에는 종교 개혁의 역사를 표현한 석상들이 있다. 성당 안에는 6,000개의 파이프로 되어 있는 파이프 오르간이 있으며 독일에서 가장 규모가 큰 것으로 꼽힌다.

▲성 마리엔 대성당 전경.　　　　　　　　　　▲로베르트 슈만의 생가 전경.

　도시 중심인 중앙광장 서남쪽에서 남쪽으로 가는 뮌츠가와 중앙광장과 하우프트마르크트 5번지는 1810년 6월 8일 로베르트 슈만(Robert Schumann)이 태어난 곳이다. 가족들과 함께 일곱 살이 될 때까지 이곳에 살았다.

　슈만의 생가는 그의 탄생 50주년인 1860년에 라이프치히의 조각가 에른스트 리첼(Ernst Rietschel)이 제작한 기념판이 붙여졌고, 슈만 서거 100주년을 맞아 1956년에 '로베르트 슈만 하우스(Robert-Schumann-House)'란 이름으로 구 동독 최초의 국립기념관으로 개관되었다. 기념관에는 로베르트 슈만의 자필 문서와 악보의 초판, 콘서트 프로그램 등의 수많은 자료가 전시되어 있다. 또한, 슈만의 인생과 음악가로서 삶의 여정을 담은 자료들이 있다. 슈만의 부인이자 유명한 피아니스트이며 작곡가였던 클라라 슈만(Clara Schumann)의 자필 악보 원본 등도 보관되어 있다. 이곳의 가장 중요한 전시품은 클라라의 그랜드 피아노이다. 이 피아노는 1828년 9살의 소녀였던 클라라가 라이프치히 게반트하우스(Leipziger Gewandhaus)에서 데뷔할 당시 연주했던 피아노다.

　슈만 기념관 동쪽으로 시청사가 있고, 그다음은 옛 직물회관(지금은 시립극장)인데, 모두 볼 만하다. 직물회관 건너편인 북쪽에 슈만의 좌상이 있다.

▲라이프치히의 슈만 하우스 전경.　　　　▲라이프치히의 슈만 하우스 내부 전경.

　　라이프치히(Leipzig)에는 로베르트 슈만과 클라라 슈만이 신혼을 보냈던 슈만 하우스(Schumann-House, Schumann-Haus)가 있다. 현재는 박물관으로 만들어 부부의 생애와 업적을 다룬 자료를 비롯해 악보와 의상 등을 전시하고 있다.

　　아홉 살 차이의 이들 커플은 클라라 아버지의 반대로 법정소송까지 거친 후 결혼에 성공했다. 이들 부부는 1840년부터 4년간 라이프치히에서 신혼을 보냈다. 클라라는 피아니스트로 남편의 작곡 활동에 많은 내조를 했던 음악적 동반자였다. 슈만은 이곳에서 '제1 봄의 교향곡'과 오라토리오 '파라다이스와 페리' 등을 작곡했다. 또 이곳에서 슈만 부부의 두 딸 마리(Marie)와 엘리제(Elise)가 태어났다.

　　박물관에는 슈만과 클라라의 생애와 업적을 사진과 함께 가지런히 전시해 놓았다. 또한, 슈만의 악보와 클라라가 입었던 옷을 비롯해 이들 부부의 가족 관계도 함께 볼 수 있다. 3층 건물인 이곳은 박물관과 함께 콘서트 홀, 클라라 슈만 초등학교가 있다. 이곳에서는 하우스 콘서트와 시 낭독회 등이 종종 열린다.

▲라이프치히의 오페라 극장 전경.　　　　▲라이프치히의 순수 미술관 전경.

　라이프치히는 츠비카우보다 볼거리가 충만하다. 또한, 이곳은 19세기에는 문화의 중심지가 되어 '리틀 파리'라는 별명도 얻게 되었다. 바흐(Johann Sebastian Bach)와 멘델스존(Jakob Ludwig Felix Mendelssohn-Bartholdy), 그리고 슈만과 그의 아내 클라라 등 모두 전성기를 이곳에서 보냈다. 바흐 박물관에서는 매년 초여름마다 바흐 축제가 개최된다. 또한, 도시의 오페라 극장인 오페르(Oper)에서 저녁 시간을 보내거나 멘델스존이 자주 연주했던 게반트하우스 오케스트라에서 라이브 클래식 공연을 관람할 수도 있다.

　매해 크리스마스가 되면 라이프치히에서 크리스마스 시장(Christmas Market)이 열린다. 또한, 라이프치히에서는 세계 최대 규모의 고스 축제인 웨이브 고딕 트레펜(Wave-Gotik-Treffen)도 매년 여름마다 주최되고 있다. 이 중세 시장과 음악 공연을 체험하기 위해 전 세계에서 방문객들이 찾아오고 있다. 라이프치히에는 인상적인 순수미술관(Museum of Fine Arts)에서 구 시청에 이르는 다양한 문화 공간이 가득하다. 특히 구 시청에서는 라이프치히의 역사에 대해 알아볼 수 있다.

❶_ 로젠탈 파크 전경. / ❷_ 라이프치히 동물원. / ❸_ 라이프치히 전승 기념비 전경.

라이프치히에는 야외활동을 좋아하는 방문객이 즐길 만한 다양한 공원도 있다. 로젠탈 파크(Rosenthal Park)에서는 유명한 라이프치히 동물원(Zoo Leipzig)으로 바로 이동하여 가족과 함께 흥겨운 시간을 보낼 수 있다. 라이프치히 대학교(Universitat Leipzig) 역시 독일에서 가장 유서 깊은 공공 식물원을 보유하고 있다. 나폴레옹 전쟁 중 제국민 전투(Battle of the Nations)를 기념하는 라이프치히 전승 기념비(Volkerschlachtdenkmal)도 위용을 자랑하고 있다.

# 로베르트 슈만과
# 클라라와 브람스

서양 음악, 그중에서도 낭만과 사랑의 피아노 시인을 꼽으라면 단연코 로베르트 슈만(Robert Schumann)이 가장 앞자리에 설 것이다. 그만큼 슈만의 음악은 평화와 안식의 선율이 고요히 감상자의 가슴을 적시는 특별한 명상의 세계가 존재한다.

슈만은 어릴 때부터 음악적 재능을 보여 일곱 살의 어린 나이에 피아노를 배우기 시작했고, 곧이어 작곡까지 손을 댈 정도로 뛰어남을 선보였다. 그러나 아버지의 죽음으로 가장이 된 슈만은 안정적인 생활을 바라는 어머니의 희망을 저버릴 수 없어 음악을 포기하고 라이프치히 대학의 법학과에 입학하게된다. 하지만 음악에 대한 끓어오르는 열정을 주체할 수 없었던 그는 라이프치히에 온 지 얼마 되지 않아 피아노 선생을 찾아다니기 시작한다.

라이프치히의 클라라 비크(Clara Wieck)는 다섯 살 때부터 아버지 프리드리히 비크(Friedrich Wieck)에게 음악을 배우고 어려서부터 천재 소녀 피아니스트의 명성을 얻었다. 그녀는 수많은 콩쿠르에서 상도 받았고, 당대 최고 예술가였던 괴테(Goethe), 멘델스존(Mendelssohn), 파가니니(Paganini), 쇼팽(Chopin) 등의 예술가들도 그녀에게 경의를 표했다.

▲비크 하우스_ 슈만이 이곳에서 도제식 음악 교육을 받던 장소로 그는 이곳에서 프리드리히 비크의 외동딸 클라라를 만나 열렬한 사랑을 한다.

클라라 비크의 집에 슈만이 찾아온다. 슈만은 피아노 선생을 찾기 위해 클라라 비크의 아버지 프리드리히 비크의 문하에 들어와 그만두었던 음악을 다시 시작하기 위해서였다. 프리드리히 비크의 제자가 된 슈만은 그곳에서 자연스럽게 클라라를 만나게 되었다. 당시 슈만은 스무 살의 젊은 청년이었고 클라라는 열한 살의 소녀였다. 자신보다 아홉 살이나 어린 소녀가 성공적인 연주회 활동을 시작하는 모습을 보고 슈만도 빨리 최고의 피아니스트가 되려는 조급함에 무리한 방법을 생각해 내었다. 손가락에 모래주머니를 달고 강화 훈련을 하면 속주가 가능해지리라고 여겼던 것인데, 그러나 결국 손가락이 부러져서 피아니스트가 되는 것이 불가능해 진다.

이때 상실감이 얼마나 컸는지, 그 후로 슈만은 오랫동안 우울증에 시달려야 했고 몇 번이나 자살 충동을 느꼈다. 그러나 다시 용기를 낸 그는 추락의 충동을 두려워한 나머지 5층 집에서 2층으로 옮기게 된다.

▲프리드리히 비크의 초상.　　　　　　　▲안톤 프리드리히 유스투스 티보의 초상.

　　1829년 여름, 슈만은 라이프치히를 떠나 하이델베르크로 갔다. 그곳의 법학 교수인 안톤 프리드리히 유스투스 티보(Anton Friedrich Justus Thibaut)는 음악미학 저술가로 알려져 있었고, 티보의 영향으로 슈만은 초기 합창음악에 대한 상당한 지식을 얻었다. 그리고 프란츠 슈베르트(Franz Peter Schubert)의 양식을 따라 왈츠를 작곡했다.

　　1830년, 어머니에게 라이프치히에 가서 비크 교수와의 피아노 수련 기간을 가져도 된다는 허락을 받았다. 다시 비크의 문하에 들어온 슈만에 대해 비크는 그의 재능은 높이 평가했지만 고된 연습을 견뎌낼 수 있는 의지와 능력에 대해서는 다소 회의적이었다. 슈만은 오른쪽 손가락 하나를 다치는 바람에 피아니스트가 되려는 희망은 좌절되었지만, 그 때문에 작곡에만 전념할 수 있게 되어 이 사건은 그에게 불행한 일이라고만 할 수 없었다.

▲**슈만과 클라라 그리고 프리드리히 비크**_ 비크를 스승으로 모시고 음악 교육을 받던 슈만은 그의 외동딸 클라라와 자연스럽게 사랑하는 사이가 되나 프리드리히 비크는 이들의 사랑을 반대한다.

　슈만은 스승인 프리드리히 비크의 집에 거주하며 도제식 교육을 받았기에 스승의 딸 클라라와 서로 마주하는 일이 많았다. 두 사람은 애초에 오누이 간의 순수한 사랑으로 시작했지만, 이것이 이성 간의 사랑으로 발전되는 데는 그리 오랜 시간이 걸리지 않았다. 두 사람의 사랑이 시작된 것은 슈만이 스물다섯 살, 클라라가 열여섯 살 때였다.

　스승인 비크는 제자로서 슈만을 좋아했지만, 자신의 딸과 만나는 것은 탐탁지 않아 했다. 슈만의 집 안 사정도 좋지 않았고, 뒤늦게 음악을 시작했기에 아직 성공하지 못한 남자에게 딸을 맡길 수 없었다. 그런데도 슈만과 클라라는 비크의 눈을 피해 편지를 주고받으며 서로의 마음을 확인했다. 이후 이를 계기로 만들어진 곡이 바로 〈어린이 정경〉이다. 클라라가 '가끔 당신이 어린아이 같아 보여요'라고 쓴 편지에서 착안된 곡으로, 제목과 달리 '어린이를 위한 음악'은 아니었다.

▲로베르트 슈만의 초상.

▲클라라 비크의 초상.

　사랑은 더욱 무르익어 두 사람은 마침내 결혼을 약속하게 된다. 사태가 여기에 이르자 프리드리히 비크는 완강히 반대하며 나섰다. 비크는 평소 슈만을 아들처럼 사랑하며 그의 재능을 높이 평가했으나 유능한 피아니스트였던 사랑하는 외동딸을 피아니스트가 되려다 실패한 무명의 작곡가에게 줄 수 없다는 것이었다. 이제 비크는 스승에서 악인으로 돌변하여 슈만을 괴롭혔다. 두 사람의 결혼을 방해하기 위해 슈만을 중상모략했으며, 음악계에 다시 설 수 없도록 자신의 모든 역량을 발휘하여 그를 비난하고 고립시켰다.

　슈만은 전혀 흔들리지 않았으며, 오히려 클라라에게 믿음과 확신의 의지가 더해지게 되었다. 슈만은 라이프치히 법원에 탄원서를 제출하며 두 사람과 비크의 법정 다툼이 1년간 이어졌다. 비크는 슈만에 대해 좋지 않은 증언을 했으나 주변 지인들의 긍정적인 증언과 특히 박사학위를 따낸 슈만의 학술적 업적이 인정되며 그것이 슈만의 성품을 증명해 주는 결정적 증거로 채택되었다.

그렇게 하여 모든 역경을 딛고 1840년 9월 12일 라이프치히 교외의 한 교회에서 두 사람은 조촐한 결혼식을 올렸다. 이때 슈만의 나이 서른 살이었고 클라라의 나이 스물한 살이었다. 슈만은 결혼 전날 클라라에게 프러포즈로 가곡집 하나를 선물한다. 그 곡이 바로 아름다운 연가곡 〈미르테의 꽃〉이다.

이제 클라라 비크의 이름에서 클라라 슈만이 된 그녀는 아버지가 그토록 반대하는 결혼에 끝내 성공했으나 14년의 결혼생활이 그리 행복하지는 않았다. 우선 그들에겐 경제적 문제가 있었다.

결혼 후 슈만 부부의 살림은 클라라가 피아노 연주 순회공연을 하러 다니며 도맡아 할 수밖에 없었다.

1856년 초 클라라 슈만은 순회 연주 여행을 다니면서 목격한 영국 음악가와 청중에 대해 안타까운 마음을 이렇게 토로하고 있다.

"신처럼 떠받드는 멘델스존의 작품이 아니라면, 그들은 새로운 작품을 돌아볼 생각도 하지 않았다. 여기 사람들은 공연 직전의 프로베 말고는 더는 연습 하려고 들지 않는다. 당연히 모두 평균 수준 정도만 간신히 유지할 뿐이다. 그들은 도무지 음악을 정교하게 완성하려는 생각이 없으며, 청중조차 이를 묵인한다. 만약 영국인과 교제 중인 예술가가 그들에게 동등한 대접을 받지 못한다면, 만약 그들이 단지 돈을 벌기 위해 천한 대접을 묵묵히 참고 견딘다면, 그 책임은 바로 그 예술가 자신에게 있다."

오케스트라는 누가 봐도 확실하게 형편없는 수준이었다고, 클라라 슈만은 쓴소리를 쏟아냈다. 그리고 그 과정에서 생긴 클라라에 대한 대중의 열광적인 지지와 날이 갈수록 치솟는 인기는 남편인 슈만에게는 심한 자의식을 느끼게 했다.

클라라 슈만은 결혼생활 중에도 연주와 작곡을 이어갔는데, 14년 뒤에 그녀에게 여덟 명의 자녀가 있었다는 것을 생각하면 놀랍다. 그녀는 자신의 모든 작품을 남편에게 주어 비평을 부탁했는데, 분명히 남편을 위대한 재능의 소유자라고 생각했던 것 같다.

결혼에 성공한 로베르트 슈만은 전 생애 중 가장 창작 욕구가 왕성한 시기에 접어들었고, 상상력이 넘치는 일련의 피아노 작품들을 작곡했다. 그해 초반에 슈만은 거의 12년 동안이나 손을 놓고 있던 분야인 가곡에 다시 손을 대기 시작했다.

1840년 2~12월의 11개월 동안에 그에게 명성을 가져다 준 가곡 대부분을 작곡했다. 미르텐과 하인리히 하이네와 요제프 아이헨도르프의 시에 곡을 붙인 2개의 가곡집 〈시인의 사랑〉, 〈여인의 사랑과 생애〉 등과 같은 연가곡들이 이 기간에 작곡되었다. 그리고 마침내 슈만은 교향곡 1번 B♭장조를 작곡했고, 이 곡은 3월 31일 독일의 작곡가 펠릭스 멘델스존의 지휘하여 라이프치히에서 연주되었다. 이후 슈만은 질풍노도의 시간을 누리며 많은 명곡을 작곡하고 전성기를 이룬다.

▲젊은 시절의 요하네스 브람스의 밀랍_ 요하네스 브람스는 독일 함부르크 출신으로 빈에서 주로 활동했던 작곡가, 피아니스트, 지휘자이다. 19세기 후반기에 가장 중요한 위치를 차지한 음악가 중 한 사람이며, 동시대 지휘자 한스 폰 뷜로는 그를 요한 제바스티안 바흐, 루트비히 판 베토벤과 더불어 "3B"로 칭하기도 했다.

1853년, 로베르트 슈만과 클라라 슈만 부부에게 운명의 사내가 나타난다. 북부 항구도시 함부르크에서 온 파릇파릇한 스무 살의 청년 요하네스 브람스(Johannes Brahms)였다. 그는 슈만 부부 앞에서 신기의 솜씨로 피아노를 연주했다. 평소에 과묵하고 감정표현을 하지 않기로 유명한 슈만은 천재의 방문이라고 그답지 않게 흥분을 감추지 못했다. 브람스의 피아노 연주를 감상하던 클라라 역시 흥분을 감추지 못했고 극찬을 아끼지 않았다. 그 후 브람스는 당대 최고의 실력자인 슈만의 눈에 확실하게 띄었고, 그의 제자가 되어 슈만의 집에서 한 가족처럼 지낸다.

요하네스 브람스, 그만큼 독일 음악의 전통을 고수한 음악가는 흔치 않다. 브람스는 낭만주의 시대의 고전파 음악의 전통을 더욱 공고히 하기 위해 민속적인 색채의 선율이 가득한 독일민요와 슬라브민요의 요소를 자신의 음악에 적극 수용했다. 브람스는 다방면의 다채로운 음악 양식의 작품을 선보인 다산(多産)음악가였다.

브람스는 1833년 독일의 함부르크에서 출생했다. 그는 다섯 살부터 아버지에게 바이올린과 첼로를 배우면서 음악가로서의 길을 걷기 시작했고 일곱 살부터 피아노를 배우기 시작했다. 하지만 가정 형편이 어려워진 브람스는 학교를 중퇴하고 집안 살림을 돕고자 연회장, 술집, 식당을 전전하면서 피아노를 연주했고, 때로는 개인으로서 피아노를 다른 사람에게 교습하기도 하고 그러는 동안 틈틈이 합창단을 지휘하고 합창음악을 편곡하기도 했다. 이때의 경험은 브람스의 음악계에 후일 훌륭한 합창음악을 창작할 수 있는 배경이 되었다.

그러던 중 1853년, 브람스는 헝가리 출신의 바이올리니스트 요제프 요아힘(Joseph Joachim)을 하노버에서 만나면서 생활이 전환된 후 요아힘과 연주 여행하면서 바이마르에서 프란츠 리스트(Franz Liszt)를 만났고 요아힘은 편지를 써서 로베르트 슈만에게 브람스를 소개했다.

브람스를 만난 로베르트 슈만은 이 약관의 스무 살 청년의 재능에 놀라 1853년 10월 28일 음악 신보에 '새로운 길'이라는 제목의 기고를 올려, 대중에게 브람스를 '이 시대의 이상적인 표현을 가져다 줄 젊은이'로 소개하여 관심을 일으켰다.

슈만의 평론으로 인기가 오른 브람스는 슈만의 집에 거처하면서 슈만으로부터 도제식 교육을 받는 제자가 되었다. 이때 슈만의 부인이자 열네 살 연상인 클라라를 만나게 되어 서로 피아니스트로 교감을 나누게 된다.

▲애증의 삼각관계_ 슈만은 클라라와 브람스의 관계를 그의 예민한 성품으로 의심했을 수 있다. 그는 결국 정신병원에서 자살을 택했고, 클라라는 재혼하지 않고 브람스는 독신으로 생을 마감한다. 중앙이 브람스이다.

　로베르트 슈만은 이전부터 좋지 않았던 정신착란 증상이 도져 괴로워하였다. 슈만은 매우 예민한 성격의 소유자였는데 이 때문에 신경쇠약을 호소하였고 매우 심한 청각장애, 그리고 환청 증세까지 호소하였다. 그의 나이 마흔네 살의 일이었다. 이때 슈만은 라인강에 투신하여 자살을 기도하는 사건도 일으켰다. 그리고 2년 동안 정신병원에 입원하게 된다. 슈만의 입원으로 가장이 된 클라라는 생계를 위해 다시 피아니스트로 활동하며 예전의 명성을 되살렸고, 브람스는 슈만 대신 클라라를 비서처럼 따라다니며 연주 활동을 보조하였다.

　이 시기에 두 사람은 매우 가까워진다. 클라라는 서정적인 브람스의 음악을 좋아했고, 브람스도 클라라에게 깊은 감정을 느끼게 되었다. 두 사람의 관계가 얼마나 가까웠는가에 대해서는 많은 이야기가 있다(슈만과 클라라와의 막내아들인 '펠릭스 슈만'이 브람스의 자식이라는 이야기도 있다).

　클라라는 남편이 정신병원에서 자살로 생을 마친 후에는 남편과 브람스 음악의 해설자로서도 활약하는 한편 작곡 활동에도 힘썼다.

▲본의 알터 프리드호프 묘지 슈만 부부의 무덤, 클라라가 남편인 슈만을 올려보고 있다.　　　▲오스트리아 빈 중앙 묘지 브람스의 무덤.

　삶의 후반기에 클라라는 열네 살 어린 작곡가 요하네스 브람스와 우정과 신뢰를 쌓았다. 브람스는 특히 슈만의 고통스러웠던 말년의 투병 생활에 든든한 지원자였다. 브람스와 클라라는 좋은 친구 관계를 유지했다. 그는 종종 격려와 비평을 위해 그녀에게 자신의 작품을 보냈다. 그러나 브람스는 결혼을 하지 않았고 클라라도 재혼하지 않았다.

　클라라 비크 슈만은 19세기 음악사에서 중요한 인물이다. 유명한 선생님의 딸인 그녀는 훌륭한 작곡가의 아내가 되었고, 또 다른 위대한 작곡가와 평생 좋은 친구였다. 그녀는 당대의 여러 위대한 음악에 영감을 제공한 인물이었다. 이 모든 것에 대해서 그녀는 피아니스트와 피아노 교사로서 뛰어난 삶을 살았고, 그녀 자신이 우선 타고난 작곡가였다.

　요하네스 브람스는 클라라에 대한 마음을 오래도록 간직했다. 그는 평생 독신으로 클라라를 위한 '플라토닉 사랑'을 하였다. 1896년은 그녀가 뇌졸중으로 쓰러져 일흔일곱의 나이에 눈을 감을 때 브람스는 오래전부터 클라라의 죽음을 준비하며 쓴 가곡인 〈네 개의 엄숙한 노래〉를 완성한다. 그리고 이듬해 브람스 역시 간암으로 숨을 거두게 된다.

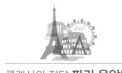

클래식의 전당 **파리 음악당**

프랑스 파리는 예술의 도시답게 감동적인 명소가 많다. 특히 클래식 음악의 전당이라 할 수 있는 오페라 극장과 음악당의 기품 있는 건축물 안에 울려 퍼지는 악기 소리는 눈과 귀를 정화하는 듯하다.

오페라 역에서 걸어서 1분 거리에 있는 '오페라 가르니에(Opéra Garnier)'는 서른다섯의 무명의 건축가인 샤를 가르니에가 건축을 맡았는데, 그는 자신이 이렇게 웅장한 오페라를 지으리라고 상상하지 못했다고 한다.

1875년 완공된 오페라 가르니에의 공식 명칭은 '음악 국립 아카데미-오페라 극장(Académie Nationale de MusiqueThéâtre de l'Opéra')이다.' 오페라단은 1989년 생긴 오페라 바스띠유로 넘어갔고 현재 오페라 가르니에에서는 주로 현대무용이나 발레 공연이 더 많이 열린다. 공연을 감상하다가 위를 바라보면 샤갈의 천장화가 그려진 둥근 돔이, 밖에서 보면 나폴레옹 3세의 관을 본뜬 청동 지붕이 반긴다.

바스티유 역에서 1분 거리에 있는 '오페라 바스띠유(Opéra Bastille)' 1989년 프랑스 혁명기념일 200주년을 맞이하며 개관했다. 오페라가 상류층들만의 향유물이라는 편견을 깨고, 저렴한 티켓 가격으로 일반 시민도 오페라를 감상할 수 있게 되었다.

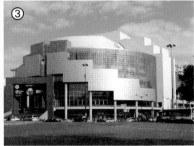

❶_ 오페라 가르니에 내부 전경. / ❷_ 오페라 가르니에 전경. / ❸_ 오페라 바스띠유 전경.

원래 이 자리는 그 유명한 바스띠유 감옥이 있던 광장에 세워졌다. 1년 내내 수준 높은 공연이 열린다. 내부에서는 발레, 오페라, 클래식 연주회 등 여러 편의 공연이 동시에 가능한 세계적 규모이며 오페라 가르니에와 구별해 오페라 바스피유를 '신 오페라 극장'이라 부르기도 한다.

파리에는 골목골목 숨겨진 명소가 많다. 바스띠유 광장에서 한 블록 거리에 있는 좁은 골목길인 라프 거리(Rue de Lappe)는 식당, 바, 카페가 빼곡하다. 특히 밤이 되면 근처에 사는 현지인과 외국인들이 뒤섞여 다이내믹한 광경이 연출 된다.

❶_ 필하모니 드 파리 내부 전경. / ❷_ 필하모니 드 파리 전경. / ❸_ 필하모니 드 파리 외장의 새의 깃털 같은 타일.

　　파리 포트 드 팡탱 역에서 도보로 5분 거리에 있는 '필하모니 드 파리(Philharmonie de Paris)'는 클래식 음악부터 재즈, 현대 음악까지 다양한 장르의 콘서트가 3개의 홀에서 동시에 열린다. 이 중 가장 큰 홀은 무려 2,400석이나 되지만 세계적인 오케스트라나 연주자가 올 때면 티켓을 구하기가 힘들 정도이다. 파리 중앙에 있지 않았음에도, 오픈한 지 몇 년 되지 않은 필하모니 드 파리에 대한 파리 시민의 관심은 대단하다. 매일 공연이 있어 언제든지 힐링이 필요할 때면 홈페이지에서 공연 일정을 보고 그 자리에서 예약한 후 출발, 일찍 예약하면 5~15유로의 저렴한 자리도 구할 수 있다.

❶_ 생 줄리앙 르 뽀브흐 성당 야간 공연 전경. / ❷_ 생 줄리앙 성당 전경. / ❸_ 성당 북쪽 광장의 메뚜기 나무.

비비아니 공원 근처에 있는 12세기 성당인 '생 줄리앙 르 뽀브흐 성당(Saint-Julien-le-Pauvre)은 음악당이 아닌 성당에서 울려 퍼지는 베토벤과 쇼팽의 피아노 연주를 듣는 정말 특별한 경험을 할 수 있다. 우연히 발견하지 않는 한 낮에 이 안에 들어오는 사람들은 거의 없다. 하지만 이에 아랑곳하지 않고, 매일 저녁 이곳에서는 클래식 공연이 열린다. 50명의 수준 높은 연주가들이 정해진 일정에 따라 하루씩 공연을 이끌어 간다. 교회 북쪽, 광장 르네 비비아니에 파리에 가장 오래된 나무가 존재한다. 그 나무는 장 로빈(Jean Robin)이 1602년에 심은 메뚜기 나무이다.

❶_ 마들렌 성당 공연 모습. / ❷_ 마들렌 성당 전경. / ❸_ 마들렌 성당 내부의 기둥과 천장화.

파리 8군의 마들렌 역 광장에 있는 '마들렌 성당(Église de la Madeleine)'에서는 이곳을 보러왔다가 뜻하지 않게 공연까지 보게 되는 운 좋은 일이 생길 수 있다. 주로 오후 4시, 외국에서 초청된 유소년 합창단부터 오르간 연주, 오케스트라 공연이 자주 열린다. 비정기적으로 저녁 8시 30분에는 더 수준 높은 유료 공연이 열리는데, 오히려 낮에 열리는 무료 공연보다 자리가 더 많이 찬다. 성당의 현재 모습은 나폴레옹 군대의 영광을 위한 신전의 모습으로 만들어졌다. 성당 남쪽으로는 콩코르드 광장이 있으며, 동쪽으로는 방돔 광장, 그리고 서쪽으로는 성 아우구스틴, 파리가 있다. 이 성당은 그리스 건축 양식을 기반으로 지어졌으며 아테네의 파르테논 신전을 모방하여 만들어졌다.

마들렌 성당이 위치한 마들렌 광장은 고급 식료품점과 레스토랑, 카페들이 많아 눈도 즐겁고 입도 즐거운 경험을 하게 된다.

❶_ 낭만주의 박물관 전경. / ❷_ 낭만주의 박물관 내부의 조르주 상드 초상. / ❸_ 조르주 상드의 유품들.

파리 9구의 샵탈 거리 끄트머리에 자리한 낭만주의 박물관(Museum of Romantic Life)은 박물관이라기보다 여느 가정집과 같은 소박한 모습을 하고 있다. 그래서인지 원래 이름은 '로맨틱 인생 박물관'으로 불렸는데 초록의 문이 반기며 아담한 정원으로 안내한다. 이 집은 특히 쇼팽과 조르주 상드의 밀회 장소로 유명하다.

조르주 상드(George Sand)는 19세기 낭만주의 시대의 대표적인 프랑스 여류 소설가다. 생계를 위해 썼던 첫 소설《앵디아나》가 대인기를 얻으면서 문학등단과 동시에 유명 작가가 되었다. 사실 조르주 상드의 본명은 오로르 뒤팽(Aurore Dupin)으로 성차별이 공공연했던 그 시절, 예술 세계 또한 남성 중심으로 돌아가는 판이었기에 그 안에서 살아남기 위해 그녀는 남자 이름인 조르주 상드를 필명으로 썼을 뿐 아니라 남자 옷을 즐겨 입고 그들과 어울렸다.

❶_ 정원 내 노천 카페. / ❷_ 쇼팽의 왼손의 석고 캐스트. / ❸_ 아리 셰프 방 전경.

　로맨틱 인생 박물관은 셰퍼 르낭 저택(Hôtel Scheffer Renan)이었고 낭만주의
미술의 거장 아리 셰퍼(Ary Scheffer)와 그의 조카 르낭(Ernest Renan)의 작업실이었
다. 아리 셰퍼는 19세기 프랑스에서 주로 활동한 네덜란드 태생의 화가 겸 판
화가이며 루이 필리프의 궁정화가였다. 그는 자신의 작업실 한 층을 살롱으
로 만들어 이곳에서 매주 낭만주의 예술가들의 모임을 열었는데 화가 들라크
루아(Eugène Delacroix)와 남장을 즐겼던 여성 소설가 조르주 상드(George Sand)
그리고 그녀의 연인이었던 음악가 쇼팽(Frédéric Chopin) 등이 참석했다고 알려
져 있다. 특히 이곳에는 조르주 상드의 작품들과 생전에 사용했던 가구, 담배
상자, 보석 등을 다양하게 전시하고 있다. 이 때문에 '조르주 상드 박물관'이란
별칭으로 불리며 빅토르 위고의 집, 발자크의 집과 함께 3대 문인 박물관으로
꼽히기도 한다.

❶_ 페흐라쉐즈 공동묘지 전경. / ❷_ 쇼팽의 무덤. / ❸_ 오노레 드 발자크의 무덤.

파리 20구에 자리하고 있는 '페흐라쉐즈 공동묘지(Cimetière du Père-Lachaise)'
는 최초의 정원식 묘지이다. 서른아홉의 젊은 나이로 눈을 감은 쇼팽의 묘
지가 있는 곳이다. 그의 심장은 폴란드 바르샤바의 세인트 크로이 성당(Saint-
Croix)에 안치되어 있다.

무덤의 조각은 조르주 상드의 사위, 오귀스트 클레싱어(Auguste Clésinger)
가 제작하였고, 사망 1주기에 맞춰 설치되었다. 오노레 드 발자크(Honoré de
Balzac), 짐 모리슨(Jim Morrison) 등 유명인들의 무덤을 볼 수 있다. 무덤 하나하
나 제각각의 개성을 나타내는 조경과 부조로 방문객의 눈길을 사로잡고, 산
책하거나 벤치에 앉아 책을 읽는 사람들을 종종 볼 수 있다. 특히 이곳은 공간
부족으로 무덤 조성이 어려운데 그만큼 가격이 천정부지여서 돈 많은 부자도
이곳에 묻히는 게 어려워 사회문제를 낳고 있다.

# 프레데리크 쇼팽과
# 프란츠 리스트

'피아노의 시인' 프레데리크 쇼팽(Frédéric François Chopin)과 '피아노의 왕' 프란츠 리스트(Franz Liszt)는 고국을 떠나 당대 최고의 피아니스트로 활동했다는 점과 두 사람 모두 오페라를 좋아했고 쇼팽은 폴란드의 민속악, 리스트는 헝가리의 민속악을 연구하고 작곡했다는 점도 공통적이다. 파리의 이방인으로 성공한 음악가로 가정 있는 여인과 사랑에 빠진 것도 비슷하다. 다만 소극적이며 까다로운 쇼팽과 적극적이며 사교적인 리스트의 성격 차이뿐이다.

이렇듯 쇼팽과 리스트는 끈끈한 사이로 발전하여 서로의 연주회에 다녔고, 서로의 음악을 진심으로 존경했고 서로 큰 영향을 주고받았다. 그 시작은 쇼팽에 대한 리스트의 무한한 존경에서 비롯되었다.

"쇼팽이 쓴 작품들은 투명하고 경이롭고 신묘하며 비할 바 없는 천재성을 지녔어요. 그는 천사와 요정에 가까운 사람이죠."

이어 쇼팽도 리스트에게 깊이 빠져들었다. 쇼팽이 한 친구에게 보낸 편지에 리스트를 칭송했다.

"지금 순간도 리스트가 내 옆에서 내가 작곡한 연습곡을 치고 있어. 그걸 듣다 보면 존중받을 만한 평소 내 생각의 경계까지 나아가게 돼. 내 곡을 연주하는 그의 방식을 훔쳐 오고 싶은 심정이야."

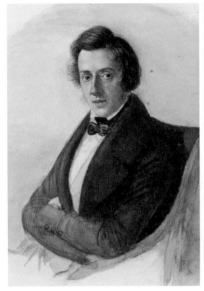
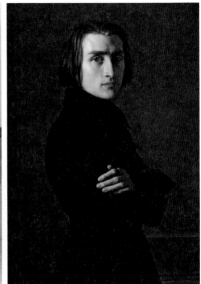

▲프레데리크 쇼팽의 초상.　　　　▲프란츠 리스트의 초상.

　쇼팽은 매우 까다로운 성격임에도 리스트에게는 누구보다 너그럽게 대했다. 하지만 쇼팽과 리스트는 각자 연인의 문제를 시작으로 틈이 벌어지고 말았다. 쇼팽의 연인 조르주 상드(George Sand)와 리스트의 연인 마리 다구(Marie d' Agoult)의 사이도 나빠졌다. 어느 순간부터 쇼팽은 리스트가 자신의 음악을 좋게 말하는 것에 반감을 느꼈다. 그리고 자연스레 리스트도 쇼팽에 대해 전과 같지 않은 마음을 가지게 된다.

　한번은 쇼팽의 아파트에서 리스트가 쇼팽을 돕는 피아노 제작사의 아내를 유혹하여 정사를 벌였다. 이에 쇼팽은 분노하였다. 심지어 리스트가 자신의 작품을 베껴갔다고 주장했다. 한때는 사이가 좋았지만, 틀어지고 나니 서로에 대한 험담을 무차별적으로 하게 되었다.

▲조르주 상드의 초상.　　　　　　　▲마리 다구의 초상.

　1841년 4월 26일 쇼팽은 4년 만에 처음으로 대중 앞에서 독주회를 열었다. 이 날의 무대는 오직 쇼팽이 작곡한 작품만이 연주되었는데 초대받지 못한 리스트는 괴기한 행동을 벌이고 만다. 몸이 약한 쇼팽이 마지막 곡을 힘겹게 연주하는 찰나에 리스트가 쇼팽을 무대 뒤로 끌어내려고 했다. 이 같은 그의 난동으로 연주회는 엉망이 됐고 쇼팽은 정신적으로 충격을 받았다. 쇼팽은 이날 이후로 리스트를 만나지 않았다.

　쇼팽은 교향곡에 베토벤(Ludwig van Beethoven), 실내악곡에 하이든(Franz Joseph Haydn), 가곡에 슈베르트(Franz Peter Schubert)처럼, 피아노에서 분명히 그가 독보적 음악가일 것이다. 그의 음악에는 가을의 달빛이 나타나기도 하고 고요히 빛나는 마음속에서 꿈꾸는 듯한 기분을 느끼게 한다.

쇼팽이 스무 살 무렵에 오스트리아 빈으로 연주 여행을 갔는데, 그는 그곳에서 조국 폴란드의 슬픈 소식을 전해 들었다. 러시아에 대항해 바르샤바에서 혁명이 일어났다는 소식이었다. 함께 빈에 간 친구들은 조국의 위급함에 앞을 다투어 귀국하여 군대에 지원하였다. 쇼팽 역시 빈을 떠나 슈투트가르트에 도착했을 때 러시아군의 잔혹한 진압으로 혁명이 실패로 끝났다는 소식을 듣게되었다. 쇼팽은 이때 겪은 분노와 조국과 집에 있는 가족들에 대한 걱정 등이 뒤엉켜서 쓴 곡이 에튀드 〈혁명〉으로 그가 열렬한 애국의 정으로 건반을 피로 물들인 곡이다.

1830년 스물한 살 때 쇼팽은 유럽 예술가들의 중요한 활동 중심지였던 파리에 정착했다. 하지만 동경하던 파리는 무명의 천재를 당장 받아들여 주지 않았다. 그를 먼저 알아본 자는 리스트였다. 그는 당시 파리 사교계의 스타였다. 그의 뛰어난 연주회에는 언제나 파리의 여성 관객들이 환호했고 나이를 불문하고 많은 여성이 리스트에게 사랑을 고백했다. 쇼팽과 리스트는 1833년 파리의 오스트리아 대사관 신년 파티에서 처음 만났다. 그리고 두 사람은 서로를 위대한 음악가라 칭송하며 친한 형 동생 사이로 발전하게 되었다.

리스트는 거대한 오케스트라에 예술혼을 불어넣어 대규모 관현악곡의 혁명적인 창조자라 일컫는다. 그는 헝가리 출신으로 베토벤의 제자였던 카를 체르니(Carl Czerny)에게 피아노를 배웠고, 열두 살이 되던 1822년 12월에 데뷔했다. 리스트는 자신의 음악 세계에 대한 예술 철학적 토대를 스스로 구축했던 이론가였다. 그는 베토벤의 대규모 형식의 교향곡에서 오케스트라의 양적인 미래를 보았고, 교향곡의 대규모 형식에 표제 음악적 이념과 내용을 결합한 베를리오즈(Louis Hector Berlioz)의 예술혼에서 오케스트라의 질적인 미래를 보았다.

▲**피아노를 연주하는 리스트**_ 마리 다구의 살롱에 모인 인물로 왼쪽으로부터 알렉산드르 뒤마, 빅토르 위고, 조지 샌드, 니콜로 파가니니, 자오치노 로시니, 마리 다구와 베토벤 흉상이 보인다. 요제프 단하우저의 작품.

　리스트는 음악적으로 미리 주어져 있는 이러한 형식들에 수준 높은 정신사적 요구를 결합하였다. 그는 베를리오즈, 슈만(Robert Schumann), 장차 그의 사위가 되는 바그너(Richard Wagner) 등 당대의 음악가들과 화가 앵그르(Dominique Ingres), 시인 하이네(Heinrich Heine), 동화작가 안데르센(Hans Christian Andersen) 등과 친분을 다졌다. 그는 연주 활동을 하면서 특히 작곡에 힘을 쏟아 많은 피아노곡을 발표하였다. 리스트는 1833년부터 프랑스의 사교계에 진출하였으며, 여기서 여섯 살 연상의 백작 부인을 만나게 된다.

리스트와 함께 사는 삶을 택한 마리 다구 백작 부인은 당시 파리의 사교계의 여신으로 유명했다. 프랑스인 아버지와 독일인 어머니 사이에서 난 그녀는 프랑스어와 독일어에 유창했고 영어도 잘했다.

파리에서 학교를 마치고 한때 프랑스 낭만주의를 이끈 시인 알프레드 드 비니(Alfred de Vigny)의 사랑을 받기도 했다. 그녀의 남편은 그녀보다 열다섯 살 위였고 기병대 대령 출신인 훌륭한 사람이었다. 하지만 지적인 그녀와는 어울리지 않았다. 그녀는 피아노를 다룰 줄 알았고 성악에도 소질이 있었다. 문학, 역사, 철학에도 관심이 많았고 지식도 깊었다. 그러나 엄숙한 그녀는 우울증에 쉽게 빠졌다.

사랑이 없는 결혼생활로 활력을 잃은 그녀는 나이 든 남편과 어울리지 않고 거의 독립적으로 생활했다. 지적 호기심을 충족시키는 살롱 활동은 삶의 낙이었다. 그녀는 유명 살롱을 즐겨 찾으면서 자신도 살롱을 운영했다. 당시의 살롱은 지금의 카페처럼 차만 마시는 공간이 아니라, 예술가들이 모여 토론하고 서로의 영감을 주고받는 창조적 공간이었다. 마리의 살롱은 예술가들의 아지트로 소문이 나 문인, 사상가, 음악가, 그리고 나중에는 정치인도 드나들었다.

그녀는 리스트가 구애해 왔을 때 매우 냉정하게 대했다. 뜨거운 열정으로 연주회를 마쳤을 때도 그녀는 박수 한번 보내지 않고 눈길도 보내지 않았다. 나중에 밝혀진 이유인즉, 리스트가 작은 살롱에서 연주자로 반짝 각광(脚光)을 받는 것이 너무 아깝다고 여긴 나머지 짐짓 쌀쌀한 반응을 보였다고 한다.

그녀가 생각하기에 리스트의 그릇은 훨씬 컸고, 연주보다는 작곡에 더욱 에너지를 쏟아야 한다고 생각했다. 실제로 마리와의 관계가 시작된 이후 리스트의 작곡 및 편곡 역량은 강한 모멘텀을 만나 폭발하게 된다.

쇼팽과 조르주 상드는 마리의 살롱에서 처음 만났다. 쇼팽은 조국 폴란드 땅의 흙 한 줌을 쥐고 연주 여행을 떠났다가 폴란드에서 혁명이 일어나는 바람에 조국으로 돌아가지 못한 채 자유로운 나라 프랑스로 들어온 스물여섯 나이의 망명 음악가였다. 서른둘 나이의 상드는 쇼팽을 처음 만난 순간 동정과 모성애적 사랑을 느꼈다.

상드는 여류 소설가이자 예술 애호가로 그녀는 귀족 아버지와 평민인 어머니 사이에서 혼전임신으로 태어났다. 아버지가 급서한 탓에 조모 댁에서 자랐다. 1822년 카시미르 뒤드방(Casimir Dudevant) 남작과 결혼하여 두 아이를 낳았다. 직후 남편과 별거에 들어가고, 수많은 남자와 불륜 관계를 맺었다. 그녀는 남녀가 평등하지 않았던 19세기에 남장을 하고 사교계에 출입하거나, 길에서 줄담배를 피워 세간의 이목을 받기도 했다.

상드의 세간을 시끄럽게 했던 스캔들은 낭만주의를 대표하는 시인 알프레드 드 뮈세(Alfred de Mussset)와의 연애 사건이었다. 열정과 광기에 휩싸인 두 사람의 만남은 파리 문단에 화제를 뿌렸다. 두 사람은 가족과 친구들의 반대에도 불구하고 베네치아로 여행을 떠났다. 베네치아는 그 둘의 낭만적 꿈을 실현해 줄 낙원으로 여겨졌다. 하지만 환락의 도시 베네치아는 두 사람을 갈라놓았다.

여행의 여독으로 몸져누운 상드와는 달리 뮈세는 그녀를 돌보지 않고 홀로 베네치아의 환락 속에 빠져들었다. 그런데 상드는 자신을 치료해준 뮈세의 주치의 젊은 의사 파젤로와 눈이 맞았다.

일종의 뮈세에 대한 반격이었다. 이 사실을 안 뮈세는 홀로 파리로 돌아갔고 병을 앓고 있는 연인 옆에서 어떻게 바람을 피울 수 있느냐고 상드를 탓하고 돌아다녔다.

▲모닝 애프터_ 조르주 상드의 열렬한 연인이었던 뮈세의 시 〈롤라〉에서 영감을 받아 그린 작품이다. 침대의 여인과 하룻밤을 보낸 남자가 창을 열고 자살을 감행한다. 그림을 그린 제르벡스는 뮈세와 상드의 관계를 잘 알고 있었기에 두 사람을 연상하여 그림을 그렸다. 앙리 제르벡스의 작품.

　　파리로 돌아온 상드는 자신에게 몰리는 비난의 눈길을 면하려 했다. 그녀는 파젤로와 사랑에 빠진 것은 뮈세가 이탈리아를 떠난 뒤라고, 그리고 뮈세가 환각에 빠져 헛것을 본 것이라고 해명했다. 뮈세는 상드에게 눈물로 애걸하며 다시 돌아와 달라고 매달렸다. 뮈세의 열정적인 편지 공세에 두 사람은 다시 연인 관계를 회복하였다. 그러나 개성이 강한 상드와 뮈세는 재결합한 후에도 불화만 되풀이했고 얼마 후 뮈세가 파국을 선언하고 떠났다. 창백하게 여위어 가던 상드가 자신의 머리카락과 일기를 뮈세에게 보내어 사랑을 호소했다. 일기를 읽고 눈물을 터뜨린 뮈세는 상드에게 다시 돌아왔다. 하지만 두 사람의 관계는 이미 예전 같을 수는 없는 사이가 되었다. 한 달도 되지 않아 뮈세는 상드의 아이들이 보는 앞에서 칼로 상드를 위협하는 장면을 연출했다.

▲알프레드 드 뮈세의 초상.　　　　　▲남장 차림의 조르주 상드.

　이렇게 해서 상드와 뮈세의 세기적 스캔들은 막을 내렸다. 이후 상드는 여러 남자와 동거를 하며 헤어지기를 반복했다. 상드를 좋아했던 남자들은 대부분 그녀에게 깊이 빠져들었고 그녀가 떠나자 큰 상실감에 눈물을 흘리기도 했다. 상드에게는 특별한 마력이 있었다. 하지만 이처럼 다채롭고 어지러운 그녀의 연애 파고(波高)는 쇼팽을 만나고 나서 가라앉는다.

　쇼팽은 자신에게 다가오는 상드를 그리 좋게 생각하지 않았다. 쇼팽의 눈에 비친 상드는 이혼녀라는 꼬리표에다 시인 뮈세와의 스캔들, 그리고 뮈세가 병중인데도 그의 주치의와 염문을 뿌리는 등 문란한 사생활로 파격적인 이야깃거리를 몰고 다니는 여자였다. 더구나 쇼팽은 당시 마리아 보진스키라는 여인에게 청혼하고 늦어지는 대답을 애타게 기다리던 중이었으니 상드가 눈에 들어올 리 없었다. 그러나 쇼팽에게 끌린 상드는 쇼팽을 차지하기 위해 이렇게 의지를 다졌다.

"만약 마리아가 쇼팽에게 진실한 행복과 예술혼을 찾아줄 수 있다면 내가 쇼팽을 포기하겠지만, 마리아와의 결혼이나 사랑이 쇼팽의 예술혼을 파괴한다면 내가 그를 빼앗아 오겠다."

상드는 친구 리스트를 통해 여러 번 쇼팽과 자연스러운 만남의 자리를 만들어보고자 했으나 쇼팽은 번번이 상드의 초청을 거절했다. 마리아 보진스키와 결국 헤어지게 된 후에도 쇼팽은 상드에게 마음을 열려고 하지 않았다. 애가 탄 상드는 노앙에서 파리로 쇼팽을 찾아갔다. 그리고 상드의 적극적인 구애에 쇼팽은 마침내 서서히 마음을 열게 되었다.

리스트와 마리의 사랑은 기복이 심한 마리의 성격처럼 변화가 심했다. 반면 한번 맺어진 쇼팽과 상드의 관계는 무난하게 계속되었다. 마리의 감정 기복은 한때 절친한 친구였던 상드와의 사이에도 벽을 만들었다. 특히 리스트와 관계가 소원해지자 그녀는 잘 유지되고 있는 쇼팽과 상드에게 질투를 느꼈다.

▲쇼팽과 조르주 가족이 휴양한 마요르카의 전경. 현재 그곳에는 쇼팽의 기념관이 있다.

쇼팽과 상드의 사랑은 10년이나 지속됐다. 상드는 1838년 겨울에 나빠진 쇼팽의 건강이 회복되기를 기대하면서 두 아이와 함께 지중해의 마요르카섬으로 떠났다. 그렇지만 이들의 여행은 끔찍한 악몽으로 변했다. 그들은 적당한 숙소를 찾지 못해서 예전에 수도원으로 사용하던 건물에 머물러야 했으며, 쇼팽의 피아노는 세관에 묶였다. 이러한 환경은 쇼팽의 건강에 심각한 타격을 가했다. 그런데도 쇼팽은 마요르카에서 주옥같은 작품들을 작곡했으며, 그중에는 일생의 걸작 중 하나인 '빗방울'이라는 별명을 얻은 〈전주곡 Op.28-15〉가 포함되어 있다.

불후의 피아노 명곡이라 할 수 있는 〈빗방울 전주곡〉은 상드가 식료품을 사러 장에 간 사이 때마침 장대비가 쏟아져 내렸는데, 그녀가 빗속에 쓸려 버렸을 것이라는 우려 속에서 쇼팽은 정신 나간 사람처럼 피아노 앞에 앉았다. 그러나 무사히 그녀가 돌아와서 본 것은 쇼팽의 영감이 절정에 이른 나머지 격한 감정의 폭발로 온통 눈물범벅이 되어 열정적으로 몰아치는 선율을 주체할 수 없이 써 내려갔다. 상드는 이토록 쇼팽에게 영감의 원천이었다.

한편 리스트는 1835년에 스위스의 제네바 콘세르바토리에 교수로 취임하고 유럽 각지로 연주 여행을 다니기 시작한다. 이에 마리는 같은 해 8월에 남편과 자식을 버리고 제네바로 가서 그와 동거를 시작한다. 그리고 리스트의 첫째 딸을 출산한다. 이후 4년간 두 사람 사이에서 1남 1녀가 더 태어났다.

그러나 4년의 동거 기간에 두 사람은 점차 사이가 벌어지게 된다. 기본적으로 마리는 사교적으로 활발하고 자부심 강한 성격으로, 남에게 주목받기를 좋아하는 여성이었다.

1836년 여름이 지났을 때 리스트와 마리 커플은 스위스 생활을 정리하고 파리로 돌아왔다. 마리는 유서 깊은 프랑스 호텔(Hôtel de France)에 거처를 정하고 전에 운영하던 살롱을 다시 열었다. 그리고 상드를 같은 건물의 아래층으로 끌어들였다. 상드는 파리에 있을 때면 그곳에 머물렀다. 상드의 친구는 마리의 친구가 되었고 마리의 친구는 상드의 친구가 되었다.

상드와 마리는 리스트의 소개로 알게 되었다. 리스트는 상드의 소설도 읽었고, 그녀를 존경했다. 상드를 만나고 싶어 했던 리스트에게 그녀를 소개해 준 사람은 뮈세였다. 당시 뮈세와 상드는 사귀고 있었고 리스트는 뮈세 여동생의 피아노 선생이었다. 문학과 음악에 공통의 관심이 있었기에 리스트와 상드는 쉽게 친한 사이가 되었다. 둘은 늦게까지 얘기를 그칠 줄 몰라서 뮈세가 오해할 정도였다.

마리는 이때 리스트를 통해 상드를 알게 되었다. 마리도 상드의 책을 읽었다. 마리는 여성으로서 독립적이고 활발하게 사회생활을 하는 상드의 문학적 재능과 당당한 자세에 존경심을 품고 있었다. 그녀의 살롱에 상드가 참석하기도 했는데, 상드는 공주 같은 그녀의 외모에 매료되었다. 상드는 마리가 글을 쓸 수 있도록 격려했다.

마리의 우울증과 가끔 폭발하는 감정은 리스트를 어렵게 했다. 그녀는 리스트가 연주 여행보다는 자신과 가정에 충실한 가장이 되기를 원했다. 하지만 리스트는 현실적으로 그럴 수 없었다. 이제 막 자신의 전성기가 시작된 상황인데 그녀의 요구에 황금기를 자기 손으로 버릴 수는 없었을 것이다. 이렇게 밖으로 도는 리스트의 태도를 받아들이지 못한 마리는 결국 막내 다니엘을 낳은 직후 리스트와 별거를 선언한다. 이후 두 사람의 애정 관계는 더는 회복되지 못했으며, 자녀 양육 문제 등으로 5년 정도 관계를 질질 끌다가 결국 1844년에 완전히 갈라선다.

쇼팽은 여섯 살 연상의 강한 생활력을 지닌 상드의 헌신적인 보살핌 속에서 9년 동안 수많은 명곡을 낳았다. 하지만 이들의 관계도 결국 파국을 맞이했다. 파국의 원인 중 하나가 상드의 딸 솔랑즈의 결혼 문제였는데. 상드는 솔랑즈가 데려온 신랑감이 맘에 들지 않았다. 예전 같으면 쇼팽이 상드의 편을 들었으나 쇼팽은 상드의 의견을 무시하고 솔랑즈의 편을 들어 주었다. 상드는 많은 상처를 받았고 결국 이 문제를 계기로 둘은 관계를 정리한다. 내성적이었던 쇼팽은 상드가 보낸 이별 통보 편지를 받고 많이 힘들어했다. 사실 헤어지기 전에도 그는 상드와 동거하면서 많이 지치곤 했다. 그녀는 너무 활동적이며, 항상 적극적이고 사랑에서도 에너지가 넘쳤다. 내성적인 쇼팽에게 그런 상드는 부담으로 다가오기도 했고, 적극적인 사랑을 모두 받아 줄 수 없던 쇼팽은 더 몸이 안 좋아졌을지도 모른다.

쇼팽과 상드의 관계가 끝난 또 하나의 이유는 상드가 1847년에 발표한 소설 《루크레치아 플로리아니》 때문이었다. 이 소설은 부유한 여배우와 병약한 왕자의 사랑을 그린 러브스토리였다.

▲애증의 관계인 쇼팽과 조르주 상드를 그들의 친구인 들라크루아가 그렸다.

"이 소설은 우리의 관계를 묘사한 것이오? 몹시 불쾌하오!"

쇼팽은 불같이 분노했고, 그들의 친구들은 두 사람을 화해시키려고 했지만, 워낙 개성이 강한 사람들이라 요지부동이었다. 그해 쇼팽이 노앙의 저택을 나왔고, 두 사람의 관계는 끝이 났다.

쇼팽은 상드와 헤어지고 난 후 얼마 지나지 않아 건강이 더욱 나빠졌다. 침대에서 화장실까지 가는 것도 힘들었다고 한다. 하지만 그런 와중에도 면도와 옷매무새는 단정했다고 한다. 쇼팽은 상드를 많이 그리워했다. 이제 그를 극진히 간호해 줄 사람도 없고 경제적으로도 궁핍했다. 작곡 활동도 하긴 했으나 상드와 함께했던 시절만큼 열정적이지도 않고 영감이 떠오르지도 않았다. 그를 사랑해주고 음악적 영감을 불어넣어 준 상드가 곁에 없었기 때문이다. 이후 쇼팽은 상드를 그리워하는 마음을 간직한 채 병상에서 숨을 거두게 된다. 쇼팽의 장례식장에는 그의 유언대로 모차르트(Wolfgang Amadeus Mozart)의 〈레퀴엠〉이 울려 퍼졌으며, 상드의 모습은 끝내 보이지 않았다.

▲카롤리네 비트겐슈타인 공작부인의 초상.

　반면 리스트는 쇼팽과 달랐다. 그는 마리와 헤어졌으나 그의 인기는 대중에게서 식을 줄 몰랐다. 그리고 그의 앞에 두 번째 여인이 나타나면서 일종의 전환점을 맞게 된다.

　1847년 2월, 리스트는 당시 러시아의 영토였던 키예프에서 일종의 자선공연을 했는데, 카롤리네 비트겐슈타인(Carolyne zu Sayn-Wittgenstein) 공주이자 공작부인을 만나 사랑에 빠졌다. 카롤리네는 러시아의 공주로 자선공연에 거액의 돈을 기부하자 리스트는 수소문 끝에 그녀를 만난 후 한눈에 반하게 된다.

　카롤리네 역시 마리와 마찬가지로 정략결혼을 한 탓에 남편에게 별 애정이 없었다. 게다가 자신의 명의로 폴란드령 우크라이나에 많은 영지를 상속받아 경제적으로도 남편에게서 독립한 상태였고 딸 하나만 낳은 후 줄곧 남편과 별거 중이었다.

▲프란츠 리스트와 카롤리네의 기념석. 비트겐슈타인의 보로닌스 매너 하우스에 있다.

　카롤리네는 조용하고 배려심이 깊은 여성이었으며 집안 내력답게 독실한 가톨릭 신자였는데, 특히 그녀의 독실한 신앙심은 만만찮게 신앙에 심취해 있던 리스트와 잘 맞았다. 이 시점에서 카롤리네는 리스트 인생의 전환점이 될 중요한 제안을 하게 된다.

　"그간 연주자로서 명성도 충분히 얻었고 나이도 들었으니 이제 떠돌이 생활을 청산하고 작곡과 후학 양성에 전념하는 게 어떻겠어요?"

　리스트는 고민 끝에 이 제안을 받아들였으며, 1847년 8월 우크라이나 연주를 마지막으로 순회연주자 생활을 마감한다. 그러나 두 사람은 공식적으로 결혼할 수 없었다. 교황청에 탄원을 넣어 두 사람이 만난 지 13년 만인 1860년에 바티칸으로부터 '비트겐슈타인 공작과의 혼인은 무효'라는 답변을 얻어 결혼할 수 있었다.

▲바이로이트의 프란츠 리스트 무덤.

하지만 러시아의 황제가 폴란드령 우크라이나에 있던 그녀의 영지를 모조리 압류하여 설령 현재 남편이 죽더라도 재혼하기 어렵게 돈줄을 막아버렸으며, 추가로 '하나뿐인 딸의 혼삿길을 막지 말라'는 협박까지 전했다.

어쩔 수 없이 공작부인은 리스트와의 동거생활을 정리한다. 이후 리스트는 로마로 이주하여 평생을 거기서 집필활동을 하면서 살았다. 그리고 10대 때부터 꿈꾸었던 성직자의 길로 들어섰다. 하지만 수도원에 입회한 후에도 그의 여성 편력은 멈추지 않았는데, 많은 귀족 부인과 염문을 뿌렸으나 동거나 결혼을 전제로 한 심각한 연애는 더는 하지 않았다.

1886년 7월 31일 리스트는 영국을 거쳐 프랑스로 최후 연주 여행을 가던 도중에 감기에 걸렸는데 이것이 폐렴이 되어 둘째 딸 코지마(Cosima)의 품에 안겨 세상을 떠났다.

자연주의 미술의 산실 **바르비종**

프랑스 파리 근교에 자리한 바르비종(Barbizon)은 일명 '화가들의 마을'로 불린다. 퐁텐블로 숲에서 북서쪽으로 약 10km 떨어진 곳에 자리한 작은 시골 마을로 마을의 소박한 풍경에 매료된 화가들은 이 마을에 정착해 화폭에 농촌 풍경을 담는 것을 즐겼는데, 이들을 일컬어 '바르비종파(École de Barbizon)'라고 부른다. 주요한 화가로는 '바르비종의 일곱별'이라 불리는 테오도르 루소(Theodore Rousseau), 장 프랑수아 밀레(Jean François Millet), 쥘 뒤프레(Jules Dupré), 카미유 코로(Jean-Baptiste-Camille Corot), 도비니(Daubigny, Charles François), 트루아용(Constant Troyon), 디아즈(Narcisse-Virgile Diaz) 등이며 여기에 사실주의 창시자인 구스타브 쿠르베(Gustave Courbet) 등도 가끔 참가하였다.

19세기 초반까지만 해도 이곳은 작은 시골 마을이었으나 19세기 중반 당시 유행하던 전염병 콜레라를 피해 파리를 떠나 이곳에 정착한 루소를 위주로 밀레와 화가들에 의해 운명이 바뀌게 된다. 바르비종 마을에는 현재도 수많은 화가의 스튜디오와 갤러리가 있다. 중심 거리에는 '밀레 기념관'과 '바르비종파 미술관'이 있다. 밀레 기념관은 실제 밀레가 생활하던 저택으로 아틀리에였던 작은 이층집인 이곳에서 유명한 〈이삭줍기〉와 〈만종〉이 그려졌다. 기념관 안에는 밀레의 유품과 동료의 작품, 모델의 사진 등이 전시되어 있다.

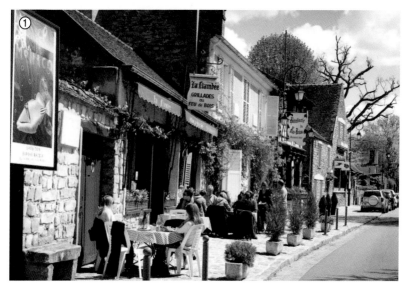

❶_ 바르비종 거리. 상점과 워크샵, 레스토랑, 갤러리 및 예술가의 집이 있다.
❷_ 밀레의 저택 전경. / ❸_ 테오도르 루소의 저택. / ❹_ 밀레의 저택 내부.
❺_ 바르비종파 박물관 전경.

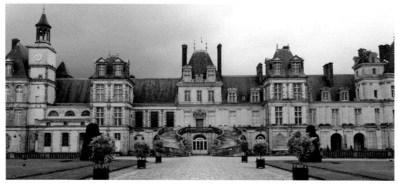

▲퐁텐블로 궁전의 전경.

바르비종파 미술관은 원래 바르비종파 화가들이 자주 모이던 술집(L'Auberge Ganne)이었다. 르누아르와 모네 등 인상주의 화가들도 이곳을 방문해 큰 영향을 받았다. 당시의 화가들이 사랑한 바르비종의 풍경은 여전히 유효하다.

바르비종의 퐁텐블로 숲 중심에 있는 퐁텐블로 궁전(Palace of Fontainebleau)은 빼놓을 수 없는 곳이다. 이곳은 베르사유 궁전이 지어지기 전까지 프랑스 왕궁 중 가장 웅장하고 유명한 궁전으로 무엇보다 프랑스의 르네상스 미술이 이곳에서 전개되었다.

퐁텐블로 궁전은 프랑수아 1세(François I)가 이탈리아 원정을 마치고 돌아와 증축한 궁전이다. 프랑수아 1세는 국가적인 예술부흥을 실현함으로써 이탈리아의 고전을 신봉하던 귀족들을 견제하고 왕권을 강화하려고 했다. 그러나 프랑스에는 프랑수아 1세의 정책을 실현할 수 있는 유능한 예술가들이 거의 없었다. 그래서 프랑수아 1세는 이탈리아에서 만난 레오나르도 다 빈치(Leonardo da Vinci)와 이탈리아 예술가들을 초빙했다. 이들은 퐁텐블로 궁전을 장식했고 현재도 그 화려한 장식과 벽화를 만날 수 있다.

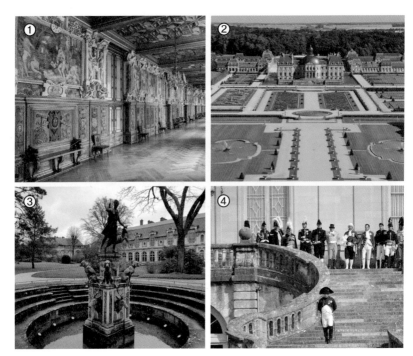

❶_ 퐁테블로 궁전 내부의 화려한 부조 및 벽화들. / ❷_ 대화단의 전경.
❸_ 디안의 정원 전경. / ❹_ 이별의 정원에서 재현되는 나폴레옹 이별식 장면.

　궁전을 감싸고 있는 정원은 퐁텐블로 궁전에서 빼놓을 수 없는 볼거리다.
가장 넓은 '대화단(Grand Jardin)'은 베르사유 궁전을 설계한 인물로 유명한 앙드
레 르 노트르(André Le Notre)가 17세기에 조경을 다시 하여 꾸민 프랑스식 정원
이다. 이와 대조적으로 카트린 드 메디시스(Catherine de Médicis)가 조성한 '디안
의 정원(Jardin de Diane)'은 개인 정원처럼 아담하다. 궁전 입구에 들어서면 보이
는 '백마의 정원'은 '이별의 정원(Cour des Adieux)'이라는 별칭으로도 유명한데, 이
곳에 감금되었던 나폴레옹 1세(Napoléon I)가 엘바섬으로 귀양을 떠나자 그를
배웅하는 근위병들과 작별 인사를 한 장소로 유명하다.

# 테오도르 루소와
# 장 프랑수아 밀레

〈이삭 줍는 여인들〉, 〈만종〉으로 유명한 화가, 장 프랑수아 밀레(Jean François Millet)는 무명 시절 매우 가난했다. 그림은 인정받지 못했고, 작품이 팔리지 않아 늘 가난에 허덕였다.

1841년 밀레는 셰르부르에서 폴린 비르지니 오노(Pauline-Virginie ono)와 결혼하였다. 밀레는 아내 폴린과 그의 가족들의 초상을 몇 달 만에 30점이 넘을 정도로 그렸으나 돈이 되지 못했다.

사랑 하나로 결혼 생활을 할 수 없듯이 밀레와 폴린은 하루 끼니를 걱정할 정도로 비참했다고 한다. 가난과 힘든 생활로 폴린은 결혼한 지 3년이 안 되어 폐결핵으로 눈을 감게 된다. 그녀가 운명할 당시에 밀레 부부는 거의 굶어 죽기 일보 직전의 빈곤한 상태였으며 폴린은 밀레가 그린 초상화만을 남기고 눈을 감았다.

그녀의 초상화는 밀레가 그린 초상화 중에서 가장 뛰어난 작품이다. 그림 속에서 여린 미소를 보이는 폴린은 이목구비가 뚜렷한 당시의 미인상이다. 밀레는 초상화를 그릴 때 모델의 이목구비를 선명하게 묘사했다. 그러다 보니 밀레의 그림 속에 등장하는 모델들은 대체로 미인형으로 그려진다. 자신의 자화상을 어둡고 우울하게 묘사한 것과는 사뭇 다르다.

밀레는 가난에서 벗어나고자 열심히 초상화를 그렸으나 생활은 여전히 궁핍했다. 아내 폴린의 폐결핵이 날로 심각해지자 밀레는 약값을 벌기 위해 누드 그림까지 그리기 시작했다. 그러나 이 자존심 강한 화가는 누드 전문 화가라는 세상의 조롱을 이겨낼 수가 없었다. 시름시름 앓던 아내가 세상을 뜨자 실의에 빠진 화가는 한동안 붓을 꺾는다.

그리고 1년 뒤 밀레가 다시 캔버스 앞에 서게 된 것은 두 번째 아내 카트린 르메르(Catherine Lemaire)를 만나면서부터다. 하지만 셰르부르의 카페 여종업원이었던 그녀는 밀레의 가족들에게 받아들여지지 않았다. 그런 이유로 밀레는 그의 어머니가 사망할 때까지 고향을 찾지 않았다. 그녀와의 사이에서 아홉 명의 자녀를 낳고 평생 그녀와 함께 살았다. 이 시기에 밀레는 두 번째 아내와 새 삶을 시작하기 위해 파리를 떠나 바르비종(Barbizon)이라는 시골로 이주한다. 당시 바르비종에는 화가들이 군락을 이루고 살면서 목가적 풍경을 주제로 작품 활동을 하고 있었다. 바르비종으로 이주한 밀레의 화풍도 자연스럽게 농촌의 일상을 그리는 쪽으로 바뀌게 된다.

바르비종에 정착한 밀레는 여전히 가난에 찌들었다. 그러던 어느 날 밀레의 동료 화가이자 친구인 테오도르 루소(Theodore Rousseau)가 밀레의 집에 왔다. 루소는 당시 화단에서 이름을 날리고 있었다. 루소는 밀레에게 기쁜 얼굴로 말했다.

◀**폴린 비르지니 오노의 초상**_ 병색이 완연한 모습이면서도 폴린은 밀레를 위하여 잔잔한 미소를 보내고 있다. 밀레는 곤궁한 화가의 삶으로 현실을 버텨내기란 너무도 어려운 일이었다. 간판에 그림을 그리기도 하며 겨우 삶을 지속했으나 파리의 살롱전에서 또 작품 전시를 거부당하고 엎친 데 덮친 격으로 아내인 폴린이 폐결핵으로 사망했다. 그림과 공존할 수 없었던 '돈'은 밀레의 소소한 행복마저도 벼랑 끝으로 밀어냈다.

▲장 프랑수아 밀레.

▲테오도르 루소.

"여보게, 자네의 그림을 사려는 사람이 나타났네."

그때까지 무명에 불과했던 밀레는 기쁘면서도 한편으로는 의아했지만, 루소는 돈을 꺼내며 말했다.

"내가 화랑에 자네의 그림을 소개했더니 구매 의사를 밝히면서 구매인은 급한 일 때문에 못 오고, 내가 대신 왔네. 그림을 내게 주게."

루소가 내민 300프랑은 그때 당시엔 상당히 큰돈이었다. 입에 풀칠할 게 없어 막막하던 밀레에게 그 돈은 생명줄이었고 자신의 그림이 인정받고 있다는 희망을 안겨 주었다. 이후 밀레의 그림이 화단의 호평 속에서 하나둘 팔려나가자 생활에 안정을 찾았고, 보다 그림에 몰두할 수 있었다.

몇 년이 지난 뒤, 경제적으로 여유를 찾게 된 밀레는 루소의 집을 찾아갔다. 그런데 루소의 방 안에 자신의 그림이 걸려 있는 것을 발견한 밀레는 자신의 그림을 사 주었던 구매인이 친구였다는 사실을 알게 되었다. 밀레는 친구의 배려심 깊은 마음을 알고 눈물을 글썽였다.

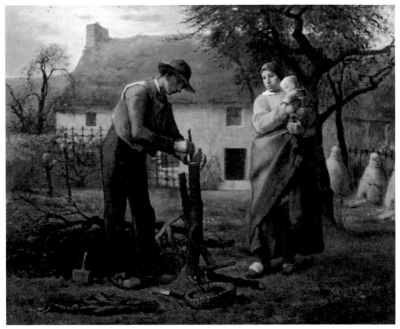

▲접목하는 농부_ 테오도르 루소가 밀레에게 사들인 〈접목하는 농부〉이다.

　테오도르 루소는 바르비종에 가장 먼저 들어와 화실을 꾸미고 바르비종의 풍경을 그리기 시작한 인물이다. 당시 프랑스에서는 독립적인 풍경화는 저급한 장르의 회화로 인정하던 시대였다. 고대 로마와 그리스의 역사와 교훈을 담은 유적지나 혹은 신화와 성서 인물들의 배경이 되는 아름답고 이상적인 풍경만이 인정받을 수 있었다. 그러나 루소는 1831년 투박하고 변화무쌍한 자연의 풍경 자체가 주인공인 작품을 들고 살롱전의 문을 두드렸다. 하지만 보수적인 살롱의 심사위원들은 그의 그림에 미적지근하게 반응을 나타냈다. 또한 1837년부터 루소는 아예 출품을 거부당했고, 무려 13년간이나 살롱 문턱을 넘을 수 없었다.

▲**자작나무 숲의 저녁**_ 테오도르 루소의 이 작품은 풍경화의 경계를 넘어 한 폭의 색채 마술을 보여주는 미술 작품이라 할 수 있겠다. 일몰이 지고 난 뒤 어둠이 바로 젖어드는 찰나의 배경을 그림으로 나타냈는데, 풍경화에서 작가가 바라보는 풍경의 시선이 얼마나 중요한지 느끼게 하는 작품이다.

그 정도에 이르면 살롱전의 구미에 맞는 화풍으로 바꿔 다시 출품할 만도 했지만, 오히려 루소는 1847년에 퐁텐블로 숲에서 가까운 바르비종에 아예 눌러앉아 본격적으로 자연의 모습을 탐구하기 시작했다. 그의 그러한 행동에 동조하거나 그와 뜻이 비슷한 화가들이 하나둘 바르비종으로 모여들었다. 그리고 그들은 자연 풍경에 심취하여 작품을 그렸는데, 훗날 바르비종파라는 새로운 미술 사조를 형성하는 계기가 되었다.

밀레는 바르비종에 정착하여 많은 화가를 알게 되었고, 그중 테오도르 루소와는 가장 친한 친구가 되었다. 밀레는 처음으로 파리의 살롱에서 전시회를 열어 성공을 거두었다. 그가 바르비종으로 이주하기 직전인 1848년 살롱전에 출품한 〈키질하는 농부〉는 밀레가 농부의 화가로 출발을 알려주는 작품이다.

▲밀레의 〈키질하는 농부〉.　　　　　　　▲밀레의 〈씨 뿌리는 농부〉.

　밀레는 이러한 작품에서 신화나 종교 속의 장면을 상상하여 그리지 않았고, 현실에서 만나는 평범한 민가와 그중에서도 일하고 있는 농부를 그림의 주제로 삼게 되었다.

　1850년 살롱전에 밀레는 그의 걸작이자 논란을 일으킨 농민의 일상을 그린 〈씨 뿌리는 농부〉를 출품하였다. 밀레는 기존의 틀을 과감히 부수고 대형 캔버스에 신분이 낮은 농부를 그렸다. 당시 대형 캔버스에는 귀족이나 역사화를 그렸기에 농부가 그림 전면에 그려진다는 것은 상상할 수 없었다. 더욱이 영웅적으로 표현한 그림에서 관람자들의 눈을 의심케 했다.

　그림은 노르망디를 배경으로 태양에 검게 그을린 농부가 진흙밭에 씨를 뿌리며 힘차게 걸어가는 모습이 마치 대지와 싸우며 살아가는 전사와도 같다. 어둡고 탁한 진흙과도 같은 빛깔이 화면 전체를 지배하고 갈색조의 화면은 농부가 대지와 하나 된 느낌을 자아낸다. 사선으로 경사진 언덕과 씨를 뿌리며 갈지자로 내려오는 농부의 모습에서 매우 강렬한 역동성을 표출하고 있다.

▲테오도르 루소의 〈바르비종 숲의 노을〉.　　　▲쥘 뒤프레의 〈루아르강의 노을〉.

　밀레의 이 작품은 사회주의자들의 찬사를 받았지만, 보수주의자들에게는 혁명의 기운이 암시되어 있다고 혹평을 받았다. 그러나 공화정 시대의 진보적인 비평가에게 밀레의 미술은 평범한 사람이 예술의 주제가 되는 시대가 왔음을 알려주는 변화의 신호라고 할 수 있었다.

　테오도르 루소는 아름다운 자연을 그리기 위해 프랑스 전역을 여행했다. 그리고 퐁텐블로의 숲과 루아르강 유역의 방데 지방의 풍경에서 결정적인 계시를 받았다고 하면서 "나는 수목의 속삭임을 들었다."라고 말하기도 했다.
　바르비종에 모인 화가들의 우정은 매우 유별났다. 특히 쥘 뒤프레(Jules Dupré)는 항상 루소와 함께 여행을 다녔으며, 화실을 공유하거나 서로의 작품 제작에 허물없이 이야기하고 간섭할 정도의 사이가 되었다. 루소와는 달리 뒤프레의 작품은 이상하리만큼 살롱전 심사위원들의 환대를 받았다. 그러나 루소의 작품은 뒤프레의 작품보다 나으면 나았지 못하지는 않았다. 그런데도 상반되는 결과에 두 사람의 희비가 엇갈렸다.

▲테오도르 루소의 〈바르비종 숲의 일몰〉붉은 해가 서산 너머로 기울며 자연은 온갖 화려한 색채로 나타내고 있다.

1849년 드디어 루소가 살롱에 세 점의 작품을 출품하여 일등과 이등의 영광을 모두 차지했다. 그러나 그때에도 뒤프레는 프랑스 최고 화가에게 주어지는 레지옹 도뇌르 훈장을 받으며 루소를 능가했다. 결국, 그러한 차이 탓에 두 사람의 우정이 어긋나 버렸다.

루소와 뒤프레의 작품 성향이 같으면서 그렇게 차이를 보인 것은 루소의 작품이 수십, 수백 장의 스케치를 통해 자연의 맨얼굴을 하나도 놓치지 않고 그리려는 우직한 풍경화인 반면, 뒤프레의 풍경화는 어딘가 모르게 좀 더 세련된 느낌을 주어 살롱전 심사위원들의 마음에 들었기 때문이었다. 루소가 뒤프레와의 원치 않은 경쟁 관계 속에서 끈끈한 우정을 나눈 또 한 명의 인물이 바로 장 프랑수아 밀레였다.

루소는 극적인 표현을 즐겼으며, 자연이 눈뜨고, 화내고, 잠잘 때 보여주는 광경, 즉 적색이나 황금색으로 빛나는 태양, 검은색과 보라색의 나무들, 무겁게 젖은 투명한 대기를 그리기 위해 다채로운 색채를 이용하여 화폭 전체가 빛나도록 했다. 그가 바르비종의 리더로 많은 화가를 바르비종으로 불러 모을 수 있었던 것도 바로 이러한 그의 작품 영향이 컸다.

▲밀레의 〈만종〉_ 전 세계 모든 사람에게 사랑을 받아온 그림이다. 들에서 일하다가 저녁 종이 울리는 시간, 한 남자와 여자가 삼종기도를 올리는 장면을 그린 그림이다.

▲밀레의 〈이삭 줍는 여인들〉_ 이 작품은 여인들이 허리를 굽히고 떨어진 이삭을 줍고 있는 모습으로 가난한 노동자, 곧 민중의 삶을 상징적으로 그린 그림이다.

　　루소와 밀레를 비롯하여 다섯 명의 화가들을 바르비종의 일곱별이라고 부른다. 초반에 살롱전에서 고전을 면치 못했던 루소와 바르비종파 화가들은 1850년 이후로 화단의 인정을 받고, 루소도 뒤늦게 프랑스 최고의 상인 레지옹 도뇌르 훈장을 받게 된다. 결과적으로 바르비종파는 프랑스 화단을 개혁시킨 파라고 할 수 있다. 그 개혁의 선봉에 선 인물이 테오도르 루소이며, 바르비종파의 일곱별 중 첫 번째 별이라 할 수 있다. 그는 파리에서 태어났으나 바르비종에 들어와 그곳에서 떠나지 않았으며, 1867년 12월 22일에 자신의 화실에서 눈을 감았다.

　　루소가 바르비종의 원시림과 꾸밈없는 자연을 그렸다면, 밀레는 그러한 자연 속의 사람들을 그렸다. 그는 힘겹게 일하는 농부들에 대한 깊은 연민을 드러냈고, 노동의 고단함과 우울함이 있는 인간의 고단한 삶의 조건을 자신의 그림으로 말하고 있다. 그는 농민의 모습을 종교적인 분위기로 소박한 아름다움으로 그렸다.

▲**바르비종 샤이시 묘역의 루소와 밀레의 부조**_ 루소가 먼저 죽어 바르비종에 묻히자 밀레는 자신이 죽을 때 루소의 무덤 옆에 묻어 줄 것을 유언하여 그가 죽은 후 루소의 무덤 옆에 묻힌다.

　파리 살롱에 전시했던 그의 작품들에 대한 각양각색의 비평에도 불구하고 밀레는 성공하였고, 그 명성은 1860년대까지 이어졌다. 그리고 1867년 월드페어에서 밀레의 작품 〈이삭 줍는 여인들〉, 〈만종〉, 〈감자를 심는 사람들〉 등을 전시회의 대표 작품으로 소개되기도 하였다.

　밀레는 레지옹 도뇌르 훈장을 수여 받아 그의 이름을 더욱 높였다. 그 이후 그는 가족과 함께 바르비종을 떠났으며, 1871년까지 돌아가지 않았다. 노년기의 밀레는 상업적으로 큰 성공을 거두었으며, 공식적으로 그의 명성이 최고로 높아졌다. 그러나 1875년 1월 20일, 가난하였을 때 얻은 결핵이 원인이 되어 예순한 살의 나이로 숨을 거두었다. 그의 시신은 바르비종이 속한 샤이시의 묘지에 먼저 세상을 떠난 테오도르 루소와 나란히 묻혔다.

### 조각의 성전 **파리 로댕 미술관**

유럽을 여행하다 보면 거리 곳곳에 세워진 조각상을 무수히 만나볼 수 있다. 서양의 역사는 그리스-로마 신화의 역사이고 중세 고딕의 교회사이다. 여기에 르네상스의 인문학 부흥사와 바로크-로코코 양식사, 그리고 근대의 지성사를 합하면 서양문명을 총체적으로 조망할 수 있다. 그리고 그 중심에는 당대를 대표하던 조각과 건축의 눈부신 예술유적이 신전과 성당, 광장, 가문의 예술품으로 소장되어 있다. 세계인들이 유럽 여행을 하며 감탄과 감동의 눈부신 여정을 다닐 수 있는 건 어느 곳을 가나 역사와 전통에 빛나는 빼어난 조각 예술이 거리와 건물 곳곳에 널려 있다는 데 있을 것이다.

이탈리아 바티칸 박물관(Museos Vaticanos)의 고대의 조각상과 미켈란젤로 (Michelangelo Buonarroti)가 만든 조각상은 조각의 성지(聖地)를 나타내고 있다면, 프랑스 파리의 자리하고 있는 로댕 미술관(Musee Rodin)은 조각이 예술이라는 점을 일깨우는 조각의 성전(聖殿)이라 할 수 있다.

파리 7구에 있는 로댕 미술관은 오귀스트 로댕(Auguste Rodin)이 1908년부터 사망할 때까지 10년 동안 그가 아틀리에로 사용하고 살았던 비론 저택(Hotel Biron) 이다. 1911년 프랑스 정부가 비론 저택을 매입하였고, 로댕이 자신의 작품과 소장품을 국가에 기증하면서 박물관으로 남겨달라고 제안했다.

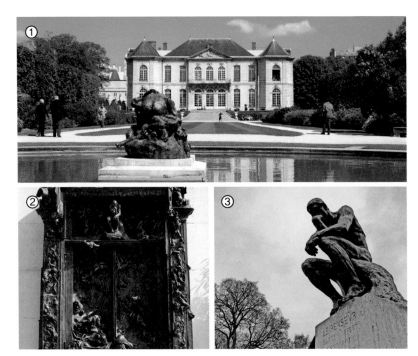

❶_ 로댕 미술관 전경. / ❷_ 〈지옥의 문〉 상단의 생각하는 사람. / ❸_ 미술관 정원의 〈생각하는 사람〉 조각상.

로댕 사후 1919년에 개관하였고, 2005년에 개수되었다. 이곳은 약 6,600점의 로댕 조각품을 소장하고 있다. 미술관 건물 중심으로 남쪽 안뜰에는 〈생각하는 사람〉을 만날 수 있다. 이 조각상은 원래 〈지옥의 문〉의 문 윗부분에서 아래의 군상(群像)을 내려다보고 있는 형상을 하고 있다. 그것을 1888년에 독립된 작품으로서 크게 하여 발표, 1904년 살롱에 출품하고부터 유명해졌다. 단테의 《신곡》을 주제로 한 〈지옥의 문〉의 가운데 시인을 등장시키려고 하는 로댕의 시도가 벗은 채로 바위에 엉덩이를 걸치고, 여러 인간의 고뇌를 바라보면서 깊이 생각에 잠긴 남자의 상을 만들게 되었다고 한다.

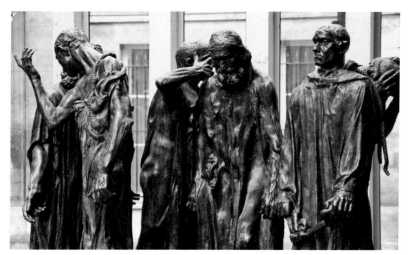

▲**〈칼레의 시민〉**_ 칼레의 시민들 중 기득권층이 보인 행동을 나타낸 조각 군상으로 '그들이 상류층으로서 누리던 기득권에 대한 도덕성의 의무', 즉 노블레스 오블리주를 이행한 주요한 예로 꼽히고 있다.

　북쪽 정원에는 〈지옥의 문〉, 〈세 망령들〉, 〈칼레의 시민〉을 만날 수 있다. 특히 〈칼레의 시민〉의 군상은 로댕의 최고 걸작 중 하나이다. 이 조각상에는 다음과 같은 일화가 있다.

　1347년, 잉글랜드 도버와 가장 가까운 거리였던 프랑스의 해안 도시 칼레는 다른 해안 도시들과 마찬가지로 거리상의 이점 덕분에 집중 공격을 받게 된다. 이들은 기근 등의 악조건 속에서도 1년여 간 영국군에게 대항하나, 결국 항복을 선언하게 된다. 처음에 잉글랜드의 왕 에드워드(Edward) 3세는 1년 동안 자신들을 껄끄럽게 한 칼레의 모든 시민을 죽이려 했다. 그러나 칼레 측의 여러 번의 사절과 측근들의 조언으로 결국 그 말을 취소하게 된다. 대신 에드워드 3세는 칼레의 시민들에게 다른 조건을 내걸게 되었다.

　"모든 시민의 안전을 보장하겠다. 그러나 시민 중 6명을 뽑아 와라. 그들을 칼레 시민 전체를 대신하여 처형하겠다."

▲〈칼레의 시민〉 군상에서 나타난 여러 동세_ 이 작품으로 로댕은 프랑스 정부로부터 레지옹 도뇌르 훈장을 받았으며 국립미술협회 창립회원이 되었다.

시민은 한편으론 기뻤으나 다른 한편으론 6명을 어떻게 골라야 하는지 고민하는 상태에 빠지게 되었다. 딱히 뽑기 힘드니 제비뽑기를 하자는 사람도 있었다. 그때 상위 부유층 중 한 사람인 '외스타슈 드 생 피에르(Eustache de St. Pierre)'가 죽음을 자처하며 나선다. 그 뒤로 고위 관료, 상류층 등등이 직접 나서서 영국의 요구대로 목에 밧줄을 매고 자루 옷을 입고 나오게 된다. 오귀스트 로댕의 조각 〈칼레의 시민〉은 바로 이 순간을 묘사한 것이다..

❶_ 미술관 내 〈대성당〉 조각상. / ❷_ 미술관 내 〈청동 시대〉 조각상. / ❸_ 미술관 내 〈걷고 있는 남자〉 조각상.

절망 속에서 꼼짝없이 죽을 운명이었던 이들 6명은 당시 잉글랜드 왕비였던 에노의 필리파(Philippa)가 이들을 처형한다면 임신 중인 아이에게 불길한 일이 닥칠 것이라고 설득하여 극적으로 풀려나게 된다. 결국, 이들의 용기 있는 행동으로 모든 칼레의 시민은 목숨을 건지게 되었다.

미술관 건물은 두 개 층으로 구성되어 있고 총 16개의 전시실이 있다. 작품은 주로 연대순으로 전시되고 있다. 전시실에는 그가 문인협회에서 의뢰를 받아 만든 발자크의 흉상이 시리즈로 전시되어 있다.

로댕 미술관은 한 해 평균 50만 명 이상의 관람객이 방문하는데, 이는 프랑스에서 루브르와 오르세 다음으로 많은 수이다. 그만큼 로댕에 대한 관심과 훌륭한 조각 정원의 긍정적 효과를 보여준다.

# 오귀스트 로댕과
# 카미유 클로델

회화에서 에두아르 마네(Edouard Manet)가 현대미술의 문을 열었다면 현대 조각의 문을 연 사람은 오귀스트 로댕(Auguste Rodin)이다. 조각을 잘 모를 땐 미켈란젤로(Michelangelo Buonarroti)나 베르니니(Gian Lorenzo Bernini), 카노바(Antonio Canova)의 사실적인 조각에 경탄하며 감동한다. 머리털 하나하나까지 세심하게 조각한 그들의 솜씨는 인간의 능력을 벗어난 신의 경지에 이르고 있다. 하지만 로댕의 진정한 가치를 알고 나면 그들은 다시 인간으로 회귀할 것이다.

로댕은 18세기 이후의 신고전주의와 같은 조각의 진부함에서 벗어나 독자적인 창조 과정을 완성했는데, 그 근원은 로마네스크와 고딕, 그리고 르네상스 시대의 거장인 미켈란젤로의 영향이 컸다. 더불어 동시대 문호인 빅토르 위고(Victor-Marie Hugo)와 보들레르(Charles Pierre Baudelaire)의 낭만주의적 영향 또한 지대했다. 그러나 무엇보다도 스스로 끊임없는 인체 탐구에 대한 노력이 내면의 깊고 힘찬 생명력을 이끄는 원동력이자 중요한 요소가 되었다.

▶**빅토르 위고의 흉상**_ 프랑스의 낭만파 시인, 소설가 겸 극작가. 빅토르 위고의 문학은 로댕에게 지대한 영향을 주었다. 오귀스트 로댕의 작품이다.

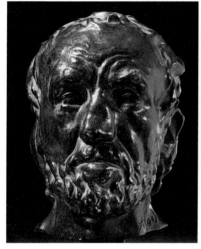 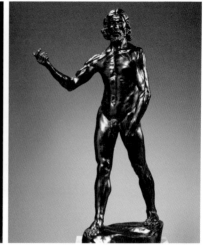

▲로댕의 〈코뼈가 부러진 남자〉 두상.    ▲로댕의 〈세례자 요한〉 청동상.

　로댕은 파리에서 태어나 오랫동안 생활에 쫓기나, 열네 살 때 데생을 배울 기회를 만나 우연히 점토를 만져보고 크게 감동한다. 젊어서 미술학교 입학에 세 차례나 실패했으며, 무명의 통속적인 조각가 아래에서 심부름하며 생활하기도 하고, 또 세브르의 도기 공장에서 일하기도 하였다.

　작품 〈코뼈가 부러진 남자〉가 12년 후에 살롱에서 입선했으나, 〈청동시대〉의 발표는 강렬한 비난의 표적이 되었다. 그러나 그것은 로댕이 벌거숭이가 되어 낡은 조각의 관념에서 떠나 새로운 조각을 향해 시작을 알리는 제작이었다. 또한, 1880년에는 〈세례자 요한〉을 발표하여 재차 물의를 일으켰다. 대표작에는 〈칼레의 시민〉이 있으나, 한편에서는 단테의 《신곡》으로부터 웅대한 구상을 취하여, 〈지옥의 문〉을 계획하고 186명의 인상을 준비하였다. 1900년 파리만국박람회에서 특별 개인전을 가져 국제적 명성을 얻은 로댕은 시인인 라이너 마리아 릴케(Rainer Maria Rilke) 등에게 찬사를 들었다.

로댕이 예술적으로 명성이 높아지자 주문이 쇄도했고 그의 작업장에는 많은 일손이 필요하게 되었다. 이런 시기에 운명의 여인 카미유 클로델(Camille Claudel)이 로댕의 앞에 나타난다.

카미유 클로델은 어렸을 때부터 남다른 재능을 가지고 있었다. 그녀는 주머니에 항상 작은 칼을 가지고 다니면서 과일 껍질을 벗기거나 연필을 깎든지 혹은 진흙을 잘게 부수는 데에 사용했다.

근처 숲 속에서 놀던 카미유는 우연히 구부정하고 울퉁불퉁하여 마치 괴물같이 생긴 '제앵'이라는 바위를 발견했다. 이 바위는 어쩌면 카미유의 조각 본능을 드러내게 한 결정적 계기였다.

카미유는 진흙으로 이 바위의 형상을 만들기 시작했는데 정식적인 조각 교육을 받지 못한 상황에서 나폴레옹 흉상이나 비스마르크 및 다비드와 골리앗에 관한 이야기에 관련된 소조 작품을 만들기도 했다. 아버지는 이런 딸의 재능을 이해하고 1879년 노장 조각가인 알프레드 부세(Alfred Boucher)에게 정식으로 조각 기초수업을 받게 해주었다.

1881년 카미유는 부세의 도움으로 사립학교인 콜라로시 아카데미(Academie Colarossi)에 입학하여 수업을 받으면서 조각에 전념했다. 1882년 카미유는 집에서 일을 도와주는 하녀인 엘렌(Hélène)을 모델로 조각 작품을 만들어 살롱에 첫 출품을 했다.

1883년 부세가 공모전에 당선되어 이탈리아 로마로 떠나기 전 당대의 유명한 조각가이자 친구였던 오귀스트 로댕에게 자신의 제자들을 위탁했다. 부세는 로댕에게 특히 카미유의 지도를 부탁했는데 이때 비로소 로댕과 카미유와의 만남이 시작되었다. 그 당시 카미유는 열아홉의 나이였으며 로댕은 마흔셋의 나이였다.

▲카미유 클로텔.　　　　　　　　　　　▲로댕이 만든 로즈 뵈레의 흉상.

로댕은 1884년 카미유를 제자 겸 모델로 삼아 조수로 작업을 거들게 했다. 재능이 뛰어난 카미유는 바로 실력을 인정받아, 로댕이 만들고 있던 대작 〈지옥의 문〉, 〈칼레의 시민〉 등을 함께 제작하였다. 아름다운 갈색 머리와 푸른 눈동자의 카미유는 단번에 로댕의 마음을 사로잡았다. 가난에 시달리며 고생하다가 이제야 겨우 성공을 만끽하고 있을 무렵의 로댕은 예쁜 소녀의 손끝에서 새로 피어나는 재능을 발견하고는 카미유가 보석처럼 보였을 것이다.

당시 로댕은 이미 20년간 동거하며 아들까지 낳은 여자 로즈 뵈레(Rose Beuret)가 있었다. 하지만 로댕의 눈에는 오로지 카미유만이 보였다. 그는 카미유를 모델로 〈입맞춤〉을 작업한다. 카미유도 이 작업을 거들며 어느 순간 조각의 여인이 자신임을 느끼게 된다. 이 작품을 계기로 스물네 살이나 연상인 로댕은 첫사랑에 빠진 소년처럼 카미유에게 열렬하게 구애했고, 그녀는 결국 그의 뮤즈가 되었다.

로댕의 〈입맞춤〉

▲**로댕의 〈입맞춤〉**_ 로댕 미술관 내부에 전시된 〈입맞춤〉은 많은 조각 중 백미를 이루고 있다.

두 사람의 사랑 속에 탄생한 〈입맞춤〉은 당시로는 너무 파격적이어서 한동안 독방에 설치하여 놓고 관람 신청을 받아 일부에게만 공개하였다.

미술평론가 귀스타브 주프루아(Gustave Jouffroy)는 〈입맞춤〉의 순결한 에로티시즘에 대해 이렇게 말했다.

"남자는 고개를 숙였고 여자는 고개를 들었다. 그들의 입은 두 존재의 내밀한 합일을 봉인하는 입맞춤 속에서 만난다. 입술과 입술의 만남으로는 거의 드러나지 않는 이 입맞춤은, 비범한 예술의 마법을 통해, 그 사색적인 표현에서뿐 아니라 목덜미에서 발바닥까지 두 사람의 온몸을 관통하는 전율 속에서 분명히 드러난다. 열정과 교태에 휩쓸려 자신의 존재 전부를 들어 올리고 있는 바닥에 닿을락말락한 여자의 발 속에서 분명히 나타난다."

▲**로댕의 〈다나이드〉**_ 이 작품은 〈지옥의 문〉을 위하여 구상되어 슬픔 어린 애도와 절망, 파도 속으로 소리 없이 쓸려 내려가는 실크 같은 머릿결, 관능적이면서도 작가의 비관주의까지 부드럽게 잘 드러난 로댕의 〈다나이드〉이다. 로댕은 이 작품을 위해 카미유의 벗은 몸을 모델로 하였다.

로댕은 언제나 자신이 참석하는 모든 사교계에 카미유를 동반하고 다니며 그녀가 대단한 조각가임을 주지시키기 시작했다. 하지만 카미유가 작업실에 나오기 시작하자 여자 모델들의 불만이 터져 나왔다. 왜 같은 여자 앞에서 옷을 벗으라는 것이냐는 등 빈정거리기 일쑤였으며 작업실 분위기는 더욱 냉랭해졌다.

로댕은 이러한 분위기를 모면하고 자신의 사랑을 만끽하기 위해 광란(狂亂)의 뇌부르그로 불리는 집과 투렌느 이즐레트 성을 빌렸고 이 공간에서 자유롭게 사랑을 키워나갔다. 이때 로댕은 카미유를 '공주님'이라 칭하며 거리낌없이 사랑을 표출했다.

한편 카미유는 언제나 불안감이 도사리고 있었다. 그녀는 자신의 작품이 스승 로댕에게 가려서 빛을 보지 못할까 봐 두려웠고, 자신이 로댕의 소모품이 아닌가 의심했다. 로댕이 긴 세월 자신에게 헌신해 온 정부를 버리지 못했고, 모델들과도 바람을 피웠기 때문이다. 이 시기에 카미유는 〈뇌부르그의 광란〉, 〈이교도의 농지〉, 〈사쿤탈라〉 등의 작품을 조각했고, 그녀의 작품 역시 세인들의 주목을 받기 시작하였다.

1888년 카미유는 살롱에서 최고인 그랑프리를 수상하며 작가로서 정식으로 인정을 받게 된다. 이후 카미유의 작업 스타일이 더욱 독창적이고 다양해지기 시작했다. 1889년 이후부터 카미유의 작가로서의 활약이 서서히 커져 나가자 로댕의 집착은 더해 갔다. 하지만 로댕의 아들까지 낳아준 동거녀이자, 사실상의 부인인 로즈 뵈레의 질투가 시작되면서 카미유는 예술과 영혼의 반려보다는 생활의 반려를 택한 로댕의 이중성에 배신감을 느꼈다.

결국 그녀는 로댕과 헤어져 자신만의 장르를 개척하고, 작품에서 로댕의 영향력을 지우려 노력하며 그의 그늘에서 벗어나려고 애썼다. 하지만 로댕은 단순한 스승이 아니라 연인이었기에, 그녀가 진정 홀로 서려면 그것만으로는 부족했다. 사람들은 로댕의 영향력이 드러나는 부분에만 관심을 보였고, 카미유의 독창성이나 실력은 안중에도 없었다.

1892년 카미유는 로댕과 헤어지며 로댕의 작업실을 나왔다. 카미유는 실질적인 작품 제작은 제자들에게 맡기고 자신은 끊임없이 사교 모임을 하던 로댕을 이해할 수 없었다. 하지만 로댕과의 결별은 카미유가 예술가로서 성공하는 데 필요한 조력자를 한 번에 잃어버리는 결과가 되었다.

▶**카미유 클로델의 〈사쿤탈라-내맡김〉**_ 카미유의 대표작으로 이 작품이 발표되고 1년 후 로댕은 〈불멸의 우상〉이라는 작품을 발표하는데 〈사쿤탈라〉를 표절했다는 의혹이 불거졌다.

아름다운 외모와는 달리 불같은 성격의 카미유는 젊음을 바쳐 사랑했던 로댕을 잊지 못하고 함께 열정적인 사랑을 나누었던 추억을 생각하며 그를 기다리며 발가벗고 잠자리에 들었다고 한다.

"아무것도 할 수 없어서 또 편지를 씁니다. 당신이 여기 있다고 생각하고 싶어, 아무것도 입지 않은 채 누워 있습니다. 하지만 눈을 뜨면 모든 것이 변해 버립니다. 제발 부탁입니다. 더는 저를 속이지 말아주세요."

<div align="right">(카미유가 로댕에게 쓴 편지)</div>

카미유는 자신의 심정을 나타내려는 듯, 세 인물이 등장하는 〈성숙〉이라는 군상을 만들었다. 로댕과 그의 정부, 카미유를 상징하는 이 작품에서 무릎을 꿇고 애원하는 자신을 외면한 채, 정부의 손에 이끌려 떠나는 로댕을 묘사하였다. 카미유는 〈성숙〉을 살롱에 출품해서 극찬을 받았다.

1894년 로댕의 부탁으로 벨기에 예술가협회의 전시회에 초대되어 작품 전시를 했는데, 이때까지도 로댕과 계속적인 서신 교환은 있었다. 살롱에 〈로댕의 흉상〉을 출품하여 세인들의 주목을 받았는데 로댕도 감탄을 금치 못했다.

1899년 살롱에 자신의 역작인 대리석 작품을 출품하였으나, 전시회 중 작품을 도난당했다. 이 사건 후 카미유는 "로댕이 내 것을 훔쳐 갔다!"라는 음모론을 퍼뜨리고 로댕을 비난함과 동시에 영원히 로댕과 멀어졌다.

◀**로댕의 〈불멸의 우상〉**_ 〈영원한 우상〉이라고 하는 다소 시적인 제목의 이 작품은 남녀의 엄숙한 사랑을 담고 있다. 마치 의식과 같이 엄숙하게, 남성은 손을 뒤로하고 무릎을 꿇은 채 여성의 가슴 아래에 머리를 숙인다. 그리고 여성은 무릎을 꿇고 이를 순종적으로 받아들이고 있다. 카미유는 이 작품이 자신의 〈내맡김-사쿤탈라〉를 표절했다는 의혹이 불거지면서 연인이었던 두 사람의 관계는 파국으로 치닫는다.

▲카미유 클로텔의 〈성숙〉_ 이 작품은 카미유 자신과 로댕의 비극적인 관계를 나타냈다.

카미유는 이제 더는 로댕의 연인이나 제자가 아니라 조각가 카미유로 평가 받기를 원했다. 그녀는 자신의 세계를 창작하는데 몰입했다. 한때 작곡가 클라우드 드뷔시(Claude Debus)와 잠시 연인 관계를 유지하기도 하였으나 곧 그에게도 오랫동안 연인으로 지낸 동거녀가 있다는 사실을 알고는 그와 결별하였다.

이후 사람들과 유대관계를 끊고 홀로 조각가로서 치열함과 열정으로 작품 활동을 계속하였다. 하지만 카미유는 점점 경제적인 어려움이 가중되고 생활은 사람들과 떨어져 고립되어 갔다.

1909년부터 정신병 증세를 보이기 시작하였고 1913년 그녀의 절대적인 후원자였던 아버지가 사망하자 그 충격이 더해졌다. 카미유는 매일 로댕의 집에 돌을 던졌으며 "이게 다 로댕 때문이다! 로댕이 내 작품을 훔쳐 갔다! 로댕이 음식에 독을 넣어 날 죽이려 한다!"라고 온갖 헛소리를 해대자 그녀의 동생 폴은 카미유를 빌에브라르(Ville-Evard) 요양소에 넣었다.

▲**카미유 클로텔의 〈성숙〉의 부분 동세_** 한 중년 남자가 늙은 여인에게 이끌려 어디론가 떠나고 있고, 그들 뒤로 젊은 여인이 애원하고 있다. 로댕이 젊고 아리따운 자신을 버리고 늙고 욕심 많은 동거녀 로즈 뵈레를 따라 떠나 버렸음을 암시하는 조각이다. 인물의 형상은 실제 로댕과 카미유와 거리가 있지만, 카미유의 애절한 손길이 느껴지는 모습이다.

1914년 제1차 세계대전이 발발하자 로댕은 로즈 뵈레와 함께 영국 런던으로 피난했으며 카미유는 프랑스 남부 앙김(Enghiem)의 몽드베르그(Montdevergues) 수용소로 이송되었다. 카미유는 이후 약 30년간 바깥출입을 금지당하는 등 유폐에 가까운 생활을 했다. 그 와중에 1917년 11월 17일 로댕이 파리 교외의 뫼동에서 눈을 감았다. 그로부터 34년이라는 긴 시간이 흘러 1943년 10월 19일 누구도 찾지 않는 수용소에서 카미유는 뇌졸중으로 눈을 감았다. 그녀는 사망후 무연고자로 처리되어 무덤조차 남아 있지 않다.

## 예술가의 언덕 몽마르트르

프랑스 파리하면 떠오르는 단어 중에 몽마르트르(Montmartre) 언덕을 빼놓을 수 없다. 화가들의 언덕으로도 잘 알려진 이곳은 예술가들의 성지와도 같은 곳이다. 파리 18구에 있는 몽마르트르는 해발 130미터로 파리에서 가장 높은 지역이다. 오늘날에는 손꼽히는 파리의 관광 명소가 되어 있지만, 20세기 초까지만 해도 이 지역은 파리에서 집세가 가장 싼 지역이었다. '몽마르트르'라는 이름은 순교자의 언덕이라는 뜻이다.

보헤미안풍의 아이언 지붕이 고혹스러운 몽마르트르 역을 올라와 시작되는 몽마르트르 언덕은 다양한 나라의 언어가 새겨진 타일 벽을 만나게 되는데, 그 속에는 한글로 '사랑해'라는 단어가 반겨준다.

몽마르트르 꼬불꼬불한 골목이 이어진 길을 따라 계단을 오르다 보면 시내를 한눈에 굽어볼 수 있는 꼭대기에 다다른다. 이어서 넋을 잃게 하는 19세기 로마-비잔틴 양식의 사크레쾨르 대성당(Basilique du Sacré Cœur)의 전경이 눈을 압도한다.

사크레쾨르 대성당은 1870년의 프랑스 프로이센 전쟁과 1871년의 파리 코뮌으로 프랑스가 혼란을 겪을 때 상처 입은 파리 시민과 가톨릭교도의 마음을 달래기 위해 지어진 곳이다.

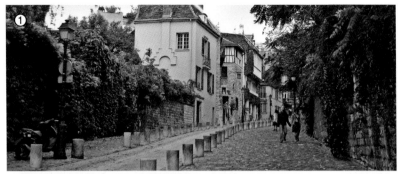

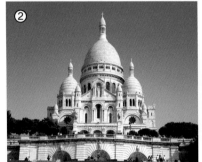

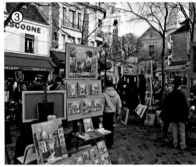

❶_ 몽마르트르 언덕 전경. / ❷_ 사크레쾨르 대성당 전경. / ❸_ 테르트르 광장 전경.

사크레쾨르 대성당에서 멀지 않은 곳에 있는 언덕에 테르트르 광장(Place du Tertre)이 있다. 광장 주변은 관광객의 초상화를 그려주는 무명 화가들과 이를 구경하는 사람들로 항상 붐빈다. 19세기 중반부터 몽마르트르는 파리를 찾아 지방에서, 또는 외국에서 온 뜨내기 예술가들의 아지트가 되었다. 몽마르트르는 파리에서도 워낙 낙후된 지역이었기 때문에 급격히 도시화가 이루어지던 19세기 말엽까지도 시골스러운 분위기가 남아 있었다. 시골에서 꿈을 품고 상경했던 르누아르 같은 화가들에게 몽마르트르의 포도밭과 풍차는 묘한 안도감을 느끼게 해 주었다.

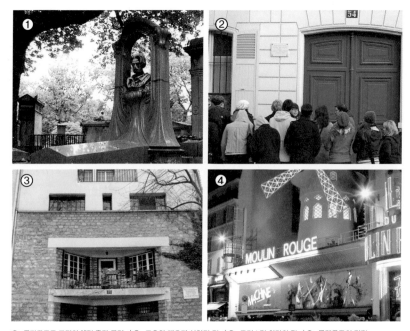

❶_ 몽마르트르 묘지의 에밀 졸라 무덤. / ❷_ 고흐와 테오가 살았던 집. / ❸_ 트리스탄 차라의 집. / ❹_ 물랭루주의 전경.

몽마르트르 언덕의 채석장 터에 조성된 몽마르트르 묘지(Cimetière de Montmartre)에는 스탕달(Stendhal) 등 문인과 화가들의 묘지가 조성되어 많은 사람이 참배하기 위해 방문한다. 또 유서 깊은 저택과 물랭루주(Moulin Rouge) 등의 카바레가 있다. 그 외에도 옛집이 늘어선 거리는 19세기의 모습을 그대로 지니고 있어, 아직도 화가들이 많이 찾아든다.

몽마르트르 근처에는 고흐(Vincent van Gogh)와 동생 테오(Theodorus van Gogh)가 함께 살았던 '반 고흐의 집', 다다이즘의 대표 시인 차라(Tristan Tzar)가 살았던 '트리스탄 차라의 집', 작곡가 비제가 살았던 '조르주 비제(Georges Bizet)의 집' 등 볼거리가 있다.

❶_ 카페 게르부아 장소. / ❷_ 〈바티뇰가의 스튜디오〉 라투르. / ❸_ 카페 〈게르부아〉 에두아르 마네.

특히 몽마르트르가 시작되는 부분인 바티뇰가(街, 현재의 쿠리시가 9번지)에 있었던 카페 '게르부아(Café Guerbois)'는 에두아르 마네(Edouard Manet)를 필두로 한 예술가 그룹이 모임을 하던 장소였다. 이들은 1870년 낙선전(落選展)을 계기로 이곳에 모였는데 스스로 집시 같은 사람들, 보헤미안이라고 불렀다. 이들은 매주 일요일과 목요일마다 게르부아에 모여 격렬한 난상 토론을 벌였다. 마네를 중심으로 에밀 졸라(Emile Zola), 뒤랑티(Edmond Duranty), 뒤레(Théodore Duret) 등의 작가, 비평가들과 바질(Jean Frédéric Bazille), 드가(Edgar Degas), 르누아르(Pierre August Renoir), 피사로(Camille Pissaro), 모네(Claude Monet), 시슬리(Alfred Sisley), 세잔느(Paul Cézanne) 등의 화가 등이 모여 새로운 예술에 대해서 의견을 나누었다. 이 모임은 인상주의 미술의 탄생 계기가 되었다.

# 에두아르 마네와
# 그의 뮤즈들

## ◆ 수잔 렌호프

19세기 〈풀밭 위의 점심〉, 〈올랭피아〉 등의 작품으로 파리의 살롱을 떠들썩하게 한 인물이 있었다. 바로 화가 에두아르 마네(Edouard Manet)였다. 그는 기존의 전통적인 회화기법을 거부하고 색채, 색조, 질감을 모두 살린 한마디로 눈에 보이는 세계를 정확하게 묘사하는 근대 예술운동의 선구자였다.

에두아르 마네는 파리의 부유한 집안에서 태어났다. 원래 법학을 공부할 계획이었지만, 마네는 어려서부터 일찍이 드로잉을 하는 것을 좋아하며 미술에 관심을 보였다.

마네가 18세 때인 1852년, 새로 이사한 몽타보르가 6번지 집에 가정 방문해 마네의 동생 외젠에게 피아노를 가르치던 11년 연상의 여인 수잔 렌호프(Suzanne Leenhoff)와 내연 관계를 맺는다.

1852년 '레옹'이라는 사생아를 출산한 렌호프는 초상화를 그릴 당시 마네와도 연인 관계를 유지하며 동거를 했다. 하지만 그녀가 아들을 낳자 주변의 이목을 두려워한 마네는 아이를 그녀의 남동생으로 입적시키고 자신은 성당에서 아이의 대부로 등록하게 된다. 그러나 이 일이 밝혀지자 마네는 집에서 쫓겨난다.

▲**우유를 따르는 여인**_ 수잔 렌호프가 우유를 따르는 장면을 묘사한 마네의 그림이다. 수잔은 마네보다 11살의 연상녀로 피아노 가정교사로 마네의 어린 동생 외젠을 가르쳤다. 18세의 마네는 그녀와 눈이 맞아 아들을 낳게 된다. 그런 일로 마네는 집에서 쫓겨나게 된다. 마네가 집을 나온 이유는 단지 그런 일로 쫓겨났을까? 일설에는 수잔 렌호프는 마네의 아버지와도 관계를 맺었다고 한다. 그런 이유로 아버지의 여자와 통정을 한 마네는 집에서 쫓겨났다는 것이었다. 마네와 수잔은 아버지가 눈을 감은 후에야 결혼할 수 있었다. 그림에는 밝은 빛에 우유를 따르는 여인의 피부로 실금 목걸이의 옅은 그림자를 드리우며 장식하고 있다. 오드럽가드 미술관 소장

마네는 한순간에 방랑자가 되었다. 그는 수잔 렌호프의 고국인 네덜란드와 독일 및 이탈리아를 여행하면서 바로크 미술의 거장 벨라스케스(Diego Velázquez)와 프란스 할스(Frans Hals)의 작품을 접하면서 기필코 그들처럼 훌륭한 화가가 되겠다는 마음을 먹는다. 결과적으로 피아노 교사이자 첫사랑인 아내 수잔 렌호프가 동기를 부여한 셈이 되는 것이었다.

마네는 고전풍의 그림을 추구하던 쿠튀르의 제자가 되어 6년 동안 미술 수업을 받는다. 하지만 그는 자신만의 예술을 추구하기 위해 스승을 박차고 나와 동료와 함께 화실을 차리고 자신의 그림을 그리기 시작하였다.

작품 활동을 게을리하지 않던 마네는 파리 몽마르트르의 바티뇰가의 카페 게르부아에서 살롱전에 참여했다가 떨어진 미술가들이 마네를 중심으로 모이기 시작했다.

이 모임은 1866년부터 매주 금요일 정기 모임으로 발전하여 마네를 중심으로 많은 시인, 작가, 평론가, 화가, 조각가, 사진작가들이 새로운 예술을 토론하였고, 점차 이 모임은 인상주의 미술의 탄생을 알리는 요람이 되었다.

1862년 9월 25일, 마네는 아버지가 눈을 감자 기요가로 새로 이사하였고, 1863년 10월 28일 가장 먼저 네덜란드의 잘트봄벨에서 그의 피아노 선생이었던 수잔 렌호프와 정식 결혼식을 올렸다. 이 뜻밖의 결혼 소식에 보들레르를 비롯한 여러 친구는 놀랐다. 결혼할 때 마네는 서른한 살, 수잔은 마흔네 살이었다. 더구나 마네에게 이미 열한 살의 숨겨진 아들이 있었다는 사실에 입을 다물 수 없었다. 그런데도 마네는 수잔에게서 영감을 받아 그녀의 모습을 화폭에 옮겼다. 수잔 렌호프는 조용한 성품으로 남편의 일에 방해가 되지 않기 위해 화실에는 아주 가끔 들렀다고 한다.

▲에두아르 마네(왼쪽)와 에드가 드가(오른쪽)_ 적극적인 성격의 마네와 소극적인 드가는 아웅다웅하는 관계가 된다.

한번은 에드가 드가(Edgar De Gas)가 마네 부부의 모습을 그리겠다고 마네의 집을 방문했다. 마네와 드가의 성격은 정반대였다. 마네는 달변가로서 주위 동료들과 원만한 관계였다. 드가는 관계보다는 자신의 원칙을 중요시하였고 쓴소리를 잘했다.

유복한 가정에서 태어나 남 부러울 것 없이 살았던 두 사람은 1862년 루브르 박물관에서 그림을 모사하다 처음 만났다. 둘 다 스승에게서 독립하고 본인의 화풍을 만들어야 할 때 즈음이었다. 두 사람은 동시대를 사는 화가라서 선의의 경쟁자이기도 했다.

두 사람의 화풍 방식은 조금 달랐다. 공통으로는 당대의 현실을 주제 삼았으나 마네는 주로 인물화로 현실을 표현했고, 드가는 움직이는 인물을 포착하는 듯한 표현에 집중하며 주로 무희나 여성의 누드를 그렸다. 둘의 관계가 언제나 원만했던 건 아니다. 하루는 드가가 마네와 피아노를 연주하는 수잔 렌호프를 그린 초상화를 마네에게 선물했다. 마네는 답례로 자신이 그린 그림을 주었다.

▲**마네와 수잔_** 에드가 드가가 그린 문제의 작품으로 소파에 기댄 마네의 모습이 심통을 부리는 듯한 모습으로 그려져 있다. 또한 자신의 아내 수잔의 모습을 보기 싫게 그려 이 모습을 본 마네는 화를 내어 그림을 찢었는데 피아노를 치는 수잔의 모습이 잘려나갔다. 이 일로 마네와 드가는 오랫동안 소원한 관계가 되었다고 한다. 규슈 시립 미술관 소장.

집으로 온 마네는 드가가 그린 그림에서 수잔의 모습 일부를 칼로 잘라내 없애 버렸다. 수잔의 모습이 실물보다 형편없다고 느꼈기 때문이다. 우연히 마네의 화실에 갔다가 자신의 작품이 훼손됐다는 걸 알게 된 드가는 분노하며 그림을 들고 나왔다. 그러고는 자신의 화실 벽에 걸린 마네의 그림을 떼어 그에게 보냈다.

이 사건은 마네의 사과로 일단락됐으나, 훗날 드가는 마네와 화해했는지에 대한 기자의 질문에 다음과 같이 대답했다.

"마네와 불편한 관계로 지낼 수 있는 사람이 어디 있겠습니까?"

평소 내성적이고 까칠했던 드가는 마네와의 관계에서 상대적으로 마음을 열었다. 그를 동시대 화가로서 높이 평가하고 있었기 때문이다.

▲**풀밭 위의 식사_** 이 작품은 1863년의 살롱에 출품하여 낙선한 작품으로, 같은 해 '낙선전'에 출품되어 비난과 조소의 표적이 되었던 작품이다. 나체의 여인에 옷을 입은 남성을 배치한다는 구상은 고전주의 조르조네의 〈전원의 합주〉에서 모티브를 얻었다.

   마네는 10년간 감추어둔 뮤즈와 결혼하고 나서 본격적으로 작품 활동을 시도하였다. 그는 루브르에서 베네치아의 르네상스 거장 조르조네(Giorgione)가 그린 〈전원의 합주〉에 감동하여 그 그림 속 아름다운 삼미신 중 한 여신을 파리 공원의 소풍에 등장시켰다. 이름 하여 〈풀밭 위의 식사〉가 그것인데, 이 작품은 1863년 아카데미 프랑세즈 르 살롱 심사위원들에게 조롱당하며 낙선한다. 이때부터 마네는 오랫동안 '전시회에서의 악평'으로 괴롭힘을 당한다. 나폴레옹 3세도 저속하다고 했지만, 마네는 당시 개성적이기보다는 국가의 화풍에 맞춰야 하는 보수적인 분위기에 도전하고자 하는 의도에서 이 작품을 세상에 내놓았다. 이 그림의 새로운 시도는 젊은 화가들의 환호와 함께 '다르게 생각하기'의 인상주의 출발을 알리는 계기가 된다.

### ◆ 빅토린 뫼랑

마네의 문제작인 〈풀밭 위의 식사〉에 등장하는 누드의 여인은 누구일까? 마네는 방랑자처럼 아내인 수잔 렌호프에서 다른 여성에게 눈길을 돌리기 시작했다. 마네의 새로운 뮤즈는 빅토린 뫼랑(Victorine Meurent)으로 그녀가 〈풀밭 위의 식사〉에 등장하는 문제의 여인이다. 빅토린 뫼랑은 파리 장인의 딸로 16세 때에 토마스 쿠튀르(Thomas Couture)의 화실에서 미술을 익히면서 모델 일을 하고 있었다.

마네가 그녀에게 한눈에 반하게 된 것은 함께 수업을 받던 화실이 아니라 그녀가 거리에서 기타를 메고 있는 모습에서 반했다. 그녀는 기타 연주뿐 아니라 바이올린을 연주하고, 두 악기를 개인지도 하며, 카페 콘서트에서도 노래를 불렀다. 그런 그녀는 당시 에드가 드가(Edgar De Gas)와 벨기에의 화가 알프레드 스티븐스(Alfred Stevens)의 모델로 활동하고 있었다. 특히 그녀와 스티븐스의 관계는 매우 가까웠다고 한다.

별명이 새우로 불렸던 그녀는 작은 체구였지만 붉은 머리카락과 아름다운 눈을 가진 아름다운 여인이었다. 특히 그녀의 평범함 속에 숨어 있는 단호하면서 냉정한 모습이 마네의 모델로서는 최상의 조건이었다. 모델로서 인내심, 대중적인 매력, 활기, 자유로운 연애관, 자유 분방함과 대담함 등 마네는 그런 그녀에게 빠져들었다.

그렇게 시작된 두 사람은 마네의 화실에서 빈번히 만났으며 마네의 화풍에 끌린 빅토린은 기꺼이 마네의 모델이 되어 주었다.

마네는 빅토린을 모델로 하여 여러 점의 작품을 그리기 시작한다. 그리고 또 한 번의 대형 사고를 치는데, 그 작품은 〈풀밭 위의 식사〉보다도 더욱 파격적으로 관객에게 충격을 준 〈올랭피아〉이다.

▲**올랭피아**_ 이 그림은 르네상스의 화가 티치아노의 〈우르비노의 비너스〉을 본떠서 그린 것이다. 올랭피아는 하인이 그녀에게 선물한 꽃을 경멸적으로 무시하는데, 아마도 의뢰인이 준 선물일 것이다. 일부에서는 그녀의 고객이 예고도 없이 불쑥 나타나기 때문에 그녀가 관람자가 바라보는 문쪽을 바라보고 있다.

　　이 작품은 1865년 파리 살롱에 처음 전시된 그림으로 누드 여인이 침대에 누워 있고 그 옆에 하인이 꽃을 들고 서 있는 모습을 보여주고 있다. 그림 속 누드 여인이 빅토린으로 그녀는 그림 속에서 관객에게 경악과 충격의 시선을 던져주고 있다. 그녀의 창백한 피부와 극명한 대조를 이루는 목에 감긴 검은 리본과 캐스트 오프 슬리퍼는 볼륨감 있는 분위기를 밑바탕으로 표현하고 있다. 머리카락의 난초, 팔찌, 진주 귀걸이, 동양 숄 등으로 부와 관능의 상징이 오버랩 되지만, 그림 속 빅토린의 시선은 매춘부를 나타내고 있다. 〈올랭피아〉는 1860년대 파리에서 매춘부와 연관된 이름이었다.

　빅토린은 자신 나름으로 세상에 대한 냉소가 있었다. 단순히 모델로 생활할 뿐 아니라 그림도 배워 예술에 대한 이해가 있었다. 더불어 아방가르드 예술가들과 어울리면서 시대를 비웃을 줄도 알았다. 물론 현실이 얼마나 냉혹한 것인가를 잘 인식하고 있었기에 화가로 활동할 때에는 살롱에 여러 차례 출품하는 등 제도권에서의 인정을 갈망하기도 했다.

　빅토린이 마지막으로 등장하는 마네의 그림은 1873년에 그려진 〈철도〉라 부르는 그림에서 나타나고 있다. 이 그림은 마네의 현대적 주제 사용의 가장 좋은 예로 여겨진다.

　아일랜드 작가 조지 무어(George Moore)는 자신의 반독재 자서전 《내 죽은 인생 회고록》에 빅토린을 등장시켰다. 19세기 마네 및 많은 예술가에게 영감의 뮤즈가 되었던 그녀는 1927년 3월 17일에 눈을 감았다.

◆ 베르트 모리조

인상주의 미술 화가 중 당당히 자신의 이름을 올린 여류화가가 있었다. 그녀는 베르트 모리조(Berthe Morisot)로 남성 중심의 화단에서 유일하게 자신의 작품으로 도전하여 제1회 인상주의 전시회에 작품을 출품하여 유일하게 호응을 받은 여성이었다.

베르트 모리조는 로코코 미술의 거장 프라고나르(Jean-HonoréFragonard)의 증손녀이다. 가정은 부유하고 부족함 없는 환경과 예술적 분위기 덕분에 미술 교육을 받을 수 있었다. 당시 미술학교는 여학생을 받지 않아 여성들은 개인 교습을 받곤 했는데, 그녀는 언니 에드마(Edma Morisot)와 함께 미술 교육을 받을 수 있었다.

당시 부르주아 집안의 딸들은 교양으로 미술 교육을 받는 것이 흔한 일이었기에 모리조와 에드마는 각자 고위 행정관인 아버지의 생일에 그림을 그릴 수 있도록 조지프 기차드(Joseph Guichard)에게 개인 수업을 받기 시작했다.

개인교수인 조지프 기차드는 모리조와 에드마를 루브르 박물관에 소개하였고, 그녀들은 박물관의 명작들을 모사하며 기량을 쌓아 나갔다. 꿈 많은 소녀들은 각자 영원히 결혼하지 말고 그림에만 몰두하자고 약속하였다. 하지만 언니인 에드마는 해군 장교를 만나 열애에 빠져 그와 결혼하게 된다.

모리조와 언니인 에드마는 서로 편지 왕래를 자주 하였는데 자매의 편지에서 에드마는 그림 그리기를 멈춘 것에 대한 후회와 모리조의 계속된 그림그리기를 전폭적으로 지지했다. 에드마는 모리조에게 이렇게 썼다.

"사랑하는 모리조, 나는 종종 너의 생각에 잠긴다. 나는 너의 화실에 있고, 우리가 수년 동안 공유했던 그런 분위기를 위해, 단 15분 만이라도 너의 화실로 빠져나갈 수 있다면……."

▲**화장하고 있는 여자**_ 이 작품은 빛을 완벽하게 묘사하려는 인상주의자들의 욕망이 분명하게 드러나는 베르토 모리조의 작품이다.

루브르 박물관의 카피스트로 그림을 그리던 모리조는 1861년 풍경화의 대가인 카미유 코로(Camille Corot)를 만나게 되었고, 그에게 한층 다양한 화풍을 배워나갔다. 당시 그녀는 여성들이 야외에서 그림을 그리는 것을 터부시하였던 사회 분위기를 깨고 야외로 나가 휴대가 쉬운 수채화를 그렸다. 그리고 카미유 코로의 영향으로 파스텔에 관심을 두게 되었다. 하지만 이 기간에 그녀는 여전히 유화가 어렵다는 것을 절감했다.

이러한 시기 그녀는 루브르 박물관에서 에드가 드가 등 인상주의 젊은 예술가들을 만나 친구가 되었다. 그리고 운명적 만남이라 할 수 있는 에두아르 마네를 1868년에 만나게 된다.

마네는 여성예술가인 그녀를 모델로 그리고자 했다. 그의 제안을 받은 모리조는 당황했다. 자신의 예술을 펼쳐가는 예술가로서 자신이 남의 그림 모델이 된다는 것이 자존심이 상할 일이었다. 하지만 평소 마네의 화풍을 동경하던 그녀는 자신이 그의 모델이 된다는 것은 그가 자신을 여자로 본다는 것이라 가슴이 뛰기도 했다. 그녀는 왠지 모르게 마네의 그림 앞에서 작아지는 자신을 느꼈다.

한번은 마네가 그녀의 화풍을 무시했다.

"내가 없었더라면 모리조는 존재하지도 않았을 것이다. 모리조가 한 일이라고는 나의 예술을 베낀 것뿐이다."

급기야 모리조가 1870년 살롱전에 제출하기 위해 완성한 〈어머니와 언니〉에 자신의 붓을 대는 무례까지 저질렀다. 작품을 본 마네는 미친 듯이 웃으며 모리조의 팔레트를 빼앗아 멋대로 수정하기 시작했고, 모리조는 당황하며 제지했지만 결국 마네의 행동을 막지 못했다. 그런데 모리조의 다음 행동이 의미심장하다. 그녀는 분노하는 대신 체념하듯 자신의 능력을 폄하(貶下)하는 편지를 언니 에드마에게 남긴 것이다.

"일단 수정을 시작하고 보니 아무것도 마네를 막을 수 없었어. 치마에서 시작해서 가슴으로, 거기서 머리로 올라가더니, 다시 머리에서 배경으로까지 올라가는 거야…… 결국 오후 5시에 지금까지 본 것 중 가장 예쁜 인물화가 나왔어."

모리조가 마네를 만나고부터 그녀는 자신의 실력에 의구심을 가지고 늘 불안에 시달리고 있었다.

모리조의 화실을 방문한 화가 자크 에밀 블랑슈(Jacques-Emile Blanche)가 남긴 기록에서도 그런 모습이 엿보인다.

"모리조는 내게 보여줄 만한 작품을 하나도 가지고 있지 않았다. 자신이 그린 것들을 모두 없애버린 것이다. 오늘 아침에도 절망에 빠진 나머지 보트에서 작업 중이던 백조 그림을 불로뉴 숲의 호수에 던져버렸다고 했다. 내게 작은 선물이라도 주려고 수채화를 뒤졌지만, 하나도 찾을 수 없었다."

모리조와 마네는 뗄 수 없는 붓과 물감의 관계로 발전한다. 두 사람은 따뜻한 애정을 보여주며 마네는 크리스마스 선물로 이젤을 선물했다. 그리고 그녀는 기꺼이 그의 모델이 되어 뮤즈로서 역작인 〈제비꽃 장식을 한 베르트 모리조〉를 그리게 된다.

마네는 모리조를 여러 작품에 등장시켰다. 그리고 두 사람의 비밀 연예가 시작되었다. 한때 모리조는 화단의 문제아이며 그가 숨겨둔 아내 수잔 렌호프와 모델 빅토린 뫼랑 등의 일을 알고 있었기에 가까이 다가가기를 주저했다. 그러나 그녀는 마네의 화풍에 마치 마법에 걸린 사람처럼 빠져들었다.

모리조는 비록 마네의 모델이 되었으나 자신의 그림에도 게을리하지 않았다. 그녀의 작품이 살롱 드 파리에 처음 모습을 드러낸 것은 1864년 23세의 나이로, 두 폭의 풍경화를 받아들임과 함께였다. 그녀는 제1회 인상주의 전시회가 열리기 전인 1873년까지 살롱에서 계속해서 정기적으로 관람하여 전반적으로 호평을 받았다.

그리고 에드가 드가의 적극적인 권유와 추천으로 제1회 인상주의 전시회에 홍일점으로 출전할 수 있었다. 이때 마네는 그녀의 출전을 반대했다고 한다. 그녀의 작품이 인상주의 예술가들과 어깨를 나란히 하고 전시되자 비평가들에게 호평을 받았다.

▶ **제비꽃 장식을 한 베르트 모리조_** 1872년 에두아르 마네가 그린 것으로 그녀의 초상 가운데 가장 널리 알려진 작품이다.

마네는 유명해지는 모리조를 놓치고 싶지 않았다. 그는 지극히 이기적인 생각으로 자신의 남동생인 외젠 마네를 소개하여 그와 결혼하도록 종용하였다. 모리조 또한 마네의 종용을 거부하지 않았다. 그렇게 하여 외젠 마네와 결혼한 그녀는 더욱 성숙한 화풍을 나타내기 시작했다.

그녀는 외동딸 줄리가 태어난 1878년에 인상주의 전시회에 출품하지 않았으나 그때를 빼고는 매년 작품을 출품하였다. 모네와 마네와 같은 인상파 화가들과 함께한 모리조의 1874년 전시회에서, 르 피가로의 비평가 알버트 울프(Albert Wolff)는 이렇게 평했다.

"한 명의 여자와 5, 6명의 미치광이로 구성되어 있다. 정신 착란적인 외침 속에서도 여성적인 우아함이 유지된다."

모리조는 가명이나 결혼 이름 대신 완전한 처녀 이름으로 전시하는 것을 택했다. 그녀의 실력과 스타일이 향상되면서 많은 사람이 모리조를 향한 그들의 의견을 재고하기 시작했다.

1880년 전시회에서는 르 피가로 평론가 알버트 울프를 포함하여 많은 리뷰가 그녀를 최고로 평가했다.

에두아르 마네는 자신이 그린 모리조의 그림을 일부 그녀에게 주었다. 그러나 〈제비꽃 장식을 한 베르트 모리조〉의 초상은 다른 사람에게 팔았다. 그렇게 세월이 흘러 마네는 숨을 거두고 모리조는 마네의 유품이자 자신이 애착을 가지던 〈제비꽃 장식을 한 베르트 모리도〉 초상을 수소문하여 고가로 매입하였다. 그녀는 결코 마네를 잊지 않고 있었다.

◀요람_ 1874년 제1회 인상주의 전시회에 유일한 여성화가로 참가하여 〈요람〉을 비롯한 9점의 작품을 선보였다. 그녀가 즐겨 그렸던 주제는 모성과 가족에 관한 것으로 이 작품 역시 요람에서 잠든 아기를 사랑스러운 눈길로 바라보는 어머니의 모습을 묘사하고 있다

◆ 에바 곤살레스

19세기 들어 여성의 인권과 교육을 받을 권리에 대한 의식이 높아지면서 여성 화가들이 본격적으로 등장하기 시작한다. 특히 여성 화가들이 많이 등장하게 된 데에는 튜브물감의 발명 등 과학기술의 발전과 풍경과 정물 등 일상 소재에 대한 높은 관심이 영향을 미쳤다. 옛날에는 화가가 물감 등 재료를 다 만들어 썼는데, 튜브물감이 발명되면서 아마추어 화가가 직업 화가로 전향하는 게 쉬워졌고, 역사나 종교 대신 일상 소재에 관심이 높아지면서 일상을 표현하는데 뛰어난 여성들이 화가로 성공하게 된다.

에바 곤살레스(Eva Gonzalès)는 파리에서 문학가인 에마뉘엘 곤살레스(Emmanuel Gonzalès)의 딸로 태어났다. 그녀는 아버지를 통해 파리의 다양한 문화 엘리트의 회원들을 만났고, 어린 시절부터 당시 예술과 문학을 둘러싼 새로운 사상에 눈을 떴다. 그림에 조예와 관심이 많은 그녀는 16세인 1865년, 초상화가 찰스 샤플랭(Charles Chaplin)에게 그림 그리는 전문적인 훈련을 받고 미술 수업을 시작했다. 찰스 샤플랭은 에바뿐만 아니라 미국의 인상주의 어머니라고 불리는 메리 카사트(Mary Cassatt)에게도 그림을 가르쳤다.

에바는 1869년 2월 마네를 만난다. 그리고 그의 공식적인 제자로 그림을 배우기 시작했다. 그녀가 마네의 제자가 되었다는 사실에 살롱은 그녀의 그림에 대해 좋지 않은 평이 형성되었다. 스승인 마네가 그동안 문제 작품으로 살롱전에 끼친 사건은 쉽게 지워지지 않았기 때문이다.

마네는 그런 분위기에서 자신의 작품에 대해 공개적으로 토론하는 것을 주저했으나 에바의 존재에 대한 마네의 마음은 변함없었다. 그는 1870년 3월 에바의 초상화를 완성하여 그해 살롱에 전시하였다. 에바 역시 자신의 그림을 그려 살롱전에 출품했다.

▲베르트 모리조의 자화상.　　　　　　　　　▲에바 곤살레스의 자화상.

　마네는 에바의 초상화에서 그녀가 이젤에서 그림을 그리는 모습을 묘사하고 있지만, 그녀의 뻣뻣한 자세와 비싼 드레스는 화실의 여인과는 거리가 멀었다. 그녀의 이런 묘사는 일부 비평가에게 그녀를 단순히 젊고 장식적인 모델로 인식하게 했다. 그러나 그녀는 인상주의 아버지로 일컬어지는 마네의 유일한 정식 제자였고 인상주의 화가들과도 친하게 지냈다.

　에바가 마네의 화실에서 그림을 배울 때 베르트 모리조와 조우하였다. 두 여류화가는 공통된 예술을 추구하였지만, 마네를 향한 마음은 달랐다. 실제 모리조는 마네를 연인으로 사랑했다. 비록 마네가 기혼남이었지만 사랑을 향한 마음에는 그것이 문제되지 않았다. 그렇기에 그녀는 에바를 향해 묘한 질투와 경쟁심을 느끼고 있었다. 하지만 에바는 마네를 사랑했지만 제자로서 존경의 마음이었다. 그녀는 아티스트이자 마네의 판화 작가인 헨리 게라르(Henri Guerard)를 사랑하고 있었다.

▲잠에서 깨어남_ 이 작품은 에바 곤살레스의 화풍이 잘 드러나는, 아침잠에서 깨어나는 모습을 묘사한 그림이다. 간밤에 어떤 꿈을 꾸었는지 그녀의 눈은 아직 꿈속을 그리는 모습이다. 브레멘 미술관 소장

1871년 에바는 1860년대의 중립적인 색 구성과 정확한 윤곽을 유지하면서, 파스텔을 부드러운 톤으로 작업할 수 있는 밝은 팔레트를 만들어 나갔다. 마네의 제자임에도 그녀의 작품은 그녀의 기질과 완벽하게 일치하는 방향으로 의미와 진보를 담아내기 시작했다.

어느 순간 그녀의 작품은 살롱 평론가들에 의해 그녀가 예술에 접근한 내재된 직관력뿐만 아니라 그녀의 그림 솜씨로 축하를 받았다. 그리고 그녀의 작품 대부분은 그녀의 '페미닌적 기법'과 '유혹적인 조화'에 대한 논의로 살롱 리뷰를 통해 특징지어졌다.

그러나 그녀의 대형 그림인 〈이탈리안 극장의 특석〉은 살롱 배심원단이 '마스쿨린(maskulin, 남성 같은) 활력'을 나타내는 특징이 있어 그녀의 그림의 진위에 대한 의문과 함께 거절하게 되었다.

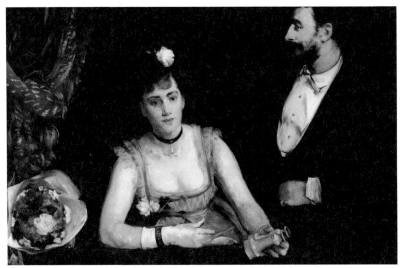

▲**이탈리안 극장의 특석**_ 이 작품은 마네의 영향력이 존재한다는 사실은 분명하지만, 그럼에도 작품 속 다양한 세부 묘사에서 에바 곤살레스의 독립성과 원숙함을 엿볼 수 있다. 오르세 미술관 소장.

그런데도 그녀의 작품은 여러 비평가로부터 긍정적으로 검토되었다. 에밀 졸라는 살롱에서 성공적으로 보여준 작품을 칭찬했다.

에두아르 마네처럼 에바도 파리에서 열리는 인상주의 전시회에 단 한 번도 출품한 적이 없으나 화풍 때문에 그룹의 일원으로 꼽힌다.

1872년까지 그녀는 마네의 강한 영향을 받았으나 후에 자신만의, 더 개인적인 스타일을 개발했다.

1879년, 3년간의 약혼 후, 그녀는 마네의 판화 작가인 헨리 게라르와 결혼했다. 이 부부는 마네의 사망 소식을 접하기 직전인 1883년 4월, 아들을 낳았다.

1883년 그녀는 스승 마네가 죽은 지 5일 후인 34세의 나이로 출산 중 사망하였고, 이 때문에 그녀의 아들은 그녀의 모델이 되었던 누이 잔느가 양육하였다가 후에 그녀는 게라르의 아내가 되었다.

## ◆ 마네의 마지막 뮤즈 메리 로랑

마네는 그의 마지막 뮤즈가 되는 메리 로랑(Mery Laurent)의 초상화를 7번이나 그렸고, 그의 마지막 대작인 〈폴리베르제르 바〉 그림 속에도 그녀를 등장시켰다. 마네가 파리 교외 시골에서 지낼 때 신선한 딸기와 자두를 따서 그녀에게 보내며 사랑을 표현하였다.

"당신의 의사가 신선한 과일을 못 먹게 하다니 그는 당나귀이다."

마네가 메리 로랑을 만나게 되었을 때는 그가 1876년의 살롱전에서도 낙선하여 실의에 빠져 있던 때였다. 그는 생페트르스부르에 있는 화실에 낙선된 작품을 전시해 놓기는 했지만, 방문객의 반응은 여전히 냉담했다. 그러던 중 화실을 방문한 한 여인이 마네에게 큰 감동을 안겨 주었고, 그는 그동안 받았던 수모와 비난을 이겨낼 수 있는 마음의 위안을 그녀에게서 받을 수 있었다. 그 여인이 바로 메리 로랑이었다. 당시 메리 로랑은 〈빨래하는 여인〉 앞에서 "정말 멋진 그림이에요!"라고 탄성을 질렀다. 이를 계기로 마네와 메리 로랑의 인연이 시작되었다.

메리 로랑의 원래 이름은 안느 로즈 쉬잔 루비오(Anne Rose Suzanne Louviot)로 프랑스 낭시에서 태어났다. 그녀는 캉로베르 원수(Maréchal Canrobert) 집에서 일하는 시골 출신의 세탁부 마리 로즈 루비오(Marie Rose Louviot)와 누구인지 모르는 아버지 사이에서 태어난 사생아였다.

그녀의 나이 열네 살에 가난에 찌든 어머니는 예쁘장한 그녀를 월 500프랑을 받기로 하고 캉로베르에게 팔았다. 캉로베르는 그녀를 취했고 이어 법의 징벌을 피하려고 곧 어머니가 될 것이라는 핑계로 그는 서둘러 그녀의 결혼을 주선한다. 이렇게 그녀는 열다섯의 나이에 로랑 부인이 된다. 하지만 그녀의 밀월 기간은 오래가지 못하였다.

▲마네가 배우 잔을 모델로 〈봄〉을 나타낸 그림이다.　　▲마네가 메리 로랑을 모델로 〈가을〉을 나타낸 그림이다.

　　결혼 후 일곱 달이 지나자 그녀의 남편이 파산하게 된 것이다. 그 결과 그녀는 그에게 재산 분할 판결을 즉시 요구할 수 있게 된다. 판결을 얻자마자 결혼을 파기하고 식료품 가게와 그 도시를 뒤로하고 열여섯의 나이에 그녀는 파리로 가게 된다.

　　그녀는 파리에서 자기가 기숙하던 '예술 고아원' 원장 '마리 로랑(Marie Laurent)'의 이름을 따서 '메리 로랑'이 된다. 그녀는 원장에게 교육을 받고 연극 배우로 데뷔하며 여러 역할을 연기하였다. 특히 비너스의 탄생에서 물에서 태어나는 비너스 역을 맡아 인기 절정에 이른다.

　　메리 로랑의 명성이 절정기에 오를 무렵 당시 나폴레옹 3세의 주치의이자 치과의사인 토머스 에번스(Thomas Evans)를 만난다. 그와의 만남으로 그녀는 파리의 고급 주택가에 화려한 주택을 받으며 배우의 직업을 포기하고 살롱의 유한마담 역할을 하게 된다.

그녀는 자신의 살롱에서 많은 예술가와 교제하며 그들에게 영감을 주는 존재가 된다. 그녀는 부자들의 보호 아래 지식인과 예술가들의 뮤즈가 되었으며, 많은 예술가, 화가, 의사, 음악가 등 당시 저명한 인사들의 유희 대상이 된다. 마네와 시인들의 뮤즈였던 그녀는 에밀 졸라의 소설《나나》에 주인공 나나의 모델로 영감을 준다. 그리고 1876년 마네의 화실에서 마네와 메리 로랑은 처음 만난다.

메리 로랑과의 만남은 마네에게 또 다른 활력소가 되었다. 이미 병으로 지친 마네로서는 로랑의 활기와 품위, 건강미를 발견해내는 것 자체가 큰 기쁨이었다. 로랑 또한 마네를 좋아했고 그의 예술적 재능과 기질을 인정하고 지켜봐주었는데, 이것이 마네에게는 큰 힘이 되었다. 따라서 메리 로랑은 마네가 즐겨 그렸던 여인 초상화 모델 중에서 가장 애정을 가지고 그렸던 여인이었다.

마네는 평소 자신이 파리의 여인 네 명을 선정하여 사계절의 여인으로 묘사하고자 하였다. 그는 〈봄〉은 젊은 배우 잔(Jeanne)을 모델로 그렸기에 메리 로랑을 모델로 하여 〈가을〉을 그려나갔다. 이 작품에서 마네는 꽃이 있는 푸른색 벽지를 배경으로 우뚝 서 있는 메리 로랑을 묘사했는데, 이는 그에게 행복과 풍요의 상징이 되었다.

◀**마네의 〈나나〉**_ 이 작품은 메리 로랑에게 영감을 받아 마네가 그린 에밀 졸라의 《나나》를 묘사하였다. 부르주아 생활의 이면을 보여주는 장면으로 속옷 차림의 여인이 거울 앞에서 루주를 바르고 있다. 야회복을 차려입은 신사는 여인의 화장이 끝나기만 기다리며 앉아 있다. 신사의 기다림에 위축된 여인의 모습과 허황된 신사의 모습이 대조되고 있다. 모델 앙리에트 오제는 당시 오렌지 공의 애인이었으며, 그녀는 '시드론(레몬)'으로 불렸다.
〈나나〉는 에밀 졸라의 소설 속 주인공으로 소설이 출간되기 전에 에밀 졸라의 부탁으로 그려지게 된다. 이 그림은 1877년 국전에 낙선했는데 무도회에서 볼 수 있는 여인의 전신상이 진부한 작품으로 보였고, 그림의 모델이 화류계에서 익히 알려진 배우 앙리에트 오제였으므로 살롱 심사위원들은 받아들이기 힘들었다. 하지만 소설 《나나》는 출간 하루 만에 5만 5천 부가 팔리는 최고의 베스트셀러가 되었다. 함부르크 쿤스트할레 미술관 소장.

프랑스로 유학을 온 아일랜드 소설가 조지 무어는 마네와 메리 로랑에 대해 매우 잘 알고 있었다. 그는 메리 로랑과 대화를 나눈 이야기를 다음과 같이 기록하고 있다.

"내가 그녀를 마지막으로 봤을 때 우리는 마네를 얘기했다. 그녀는 매년 마네의 무덤을 장식하기 위해 첫 번째 라일락을 가져갔다. 그녀에 대해 그토록 기억할 수 있었던 것은 그녀 삶의 즐거움, 모든 쾌락을 얻고자 하는 욕망, 그리고 인생의 매 순간을 즐기고자 하는 욕망에 대한 의식이었다.

나폴레옹 3세의 주치의이자 치과의사인 에반스는 그녀에게 1년에 2천 달러를 들여 고급 주택가의 집을 장만해 주었다. 그녀는 어느 날 밤 자신의 집에서 파티를 열었다. 파티가 한창일 때 그녀는 길 건너에 있는 마네를 보았다. 그녀는 손님들에게 머리가 아프다는 핑계로 파티를 끝내고 손님들을 집에서 내보냈다. 손님들이 사라지자 길모퉁이에서 기다리고 있던 마네에게 손수건으로 사인을 했다. 그렇게 그녀의 침실에 들어온 마네와 로랑은 사랑을 나누었다. 메리 로랑은 아름다웠고 재치가 넘쳤다. 그녀가 마네를 사랑하면서도 치과의사인 에반스를 떠나지 않느냐는 물음에 그녀는 "그건 기본이 되는 거예요. 나는 그를 속여서 만족하지요."

<div align="right">-조지 무어, 1915년 하인만, 런던.</div>

말년의 마네는 병이 심해지고 거동이 불편해지자 실내에서 앉아서 정물화를 그리며 시간을 보냈다. 그런 그를 위해 메리 로랑은 다양한 꽃을 가지고 수시로 마네의 화실을 찾았다. 마네는 리라, 장미, 카네이션 등을 특히 좋아했다. 마네의 친구는 그의 정물화에 관해 말했다.

▲**마네의 정물화**_ 마네는 말년에 거동이 힘들어지자 메리 로랑이 가져오는 꽃을 주로 그렸다.

"한 번 그리면 그의 장미나 리라 꽃은 불멸의 작품이 되었다. 삽시간에 그린 것이 영원한 것으로 변했다. 이 꽃들의 선선함을 보라. 너무도 완벽하고 탐스러워 그림이 아직도 젖어 있는 듯하다."

마네는 이 화병에 꽂힌 꽃들을 여러 점 그렸는데, 이것이 맨 처음 그린 것으로 알려졌다.

마네는 눈을 감기 4년 전 그의 마지막 역작이자 대작이라 할 수 있는 〈폴리 베르제르 바〉 작품을 그리기 시작했다. 그는 자기 병이 극도로 나빠지자 마지막이 될지도 모를 살롱전에 출품할 이 그림에 정성을 쏟았다. 그리고 그는 지난날의 마네가 아니랄까 봐 이 작품 역시 프랑스 화단에 커다란 반향을 일으켰다.

▲마네의 〈폴리베르제르 바〉_ 이 작품은 여인을 정면에서 보고 그렸으니 거울에 비친 여인의 뒷모습은 보이지 않아야 한다. 그런데 이 그림에는 거울 우측에 여인의 뒷모습이 있다. 현실에서는 있을 수 없는 말도 안 되는 장면이다. 병마에 시달려 쇠약해진 상태에서 벌어진 실수일까? 그렇지 않다. 마네는 두 개의 시점을 하나의 그림 안에 넣었다. 전경을 그린 시점과 배경을 그린 시점 등 시점이 두 개이다. 전경은 전면에서 배경은 좌측으로 약 45도 이동한 시점에서 그렸다. '폴리베르제르 바' 이전에 모든 회화는 단 하나의 시점만을 적용했다. 그 시점은 보통 그림의 정중앙이었다. 이것은 너무도 당연해 아무도 의심치 않는 것이었다. 하지만 마네는 이 고정관념을 파괴한다. 한 장의 그림에 단일시점이 아닌 복수시점을 적용할 수 있다는 사실을 보여준다.

이 그림은 마네가 살던 당대 파리의 삶을 기념비적으로 그렸다는 의의를 지닌다. 그는 여기에 모든 기교와 폭넓은 주제 그리고 마지막 열정을 불어넣었다. 그림 속 모자를 쓴 남자는 앙리 뒤프레이고. 거울에 반사된 테이블에는 마네의 친구들이 앉아 있다. 그림 왼쪽 끝에 모자를 쓴 남자는 화가 가스통 라투셰이고 그 옆에 흰옷을 입은 여인 메리 로랑과 잔 드마르시의 모습도 보인다.

이 그림이 1882년 살롱에 소개되었을 때 사람들은 어리둥절할 수밖에 없었는데 도저히 인식될 수 없는 세계가 실재처럼 나타났기 때문이다. 마네의 인생에 대한 직접적인 관찰과 기념비적 해석은 관람자들에게 신선한 충격을 주었다.

## 별이 빛나는 **프랑스 아를의 정취**

    남프랑스 아를(Arles)은 빈센트 반 고흐(Vincent van Gogh)가 사랑했던 마을이다. 그는 이곳에서 200여 점이 넘는 작품을 남겼는데 〈해바라기〉 등 주옥같은 명작이 그려졌다. 아를을 여행한다면 그것은 고흐가 있기 때문이다. 현지 안내서는 그의 자취를 따라 노란 동선을 마련해주고 있다. 그가 걸었을 론강(Rhône R)의 강변, 해 질 녘의 카페 거리 등을 걸어서 호젓하게 둘러볼 수 있다.

    고흐의 호흡이 닿았던 장소들은 거의 그의 캔버스에 그려져 있다. 고흐가 머물던 병원인 에스파스 반 고흐(Espace Van Gogh)는 문화센터로 변모하였다. 그러나 고흐의 흔적을 찾아오는 예술의 순례자를 위해 고흐가 묘사한 그림과 같게 꾸며져 발길을 가볍게 한다. 당시 이곳은 고흐가 귀를 치료하기 위해서 입원했고 20대의 인턴 의사였던 펠릭스 레이(Felix Rey)의 도움을 받아서 머물렀다. 구석 한편에 세워진 반 고흐의 동상을 만날 수 있는데, 남프랑스에서의 아를을 대표하는 해바라기와 열정적으로 작품 활동을 하느라 야윈 그의 모습을 만날 수 있다.

▶**에스파스 반 고흐의 고흐 동상_** 해바라기를 들고 있는 고흐를 묘사하고 있는데, 매우 야윈 모습의 조각상이다.

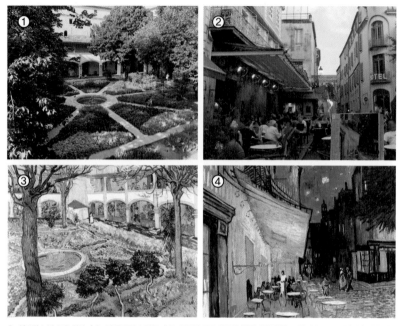

❶_ 에스파스 반 고흐 전경. / ❷_ 카페 테라스 전경. / ❸_ 고흐의 귀를 치료한 〈아를 시립병원〉 그림. / ❹_ 고흐의 〈밤의 카페 테라스〉 그림.

〈밤의 카페 테라스〉의 배경이 된 카페는 아를에 대한 추억과 휴식이 서려 있다. 카페 반 고흐라는 이름으로, 노란색으로 치장된 채 여전히 성업 중이다. 〈밤의 카페 테라스〉는 고흐가 아를에서 200여 점의 작품을 남겼는데, 그중 가장 유명한 작품이다. 아를에 오는 이들이라면 이곳을 꼭 떠올리며 방문한다. 고흐가 이 작품을 그릴 때 캔버스를 세우는 이젤을 아예 땅에 박고 그림을 그렸다고 한다.

이 작품에 나오는 카페의 이름은 '테라스(Terrasse)'였으나 그림이 유명해지면서 많은 사람이 찾아오기에 '카페 반 고흐'로 이름이 바뀌었다. 고흐의 그림처럼 장면을 보고 싶다면 입구 간판이 위치한 곳에서 보는 것이 적절하다.

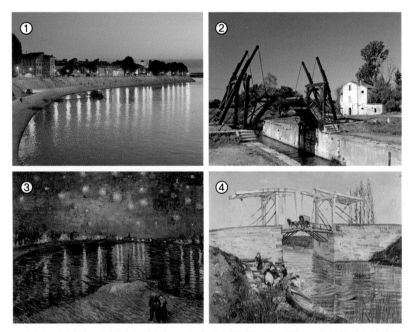

❶_ 론강의 저녁 전경. / ❷_ 론강의 개폐교 전경. / ❸_ 고흐의 〈아를의 별이 빛나는 밤〉 그림. / ❹_ 고흐의 〈아를의 다리와 빨래하는 여인들〉 그림.

　카페와 술집이 술렁이는 골목을 벗어나면 론강으로 연결된다. 프랑스를 대표하는 3개의 강 중 하나인 론강은 고흐가 〈아를의 별이 빛나는 밤〉을 그려낸 낭만적인 공간이다. 아를은 당일치기로 여행할 수 있는 도시이지만, 하룻밤 머물다 가기를 추천한다. 왜냐하면, 고흐의 흔적이 남은 론강의 밤 배경을 만끽할 수 있기 때문이다.

　또한 론강에는 고흐가 그렸던 〈아를의 다리와 빨래하는 여인들〉에 나왔던 고흐의 개폐교를 만날 수 있다. 어둠이 깔리기 전 푸른 강변과 주황색 지붕의 낮은 건물들이 이뤄내는 프로방스 마을의 단상은 소담스럽다. 강둑에 몸과 어깨를 기댄 연인들의 모습이 매혹적인 그림이 시선을 사로잡는다.

❶_ 아를의 노란집 전경. / ❷_ 알라스캄프 묘지 입구 전경. / ❸_ 고흐의 〈아를의 노란 집〉 그림. / ❹_ 고흐의 〈알라스캄프 묘지의 가로수〉 그림.

고흐의 노란집(Yellow House)은 고흐가 고갱과 함께 지내기 위해 기존에 혼자 살던 작은집에서 조금 더 큰 하숙집으로 이사한 곳이다. 기존에 원래 있던 집은 제2차 세계대전의 폭격으로 온전히 무너졌고, 고흐가 그렸던 노란 집 간판만이 그 흔적을 느낄 수 있다.

아를은 역사적인 유적 도시이기도 하다. 고흐와 고갱이 만나서 함께 그림을 그렸다는 알라스캄프(Les Alyscamps)는 아를 시내를 벗어나야 하는 곳으로 이 지역의 첫 번째 주인인 로마 사람들의 무덤이다. 유네스코 문화유산에 등재된 장소로 고흐의 흔적을 찾는 이들이나 혹은 로마인들의 독특한 무덤의 문화를 경험하고자 하는 이들은 방문할 만한 가치가 있는 곳이다.

❶_ 알라스캄프 묘지의 유적 전경. / ❷_ 아를의 원형 경기장 외곽 전경. / ❸_ 고흐의 〈알라스캄프 묘지〉 그림. / ❹_ 고흐의 〈아를의 원형 경기장〉 그림.

　전통적으로 로마인들은 사람들이 사는 도시 경계 내에 매장하는 것을 금지했기 때문에 외각에 무덤이 차례로 늘어서는 것이 일반적이었다. 4세기 이후에 기독교가 공인된 이후 로마 사람들이 떠난 후에도 주변 사람들은 이곳에 묻히는 것을 선호할 정도로 유명한 곳이었다. 이후에 약 1,500여 년 동안 무덤으로 이용되었다.

　프랑스에서 고대 로마의 유적을 체험한다는 것이 매우 이색적이다. 아를역에서 마을 방향으로 가다 보면 눈에 들어오는 유적이 아를의 원형 경기장(Arles Amphitheatre)이다. 로마의 콜로세움에서 영향을 받은 건물로 높이 21미터, 길이 136미터에 25,000명을 수용할 수 있는 거대한 규모다.

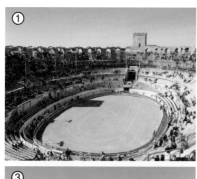

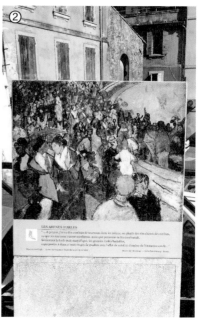

❶_ 원형 경기장 내부 전경. / ❷_ 원형 경기장 입구 고흐의 그림. / ❸_ 원형 경기장 외부 전경.

　　영화 〈글레디에이터〉의 검투사들이 이곳에서 서로 겨누어 승자가 로마의 콜로세움에 원정했을 거라 유추해보지만, 로마인들의 시기가 끝나고 6세기 말이 경기장 안에 사람들이 들어와서 거주하는 공간으로 변하게 되면서 많이 훼손되었다. 이후 국가사업으로 이곳이 19세기 유적지로 지정되면서, 집을 철거하고 현재 원형 경기장으로 복원되었다.  그리고 투우 경기를 하는 곳으로 활용했는데, 부활절을 맞이해 4월, 축제 시즌인 7월, 그리고 9월에 수많은 사람이 와서 구경하는 지역을 대표하는 축제이다. 남프랑스의 투우 경기는 스페인과 다르게 소를 죽이는 경기가 아닌 소의 머리에 리본을 묶는 형태로 이루어진다. 이곳에도 원형 경기장 입구에 고흐의 그림 간판이 세워져 있다.

❶_ 리퍼블리크 광장 전경. / ❷_ 시청사 내의 〈아를의 비너스상〉. / ❸_ 생 트로페 성당 전경.

　아를의 중심지인 리퍼블리크 광장(Place de la République) 또한 빼놓을 수 없는 곳으로 주요 이벤트가 열리는 곳이다. 토요일에 방문하면 종종 결혼으로 모여 있는 인파를 만날 수 있는데, 아를의 시청사와 로마네스크식 전형적인 팀파늄의 형태를 가진 생 트로페(Saint Tropez) 성당이 있다. 성당으로 들어가는 입구에는 최후의 심판의 그리스도가 조각되어 있다. 광장 중앙에는 오벨리스크가 보이는데, 유네스코 문화유산으로 지정되었다. 4세기경 콘스탄티누스 황제(Constantinus I)의 명령으로 세워진 오벨리스크는 두 동강 나는 등 수난을 겪다가 루이 14세에 의해 현재의 자리에 배치되었다. 광장에서 시청사로 들어갈 수 있는데, 루브르에 있는 〈아를의 비너스상〉 복제품을 볼 수 있다.

# 빈센트 반 고흐와
# 폴 고갱

빈센트 반 고흐(Vincent van Gogh)는 네덜란드 화가로 일반적으로 서양 미술사상 가장 위대한 화가 중 한 사람으로 여겨진다. 그의 작품 전부(900여 점의 그림들과 1,100여 점의 습작들)를 정신질환을 앓고 자살을 감행하기 전인 단지 10년 동안에 모두 만들어냈다.

그러나 그의 인생은 어린 시절부터 그림에 입문하기까지 계속된 고통의 시간이었다. 목사인 아버지와의 갈등, 구필 화랑의 점원으로 일하며 손님들과 그림에 대한 관점 차이로 언쟁을 자주 벌였고, 유일한 직장이었던 그곳에서 쫓겨나기도 했다.

또한 그는 과격한 성격으로 자신에 대한 어떠한 비판도 받아들이지 않았고 작은 충고에도 심각한 상처를 입곤 했다. 그런 성격으로 그에게 그림을 지도하던 그림 선생과도 절교하게 되었다. 그는 크리스틴이라는 매춘부 출신의 여자와 동거하며 지냈는데 고흐의 가족과 동생 테오(Theodor van Gogh)는 그녀와 헤어지기를 강요하였다.

그는 그녀와 헤어지는 것이 괴로웠지만 그림에 전념하기 위해 그녀와 어린 아이를 저버렸다. 유일하게 자신의 편이었던 동생 테오만이 형을 이해하였고 동생의 후원으로 그림을 계속 그릴 수 있었다.

▲**아를의 고흐 침실**_ 고흐의 노란 집에 있는 방으로 고흐는 고갱이 온다는 소식에 정성스럽게 꾸몄다.

테오의 도움으로 아를에 정착한 고흐는 고달픈 인생에서 모처럼의 휴식 같은 나날을 보내게 되었다. 고흐는 자신의 노란 집에서 또 다른 생각을 계획하였다. 그것은 노란 집에서 여러 화가가 함께 생활하는 공동체를 만드는 거였다.

고흐는 동생 테오에게 편지를 보내 자신의 구상을 밝혔다.

"화가들이 협동해 자신들의 그림을 조합에 넘겨주고 조합은 회원 화가들의 생활을 보장해 계속 그림을 그릴 수 있게 한다면 얼마나 좋겠니?"

고흐가 자신의 이런 구상을 테오에게 밝힌 데에는 또 다른 이유도 있었다. 그는 혼자 살기엔 너무 예민하고 정신이 불안정했다. 그는 미친 듯이 그림을 그렸고, 그림을 그릴 때는 먹지도 마시지도 않을 만큼 그림에만 매달렸다. 하지만 고흐가 아를로 와주기를 바랐던 화가들은 없었다. 그들은 자기만의 세계에서 그림을 그려 파는 데에만 고심했을 뿐이다. 그런데 유일하게 고흐의 뜻에 따라 나타난 화가가 있었으니 그는 폴 고갱(Paul Gauguin)이었다.

▲폴 고갱의 자화상.

▲카미유 피사로 자화상.

고갱은 문명에 때가 타지 않은 원시적 건강미와 강렬한 색채를 구가하는 화풍으로 20세기 회화가 출현하는 데 근원적인 역할을 했다. 고갱은 바다를 동경하여 선원이 되기도 하였으며 상선을 타고 라틴아메리카와 북극 등 지구촌 여러 곳을 여행하였다. 1873년 덴마크 여성인 메테 소피 가트(Mette-Sophie Gad)와 결혼하면서 경제적으로도 윤택해졌고 5명의 아이가 생겼다. 이 무렵부터 회화에 흥미를 느끼기 시작하여 미술품 수집뿐만 아니라 조금씩 직접 그림을 그리기도 하였다. 그는 증권거래소에서 일하면서 카미유 피사로(Camille Pissarro)를 사귀게 되었고 인상파전에 출품하여 기량을 쌓아나갔다.

1882년 프랑스 주식시장이 붕괴(崩壞)되자 수많은 실업자가 발생하였다. 그는 전업 화가가 되기 위해 직장을 그만두었다. 그는 주식거래인 시절에 자신의 재능을 발견하였고 그러한 재능으로 화가로서 성공하는 것도 그리 어렵지 않을 것이라 자신하였다.

▲테오도르(테오) 반 고흐의 초상.　　　　　▲빈센트 반 고흐의 자화상.

　　그러나 화가로 살아가면서 생활이 어려워지게 되었고 아내와 사이가 나빠졌으며 한때는 처가가 있는 덴마크의 코펜하겐에 갔으나 그곳에서 작품 발표도 실패로 돌아가자 처자를 남겨두고 단 한 명의 어린아이를 데리고 파리에 나타났다. 그는 파리의 생활도 궁핍하여 포스터를 붙이는 노동도 했다.

　　문명의 거짓을 좋아하지 않던 고갱은 1887년 봄에 남미로 건너가고, 다시 마르티니크섬으로 가지만 향수병 탓으로 고뇌하다 귀국한다. 짧은 여행이었지만, 이때 제작된 작품은 원시주의적 미술로 파리에서 주목을 받게 되었다.

　　파리로 돌아온 고갱은 늘 빚에 시달려야 했다. 고갱이 아를에 오게 된 것은 고흐의 동생 테오 때문이다. 고갱의 형편을 알았는지 알 수 없으나 고흐는 당시 고갱의 자연미가 넘치는 그림을 알고 있었다. 고흐는 고갱의 그림을 테오에게 추천했고 테오도 고갱의 작품을 알아보고는 꽤 많은 돈을 지급하여 그의 그림을 사들였다. 이렇게 하여 고갱은 오랜 부채를 갚을 수 있었다.

▲고흐의 〈해바라기〉.　　　　　　　▲고갱의 〈알라스캄프 묘지〉.

　　테오는 자신의 형의 불안한 정신세계를 알고 있었다. 그렇기에 누군가가 같이 가서 함께해 주길 원했다.

　　마침내 고갱은 남프랑스 아를에 있는 고흐의 노란 집으로 이사했다. 고갱이 고흐를 만났을 때 고흐는 해바라기 그림에 열중할 때였다. 고갱은 고흐의 그림에 놀라움을 느꼈다. 비록 두 사람은 무명의 화가였으나 진정한 예술을 추구하려는 자세가 보였다. 고흐는 고갱을 대단한 화가라고 생각해 자신의 모든 것을 보여주고 싶어 하는 학생처럼 행동했다. 두 사람은 수많은 주제를 연구했으며 서로의 작품을 비교하고 토론하였다.

　　하지만 고흐는 신중한 성격에 합리주의자였던 고갱과 비교할 때마다 참을 수 없었으며 고갱은 낭만주의자였던 고흐를 혐오하였다. 고흐는 우연을 기대하며 색을 칠한다면 고갱은 무질서한 작업보다는 원시적인 것을 더 좋아하는 방식이었기 때문이다.

▲고흐의 의자.

▲고갱의 의자.

또한 두 사람의 사이가 삐걱대기 시작한 건 고흐의 고갱에 대한 집착과 고갱의 자유의사가 부딪히면서 시작되었다. 우선 고흐가 생각하는 창작촌 운영 방식이 문제였다. 고갱은 처자식마저 등지고 그림을 추구하였기에 팔기 위한 그림을 제작했던 현실주의자였다. 그러나 고흐는 자신이 세운 운영원칙을 고수하였던 원칙주의자였다.

고흐와 고갱의 다른 성격을 보여주고 있는 작품이 두 사람이 같은 주제를 놓고 그린 〈고흐의 의자〉와 〈고갱의 의자〉가 그것을 말해준다. 같은 대상을 소재로 표현한 작품임에도 고갱의 의자는 고흐의 그것보다 당당하고 화려하다.

먼저 고흐가 자신의 의자를 그린 작품인 〈고흐의 의자〉를 보면 의자 위에 파이프와 담배쌈지가 놓여 있는 소박한 의자다. 빈 의자는 사람들의 무관심에 대한 두려운 그의 내면을 나타내고 있는데 이 작품에서 빈 의자가 상징하고 있는 것은 고갱이 떠난 후 그가 느꼈던 외로움과 절망을 암시하고 있다.

고갱에 대한 고흐의 생각이 드러나고 있는 작품이 〈고갱의 의자〉이다. 고갱의 의자는 고흐의 의자보다 좀 더 세련되고 팔걸이도 있다. 의자 위에는 촛불과 책이 놓여 있는데 고갱의 열정과 지식을 나타낸다. 고흐의 의자와 반대로 빨강과 녹색을 사용하고 있는데 밤의 카페와 잃어버린 희망을 상징한다.

고흐는 인물화를 그리고 싶었다. 인물화를 그리기 위해서는 모델이 필요했으나, 까다로운 고흐의 성격을 참아줄 모델을 찾기가 쉽지 않았다. 이와 달리 언변이 뛰어나고 남성적인 매력이 넘쳤던 고갱은 많은 여성에게 인기가 있었고, 여성들은 고갱을 위해서는 기꺼이 모델이 되어주곤 했다.

고흐가 자주 찾았던 카페 드라가르(Café de la Gare)의 주인, 마리 지누(Marie Ginoux)는 뭇 남성들의 눈길을 끄는 매력적인 여인이었다. 그녀는 고흐가 머무는 노란 집의 주인이기도 했다. 고흐는 지누 부인을 오랫동안 그리고 싶어 했지만 좀처럼 그녀에게 접근하지 못하고 있었다.

이렇듯 고흐가 몇 달 동안이나 그저 바라만 보고 있던 마리 지누를 고갱은 단 며칠 만에 노란 집으로 데려왔다. 고갱과 함께하기 위해 정성 들여 노란 집을 꾸민 고흐였지만, 고갱이 이렇게나 빨리 아를의 아름다운 여인, 그것도 항상 동경하던 마리 지누를 모델로 데려올 줄은 미처 몰랐다.

지누 부인은 오직 고갱을 위해 자세를 취했지만, 고갱 옆에 앉은 고흐가 자신을 그리는 것까지 적극적으로 막지는 않았다. 고갱은 한 시간도 채 되지 않는 시간 동안 간단한 스케치를 끝냈다.

반면 고흐는 고갱에 대한 질투와 지누 부인에 대한 동경으로 뒤섞인 감정을 끌어안은 채, 엄청난 집중력을 발휘해 현장에서 유화를 완성해냈다. 고갱의 뜻하지 않은 도움을 통해, 고흐는 그토록 그리고 싶어 했던 '아를 여인의 아름다움'을 포착해낸 것이다.

▲고흐의 〈지누 부인의 초상〉.　　　　　　　▲고갱의 〈아를의 밤의 카페〉.

　고흐가 그린 〈지누 부인의 초상〉은 그가 즐겨 쓴 노란색이 전체 바탕을 지배한다. 밝은 노란색 때문에 다른 그림보다 전체적으로 밝고 따뜻하다. 초록색 테이블에 놓인 주황색 표지의 책과 군청색의 아를 지방 전통 민속 옷을 입은 지누 부인의 대비되는 색채가 시선을 집중시킨다.

　여기서 주목할 부분은 그림 속 지누 부인이다. 고흐는 평소 자신에게 친절하게 대했던 여주인을 모델로 그리면서 기왕이면 여주인을 교양 있는 여인의 모습으로 그리고 싶었다. 그래서 테이블 위에 애초에 없던 책을 일부러 놓고 그렸다. 단순한 소재에 불과하지만, 테이블에 놓인 오브제가 책이냐 우산이냐에 따라 이 그림이 지닌 분위기는 사뭇 다르다.

　고갱이 지누 부인을 묘사한 〈아를의 밤의 카페〉는 제목처럼 밤의 카페 풍경을 배경으로 화면을 가장 크게 차지하게 지누 부인을 그렸다. 고흐가 그린 지누 부인과 비교하면 동일 인물을 그린 것인지 의구심이 들 정도로 다르다.

▲고흐의 〈조셉 룰랭의 초상〉. ▲고흐의 〈밀레에의 초상〉.

고갱은 지누 부인을 화면의 핵심으로 그렸지만, 개인 초상화가 아닌 카페의 전체적인 분위기를 담는 화면구성에 집중했다. 고갱의 그림에서 가장 눈에 띄는 점은 지누 부인의 모습과 분위기이다. 테이블에 놓인 물건부터 고흐의 그림과 다르다. 고흐가 책을 그린 것과 달리 고갱은 값싼 술병(압생트)과 술잔을 그렸다. 오브제와 배경의 구성에 따라 고흐의 그림은 장소가 불분명하지만, 고갱은 장소구별이 가능하다. 고흐가 지적인 이미지로 그녀를 나타냈다면 고갱은 술집의 뚜쟁이로 전락시킨 것이다.

고흐에게 카페는 특별한 장소였다. 평소 가장 가까운 지인인 우체부 조셉 룰랭(Joseph Roulin)과 군인 밀리에(Milliet) 등이 즐겨 찾는 곳이었다. 또한, 고흐는 룰랭을 '착하고 현명하며 감정이 풍부한 친구'라고 생각했다. 실제 룰랭 가족 전부를 그림으로 그릴만큼 가깝게 지내며 룰랭을 신뢰했다. 그러나 고갱은 달랐다. 고갱에게 카페는 그저 볼일 없는 사람들이 모여 밤을 즐기는 정도였고, 그곳에 오는 고흐와 가까운 사람들도 좋은 이미지로 보지 않았다.

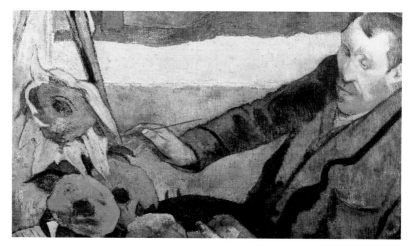

▲고갱이 그린 〈해바라기를 그리는 반 고흐〉.

　고갱은 술집 주인을 고흐처럼 교양 있는 여인으로 그리지 않았고, 조셉 룰랭은 매춘부들과 어울리는 호색한으로 표현했다. 고흐는 자신이 좋아하는 사람들을 비판적으로 그린 고갱의 행동이 마음에 거슬렸을 테고, 고갱은 술집 여주인을 교양 있는 여성으로 표현하고, 우체부나 군인을 특별하게 대우하는 고흐의 행동이 좋지 않게 보였다.

　리얼리즘적이던 고흐는 이런 고갱의 그림 창작 스타일을 왜곡이라고 생각했으나 처음인지라 그냥 넘겨버리려 했다. 그러나 두 사람의 갈등이 결정적으로 폭발한 그림은 바로 고갱이 그린 〈해바라기를 그리는 반 고흐〉였다. 고흐의 그림에서 인물들은 대부분 뚜렷한 눈동자를 보여주지만, 고갱이 그린 고흐는 흐리멍덩한 모습으로 묘사되었다. 고흐는 고갱이 자신을 조롱하기 위해서 그렸다고 생각했다. 결국, 고흐는 술집에서 고갱과 술을 마시다가 잔을 집어던지며 자신의 분노를 표출했다. 결국, 고갱이 온 지 두 달이 약간 지난 1888년 12월 23일, 고흐는 정신병 발작을 일으켰고 면도칼로 자신의 귀를 잘라 버렸다.

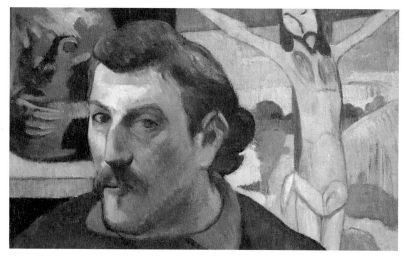

◀고흐의 〈붕대를 한 자화상〉 ▲고갱의 〈황색 그리스도가 있는 자화상〉.

　고갱의 회고에 의하면 고흐가 면도칼을 들고 자신을 노려보며 나타나서 자신을 찌를 듯 보였으나 노려보기만 하고서는 나가버렸다고 한다. 그 뒤에 귀를 잘라버린 걸로 보이며 잘라낸 걸 가끔 만나던 사이인 라셸(raschel)이라는 매춘부에게 건네주었고 그걸 보고 기겁한 라셸이 경찰에 신고했다고 한다.

　고흐와 헤어진 고갱은 그 후 다시 브르타뉴 퐁타벤(Brittany Pont-Aven)으로 가서 〈황색의 그리스도〉, 〈황색 그리스도가 있는 자화상〉 등의 작품을 제작하였고, 조각 · 판화 · 도기 제작에 전념하였다. 이때부터 고갱은 원시적이고 야생적인 것에 관심이 심화되기 시작하였다.

　고갱은 점차 파리 아방가르드 화단에서 주목을 받기 시작했으며 1889년 개최된 파리만국박람회에서 많은 작품을 선보였다. 그는 이 전시회에 출품된 아시아와 남태평양의 이국적인 풍물에 열광하였고 열대지방의 원시적인 생활을 동경하였다.

▲**폴 고갱 박물관**_ 타히티섬에 위치한 고갱 미술관이다. 이 건축물은 타히티의 전통적인 주거형태를 모방한 것이다. 박물관에는 고갱 시대의 타히티 사진과 각종 문서, 폴 고갱의 작품 복사품 등이 진열되어 있다. 아이러니컬하게도 이 박물관에는 고갱의 진본작품이 한 점도 없다.

    점차 문명세계에 대한 혐오감만 더하여 가다가 마침내 1891년 2월 그의 작품을 처분하여 원시 세계로의 여행자금을 마련하였다. 그는 처가가 있는 코펜하겐에 들러 가족들을 만나고 그해 4월 1일 마르세유를 출항하여 그가 그토록 갈망하던 원시적 그림을 추구하려던 남태평양의 타히티섬(Tahiti)으로 떠난다.

    한편 자신의 귀를 자른 고흐는 아를 시립병원에 입원하고는 이듬해인 1889년 1월 7일에 퇴원했다. 아를 시립병원의 의사 레이는 고흐의 예술성을 긍정적으로 보았는지 그림을 그리고 싶어서 퇴원하고 싶다는 고흐의 열망을 받아들여 주었다. 그러나 고흐는 물감이나 석유를 먹으려 드는 발작 증세를 보였고 결국 아를 시민이 고흐를 강제로 입원시키라고 민원을 넣을 정도였다. 2월에 고흐는 다시 병원에 입원했다. 결국, 테오는 형이 지내면서 그림을 그릴 만한 정신병원을 알아보았고 생레미(Saint-Rémy)의 생폴 요양원(Hôpital Saint-Paul à Saint-Rémy)을 추천받아 1889년 5월 8일, 고흐는 아를을 떠나 생레미로 가게 되었다.

▲고흐의 〈별이 빛나는 밤〉.

생레미 시절에 고흐의 후기 걸작으로 일컬어지는 작품들이 여러 개 나왔다. 저 유명한 〈별이 빛나는 밤〉이라든지 〈사이프러스 나무〉를 소재로 한 작품 등이 그것들이다.

〈별이 빛나는 밤〉의 경우는 미국의 시인 휘트먼(WAalt Whitman)의 영향을 받은 것으로 전해지는데, 이 시기 그림들에서 일부 연구자들은 고흐의 죽음에 대한 움직임을 읽을 수 있다고 보기도 한다. 특히 주목할 점은 별과 사이프러스 나무인데, 사이프러스 나무는 서양에서는 한번 자르면 다시는 뿌리가 나지 않는 탓에 죽음을 상징하는 나무로 여겨졌다. 아를 시절에 강렬한 색채의 해바라기를 그린 것과는 상반된 태도라는 지적이다. 또한 별은 영원을 상징하는 것으로 죽음을 은유한 것이라는 해석이 나오고 있다.

고갱은 약 2개월간의 항해를 마치고 1891년 6월 9일 타히티섬 파페에테
(Papeete) 항구에 도착하였다. 그는 원시인들과 똑같은 생활 하면서 그들을 수단
으로 그림을 그리고자 했다. 하지만 타히티 파페에테는 그의 이상과 달리 척
박한 곳이었다. 파페에테는 식민지 지배자들과 술주정뱅이 백인들이 득실거
리는 실망스러운 곳이었다. 고갱은 그해 9월에 파페에테를 떠나 마타이에아
(Mataiea)섬으로 옮겼다. 이곳에서 그는 안정을 되찾고 그림을 그릴 수 있었다.
원주민의 건강한 인간성과 열대의 밝고 강렬한 색채가 그의 예술을 완성시켜
나갔다. 하지만 점차 가난과 고독에 시달리기 시작한 고갱은 파리로 돌아가
가족들과 재회하기를 갈망했다.

▲고갱의 〈우리는 어디서 와서 어디로 가는가?〉.

1893년 6월 4일 타히티를 떠나 파리로 돌아온 고갱은 그해 11월 10일 타히티에서 그린 작품으로 개인전을 열었으나 상업적으로는 실패하였다. 그가 프랑스로 돌아온 1년 동안 깊은 좌절감만 쌓여갔고, 그의 가족들도 그에게 냉담했다.

고갱은 다시 타히티섬으로 돌아갈 것으로 결심하였고 1895년 6월 말 프랑스를 떠나 다시 남태평양으로 향했다. 이 당시 파리에서 열렸던 그의 작품은 피카소 등 젊은 화가들에게 지대한 영향을 끼쳤다.

타히티에 돌아온 고갱은 병마에 시달렸고 파리에 머무는 동안에 겪었던 처절한 패배감으로 우울증에 빠져 자살을 기도하였다. 이때 마지막 유언으로 여기며 제작한 그림이 유명한 〈우리는 어디서 와서 어디로 가는가?〉이다.

▲고갱의 마지막 작품 〈해변의 말 타는 사람들〉 / ▼고흐의 죽음을 암시한 작품 〈사이프러스 나무〉.

▲_ 타히티 히바오아에 있는 폴 고갱의 무덤.　　▲_ 오베르에 있는 반 고흐의 무덤과 6개월 뒤에 죽은 동생 테오의 무덤이 나란히 있다.

1901년 마르키즈제도의 히바오아섬으로 자리를 옮겼을 무렵 매독과 영양실조로 그의 건강은 더욱 나빠져 있었다. 이곳에서 정착하여 집을 짓고 '쾌락의집'이라고 불렀다. 그는 이곳에서 〈부채를 든 여인〉, 〈해변의 말 타는 사람들〉 등의 작품을 남겼다. 1903년 5월 8일 심장마비로 생애를 마쳤다.

한편 고흐는 생레미의 요양원에서 퇴원할 날이 가까워지자 동생 테오가 형이 지낼만한 좋은 장소를 물색하기 시작했다. 인상파의 선구주자인 화가 카미유 피사로(Camille Pissarro)에게 이 문제를 상의하자 피사로는 파리에서 가까운작고 조용한 시골 마을인 오베르를 추천했다. 피사로의 추천을 받아들인 테오는 1890년 5월에 생레미의 요양원을 퇴원한 고흐를 오베르로 보내게 된다.

1890년 7월 27일, 고흐는 결국 쇠약해진 몸과 정신을 이겨내지 못하고 권총으로 자살하여 생을 마감한다. 지금은 온 세계가 그의 작품을 높이 평가하나그의 정열적인 작품이 생전에는 끝내 인정받지 못하였다. 그가 위대한 화가라는 인상을 처음으로 세상 사람들에게 준 것은 1903년의 유작전 이후였다. 따라서 그는 20세기 초의 야수파 화가들의 최초의 큰 지표가 되었다.

예술로 빛나는 그랜드 투어

# 배낭 속 예술 여행

**초판 1쇄 인쇄** 2022년 01월 10일
**초판 1쇄 발행** 2022년 01월 20일

—

**지은이** 진성
**펴낸이** 김호석
**기획부** 곽유찬
**편집부** 박선영
**마케팅** 오중환
**경영관리** 박미경
**영업관리** 김경혜

—

**펴낸곳** 도서출판 린
**주소** 경기도 고양시 일산동구 무궁화로 32-21, 로데오 메탈릭타워 405호
**전화** (02) 305 - 0210 / 306 - 0210
**팩스** (031) 905 - 0221
**전자우편** dga1023@hanmail.net
**홈페이지** www.bookdaega.com

—

**ISBN** 979-11-87265-70-2 (03600)